U0022317

藝術殿堂內外

杜正勝 著

三民書局

國家圖書館出版品預行編目資料

藝術殿堂內外 / 杜正勝著.－－初版一刷.－－臺北
市：三民，2004
　　　面；　　公分
　　ISBN 957－14－4034－5　（平裝）

1.國立故博物院 2.藝術－論文,講詞等

907　　　　　　　　　　　　　　　　　93005339

網路書店位址　http：// www. sanmin. com. tw

© 　藝術殿堂內外

著作人　杜正勝
發行人　劉振強
著作財
產權人　三民書局股份有限公司
　　　　臺北市復興北路386號
發行所　三民書局股份有限公司
　　　　地址／臺北市復興北路386號
　　　　電話／(02)25006600
　　　　郵撥／0009998－5
印刷所　三民書局股份有限公司
門市部　復北店／臺北市復興北路386號
　　　　重南店／臺北市重慶南路一段61號
初版一刷　2004年5月
　編　　號　S 630130
　基本定價　捌　元
行政院新聞局登記證局版臺業字第○二○○號

有著作權‧不准侵害

　　ISBN　957－14－4034－5　（平裝）

自　序

「上帝要你到那裡，你就去那裡」

這是 2002 年 5 月 29 日柏林國家博物館副總館長、近東考古家蕭爾特 (Gunther Schauerte) 教授在歡迎我到訪之晚宴致詞勸慰我的話。不過，德國俗諺說：「上帝給一個人職務，也給他智慧。」("Wem Gott gibt ein Amt, dem gibt er auch Verstand.")

蟄居於中央研究院，沉潛學術研討二十年，我之接任國立故宮博物院院長完全超出生涯規劃之外，機會是意外，決定也多少有點意外。

然而我終究是來了，來到一個我既有些熟悉卻又陌生的地方，我自認為了解卻又相當隔膜的機構。故宮，一個匯集學術、藝術、文化、教育，以及政治、商務、輿情、觀瞻等多重成分的場域，我秉持向來的專長——學術研究以及由學術研究所孕育出來的人格和作人、做事方式，來推動業務，落實理想。

其實國立故宮博物院的業務相對地簡單，大家都知道，它的困難不在此，社會所關注的焦點也不在此。它有既定的形象——一個和當今臺灣不太對焦的形象；它也是某些人要堅守的象徵——一個從無疑義到有問題的象徵。面對這些叢脞糾葛的紛擾，我唯一的辦法是回歸學術，唯一的手段還是學術研究所歷練的做事方式。過去四年總總關於藝術、文化、教育與國家社會的言論與作為，都出自這種態度，留下的文字則收在這本《藝術殿堂內外》裡。

故宮當然是一座藝術殿堂，我以一個藝術圈外人入主這座世人矚目的博物館，若說全無主見，既非事實，亦無意味。我是把藝術放在人類文明和國家社會的大架構中來思考的，藝術無法脫離民族和文化，而長年累積下來的民族、文化就是歷史。藝術無法隔絕於現實，至少進入公眾領域便難完全自主；一旦與公眾接觸，藝術便會不斷地被理解，而呈

現不同的印象。所以殿堂內的藝術從殿堂外的廣大角度來解讀、評價時，產生的意義可能更深刻、更多樣。殿堂內的藝術傑作要走入殿堂外的社群才會有源源不斷的生命力。藝術之偉大，感人之深遠，不是遺世獨立就可能成就的，所以我比較傾向於從殿堂外看殿堂內。這是我對藝術的基本態度，也是這本集子命名的緣由。

這些年，我的職責的確豐富了我的生命，我也盡量在工作中擴大我的知識，深化我的思想。譬如達利展使我有機會閱讀關於達利的論著，了解達利的創作；因為辦乾隆展，我乃從中國古代的專業走入近代，而思考所謂「乾隆盛世」的真實性。

《藝術殿堂內外》記錄過去四年我著述生命的一些面貌，因職務關係雖掛我的名字而非自撰者不收，而有些寫作雖有我的觀念但非我執筆者也不錄。這本集子涉及的林林總總課題，有的我稍具背景，有的則是初次接觸，但不論長篇論述或簡短序跋，總期勉自己深入了解，提出看法，以對自己的職務負責，也希望能帶給歷史界、藝術界一些刺激，為剛剛起步的臺灣博物館學探尋一些蹊徑。

記得 1990 年我開始提倡生命醫療史的研究，以作為新史學的一支。一個醫學的外行竟然研究醫療史，故不敢以醫學史之正宗自居，而稱作「另類醫學史」。2000 年的機遇，又使我以藝術、博物館的外行來規劃我國最大博物館的發展，也經常會在一些場合論述藝術、文化與社會、國家的關係，這些想法大概也算是另類藝術之流吧！

縱觀人類歷史，改造往往來自被改造者之外，很少出自改造者本身。雖然我無意要改造誰，也不想改造什麼，只不過就所思所為提出一點看法而已，本書都可以覆按，敬祈各界先進指教。是為序。

杜正勝

2004 年甲申 3 月 8 日

於國立故宮博物院

藝術殿堂內外

自　序

一

博物館與時代思潮

藝術、政治與博物館

三個範疇的交集

博物館的種類雖然很多，傳統以藝術傑作為主體的博物館，在新思潮的衝擊下，似乎逐漸喪失絕對主導的優勢。不過要成為世界級的博物館，恐怕仍然非有人類最高創作的遺產不可。換句話說，博物館還是脫離不了高級藝術品的典藏，當然，這樣說並沒有否定地方或社區博物館的功能。

博物館與藝術的密切關係應該是不證自明的，至於政治，有人不免質疑與藝術的博物館有何關係。其實藝術、政治與博物館三者之間的糾葛，是博物館學的重要課題，也是我進入博物館界一年多經常要面對的問題，至少對我所主持的國立故宮博物院來說，可以算是本務的範圍。國立故宮博物院在體制上屬於部會層級，而在臺灣近年政治思想的光譜中是中國派與臺灣派交爭之地。不知幸或不幸，我出任為博物院院長，遂比一般正常的博物館館長有更多機會體會藝術與政治的微妙關係，對新博物館學此一重要課題也有實際的經驗。

首先簡要地陳述我對這三個範疇交集的一些基本概念。

政治有廣義和狹義的區別，廣義的政治正如亞里斯多德 (Aristotle) 說的，「人類在本性上，也正是一個政治動物。」❶生而為人，只要過群體生活，就離不開政治，這是廣義的；狹義的政治則指少數的政治專職人士以及他們的工作。

藝術因人的存在才有其價值，則任何藝術恐怕都和廣義的政治有所

❶ 亞里斯多德，《政治學》1253d4，吳壽澎譯，商務印書館 (1965, 1996)。

交涉，而與狹義的政治距離可以（或說「應該」）比較遠。博物館收藏藝
術品，本質上它便承受藝術品所包涵的廣義的政治意義；但博物館同時
是展覽的場所，展覽是藝術品的認識與詮釋，所以會不斷地呈現廣義的
政治意涵。這是無可避免的，也不必諱言。

　　不過有的博物館可能在某種特定的環境或歷史背景之下，會與特定
的政治權力糾結在一起，傳達特定的意識型態，甚至代表特定的政治象
徵，依我看這應該屬於狹義的政治了。理性作法，大概多數的博物館人
員都會盡量避免，然而大部分的情況則是權力結構、意識型態以及象徵
意義鋪天蓋地而來，構成廣義政治的局勢或情境，這時博物館便無所逃
於天地之間。

　　因此，所謂廣義的政治或狹義的政治，只能在校園內、學術社群中
做概念性的分類，落實到實際業務（即所謂專業），往往是糾纏不清的，
這是此課題值得研究討論的地方。

　　我的學術背景是歷史學者，不是博物館館員。因為一個特殊的機緣，
我成為我國最大、在世界上也是極負盛名的博物館館長。由於國立故宮
博物院的政治特殊性（這是世界博物館中少有可與比擬的），它與所在地
之特殊歷史關係（恐怕也是世界少有的），以及院長在國家體制中的特殊
身分（這絕對是世界其他博物館館長不會碰到的），就政治層面考慮，我
不宜公開直接表達我對博物館與政治的看法；不過，我是一個學者，習
慣於追究真相，所以願意把我思考的問題提出來向博物館同行請教。

　　博物館不能與時代社會脫節，世界重要博物館的歷史雖然我尚未做
過充分研究，不過推測每一個大博物館都會有動人的歷史。國立故宮博
物院也不例外，它與時代社會的關係尤其緊密，長期投入在中華國族的
建構中。但這樣的社會大脈動近年在臺灣已產生本質的改變，客觀環境
不同，本院的角色和任務自然需要重新省察。

藏品的政治基因

「國立故宮博物院」，這是我主持的博物館的正式名稱，一般通稱「故宮博物院」，是不正確的，在國際場合往往加上「臺北」兩字，以別於北京的故宮博物院。單單名稱，你們就嗅到類似於運動場上 Chinese Taipei 這樣充滿政治的氣味了。

現在在臺北的國立故宮博物院不等於 1949 年以前的故宮博物院，然而由於兩者存在著密切的歷史淵源，遂讓國立故宮博物院帶有先天的濃厚政治基因。

先說典藏。博物館的基礎是典藏，本院藏品相當大的分量來自紫禁城，因為民國以來複雜多變的政治情境，使本院藏品的法律歸屬問題成為敏感的政治話題，譬如北京的故宮博物院會不會索回藏品，而本院赴外國展覽的先決條件必須獲得當地國保證歸還的法律文件，才可能考慮借出展覽。

不論臺北或北京的故宮博物院，典藏多屬於清宮文物。這些文物在改朝換代後，所有權的歸屬是經過一番曲折的過程才變成國家公產的。1912 年 2 月 12 日清帝宣布退位，經過斡旋，訂定〈清室優待條例〉，清帝獲得權益保障，其中第七款云：

> 大清皇帝辭位之後，其原有之私產，由中華民國特別保護❷。

此文件提到「私產」，係相對於「公產」而言，但何者屬私，何者屬公，〈優待條例〉沒有界定，亦未再訂定「細則」予以規範。到 1924 年 11 月 5 日中華民國國務院修正〈優待條例〉，第五條云：

❷　〈中國大事記〉，《東方雜誌》8: 10，頁 14。

清宮私產歸清室完全享有，民國政府當為特別保護，其一切公產歸民國政府所有❸。

不論是「大清皇帝」還是「清宮」或「清室」，其所有的「私產」是否包括古代文物，是值得探究的歷史問題。

故宮文物原來存放在紫禁城宮殿中，是皇帝生活的一部分，在清室看來，理應屬於私產。溥儀的英文導師莊士敦 (Reginald F. Johnston) 倒為清帝找到一份頗為有力的間接證據。1914 年以盛京皇宮與熱河行宮的文物為基礎，民國政府設立古物陳列所於文華殿和武英殿。1916 年國務總理段祺瑞給當時總統黎元洪的報告提到：

此項古物係屬清室私產，本擬由政府備價收歸國有，徒以財政支絀，迄未實行❹。

國務總理段祺瑞書黎元洪

❸　〈中國大事記〉，《東方雜誌》21: 23，頁 123；沈亦雲，《亦雲回憶》，頁 206，傳記文學出版社，1967。

❹　Reginald F. Johnston, *Twilight in the Forbidden City*, p.300 附原件影本, Oxford University Press, 1934.

清宮古物是遜帝的私產，可能是當時一般的認知，否則溥儀將古物賞賜親信近臣或向銀行抵押借款，他的小朝廷內務府甚至公開拍賣❺，民國政府皆未聞問阻止。

在帝制時期，連國家都是皇帝的家產了，何況古物。然而既已轉為民國，古物到底能不能簡單地認為皇家私產恐怕也有疑問，段祺瑞上述的報告即透露這層考慮，他說古物陳列所的藏品：

> 國粹重要，為中外觀瞻所係，自未便由清皇室收回，而未經付價以前，究未能屬諸國有。

在法理的權衡上出現兩難，既是「私產」，但又似乎應該算作「公產」。如此兩難不限於古物陳列所之文物而已，凡皇宮舊物都有這個問題。難怪當溥儀被限令出宮時，清室仍振振有詞，認為「宮內各物原屬愛新覺羅氏的私產，當然有自由處分管理權，不能點收」❻。

這個難題最後不是以法律解決，而以溥儀未遵守〈優待條例〉，強制驅離紫禁城收場。帶有社會主義思想的「基督徒將軍」馮玉祥不滿溥儀及一小撮遺老遺少仍在紫禁城內做白日夢，當他的國民軍攻入北京城後，於 1924 年 11 月 5 日由警衛司令鹿鍾麟、警察總監張璧通令溥儀即日遷出皇宮。溥儀及其他宮內人員攜帶出宮之物皆須檢查，但鹿、張也承認「何者為公，何者為私，現尚在未定之數」❼，於是委由國務院組織的清室善後委員會（包含清室代表）來決定。根據 1925 年 1 月底的「溥儀取物賬」皆係日用衣物❽，以及要取乾隆磁器和仇英《漢宮春曉圖》被

❺ 富田昇，〈文物流出の背景と諸相〉，《東北學院論集人間・言語・情報》110 (1995, 3)；Johnston, op. cit., pp.293, 322。

❻ 吳瀛（吳景周），《故宮博物院前後五年經過記》卷1，頁3下，線裝，出版年不詳，可能在 1932 年，1971 年世界書局影印。

❼ 吳瀛，前引書，卷1，頁4下–5上。

拒❾，我們可以知道委員會對「公產」和「私產」認定的一些標準，大概日常生活必需品才算私產，其餘皆是公產。

經過這個斷然措施，延宕十幾年的問題才解決。於是清宮皇室認為「私產」的舊藏文物乃轉而成為全國人民的「公產」。故宮博物院成立四周年慶時，理事長李石曾說：「以前之故宮，係為皇室私有，現已變為全國公物，或亦為世界公物，其精神全在一『公』字。」❿國務院授權的〈清室善後委員會組織條例〉明訂清室所管各項財產，「由委員會審查其屬於公私之性質，以定收回國有或交還清室」⓫。

故宮博物院首任理事長李石曾 (1881–1973)

善後委員會一開始清點文物，訂定的管理規則就非常嚴格，用以昭信國人，或許也是在「私產」和「公產」混淆的氣氛下所採取的必要措施，這些管理規則基本上沿襲到今天，從博物館的學術發展來看，利弊得失頗難斷言。

與國運同步

巴黎的羅浮宮 (Louvre)、聖彼得堡的冬宮 (Hermitage)、伊士坦堡的托波卡庇 (Topkapi)、馬德里的帕拉多 (Prado)，都和故宮博物院一樣，從帝王皇宮變為國家博物館，但我不能肯定，世界上是否還有第二個博物館像故宮博物院，館的命運與國家的命運同步。故宮博物院的歷史塑造

❽ 吳瀛，前引書，卷1，頁 43 下 –45 下。

❾ 吳瀛，前引書，卷1，頁 32 上 –32 下。

❿ 中國國民黨中央委員會黨史委員會編，《李石曾先生文集》第四編，頁 241，國民黨黨史委員會出版，1980。

⓫ 那志良，《故宮博物院三十年之經過》，頁 10，中華叢書委員會印行，1957。

了它的特殊性，散發著濃濃的政治味。

1928 年 6 月蔣介石麾下的國民革命軍進入北平，三年三個月後 (1931) 瀋陽發生「九一八事變」，1932 年 3 月溥儀滿洲國成立，日本關東軍不但控制中國的東北，並且伸向內蒙古，華北局勢不穩，中央政府遂命令故宮博物院甄選藏品南遷。先遷上海，1936 年 12 月再遷首都南京。移運完畢，剛剛過半年，1937 年 7 月爆發「蘆溝橋事變」，開始第二次中日戰爭。故宮博物院真是蓆不暇煖，又分三路向中國西南大後方遷徙，最後在四川暫時落腳。

這像是一篇可歌可泣的史詩，國立故宮博物院的人提起這段歷史無不無限感懷，也洋溢著莫名的驕傲，雖然現任人員沒有一個躬與其役，但皆深感與有榮焉。世人對故宮文物跋山涉水，千辛萬苦而終歸完好，皆深感好奇。感懷也好，好奇也好，都不是我現在想討論的，我要問的是何以國民政府把古代文物與國家或政權結合得那麼緊密，政府所到之地，古物也到那裡？

對這個問題，我們目前能見到的文獻檔案有限，一般的意見多只是合理的推測，不易找到非常直接的史料來印證。

1933 年故宮博物院文物南運上海法租界，據當年故宮博物院報告說是因戰事影響，奉行政院令「移滬保存，以期安全。」❶❷文物安全，不只是單純的安全而已，還有更深層的心理或思想因素。當時有人懷疑國民政府藉遷移而販賣或抵押給外國，於是反對南遷，主張就地保存❶❸。但北平將有淪陷的危險，「文物如被損煨，將無法彌補，等於拋棄數千年文化之結晶，將對歷史無從交待。」❶❹雙方的理由都非常嚴肅而堂皇，古物

❶❷ 《故宮博物院文獻館二十二年度工作報告及將來計劃》，頁 1 下。

❶❸ 叔永，〈故宮博物院的謎〉，《獨立評論》17 號，1932.9.11；〈故宮古物以就地保全為善〉，《國聞週報》36 期 (1932.9.12)（錄 9 月 3 日《北平晨報》）。

❶❹ 杭立武，《中華文物播遷記》，頁 8，臺灣商務印書館，1980。

視如土地人民和歷史文化。為安全而往上海，上海因為有歐美租界，日本不至於對歐美開戰應該最安全。當時的代理行政院長是洋派的宋子文，即如此主張，但藉西洋帝國主義之力以保護中國傳統文化，豈是講民族主義的國民黨所能忍受？於是引發元老派的反彈，在中央政治會議上大肆撻伐❺。

基本上元老派承認文物留在北平的危險性，但若遷上海，張繼的顧慮是，「無異表示國內已無一處安定，足以存儲古物……是昭示天下，國民黨所統治之中國祇有上海為安全。」張繼主張運存開封和洛陽，但有人質疑河南土匪多，也不安全。從會議記錄來看，古物安全是最光明正大的理由，但若中國文物要靠外國人保護則面子上萬難忍受。這種心理已經透露，這不是單純人類文明遺產安不安全的問題而已，深層意識更牽涉這些文物所代表的民族文化是否足夠自立。與會者石瑛把這種心理道盡無遺。他說：「從前有人主張遷入東交民巷，我們因為東交民巷是租界，所以反對。現在若遷上海，上海也是租界，這是很簡單的，我們也不願意。」

故宮博物院的古物就這樣和國家民族結為一體了。所謂國家民族，說白了就是政權，參加這次中央政治會議的戴傳賢就說：「南京既為首都，則關於歷史上、文化上之古物理應有相當之點綴也。」于右任不贊成遷南京，但他還是認為「俟時局安定後，再遷南京也好。」袞袞諸公為故宮文物南遷何處議論紛紛，最後因為文物已經上路，目標是上海，中途分運開封、洛陽有實際作業的困難，只好暫時託庇於租界之內。1936 年自上海遷南京，既免除恥辱感，又可「點綴」政權，故無異議。

不久戰爭爆發，文物遷到中國大後方，安全也好，民族意識也好，

❺　以下徵引的資料出自「中國國民黨中央執行委員會政治會議第 343 次會議述記錄」，民國 22 年 2 月 8 日，見中國國民黨黨史會檔案，《中央政治會議述記錄》第 23 冊。

都具足合理性，不在話下。這是世界博物館絕無僅有的大遷徙，經由南京難民區總幹事杭立武建議國防最高委員會張群，請示委員長蔣介石核可的❻。蔣氏兵馬倥傯，猶顧及文物，應有他的考慮，但現在公布的資料還不是最直接的，尚難論證。

　　由於國難，故宮博物院文物在流離歷程中，民族主義的政治性格一分一分地增強，而人類文明遺產的藝術性格相對地一分一分被掩蓋或忽略。

　　和現在國立故宮博物院最密切相關的一次遷徙是 1948 年底到 1949 年初，從南京到臺灣。當時決議者或建議者做此決定的原因，現存史料，應與當時在南京的中央研究院重要學者和政府高層決策者有關。中央研究院歷史語言研究所「傅斯年檔案」保存一份「國立北平故宮博物院第七屆第一次理事常務會議記錄」，會議時間在 1948 年 12 月 4 日，決議「先提選精品或百箱左右運存臺灣，其餘應儘交通可能陸續移運。」❼值得注意的是在會議紀錄的封面寫著「極密件」三字，故宮博物院文物運存臺灣視同軍事政治之最高機密。這次跨海大遷徙，還包括中央博物院籌備處（含原古物陳列所之清宮舊藏）、中央研究院歷史語言研究所及中央圖書館之文物圖書。分三批，第一、三兩批軍艦載運，第二批商船載運，若非最高當局核可，戰火連天之秋，軍艦不太可能用來搬運文物。中央研究院近代史研究所「朱家驊檔案」201–(1) 號證實是由當時中研院代理院長朱家驊向蔣介石總統報告，奉蔣核准，由行政院撥款派艦，協同安運，公推李濟率領押運❽。

❻　杭立武，《中華文物播遷記》，頁 2–3。

❼　中央研究院歷史語言研究所藏，「傅斯年檔案」，III–601。

❽　中央研究院近代史研究所藏，「朱家驊檔案」201–(1)：故宮博物院、中央博物院、中央圖書館遷臺經過。

正統的象徵

　　遷來臺灣的故宮博物院，與中央博物院籌備處合併組成「國立中央、故宮博物院聯合管理處」。中央博物院是一個嶄新的博物館，1933 年由中央研究院歷史語言所所長，亦即中國新史學的倡導人傅斯年籌辦；一年後由該所考古組主任，也是「中國考古學之父」李濟接任主任。1936 年成立理事會，中央研究院院長蔡元培出任理事長。可見中央博物院與中央研究院，尤其是史語所的密切關係。根據傅斯年的規劃，中央博物院分自然、人文和工藝三館，涵蓋地質、植物、動物、人類、民族、考古、歷史等學門，接近西方的自然史博物館 (natural history museum)，而範圍更為擴大。其宗旨則在「提倡科學研究，輔助民眾教育」❶，既注重專精的學術研究，也藉展覽推廣科學教育，以提升國民素質。

　　由於傅斯年和李濟學術風格的影響，中央博物院一開辦就相當注重美術考古學 (art and archaeology)。1933 年向何敘甫購買北朝石刻佛像，1936 年向劉體智購置商周青銅器，後者傅斯年與衡命承辦的徐中舒，書信往返討論❷，透露中央博物院的學術風尚。抗日戰爭一起，中央博物院亦隨政府西遷，歷經雲南，最後到四川南溪李莊與史語所合署辦公。此期間，李濟一人身兼二職，既是中央研究院史語所考古組的主任，也是中央博物院籌備處主任，雖然烽火四起，中央博物院在他的領導下，依然從事考古發掘和民族調查❸。

❶　〈國立中央博物院計劃書草案〉，頁 1，中央研究院歷史語言研究所「史語所檔案」，元 381–1；參譚旦冏，《中央博物院二十五年之經過》，頁 2，中華叢書委員會印行，1960。其籌備原旨最初稿當是「史語所檔案」元 381–3，傅斯年親筆草擬。

❷　書信存於中央研究院歷史語言研究所「史語所檔案」元 498–6–A「收購善齋拓片及銅器來往函件」。

❸　參譚旦冏，前引書，第參、肆章。

中央研究院是近代中國新學術的基地，傅斯年、李濟都是新學術的主要領導人物，代表中國最進步的一面，所以中央博物院的旨趣、風氣和興味與故宮博物院頗有距離。來到臺灣，兩院合併，1965 年取消聯合管理處，為這個合併的博物館取名作「國立故宮博物院」，中央博物院的傳統遂逐漸被人所遺忘㉒。這個合併的博物館汲汲於向世人展示它的珍藏，浸漸而與古董家酬唱，博物館根本精神的科學研究則相對地忽略。

捨「中央」之名而用「故宮」，據說因當時決策者認為中央博物院來臺古物有相當部分原屬紫禁城文華、武英二殿的古物陳列所，其原始出處則是瀋陽盛京和熱河行宮，所以「故宮」之名足以概括兩院㉓。這樣說固然有其合理性，不過回到 1960 年代，在本院的兩個機構和兩個傳統中，決定取舊遺留而棄新學風，就當時的意識型態和政治現實而言是不難理解的。中央博物院的學術風格，不易被專制政權所利用。事實上自 1965 年到 2000 年政黨輪替，這三十五年間國立故宮博物院只有兩位院長，而且都是與蔣家有親密關係的國民黨要員，亦足以說明本院的政治性格比在中國時期更甚。

當 1949 年中華民國政府退守臺灣時，這個與國家命運同步的博物館似乎注定非扮演一個重要的歷史角色不可，那就是正統的象徵。

中國的政治哲學自二千五百年前孔子強調「正名」後，正統主義便成為歷代政權的基本法則，沒有妥協的餘地。國民黨退來臺灣，直到 1990 年都不承認中華人民共和國是一個國家或是合法的政權，而堅持自己才是中國唯一的正統政府。由於冷戰時期美國對中國的圍堵戰略，國民黨的堅持基本上符合世界的客觀情勢；但在 1970 年代，這個情勢頓然改變，中華民國退出聯合國，接著與美、日斷交，它已經沒有力量代表中國的

㉒　參杜正勝，〈一個被遺忘的傳統〉，《國立故宮博物院通訊》33: 2, 2001。

㉓　國立故宮博物院編輯委員會編，《故宮七十星霜》，頁 191，臺灣商務印書館，1995。

政權了。

　　國民政府撤退到臺灣，不但以中國政權之正統自居，並且自命是中國五千年文化的正統。當時的客觀條件也能支持這種想法，因為中國共產黨的興起是對既定價值觀、倫理觀與人生觀的反動，尤其1966年爆發的「文化大革命」更以破四舊自任，一向被詮釋為「摧毀中華文化」，在臺灣的中華民國則是要維護中華文化，復興中華文化。

　　文化作為一個概念是頗為抽象的，具體尋求又相當繁瑣而複雜。中華文化是什麼，在那裡，國立故宮博物院典藏和展覽的文物不失為具體而概括的標的。在那樣的歷史情境下，國立故宮博物院的「我群」和「他群」自然而然都會賦予文化正統的象徵，既是期待，也是要求。推而廣之，中華文化就在故宮，中華文化也就是「故宮」了。改制後的第一任院長蔣復璁結集雜文成書，題作「中華文化復興運動與國立故宮博物院」❷❹，即充分反映這種思潮與心態。

　　孫中山揭櫫「驅逐韃虜，恢復中華」，凝聚漢民族意識對清政府進行民族革命。清帝國本是一個多民族的國家，民國成立，承繼清帝國的領土與人民，不能再只強調漢族，於是打出「五族共和」的口號，並且宣導「中華民族」的概念，以建構中華國族；但血統意識仍然非常強烈，推尊黃帝為中華民族始祖。

　　中華民族，或是中華文化，既然涵蓋清帝國或中華民國之疆域範圍，而此範圍內的民族和文化之歧異性卻甚大。「中華民族」的塑造是二十世紀以來的事，因應現實的政治需要而生，炎黃子孫作為一族一國是沒有事實依據的❷❺。國民黨退守臺灣，臺灣的族群雖然複雜，但他們的實力到底比中國大陸單薄，所以當政者可以遂行其「中華民族」和「中華文

❷❹　蔣復璁，《中華文化復興運動與國立故宮博物院》，臺灣商務印書館，1977。

❷❺　沈松僑，〈我以我血薦軒轅——黃帝神話與晚清的國族建構〉，《臺灣社會研究季刊》28，1997。

黃帝像

「化」的單一化教育。國民黨政府透過教育體制與文化生產機制等等，為形塑臺灣人身為「中華民族」之「後裔」和「中華文化」的「守衛者」的「集體記憶」認知❷，這種嘗試把族群歸屬關係和文化表徵「單一化」的作為，乃是為鞏固既存統治權力而服務，正如十九世紀以來西方史學民族主義 (historiographic national-ism) 的實踐顯現的涵義：史學研究與書寫和民族／國家的締造過程，緊密相連❷。這樣的道理，在展現「文化」具體徵象的博物館的領域而言，也被實踐不渝，國立故宮博物院的收藏和展覽遂扮演適切的工具性角色，以改造臺灣，成為中華民族和文化的樣板。

　　西元 2000 年春天，國立故宮博物展出四川廣漢三星堆出土的青銅文化，那時我還在中央研究院，應主辦的民間團體之邀而撰寫導覽手冊。根據我的研究，這是三千多年前在當時中原殷商王朝之外的一個高度文明，政治上隔絕於中原華夏，文化上屬於完全不同的系統。但該院的展覽海報則定位為「華夏古文明的探索」，想把一種不相干的古文明當做中華古文明，把「三星堆」的偉大成就也當做現代中國人的榮耀。這是故宮所謂「一元文化的民族博物院」❷之指導思想的產物，可惜與史料不符合。

❷　關於「集體記憶」理論的述說與檢討，可以參見蕭阿勤，〈集體記憶理論的檢討：解剖者、拯救者，與一種民主觀點〉，《思與言》，35:1（1997 年 3 月），頁 247–296。

❷　參見 Stefan Berger, et al., eds., *Writing National Histories: Western Europe Since 1800* (London: Routledge, 1999).

❷　國立故宮博物院編輯委員會，《故宮七十星霜》前言，頁 3。

　　國立故宮博物院既然擔負代表中華民族文化的重責大任❷，過去的
領導人遂以改造所謂宮廷博物館的故宮，以變成中華民族的民族博物館，
作為努力的目標。其實宮廷的「故宮」從未成為博物館，1924 年溥儀出
宮，次年成立的故宮博物院，可以說是宮廷收藏的博物館。但上文引述
1929 年李石曾期勉故宮同仁一個「公」字，李氏提出高遠的願景——故
宮博物院不只是國家的公物，也是人類的公物。七十幾年前故宮的領導
人已舉出「人類文明遺產」的目標，不斤斤計較建構政權正統（或民族
文化正統）的象徵。李氏的演講記錄相當簡略，不宜過分推衍，但如果
完全把本院鎖在「中華民族」而且是所謂的一元文化之牢籠中，未免貶
損本院典藏的深度，無法了解它在人類文明史上的意義。

回歸藝術的本質

　　西元 2000 年 5 月政黨輪替，新政府成立，我被任命為國立故宮博物
院院長。國立故宮博物院直屬行政院，等於部會層級，院長如同閣員，
故其任命難免引發政治性的聯想。

　　我的學術專業是歷史學，以研究中國古代史而獲得學術界的肯定，
對藝術考古學還不陌生。然而因為 1990 年代我參與中學歷史教科書改革
運動，提出同心圓的理論，主張從臺灣出發認識中國、亞洲和世界，批
判過去以中國為主軸的歷史教育，遂被一些人歸屬於「獨立派」。一個「獨
立派」入主中國文化大本營，或說是中國文化在臺灣的最後堡壘，於是
引起「中國派」的反對，他們怕我把國立故宮博物院變得不像他們想像
中的故宮。

　　我認為博物館的藝術和我所熟悉的歷史學的史料一樣，都要經過解
釋，才能被認識。博物館的一次次展覽，其實也都是一次次對藝術品的
解釋。歷史解釋須遵守嚴格的規範，藝術解釋也不例外，譬如前面提過

❷　蔣復璁，前引書，頁 59–75。

的三星堆，解釋為華夏古文明或者中華文明的根源，是經不起嚴格的史料批判的。有深度的展覽必定是對藝術品的解釋，凡能通過資料檢證的，解釋才算成立，否則只是政治意識型態而已。因此，我主持國立故宮博物院的基本態度首先是「去政治化」，回歸於藝術的本質。

國立故宮博物院充斥著中華文化的標識，一向也以此自豪。登臨其地，一眼望去看到的建築外觀就傳達強烈的信息。展館建於 1960 年代，採用中國皇宮建築的格式，座落在臺北郊外的半山腰上，居高臨下，為來院參觀的民眾營造一股如同朝拜皇帝的心情。建築師黃寶瑜說出他的設計理念❸⓿。他「深知建築為文化之一環，且為時代生活真實之表徵」，期望「能於傳統之建築與藝術，去蕪存真，融會中西，推陳出新，必將有助於中國復興建築式樣之成熟」。實際上距離「融會中西，推陳出新」尚遠，不過他的確深深體會到「此一時代及地域所賦予之使命」──中國化，於是設計了我們今日所看到的國立故宮博物院的基本模樣。博物館本該接近民眾，而本院卻有意地承繼傳統帝制君王居所的設計理念，顯示君臨天下萬民之姿態。這種樣式，頗能聯繫與北京故宮原址的「繼承」關係，正是那個興建年代政治社會意識型態的反映，在世界級大博物館的興建設計過程裡，恐怕是不常見的。

國立故宮博物院也是據我所知世界上最多政治符號的博物館，集中崇拜一、兩位政治人物。正館二樓大廳有一尊孫中山雕像，因為本院的建築體名作「中山博物院」，其餘政治符號都是蔣介石的。前庭廣場有蔣氏的銅雕立像，入門大廳迎面而來是一幅蔣中正穿著長袍馬褂，佩戴大綬景星勳章的大油畫，二樓入門口懸掛十幾幅蔣氏及夫人宋美齡的活動照片。1948 年文物遷臺的決議，雖然現知檔案還看不出蔣介石介入的程度，一般推測非有他強力支持不可能有今天的國立故宮博物院。站在本院的立場，固應該紀念他，但這麼多形形色色紀念圖象，顯然不是博物

❸⓿　黃寶瑜，〈中山博物院之建築〉，《故宮學術季刊》1：1，頁 69，1966。

政黨輪替前正館一樓展覽大廳

館的常規，不符合藝術的本質。我乃對這些政治符號做了適度的清理，使國立故宮博物院多一分藝術，少一分政治。

故宮博物院和中央博物院一成立就直屬於中央政府，1986 年國立故宮博物院院長成為內閣閣員。當政黨輪替成為民主政治之常規時，博物院院長政務官的身分對博物館的專業性是弊多於利的，故我主張國立故宮博物院應脫離行政院部會，以減少政治干擾。它可以比照中央研究院，直屬於總統府，以顯示我國對於文化藝術的專業；可以成為公法人，接受董事會監督，以符合博物館經營自主的正途。

然而即使回歸到藝術專業，我們得承認事實上博物館不可能有完全中性的專業，博物館人員無可避免地會帶有一些廣義的政治成分。博物館的運作不能無視於時代思潮和社會情境，當臺灣主體意識覺醒、確立時，國立故宮博物院該如何在這塊土地上重新立足，如何讓這塊土地的子民接受，又如何滋潤這塊土地的文化，我想是本院所有人員該思考的嚴肅課題。這是博物館的藝術任務之一，當然帶有廣義的政治性任務。

博物館廣義的政治性任務會涉及所謂的國族建構，有的博物館比較明顯，澳洲博物館 (Museum of Australia) 對於在國族建構過程中該扮演的角色便有高度的自覺。它以作為一個關於澳洲的博物館自任，要讓每個澳洲人能夠產生認同，要求能告訴「我們國家」的過去、現在和將來，

告訴觀眾澳洲的自然史以及澳洲人的歷史❸。

　　博物館的國族建構，過去國立故宮博物院領導人的確努力地做了，但現在國家社會的情勢大異往昔，這條在臺灣建構「中華國族」的路是否再走下去則不能無疑。故宮收藏品當然有它的不朽價值，但王室品味集千萬人之力以奉侍一人之消費，官僚士大夫脫離群眾的理想世界，以及有閒階級的玩好，這樣的藝術品是否合適建構一個理想的國族？國立故宮博物院的典藏、展覽能給臺灣人們提供什麼養分？它如何參與臺灣未來發展的藍圖？這些都是我日夜思索的問題。國立故宮博物院的眼光應該超過民族主義的藩籬，擴大天下之公的胸襟，它的藏品具有深刻的普世人文關懷，所以與其以國族建構自我設限，不如努力建立多元的文化觀，培養對不同民族文化的尊重，和藉藝術養成高貴的國民性格，才是正業本務。

　　博物館的藏品（或展覽）在不同的情境可能有截然不同的看法❸。

❸　Museum of Australia, Report of the Interim Council, *Plan for the Development of the Museum of Australia*, cited from Tony Bennett, *The Birth of the Museum: History, Theory, Polities*, p.150.

　　"The museum of Australia will be a museum about Australia; a museum with which every Australian can identify. It will tell the past, present and future of our nation — the only nation which spans a continent. It will tell the history of nature as well as the history of the Australian people..."

❸　我且舉故宮博物院遇見的極端例子來說明。1928 年國民革命軍進入北京後，中國國民黨中央執行委員經亨頤提議廢置故宮博物院，拍賣文物，因為這些都是封建帝王的象徵，也是「逆產」。（吳瀛，《故宮博物院前後五年經過記》，卷 2，頁 30 下–32 上）幾十年後，國立故宮博物院在臺灣，也有人主張把文物送回北京。凡此極端之論，博物館人員無不視為乖謬，不過從革命或獨立的立場來說，故宮藏品被認定為專制剝削或外來政權的標識，也不能說是無理取鬧。

然而不論把國立故宮博物院當做中華民族文化的指標，封建的「逆產」，或是與臺灣無關的外國東西，都是不同政治立場的宣示，它們的思考邏輯基本上很相似。為去除這些紛爭，應該回歸藝術本質，才是正本清源之道。藝術的本質是美：

真正的美是普世的
超越國家、民族或文化的界限❸。

博物館的任務是從人類的藝術品出發，本乎人性，成就人文，闡明過去人類文明的成就，以豐富現在的人生和未來的世界。

　　國立故宮博物院如果有「真正的美」的典藏（應該是有的），那麼它自然具備了永恆、普世的意義，其藝術可以溫潤世人，澤及百代；太強調它的民族性，反而把它的真正價值看小了。

❸　杜正勝，〈故宮願景〉，《故宮文物月刊》209 期，2000 年 8 月。

博物館與國家社會的發展

角色功能

博物館，不論從知識體系或是國家政制，似乎都搆不上這個大題目——與國家社會發展的關係。在一般印象中，它有學術性，但比不上研究院 (Academy) 之深奧；它有教育性，但比不上大學以下各級學校之正規。在世界各國體制中，博物館多屬於二、三級甚至是四級機構，純粹從行政的階層架構來看，遠離政策之制訂，應該也和國家社會發展沒有什麼關係的，至少很淡薄。

然而從博物館發展的歷史來看，它不但是知識彙集的場所，是文明的櫥窗，也能反映社會的脈動，時代的思潮。這些功能與日俱增，到人們要求博物館成為休閒之地的今天，其知識文明的角色與脈動思潮的表徵並未有所減損。

基於以上的認識，本文準備從歷史性和現實性進行分析討論。因為博物館這種制度 (institution) 是近世歐洲的文明，當今的博物館業務也以西方最為先進，借助於他們的歷史經驗，可以釐清我們的某些混淆，加深我們對博物館的認識，確定它們的角色和功能對於國家社會的發展是有助益的。

知識的載具

「博物館」(Museum) 的語源出自希臘掌管詩歌、音樂和戲劇的女神繆斯 (Muses)，指獻祭女神的場所。西元前三世紀托勒密‧菲拉迭輔士 (Ptolemy Philadelphus) 在首都亞歷山大城 (Alexandria) 建有博物館，史稱亞歷山大博物館 (Alexandrine Museum)，這是一個為學習和有學問者交

流的地方。十九世紀蘇格蘭人繆雷 (David Murray) 認為 "Museum" 古義，用近代的話說，可以是一個研究院或是學院或大學❶。

亞歷山大博物館在羅馬人入侵後逐漸廢弛，博物館這種機構遂告中斷。今討論博物館的歷史只能從近代說起，唯各地近代之初採用的術語相當紛歧，類似的名詞如收藏錢幣、寶石之地用 Gazophylacium，布蘭登堡選侯 (the Elector of Brandenburg) 的收藏稱做 Cimeliarchium，英國皇家學會 (Royal Society) 的收藏用 Repository，另外還有其他更冷僻的名詞，難以備舉。後來 Museum 一詞逐漸被作為通用的專門術語，指：

> 藝術品、古碑、自然史（動、植物）和礦物學等標本的收藏，換言之，即一般所謂的「稀」和「奇」❷。

這些收藏品是要經過研究的，因此，十八世紀出版的一本字典給 Museum 下的定義是：

> A study or library; also college or public place for the resort of learned men ❸.

博物館是學習研究的地方，作為有學問人交流知識之公共場所，可見大希臘時代賦予「博物館」的古義，其精神在近代仍然被繼承。

❶ David Murray, *Museum: Their History and Their Use,* vol.I, p.2, Routledge/Thoemmes Press, 1904, 1996.

❷ Ibid., pp.35–36, "a collection of objects of art, of monuments of antiquity or of specimens of natural history, mineralogy, and the like, and generally of what were known as 'rarities' and 'curiosities'".

❸ Nathan Bailey, *English Dictionary*, 1737; 引自 David Murray, op. cit., p.36, note 1.

　　直到二十世紀，此一傳統不曾改變。最近博物館經營多元化，學術研究占館務的比重相對地減輕，然而凡稱得上大博物館者無不以學術研究及其成果之出版見長。捨棄研究，博物館的本質便有走樣變形之虞，所以古義仍然應該當做博物館學的第一要義。

　　其次是收藏品的稀有性與異常性。作為學術基地之一的博物館，所以有別於研究院是在於它以收藏品為前提，而且收藏的不是泛泛習見之物，要具備稀有性和異常性，即上面提到的「稀」(rarities) 和「奇」(curiosities)。近代初期的語詞，法語的 cabinet (chamber des merveilles)，英語的 closet，德語的 Wunderkammer 或 Kunstkammer 都是指保存、陳列稀奇之物的博物館。

　　稀與奇構成近代博物館興起的特質，是基於人類對天地間未知之萬物的興趣，進而從事的探索行為和得到的成果。一個人收集非常罕見、極具美感、極其特殊的藝術品或自然物，這種行為稱作 uncurieux (enthusiest)；善本古籍、勳章、繪畫、花卉、貝殼、古董或其他自然物，謂之 curieus (curiosities)。近代博物館即是在 uncurieux 和 curieus 之風氣下產生的❹。這樣的博物館，按照後世的分類，屬於自然

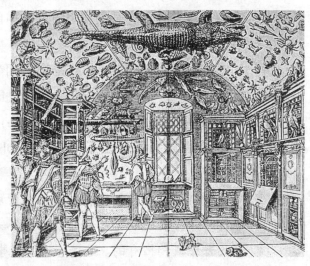

文藝復興時代那不勒斯 Ferrante Imperato 的博物館

❹　參 Oliver Impey and Arthur Macgregor, ed., *The Origins of Museums: the Cabinet of Curiosities in sixteenth-and Seventeenth—Century Europe,* Oxford University Press, 1985.

史博物館 (Natural History Museum)。時代最早、也最著名的自然史家阿勒朵凡第 (Ulisse Aldrovandi, 1527–1605)，他的雄心壯志是要描述和圖繪所有外在的自然界❺。早期的文物收藏家大抵皆屬於自然史家。

　　因為近代博物館興起於文藝復興之時，正值地理大發現之後，歐洲人前所未見、所未聞的遠方奇異物品，經航海探險人員攜回，遂增益其求珍好奇的風尚。英國哲學家培根 (Francis Bacon, 1561–1626) 很深刻地描述說：

> 這不能當作一件小事來看，藉著旅行，那麼多的自然事物被發現，比以前的時期知道的多得多。對人類而言，前所未知的物質世界攤開在我們面前——那麼多的海洋航行過，那麼多的國家探踏過，那麼多的星辰發現過，如果哲學或清晰理解的世界還是限制在過去的同一範圍的話，那將是人類的恥辱❻。

這是近代初期人文主義者 (humanist) 的自我期許，主客觀的條件使好奇不流於中古的怪誕虛妄，遂開啟近代歐洲的文明。

　　1675 年巴黎聖熱納維埃夫 (Ste. Geneviève) 設置一個稀奇館 (cabinet of curiosities)，館長摩利涅特 (P. Claude du Molinet, 1620–1687) 說：

> 一個稀而奇之物品的博物館係為學習以及藝文 (literary arts) 而服務的，我之選取這些奇物，如果不是對科學有用，我是沒有興趣去尋找和擁有的。這裡所說的科學是指數學、天文、光學、幾何，尤其是歷史，包括自然史、古代史和現代史❼。

❺　David Murray, op. cit., p.78.

❻　引自 David Murray, op. cit., pp.19–20.

❼　William Schupbach, "Some Cabinets of Curiosities in European Academic Institu-

　　法國博物館學家巴仁 (Germain Bazin) 論述博物館歷史，認為當時的科學追求深深進入博物館。根據他的觀察：

> 人文主義者是真正的普世主義者 (univeralist)，透過知識 (intel-
> lect)，他以擁有世界而自豪，他那無所不吃的知識胃口伸張到
> 各種問題領域——關於天的，關於地的。然而科學仍然只停留
> 在童稚階段，對他的熱情需求所能提供的解答甚少❽。

　　不過，近代初期博物館的設置正是人文主義者表現對外在世界探索的努力，由好奇而發展出來的求知方法是使博物館在人類知識體系中占有一席之地的基礎。

　　彼得大帝 (Peter the Great) 1714 年建立俄國第一座公共博物館聖彼得堡博物館 (St. Petersburg Kunstkammer)，收集奇珍異物，為俄國科學發展奠定基礎。當時人知其意義的雖然不多，但早在 1708 年日耳曼哲學家萊布尼茲 (Gottfried Wilhelm Von Leibnitz, 1646–1716) 給彼得大帝寫的備忘錄就鈎勒出來了，他說：

> 關於各種形式的博物館 (The Museum and the cabinets and Kun-
> stkammer) 所涉及的，其絕對本質不只是為對待一般奇異之物
> 品，也應是使藝術與科學完善的方法❾。

tions", Oliver Impcy and Arthur Macgregor, ed., op. cit., p.173.

❽ Germain Bazin, *The Museum Age,* translated from the French by Jane van Nuis Cahill, Desoer S. A. Publishers, Brussels, 1967, p.55.

❾ Oleg Neverov, "His Majesty's Cabinet, and Peter I's Kunstkammer", translated from the Russian by Gertrud Seidmann, Oliver Impey and Arthur Macgregor ed., op. cit., pp.55–56.

　　博物館作為完善藝術和科學的方法，是博物館學的第二要義，與第一要義有學問者交流之公共場所，共同構成博物館的本質——知識的載具。

時代思潮

啟蒙運動

　　1753 年英國國會通過購買斯洛恩爵士 (Sir Hans Sloane, 1660–1753) 的收藏，成立公共博物館，即大英博物館 (British Museum)。其法案導言 (The Preamble of the 1753 Act of Parliament) 說：大英博物館不只是為有學問者和好奇者的調查和娛樂，而是為一般之用與公共的利益 (not only for the inspection and entertainment of the learned and curious, but for the general use and benefit of the public)。

　　博物館自近代初期產生以來就持續成長，形式、內容和功能不斷延伸，分布地區也不斷擴大，但其文化和教育作用之突顯則推十八世紀「由私而公」的轉變對社會人群產生極關鍵的影響。

　　博物館內的收藏品原來是沒有脫離人群的物件，原始藝術、古代藝術以至中古藝術多和宗教祭典或世俗生活息息相關，即使自然史的標本亦存在於天地之間。然而一旦收藏便與原來存在的情境隔離，收藏者雖有保存之功，如果只作為個人私有物，不開放給公眾，藝術品或種種標本是等於不存在的。

　　歐洲近代博物館起於私人收藏，而在初期也曾經歷一個比較私密性的時期，不過到十七世紀（有的甚至早在十六世紀）王公貴族的博物館已開始有限度的開放了。如德勒斯登 (Dresden) 的薩克森選侯 (Elector of Saxony)、慕尼黑公爵 (Duke of Munchen)、卡謝 (Kassel) 的赫斯 (Hesse) 家族等的博物館 (Kunstkammer) 皆是有名的例子❿。蔡元培演講美學與美

❿　參 Oliver Impey and Arthur Macgregor 編，前引書所收 Joachim Menzhausen, "

育，批評中國的傳統習氣，「知道收藏古物與書畫，不肯合力設博物館，是不合於美術進化公例的」。他所謂的美術進化公例有三條，「由簡單到複雜，由附屬到獨立，由個人的進為公共的」❶，雖然難免有十九世紀後期進化論的色彩，但衡諸歷史，美術品由私人祕藏轉而陳列於開放給公眾的博物館，的確是文明進步的指標。

到十八世紀歐洲王公貴族的收藏紛紛成為公共博物館，譬如法蘭西路易十五 (Louis XV) 的盧森堡宮 (Palais du Luxembourg)，而俄羅斯彼得大帝奧地利約瑟夫二世 (Joseph II)，和羅馬教宗克里蒙十二世 (Pope Clement XII) 等等皆是此一新風氣的的推動者。

另外一大動力是屬於城市的公共博物館。十六至十八世紀私人收藏貢獻給城市的風氣相當流行，如葛利馬尼 (Domenico Grimani) 樞機主教之於威尼斯共和國，謝它勒 (Manfredo Settale) 之於米蘭，奧利佛利 (Annibale Oliveri) 之於彼沙羅 (Pesaro)。而十八世紀藝術傳習的方式也趨於公眾化，教學和演講超過畫室內的師徒相傳，每個重要城市設有藝術學校 (academy or art school)，這些地方收藏的藝術品當作學習的典範，遂也變成公共博物館❷。

十八世紀的啟蒙運動根植於英國哲學家洛克 (John Locke, 1632–1704) 的知識觀，認為接近偉大的作品可以增長人的教養、智慧和品味，故強調教育和理想。啟蒙哲學堅持自我成長是個人，也是社會的責任；個人愈長進，下一代愈高明，最後可以締造完美的社會❸。

Elector Augustus's *Kunstkammer*: an Aualys's of the Inventory of 1587"; Lorenz Scclig, "The Munich *Kunstkammer*, 1565–1807"; Franz Adrian Dreier, "The *Kunstkamm*er of the Hessian Landgreves in Kassel".

❶ 高叔平主編，《蔡元培文集　美育卷》，頁 135，臺北：錦繡出版社，1995。

❷ Germain Bazin, op. cit., pp.141–142.

❸ James L. Connelly, "Introduction: An Imposing Presence ─── The Art Museum and Society", Virginia Jackson, ed., *Art Museum of the World*, p.8, Greenwood Press,

　　這樣的思潮孕育出公共博物館，反過來，公共博物館也不時對民眾進行教育，提升國民的素質。誠如 1765 年德勒斯登選侯美術館 (The Electoral Gallery of Dresden) 出版的目錄所說：這個美術館發揮保存藝術傑作的作用，因以點綴國家的精神，型塑國家的品味 (adorn the spirit and form the taste of the nation) ❹。啟蒙運動的虔誠信徒約瑟夫二世建於維也納的博物館在 1783 年初次出版的目錄，導言也說：

　　　　公共收藏針對教育的目的更勝於消遣尋樂，它可以像是一個豐
　　　　富的圖書館，這裡有所有時代和形形色色的作品供人們吸取知
　　　　識，不只是享受的情事，正相對的，經過學習和比較，人們可
　　　　以變成藝術鑑賞家❺。

不論是型塑國家品味或造就藝術鑑賞家，都反映十八世紀博物館對社會扮演的角色和功能，經歷十九、二十世紀到今天，此一國民教育的傳統有增無減。

民族主義

　　十九世紀博物館與社會互動最主要的思潮表現在愛國主義或民族主義上。當一個博物館的收藏或陳列，反求諸本土或本國的文物，並且建立年代學發展系列時，這個博物館自然就在展示該國家民族的光榮，也就是呈現愛國主義或民族主義了。十九世紀是歐洲民族主義盛行的時代，唯有博物館在專業典藏、展覽概念與技術上先有所改變，才能反映這種思潮，考古學正適時地扮演這個角色。

　　此一變化是從北歐一個小國丹麥開始的。原來丹麥的收藏亦和歐洲

1987.

❹　Ibid., p. 8.

❺　Ibid., p. 9.

其他地區一樣，興趣「稀」和「奇」的
風氣；不過十七世紀丹麥已有一些博物
館考古意味就很濃厚了，如醫生沃姆
(Olaus Worm, 1588–1654) 的沃姆博物
館 (Musaeum Wormianum)，類似者，有
麥喀迪 (Mercati) 的 Metallotheca 和阿
勒朵凡第的 Musaeum Metallicum，都專
注於考古和自然史。到十八世紀下半，
哥本哈根博物館 (Copenhagen Museum)
的考古科學比歐洲其他各國的博物館
都要先進❻。

湯普生

　　丹麥博物館的先進與湯普生 (Christian Jurgensen Thomsen, 1788–
1865) 尤其息息相關。考古學家崔格 (Bruce G. Trigger) 認為因為有湯普
生發展出新技術以斷定文物的年代，才使十九世紀博物館古物研究的成
就超越十八世紀而形成進化的概念。他說，推動湯普生工作的主要動力
則是愛國主義。

　　湯普生，哥本哈根富商之子，年輕時留學巴黎，返國後排比一批羅
馬和斯堪地納維亞 (Scandinavia) 的錢幣，因而領悟文物風格的變化及相
對年代。此時正值拿破崙時代，丹麥海軍遭受英國攻擊，國難鼓舞丹麥
人研究過去光榮的歷史以面對未來。同時法國大革命也刺激丹麥人對過
去的新興趣，尤其中產階級接受革命洗禮，他們緬懷的過去是國家或人
民的歷史，而不是王室。斯堪地納維亞的考古學研究過去的情懷可以說
是基於國家的理由的。

　　丹麥有很強的古物收藏傳統，1807 年成立丹麥皇家保存和收集古物
委員會 (Danish Royal Commission for the Preservation and Collection of

❻　參 David Murray, op. cit., pp.103–106.

Antiquities)，1816 年委員會敦請湯普生編纂展覽目錄，他遂建構出聞名的人類文明進化三階段論：石器、青銅和鐵器時代，以概括丹麥的史前史。湯普生也以這個新系統排比他自己的北方古物博物館 (Museum of Northern Antiquities) 的收藏品，於 1819 年公開展覽，1836 年出版《北方考古導覽書》(*Ledetraad til Nordisk Oldkyndighed)*，次年譯成德文，到 1848 年英譯本 *Guide Book to Scandinavian Antiquity* 才問世。

湯普生的三階段論後來成為史前史的通說，不只歐洲，世界古文明地區也都引用作它們的史前年代學的基本架構❼。

在民族主義思潮的感染下，到十九世紀中葉，歐洲各地的博物館普遍興起新意識的民族主義，其陳設模式今日哥本哈根的羅森堡博物館 (Rosenborg Museum) 乃可看到。1854 年巴伐利亞國王馬克西米連二世 (King Maximilliam II of Bavaria) 建置拜雷國家博物館 (Bayerisches Nationalmuseum)，次年開放，以中古、文藝復興到巴洛克時期巴伐利亞藝術為主題，反映日耳曼政治的分裂。稍早，紐倫堡 (Nuremberg) 也興建日耳曼民族博物館 (Germanisches Nationalmuseum)。

任職羅浮宮的博物館學家巴仁論述這股思潮說：

> 所有這類博物館，作為歷史的機構更甚於藝術的性質，它們的目的在透過裝飾藝術的標本顯示一個民族之生命，不同階級、工業與手工藝的形成和發展。我們幾乎無法想像這些博物館原來的樣貌，因為自從我們這個世代以來，它們就被洗滌得更像「藝術博物館」了❽。

❼ 以上參 Bruce G. Trigger, *A History of Archaeological Thought*, pp.73–79, Cambridge University Press, 1992.

❽ Germain Bazin, op. cit., p.222.

其實許多國家的國家（民族）博物館 (National Museum)，即使今天我們
仍然可以感受到它們的意圖或使命，告訴觀眾這個國家（民族）所擁有
的悠久、榮耀的歷史和文化。巴仁引領我們回顧十九世紀的潮流，他觀
察到：

> 這種新時代所創造的機構 (institution)，給人徹底地警覺要了解
> 自己。博物館一打開大門便展現十分動人的歷史，國家和政府
> 的領導者利用這種方法形塑公共意識。整個十九世紀博物館的
> 歷史便和政治緊密連接在一起[19]。

十九世紀的歐洲走過的這條路，二十世紀的亞洲多步其後塵，經過兩次
大戰，歐洲殖民帝國基本上完全撤離亞洲，代之而起的是各國的民族主
義，亞洲的博物館也很徹底的反映新時代的社會思潮或意識型態。

世界主義

十九世紀的博物館在民族主義思潮之外，我們還發現一種新興現象，
影響到二十世紀博物館的發展，即是異文化成為博物館的獨立部門，甚
至變成專門博物館，可以說是世界主義的思潮。上面說過，近代博物館
起於「稀」與「奇」，因為新航路和新大陸的發現，包含遠方異物，不過
當時還沒有「異文化」或世界主義的概念。

所謂博物館的世界主義係就其後來的發展而言，在當時是非常複雜
的，有歐洲殖民亞非的帝國主義因素，有歐洲文明居於人類文明之顛峰
的進化論因素。這種思潮表現在博物館之陳列者，既有光輝燦爛的中東、
埃及和希臘、羅馬古文明，也有非洲、美洲「後進」民族的原始文化。
大家皆知當今世界具備有這種條件之展示者，多是最負盛名的大博物館，
如大英博物館，羅浮博物館，冬宮博物館，和紐約大都會博物館；其實

[19]　Germain Bazin, op. cit., p.224.

不止大博物館，歐美不少規模較小的博物館也多帶有這種世界主義的風格。

世界主義的博物館，其藏品入藏過程的確拜歐洲列強對外擴張之賜，他們派駐古文明國的外交官或其助理多扮演文物收集者的角色。初期特別聞名的人物如大英博物館僱用貝勒若尼 (Giovannin Battista Belzoni, 1778–1823) 協助駐開羅領事索特 (Henry Salt) 收集埃及古物，萊雅德爵士 (Sir Austen Henry Lyard, 1817–1894) 早年獲駐土耳其大使坎寧 (Sir Stratford Canning) 之贊助，發掘米索不達米亞的古都尼尼微 (Nineveh) 遺址。羅浮宮的中東收藏與駐摩蘇 (Mosul) 領事博塔 (Paul-Emile Botta, 1805–1870) 則有密切的關係[20]。其他因西方軍政經濟的拓殖而獲得古文物的例證所在多有，如法國工程師都拉福依夫婦 (Arcel-Auguste and Jeanne Dieulafoys) 發掘伊朗西南部的蘇薩 (Susa)[21]，日耳曼傳奇商人蘇利曼 (Heinrich Schliemann, 1822–1890) 在土耳其西部發掘所謂的古城特洛 (Troy) 和在庇羅奔尼薩 (Peloponnesus) 半島發掘的麥錫尼 (Mycenae) 文明遺址[22]，因為和荷馬史詩連繫在一起，故盛傳不衰。

諸如此類的考古出土文物進入歐洲列強的大博物館，到後殖民時代，被視為文物掠奪，備受責難，有的國家甚至要求這些著名大博物館歸還

[20]　參 C. W. Ceram, *The March of Archaeology*, translated from the German by Richard and Clara Winston, pp.82–84, 211–216, 199–203, New York: Alfred A. Knopf, 1958.

[21]　Prudence O. Happer, Joan Aruz, and Francoise Tallion, *The Royal City of Susa — Ancient Near Eastern Treasures in the Louver*, pp.20–21, The Metropolitan Museum of Art, New York, 1993.

[22]　Keo Klejn, "Heinrich Schliemann", Tim Murray ed., *The Great Archaeologists*, ABC-CLIO, 1999. Katie Demakopoulou, *Troy Mycenae, Tiryns, Orchomenos—Heinrich Schliemann: The 100th Anniversary of his Death*, Athens: National Archaeological Museum, 1990.

利雅德爵士運尼尼微人面翼獅石雕入大英博物館

文物，演變成敏感的外交、政治問題。不過理性地回顧歷史，並不是簡單的「掠奪」兩字可以充分說明的。以希臘向大英博物館催討的雅典巴特農 (Parthenon) 石雕，即所謂厄爾金石雕 (Elgin Marbles) 來說，到底這位蘇格蘭貴族厄爾金 (Lord Thomas Bruce Elgin) 是古希臘雕刻的保護人或是破壞者❷，放在十七到十八、十九世紀的歷史情境中，是和二十世紀大不相同的。

　　二十世紀，東方或第三世界國家勇於譴責帝國主義掠奪文物的「罪行」，不能誠實面對自己的破壞行為，同時也不敢承認近代西方勇於探索未知世界的態度是人類文明發展的正軌。

　　民族學也和考古學類似，歐洲外交官或旅行家到所謂落後地區收集土著文物，運送回國，建立民族學博物館。荷蘭萊頓 (Leiden) 國立民族博物館 (Rijksmuseum voor Volkenkunde) 即接受外交官兼旅行家和地理

❷　參 Margaret Oliphant, *The Atlas of the Ancient World*, p.106, London: Ebury Press, 1992; Konstantinos Tsakos, *The Acropolis, the Monument and the Museum*, pp.13−15, Hesperos, Athens, 2000.

學家范謝博 (P. E. B. Von Siebold) 之捐贈而成立的，這個博物館建於 1837 年，如果不是最早的歐洲民族學博物館，也應是最早者之一。

歐洲的民族學博物館典藏有兩個來源，一是傳統王室稀奇物之舊收藏，一是十九世紀初以來航海探險所得的異文化之新收藏。范謝博肇建博物館之初就確定很清楚的目標，他認為不論自己的收藏或過去王室之奇珍，必須創建一個科學的民族學博物館，1837 年他在〈論尼德蘭民族學博物館之適用與用途〉一文相當先見地論述道：

> 民族學博物館的主要主題是人在異質氣候下所表現的多種發展，一個趣味性的、啟發性和連帶具有使用性的職業是由外國居民提供的，從中研究他們的特殊性。這甚至是道德和宗教的工作，藉此方式，使一個人和他們的人們得以學習到他本身具有的善良本質，由於更熟悉外國人而使他更接近自己。這些外國人經常會讓我們不愉快，而我們也不知道是什麼緣故❷。

民族學博物館興起之初便有了解外人以認識自己的用意。

民族學博物館展現異文化，而其籌設理念係以進化論為基礎，這是十九世紀歐洲殖民帝國擴張的成果。然而所謂「民族」不一定是嚴格意義的 ethnic group，毋寧以「文化」為核心，如在德國深受文化圈 (Kulturkreise) 或文化層 (Kulturschichten) 概念的影響，這種地理的和歷史的文化研究取向稱作文化歷史學派 (Kulturhistorische school)❷。不限於德

❷ Ministry of Education, Art and Sciences, *Guide to the National Museum of Ethnology* (Leiden, 1962), p.2.

❷ J. B. Ave, "Ethnographical Museum is a Changing World", W. R. Van Gulik, H. S. Van der Straaten, G. D. Van Wengen, ed., *From Field-case to Show-case, Research, Acquisition and Presentation in the Rijksmuseum voor Volkenkunde, Leiden,* 1980.

國，當時歐洲的民族學博物館整理藏品，也多有年代序列和地理分布這兩種派別。英國的彼得‧雷佛斯 (Augustus Henry Lane Fox Pitt-Rivers, 1827–1900) 從 1851 年收集民族學文物，超越古董的觀念而以異文化為重點，後來陸續得到別人的協助，增益西非和太平洋等地的文物。不過他主要的關懷是建構器物型態學的發展序列，以說明人類文明同源而有高低的不同演進階段，是進化論派的觀點。他的收藏在牛津成立博物館，是英國最早的民族學博物館。較早法國皇家圖書館的柔瑪赫德 (E. F. Jomard) 受地理學家古維 (Baron Georges Cuvier) 的影響則提出地理系統的文物分類，1862 年丹麥國家博物館的斯坦豪爾 (C. L. Steinhauer) 整理克利斯帝 (Henry Christy) 捐給大英博物館的亞、非、美洲文物，採取兼顧年代與地理的原則❷。

　　地理分布在含有比較的觀點，柔瑪赫德雖然採取這種方法，並不敢挑戰傳統的美學觀，1820 年代他鼓吹巴黎成立民族博物館，不過還是認為「其藝術沒有美的問題，只是與實用性和社會效益有關的物品而已。」但到十九世紀下半葉，民族博物館逐漸普遍，再加上主流藝術家如梵谷 (Van Gogh)、高更 (Gauguin)、畢卡索 (Picasso) 對所謂「原始」或「後進」民族藝術的揄揚，風氣就打開了。1878 年萬國博覽會上出現的韋也訥 (Charles Wiener) 之祕魯考古發掘，即是為非西方美學而辯護，主辦的索勒第 (E. Soldi) 有個雄心壯志，計劃發展成「科學和藝術的歷史學派」(an historical school of the sciences and the arts)，在舊世界古物、中古藝術之外還包含民族學博物館，這就是巴黎新設置的特卡德侯宮 (Pàlais de Chaillot Trocadéro)。此歷史學派雖然仍不脫進化論派色彩，不是意味著所有藝術皆同等，但卻傾向於所有藝術皆值得一觀❷。

❷　以上參 Willian Ryan Chapman, "Arranging Ethnology: A. H. L. F. Pitt Rivers and the Typological Tradition", George W. Stocking, Jr., *Objects and Others: Essays on Museums and Material Culture,* The University of Wisconsin Press, 1985.

1928 年羅浮宮馬桑館 (Pavillon du Marsan) 舉辦哥倫布以前中南美洲藝術展，這是第一次美學興趣多於民族學的展覽**❷**。進入二十世紀，殖民主義逐漸沒落，非西方文化的自主意識高漲，多元文化觀變成世界的主流思潮，然而博物館真能呈現世界主義的，則多屬於原來的殖民帝國，後殖民國家的博物館反而因為太強調民族主義，而減低或抹殺他們主張的文化多元主義，這樣的歷史發展，不能不說是極具弔詭性的現象。

規劃願景

這裡要談的博物館規劃願景，不限於單一博物館，而是整個國家的博物館；不涉及專門性業務，而是以博物館與國家社會的發展關係為主要思考。在我國現行政府體制及未來的政府改造方案中，我的公務角色皆不宜針對全國博物館的規劃公開發言，不過以國立故宮博物院在國內外博物館界的地位，似乎不妨提出個人的認識以供博物館同行參考。

我不會涉及各個博物館的隸屬問題，也不想針對國立故宮博物院的定位問題發表意見，而是就博物館的功能思考它們在國家社會發展的大方向上該扮演的角色，和該發揮的功能，亦即是從國家社會廣闊長遠的視野來看待國內博物館的發展規劃。基本上是學者式的思考，所以在本文我要先論述近代博物館初興時作為知識載具的特質，以及三百年來博物館受不同時代思潮的影響而反映其思潮，從這種歷史脈絡中來思考我國博物館規劃的願景。

我國現有的博物館（含教育館、紀念館、產業館等等）大大小小約 450 家，就這塊 36,000 平方公里土地，2,300 萬人口的國度，大約平均每 80 平方公里或 51,000 人就有一個博物館。單從量而言，在世界的排名，

❷ 參 Elizabeth A. Williams, "Art and Artifact at the Trocadero: Ars Americana and the Primitivist Revolection", George W. Stocking, Jr., ed., ibid.

❷ Ibid.

雖未精確統計過，但推估應該不至於太落後。不過，這些博物館真正能夠列入世界博物館之林者並不多，據 1987 年出版的《世界藝術博物館錄》(*Art Museums of the World*)㉙，臺灣只收錄一家博物館，即國立故宮博物院而已。

當然 450 家這個數據只是提供我們思考國內博物館規劃的基本背景而已。1996 年陳國寧再版的臺灣公私立博物館調查，收錄 131 家。雖然這幾年有些比較著名的博物館如臺東卑南國立臺灣史前博物館、屏東車城海洋生物博物館，以及臺北縣的鶯歌陶瓷博物館、金山朱銘美術館、八里十三行博物館等等，此書都來不及收入。不過在博物館資料庫建立之前，利用這一百多所重點選樣作分析，應該可以觀察到臺灣博物館的某些真實狀況。

自然史博物館

臺灣的博物館是經過日本傳來的西方文明，1908 年日本總督府訓令民政部殖產局設置附屬博物館，是為臺灣公共博物館之始，即今日二二八紀念公園內國立臺灣博物館的前身。大概除一些研究機關或大學的標本室外，這是日本統治五十年唯一具備規模的博物館。

日本引進的博物館理念是歐洲博物館的正統，著重學術研究和社會教育。總督府訓令臺灣博物館設立的宗旨云：

> 掌理蒐集陳列有關本島學術、技藝及產業所需之標本及參考品，以供公眾閱覽之事物。（總督府明治 41 年 5 月 24 日日廷第 83 號訓令）

其建置分動物、植物、礦物和歷史四部門，歷史包含人類學（原住民），

㉙　Virginia Jackson, ed., *Art Museums of the World*, Greenwood Press, New York, 1987.

另外還有農林水產及工藝貿易的陳列品，大抵接近西方的自然史博物館
(natural history museum)。後來展品的地域不限於臺灣，擴大到南洋和華
南❸。

　　自然史的標本還有臺灣大學植物系、動物系、植物病蟲害系的植物、
動物和昆蟲標本，以及人類學系的南方土俗人種學講座標本室的標本。
臺灣省農業試驗所、林業試驗所的昆蟲和植物標本，中央圖書館臺灣分
館的民俗器物，以及臺南市民族文物館的臺灣史料❸。其中有不少源自
日本統治時期的收藏，可見日治遺留的博物館以自然史見長。

　　自然史的資料五十年來陸續有所增益，上述大學研究機構的標本不
斷充實，其他單位甚至有個人之力亦可以增加臺灣這方面收藏的光彩。
譬如臺北市成功高中的昆蟲博物館、埔里的木生昆蟲館，皆以蝴蝶為主；

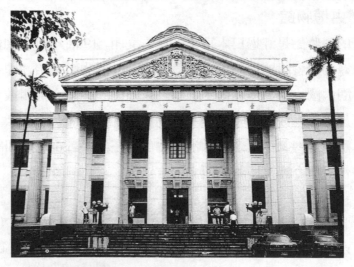

國立臺灣博物館

❸　臺灣省文獻委員會主編，《臺灣省通志稿》卷五《教育志：文化事業篇》，第
　　21 冊，頁 274–280，臺北：捷幼出版社重印，1999。

❸　本章有關臺灣的博物館的基本資料參考陳國寧主持計劃《博物館巡禮——臺
　　閩地區公私立博物館專輯》，行政院文化建設委員會，1996。

西螺瑞龍博物館以貝類為主；左鎮菜寮化石館和甲仙化石館則以化石為主。

這些新舊自然史標本的保存、整理、研究和展覽，是博物館界刻不容緩的課題。譬如上面提臺灣大學動、植物等學系擁有豐富的珍貴標本，此批文化資產應已具備外國一流大學博物館的條件，我國不能沒有一個夠水準的大學博物館，臺灣大學當有捨我其誰的企圖心。

其次，我們也應該有一個國家級博物館把臺灣自然史的認識過程當做一個重要課題，加以研究、陳列。臺灣有不少特殊物種，十九世紀後期來臺的西方和日本動、植物、昆蟲學者，發現許多品種，開創臺灣自然史的新頁。譬如可以稱作臺灣自然史之祖的英國人郇和 (Robert Swinhoe)，長年留居臺灣以至老死的德國人邵達 (Hans Sauter)，蝶蛾專家英國人魏爾曼 (Alfred E. Wileman)，以帝雉聞名的日人菊池米太郎，昆蟲學家素木德一，植物學家川上瀧彌以及博物學兼考古學、人類學家鹿野忠雄等 ❷。1950 年代以來不少國人也有所貢獻。他們的努力與成就，應該有機會呈現在世人面前。以臺灣生態之獨特性和豐富性，應有博物館負擔這一課題，對臺灣自然界認識的過程詳細介紹，這件事應比展示中國科技史發展的模型或中國新石器時代想像景觀更具學術性，也更迫切。

原住民博物館

自然史博物館包含民族誌的物質文化，是西方十九世紀以來博物館的傳統，也是殖民時代的思維和心態，因為歐洲人不相信亞、非、美洲土著民族的藝術文化可能與西方（歐洲）文明相提並論，故列入自然史。二十世紀初設置的臺灣博物館即是這種思潮的產物。過去的日本殖民且不論，即使今日，臺灣已揚棄漢人的殖民意識，祖述原住民文化，作為臺灣歷史的根源，換句話說，原住民文化代表臺灣歷史的早先階段，而

❷　山崎柄根著，楊南郡譯，《鹿野忠雄　縱橫臺灣山林的博物學者》，頁 115–131，臺北：晨星出版社，1998。

且延續到今天。所以原住民文物理當脫離自然史博物館，成為獨立的博物館或國家博物館的一部分。

1994 年順益原住民博物館率先以私人之力為臺灣原來的主人留下紀錄，而在二十一世紀開始之時，國立臺灣史前博物館也開館了。既是「臺灣」，又是「史前」，當然是「南島」的了。這個博物館的發展

順益臺灣原住民博物館

方向自然會以臺灣南島民族的歷史和文化為主軸，如果能擴大，及於國外南島民族 (Austronesian)，包含大洋洲、南洋等地之原住民文化，當可給國人開啟更寬廣的視野。

臺灣博物館的成長

概觀 1950 年代以後這半個世紀，國內博物館的發展與政治社會的脈動和經濟情狀若合符節。第一是博物館的設置，前二十年 (1950–1970 年代) 成長緩慢，後二十年 (1980–2000) 如雨後春筍，而中間的 1970 年代則是過渡期。其次，前二十年的博物館多帶有濃厚的「中央的」(在當時也等於是「中國的」) 和「軍政的」意味，如國立歷史博物館 (1955) 和國軍歷史文物館 (1961) 即是，而 1965 年從霧峰北溝遷來外雙溪開館的國立故宮博物院則最具有指標意義。臺灣大學校區內成立的農業陳列館，顯然帶有政令宣導的用意，展示國民黨政府土地改革的成效。這階段與時代主流脈動不搭調的博物館只有中央圖書館臺灣分館附設的民俗器物室，原是日本人留下的文物，但正式對外開放則延到 1970 年代，而且一直沒有受到應有的重視。

1970 年代臺灣博物館設立的面貌是比較混淆的，一方面繼承前期的

惯習，最顯著的是 1972 年完成的國父紀念館；但另一方面本土性的博物館也逐漸萌芽，1973 年鹿港民俗文物館開放，以其主人在國民黨黨政權力結構中的地位，臺灣出現這樣的第一所民俗博物館是可以理解的。避秦來臺的外省人士，思鄉情切，如川康渝三個同鄉會在這時成立文物館，也不令人意外。此現象似透露一個信息，這個時代的「民俗」還沒有後來的「本土味」。至於 1979 年開館的臺南市立永漢民藝館，比較奇特，除個別因素外，就思潮而言，已經進入下一階段了。

鄉土博物館

1975 年蔣介石過世後，蔣經國主政，從啟用國民黨本土精英到說出他自己也是臺灣人，意味著本土化時代之來臨，博物館的發展到 1980 年代便鮮明地烙印著時代思潮的標記 —— 那就是大量鄉土博物館的成立。

1980 年代的臺灣鄉土博物館是指各縣市文化中心的博物館或陳列館，法源根據 1978 年行政院院會通過，次年教育部頒布的「建立縣市文化中心計劃」。十九個縣立文化中心，除臺中縣、高雄縣遲到 1990 年代才開館外，其他都是 1980 年代完成的。由於時代、社會的需求，鄉土博物館快速而大量地被製造出來，與博物館的成長規律不盡符合。故不論整體規劃或現實個案，今日多有徹底檢討的必要。大體而言，有的縣市選擇當地的特點為陳列主題，如臺北縣的現代陶瓷、宜蘭縣的臺灣戲劇、高雄縣的皮影戲、屏東縣的排灣族雕刻、南投縣的竹藝；有的縣市只泛泛作一般鄉土文物的展覽。不過，不論有沒有主題，臺灣鄉土博物館的深刻化，博物館界恐怕是責無旁貸的。

這階段的鄉土博物館還有私人的臺灣民俗北投文物館與公家的安平鄉土館，至於其他的博物館或紀念館，有顯示官方權威的中正紀念堂，有以教育為導向的國立自然科學博物館，有學術研究機構的文物陳列館如中央研究院的歷史語言研究所和民族學研究所，以及復興劇校的國劇陳列館，皆具備不同的社會意義。雖然有的投下鉅資，但論博物館的時代思潮，它們不可能比倉促草創的鄉土博物館有代表性。

國家美術館

1980 年代博物館的本土化，就美學觀點而言，當推臺灣美術三館的興建最稱盛事，雖然高雄市立美術館遲到 1994 年才開館。

1990 年代博物館主流仍然是本土化，但如果說 1980 年代博物館本土化的動力來自政府，進入 1990 年代，這股力量則來自民間。近代臺灣第一代畫家，如李梅樹、楊三郎、楊英風、李石樵和李澤藩等人的畫作，在 1990 年代上半紛紛匯集，成立個人紀念性的美術館。

第一代畫家的哲嗣珍重其先人遺澤，是可喜的現象，但以現在這種小本經營的方式來看，即使個別小型美術館不斷增加，並無助於整體博物館水準的提升。臺灣美術館的發展已碰到瓶頸，往後如要有所增進，恐怕只有集中力量建設一個國家美術館 (National Gallery)，其收藏和展覽不限於本土畫家，也不限於本國畫家。這在先進國家已經有很明顯的先例可供參考，本文不再申論。

世界主義博物館

臺灣 1990 年代博物館界綻放一朵亮麗的奇葩，那就是奇美博物館的誕生，有了奇美，臺灣的博物館終於走出「臺灣的」和「中國的」的範圍，進入世界。這是以前我們不敢夢想的創舉，其揭示國人把眼光往外看，多了解異文化，培育寬廣的視野，養成尊重不同文化的人格，去除夜郎自大和井蛙之見的陋習，意義深遠。

奇美博物館包括藝術館、文物館、古兵器館、自然史館和樂器館，呈現正統西方博物館的規模。據說繪畫超過千件，雕塑約六、七百件，兵器涵蓋亞、非、歐，樂器以名琴專擅，自然史則標本見長。比較評估政府財政與該館資源，公家目前尚難和這個民間博物館競爭，國家的博物館政策如果要有所擴大，暫時不宜與奇美重疊。讓我們共同來祝福它的成長，但談到國家的博物館發展策略，當應另作新猷。這點下面還會談到。

博物館的發展不能離開現實基礎，但更需要願景。從上述臺灣博物

館發展的年代學分析，博物館整體規劃的藍圖大體已經浮現。政府在這方面的急切事務，我認為有以下幾項：

1. 加強原住民博物館，進而擴大為世界性的南島民族博物館。
2. 鄉土博物館宜深刻化、系統化和教育化。
3. 以本土美術為基礎規劃超越本國的國家美術館。

國家博物館

除此之外，我國博物館的規劃還有兩個問題要考慮，一是體現國家之歷史、文化特點的國家博物館 (National Museum)，一是提倡寰宇一家，代表世界主義的異文化博物館。

誠如上文所論，十九世紀興起的民族主義思潮造成國家博物館，這種制度，二十世紀仍然沿襲不變，在第三世界並且不斷強化。臺灣由於國家認同的混淆，至今這個課題仍然無法提上議程。1980 年代的文化中心乃以地方誌式的鄉土博物館出現，這是那個時代只准「本土」，不准「本國」的無奈；然而即使國家博物館進入議程，我國最大博物館的國立故宮博物院是否應該包含在內，恐怕社會也還沒做好思想準備，這個問題只好留待歷史來解決。個人作為這個博物館的經理者，提出人類文明遺產的觀念，希望社會各界從這角度客觀看待故宮文物的價值。

亞洲博物館

不論鄉土的也好，中國的也好，深受中國文化影響的臺灣也和中國一樣，對異文化興趣缺如。我們身在亞洲，並不想了解亞洲；臺灣被日本殖民五十年，但對日本幾乎沒有什麼了解；臺灣本土住民和南洋、太平洋的土著血濃於水，但對這地區的文化同樣一片空白。至於遙遠的南亞、中亞、北亞和西亞，或非洲、美洲就更渺茫了。這樣的人民根本不配進入二十一世紀！所以在可行性和急迫性的前提下，我提出亞洲博物館的籌設，起初可以專注於東亞（含東北亞、東南亞）和南亞。國立故宮博物院分院新館的規劃便是以包含中國在內的亞洲博物館為目標，而非臺北本館的翻版。

二十一世紀的臺灣要走出去，國人宜先解放自己的思想，反映並導
引時代思潮的博物館界亦不例外。

結　語

維多利亞和阿爾巴特博物館創始館長寇勒
（左）

近現代世界這四、五百年博
物館發展史中，我們看到這種人
類文明的新制度隨著時代思潮扮
演不同的角度，發揮不同的功能，
從稀奇的追求、知識的探索，到
國家意識的培養以及世界觀的建
立，博物館都成為重要的場域。
賡衍至今，在資本主義體制下所
謂知識經濟的時代，博物館更被
賦予行銷的商業任務。然而這些
形形色色的外表下，博物館有一
個長期不變的本質，即是教育。這是常識性的觀察，但也是永恆的真理，
舉凡博物館學的論述，這種意見皆可俯拾而得。當我修定這篇一年前的
舊稿準備發表時，正好買到維多利亞和阿爾巴特博物館 (Victoria and Al-
bert Museum) 一本特展圖錄《富麗堂皇的設計》(*A Grand Design*)，其中
有創館館長及前任館長的話，可以引來作為本文的結束語❸。1851 年創
始人寇勒 (Henry Cole) 的首度年度報告說：

> 博物館似乎是教育成年人特別有效的方式，他們不像青少年可
> 以上學，其實教育成人的必要性正不亞於訓練孩童。藉著合適

❸　Malcolm Baker, Brenda Richardson, *A Grand Design the Art of the Victoria and Albert Museum*, pp.9–10, V ε A Publications, 1999.

的布置安排，博物館可以成為一個最高度的教具，如果連繫演講，指出它的功能效用，它就會從一個僅僅是閒散人不動腦筋的休閒地 (unintelligible lounge for idlers)，變成每個人都會感動的教室 (an impressive schoolroom for everyone)。

大約快一百五十年後，在 1990 年代初，這個聞名博物館的館長埃斯特弗‧寇耳女爵 (Dame Elizabeth Esteve-Coll) 這麼寫道：

極需注意的，了解維多利亞和阿爾巴特博物館的歷史，教育和訓誨的作用比藏品的獲得更優先，這是這個博物館的特色，其取向是了解並且解釋文物設計的原則，在藏品的布置中進行教育，而盡可能使廣大觀眾愉悅享受。

教育，要教什麼內容才是關鍵。這個問題放在博物館發展史以及時代社會思潮中，誠如本文所論，也是形形色色的，我的基本看法是盡量回歸到知識的本質，以成就基本人格。

我從 1960 年代中期以後，選擇歷史學作為終生志業，開始學習歷史，陸續發表百餘萬言的歷史論著，到 1990 年代形成自己的史學思想，提出「同心圓」的理論❸。

同心圓史觀是為補救過去臺灣史學界在研究與教學上的偏頗而發，主張不但要知道自己，也要認識世界，由近及遠，建構一個全面的歷史認識體系。臺灣作為一個亞洲國家，但在我們的研究與教育架構中，卻看不到亞洲，同心圓史觀尤其要先補足這個缺環。

我進入博物館界三年，盯衡國內博物館生態，失之於單薄狹隘。博物館既然負有嚴肅的教育角色，而事實上也能在愉悅欣賞中對人產生潛

❸ 杜正勝，〈一個新史觀的誕生〉，《當代》120，1997，頁 20–31。

移默化的作用，身為國家最大博物館的管理者，對開啟國人知識視野乃有不可推卸的責任。這是我提倡亞洲博物館的基本用意。

　　博物館既然是一個國家文化格局的櫥窗，我國距離世界性格局仍遠，空白仍多，亞洲博物館不過是此一關懷的一個起步而已，等這一階段稍具規模後，世界上重要文明與人群尚等待我們去認識，那才是我國社會文化發展的藍圖。

故宮願景

給同仁的一封信

國立故宮博物院是國內最重要、也是舉世聞名的博物館，能在這裡工作，即是人生的榮幸。本人受命來與各位同仁共事，分享各位同仁的榮耀，同時也擔負增益故宮光采的重責大任。相信各位同仁不會吝惜您們的才情與能力，樂意與本人完成此一艱鉅的使命。

本人是學者，在特定領域內薄有虛名。本人這樣說只想告訴各位同仁，本人不是來做官的。故宮要避免官僚氣息，當從本人開始。本人賴以維生的身分是研究員（或教授），最高學術及人生榮譽是終生的中央研究院院士，而現在的職務則是國立故宮博物院院長，但我寧願各位同仁以「杜先生」稱呼我，不一定是「杜院長」，這樣我會感受到大家的溫馨與親切，內心會更愉快。

故宮是屬於全國以至全人類的故宮，各位同仁宜本此態度，克盡己職。雖然故宮在過去的院長、副院長、各級主管及全院同仁的努力下，已有很好的基礎和地位，但仍有不少可以改善的空間。過去一個多月，本人收受社會各界、各種不同角度的訊息，本人會秉持學術研究的精神與方法，分析資訊，了解真相，以籌策解決之道。古人說，有人指出自己的過錯則喜，也說聽到「善言」就拜；外界的批評不論有無誤解，凡我同仁都應當抱持這種態度來檢討改善。

故宮是屬於各位同仁的故宮，從院長、副院長以下，至各層教育、行政人員、雇員、安全警衛以及技工工友，應建立一個觀念：我們只有職務的分工，沒有身分的高下。在傳統時代，如果下情能夠上達，就算是美政了；但在民主化的今天，單單下情上達是不夠的。我懇請大家一

起協助本人建立一套健全的機制和暢通的管道，循著分層負責的原則，共同參與的精神，大家從積極性、建設性的方向努力，使這個屬於全體同仁、全國人民和全世界人類的博物館日益完善。

　　做人不能沒有夢想，不能沒有理想，即使夢想多麼超出現實，理想多麼玄遠，本人相信只要腳踏實地，一步步走向前去，一定能使美夢成真、理想實現。請大家一起提出夢想和理想，一起參與，大家都有份。本人與各位同仁每天在此工作，就是一天天在實現我們的理想和夢想。讓我們從現在就開始共同來築夢！

杜院長上任致故宮同仁的一封信

轉型的期待

　　以上是我在五月二十日就職上任時，寫給國立故宮博物院同仁的一封信。我的意思很清楚，故宮雖然偉大，但故宮同仁不要自大，放眼世界，猶待改善的地方還很多，所以我鼓勵同仁要有理想，甚至夢想。

　　我們所要築的夢不是不可能的幻想，而是可能實現的願景 (vision)，即使是一個比較遙遠的理想和目標。國立故宮博物院在國家體制上屬於政府部會，就其性質而言則與部會不同；它是一個文化藝術資源豐富的

重鎮，但既無下屬機構，亦不規劃政策或分配資源，所以我們應該從另外一個角度來認識。整體而言，故宮的特質更接近於研究院、大學或研究中心，而不是政府的部會。所謂故宮願景是在這基礎出發的。

現在談願景，自然會涉及故宮的定位。如果把它定位為純行政部會，可能有的願景，與把它定位為研究學術、推廣教育或提升全民藝術文化教育的中心，其可能有的願景是截然有別的。

在討論願景之前，須有一個基本認識，我身為國家政務官，舉凡公務措施皆應依法行事，但也應有前瞻的政策。國立故宮博物院的基準法是民國七十五年公布的〈組織條例〉，這是我們施政的根據；但我們的思想也不能永遠陷在這個法規的框架內，即使國家大法都可以修改，何況是一個機關的組織條例。我們應該發揮每個人的思想和理想，朝著合理性的方向去努力，相信不久的將來，水到渠成，〈組織條例〉應該修訂、可以修訂，自然就修訂，這樣才有願景可言。現在國立故宮博物院的境遇和國家社會很多方面一樣，正面臨轉型的階段，好像即將破繭而出的蝴蝶，我們是多麼期待滿天飛舞的妙姿啊！

博物館本質在探索知識

國立故宮博物院既然是一個世界著名的博物館，在討論它的性質之前，宜先了解博物館的一般性質。博物館這種機構，在人類文明發展史上可以推到很早的古代。今天英文的 museum 這個字原出於拉丁文，拉丁文則來自希臘文 mouseion，原是指祭祀、詩歌、戲劇、音樂等神繆斯 (Muses) 的地方，而到西元前三世紀托勒密王朝 (Ptolemies)，在埃及亞歷山大城 (Alexandria) 所建的有名的 Museum，已經稍稍具有近代博物館的意味了。亞歷山大城的 Museum 包含大圖書館、植物園、巡迴動物園 (menagerie)、解剖實驗室 (anatomical institute) 以及美術館。當然，近代博物館的起源基本上還是文藝復興時代的產物。

西方文明發展史給我們最大的啟示是，博物館一開始，就是一個追

求知識和推廣教育的重心，而不是個人雅好之玩賞文物的收藏所。換句話說，博物館不能脫離知識的探求與社會共享的原則，一生提倡美育不遺餘力的蔡元培說過：「美的東西不應獨歸所有者私攬，應開放給公眾」，正是西方博物館本質最好的闡述。

Museum 譯作「博物館」始於何時，我還未及考查，可能和「經濟」、「社會」諸詞一般，是清末或民初從日本傳給中國的吧。中文「博物」二字的本義和博物館是有很大差異的，西元三世紀的張華著有《博物志》，據傳世的十卷本，內容包括山川草木、魚蟲鳥獸、奇風異俗、神仙方技等，大概多屬於高文典冊所不載的民間逸聞。八、九百年後南宋的李石撰《續博物志》，基本上沿襲張華的體例。所以在傳統中國，博物之學大概不出這些範圍，尤其專注於「異」與「逸」；這與近代文明傳統所強調的對大自然的好奇，表面上雖相似，其實有本質的不同，主要是中國沒有形成「博物館」這種制度。

我唸初中時有「博物」這門課，包括動物、植物和礦物。把這三樣東西放在西方文明史，它真的就是博物館的「博物」了。近代意義的Museum 在文藝復興時代開始，就是收藏動物、植物和礦物。文藝復興時代對自然界的興趣，是為了解人在大千世界中的位置，諸凡對於古董的趣味，多放在這種思想脈絡中。當時由於新航路和新大陸的發現，打開非洲、遠東和美洲的世界，更增益這種思潮的內涵。故歐洲博物館興起之初即具有當時的人文主義的色彩——文藝復興時代的人文主義兼具今日所謂的「人文」和「科學」，而比今日相對於「科學」的「人文」意義寬廣得多。所以推溯今日博物館原本的人文精神，毋寧是以求知的科學精神為主流，不只是美感而已。

從西方文明發展過程來看，博物館固不限於純美術 (fine art)，更非中國傳統文人雅士的玩賞。中國文人的雅好不符合博物館的本質應該比較容易了解，至於所謂純美術與博物館的區別，是從人類知識的追求、文化的探索與歷史的了解來看的，換句話說，是把人類的藝術創作放在

更寬廣的時空基礎來考察，文明的意義大於美學的意義。博物館的性質
與功能不能只限於「美」而已，雖然它不能捨棄「美」這個主題。所以
博物館的從業人員宜將他的任務放在更大的架構來思考他的使命，走出
傳統的風雅或純美。

學術標竿，推廣藝教

　　關於博物館的功能，一般總脫離不了它的基礎工作 —— 典藏。有人
望文生義，把典藏等同於保管，好像只要好好把東西保管好就是典藏，
就是博物館了。這種偏頗之論固不值辯駁；雖然沒有典藏不能成為博物
館，但是，只有典藏，文物都放在倉庫裡，也不能算是博物館。博物館
要與民眾接觸，融入民眾，所典藏的文物才能發揮功能。

最好的典藏就是發揚文物的意涵

　　近代博物館既然是追求知識的場所，而其所以能發揮教育功能，則
靠展覽；故展覽乃成為博物館的門面。展覽要做得好，要能發揮教育作
用，則非先有深入的研究不可。譬如同一隻杯子，你這樣看，他那樣看，
你這樣解釋，他那樣解釋，必有差別。解釋之所以不同是研究的不同，
因研究不同而造成認識不同，認識不同於是解釋不同。對博物館來說，
直接面對觀眾者是展覽方式的不同。所以展覽的根源在研究，研究的教

育成果大半要靠展覽，二者雖然各有分工，性質是一貫的。

當我決定接受故宮院長新職時，一些老友期勉我對故宮學術的提升略盡棉薄之力。學術研究本來就是我比較熟悉的領域，國立故宮博物院過去雖然已有不錯的表現，但距離理想仍然相當遙遠。由於我相信博物館的任務或功能奠基於研究，故宮的研究陣容既然有所不足，唯有先加強研究，才可能把博物館的展覽業務辦好。這些日子經過相關同仁的協助，強化研究的機制逐漸建立，同時也努力尋求友聲。故宮願意提供資源與國內外同行共享，並且援引同行的長處，合作研究，籌辦展覽，撰寫目錄或相關著作。當故宮同仁對學術的準繩有更清楚的認識，假以時日，或可為國內外藝術、藝術史和博物館學等領域樹立一些標竿。

博物館是一個教育場所，每次展覽就是一次藝術推廣教育。據一般的評論，故宮過去在這方面給人的印象是指導性高於服務性的；許多人向我抱怨故宮高高在上，讓人不敢也無法親近。如果屬實，那麼故宮作為一個博物館的角色與功能就大打折扣了。一個好博物館，展覽的主題不但要生活化，打動觀眾的心，拉近藝術品與觀眾的距離，而且要用深入淺出的表達手法，使不同年齡層、不同知識水準和不同文化背景的人都能獲益，這樣才能擔負推廣教育的角色。

在我看來，重視推廣教育不會妨礙學術研究，學術研究與推廣教育毋寧是一體的兩面，只是一個把它寫得艱深，一個把它寫得淺顯而已。這兩方面的工作，我個人都做過，從學術論文到通俗讀物，其實只是一件事的不同階段而已。雖然「深入」和「淺出」難求備於一人，但未來故宮的展覽工作團隊化後，不同的專業各有分工，集眾之力，任務當能圓滿達成。談到分工，大體上器物、書畫、圖書文獻三處及科技室當重學術研究，展覽組則著重推廣教育。

然而展覽有一定的時限，要把眾人努力的結果保留下來則非靠出版不可，所以研究、展覽、出版是一貫的。文物出版有的精深，只供少數學者研究之用的專業論文，也有普及大眾的讀物，這些都可以再分級，

譬如說是給高中、大專或一般社會人士看的，或是給國中、國小學生看的。出版的方式應該多樣化。

近年博物館普遍進行數位化，這已成為世界各博物館的新興業務，也是博物館改革的指標之一。典藏文物數位化固有助於學術研究或管理，而利用多媒體的新科技，正可把古代藝術品變成陶冶藝術素養的遊戲，引導學習者進入美的世界。博物館既然擁有典藏的優點，藉數位化以推廣藝術教育將是責無旁貸的。

國家藝術院的基地

國立故宮博物院要回歸到近代博物館的本質，肩負藝術暨藝術史的學術標竿以及推廣藝術文化教育的使命，非先確立它的法制地位不可。

如前所述，故宮在政府體制目前是屬於部會之一，至於未來的定位，有一種看法，認為應隸屬於將來的文化部。那麼故宮將與現在教育部或文建會所屬的美術館、博物館以及地方文化中心等列。這對國立故宮博物院當然是很大的衝擊，原因不在於位階的降低，而在其象徵意義的失落。故宮以前之所以特別提升，有別於其他博物館，不屬於教育部而與教育部同屬行政院，即因為故宮的收藏的優越性以及在國內、國際博物館界的特殊地位。如果說（事實上也是）故宮是一個藝術文化重鎮，而我國國家的走向，繼經濟起飛和政治民主化之後是文化的提升，這樣的願景，我在上任之初就提供另外一種思考，建議國立故宮博物院隸屬於總統府。

現在隸屬於總統府的機構，與文教有關的只有兩個，一為中央研究院，眾所周知，它的地位崇高，是自然科學、生命科學和人文社會科學的重鎮，可以說是臺灣知識的火車頭。探索知識是中央研究院的基本職責。第二個機構是國史館，這是中國修史傳統的產物，國史館面臨的問題不是我現在的身分適合公開討論的。這兩個機關都是實質的業務單位，在政府體制中，亦皆具有象徵意義。如果一個國家的形象只有知識探索

和歷史意識，似乎還欠缺什麼，應該就是藝術文化的追求了。那麼國立
故宮博物院理當與中央研究院和國史館一樣提升到總統府之下，以科學
知識、歷史意識和藝術文化建構國家的性格。

　　我的意見不在為國立故宮博物院爭取什麼特殊地位，而是從整個國
家的發展考量的。故宮不是純行政機構，既無下屬單位，也不制定政策，
更不分配資源，它是一個業務單位，頗像中央研究院或大學研究所。它
的任務基本上是典藏、研究、展覽，藉研究以建立其學術地位，因展覽
而扮演推廣教育的角色，這是我主張它應遠離行政性的部會而與知識性
的研究院靠攏的原因。

　　我的想法竟然不期與文化建設委員會的新猷不謀而合，文建會正在
規劃國家藝術院，雖然還只是一個粗略的構想，但準備仿效中央研究院
授予傑出藝術家或研究者極崇高的榮譽，其性質已相當清楚，我遂在文
建會委員大會上建議不必另起爐灶，不妨以故宮為基地，擴大發展而成
國家藝術院。這個看法普遍獲得贊同，並且責成文建會與故宮共同規劃。

　　可以大開大闔的新局面正等待國立故宮博物院來啟動，唯有拋棄古
舊的思考方式和侷促的規範，故宮才能昂首闊步，直奔前程。

世界格局的展開

　　故宮的收藏以中國文物為主，總目超過六十五萬件，其中五十七萬
多件是善本圖書和檔案，屬於一般博物館的展品不到八萬件。在西方博
物館史中，圖書文獻也是博物館收藏的對象，十七、十八世紀的博物學
家或博物館經營者便很有興趣收藏善本圖書，如大英博物館始創人斯洛
恩爵士的收藏品中便有手稿文件。1970 年代我參觀大英博物館，亦常在
巨帙善本圖書之前流連忘返。不過話說回來，博物館展覽圖書究竟是比
較不熱門的，因為書籍到底不比繪畫、雕刻或其他工藝品有看頭。故宮
藏件圖書檔案占絕大多數，雖然不一定是缺陷，但這虛胖的典藏數目，
容易使不明就裡的人對故宮的展覽產生超乎實際的期待。

　　問題還不止此，我們要面對的真實是，在不到八萬件的收藏品中，大抵多屬於漢族文物。過去有一種意見，認為單一化正是國立故宮博物院引以為傲的特色。這種論調往往寄望故宮擔負起呈顯中國歷史文化的重責大任。然而不論現在中國疆域所轄的民族文化，或歷史上與中國有關的民族文化，都是多元的，不能只以漢族、漢文化來概括，所以單單就故宮藏品研究中國歷史文化，便有很大的限制。當然，從純美的觀點來講，故宮藏品具備世界最高的等級，而且不少是獨一無二的；但它們既集中在漢族，又多限於漢族最高層的人士，用以了解漢人或漢族的歷史文化顯然也有所不足。所以，只以故宮收藏品來了解中國文化，是不夠的。

　　我所出身的中央研究院歷史語言研究所，前輩學者包括傅斯年和李濟，都認為研究中國民族文化，應該放在廣大的視野，至少從在亞洲大陸理解。李濟的名言是我們不要上秦始皇的當，以為單看長城以內就可以了解中國。他毋寧更看重長城內外互動的歷史。北方如此，南方或東、西方何嘗不然。根據我的經驗，我深切覺得不知道中國疆域之外，不能真正了解中國。年輕時我翻譯過勞佛 (Berthold Laufer) 的《中國與伊朗》(Sino-Iranica:Chinese Contributions to the History of Civilization in Ancient Iran)，這本書給我很大的啟發，使我認識到與中國人日常生活有關的許多花果蔬菜和礦石，經過作者考證，不少是從伊朗經中亞、南亞輸入的。

　　研究歷史文化應秉持開放的態度，發展博物館何嘗不亦如此。臺灣是一個海島，海洋性的心態應該更開放，海洋性的思考應該更恢弘。也許是個人的偏好，我總認為臺灣土地雖小，不能缺乏世界性的思維格局。我來故宮服務，概括承受過去的一切，但也不能不思考它的限度。我承認國立故宮博物院有值得驕傲的地方，但若說它是世界上頂尖到什麼樣的博物館，這種大話似乎不必說太多。世界級大博物館，無論是倫敦的大英博物館、巴黎的羅浮宮、紐約的大都會博物館或聖彼得堡的冬宮博物館，論規模之恢弘，典藏之多元，國立故宮博物院是遠遠不及的。

　　國立故宮博物院的典藏要不要擴大範圍？我傾向於在原有的中華文物基礎上加以擴大，一方面加強臺灣本土文物的收藏，一方面則延伸到世界文物，以期構成一個多元文化的博物館。我初倡此議，社會有不同的回響，有人不贊成故宮朝多元文化的博物館發展，認為應該保留中華一元文化的特色。如果我們要談學術，我願很嚴肅地說，今日所謂的「中華民族」是政治語言，不是學術概念；而且也沒有什麼單一民族文化博物館，除非是一個非常非常小的博物館。國立故宮博物院當然不是這種博物館，它毋寧具備世界級博物館的地位，具有特殊的重要性；然而現今故宮收藏的內容並不足以符應它該擔負的任務。

　　國立故宮博物院既然是我國最具代表性的博物館，也是國家的文化櫥窗，我們到底希望我國成為一個什麼樣的國度，展現什麼樣的格局，多少要在這個博物館展現出來。我們是要讓國人看到人類文明更寬廣的視野，了解別的民族文化同樣偉大，知道世界不同文明的多采多姿，還是只知道一些人的祖先而自傲自大？國立故宮博物院如果是一個國家博物館，它應教育國人欣賞並尊重別的民族與文化。國立故宮博物院如果是一個國家博物館，我們的子弟進入大門不應該看不到他生長的這塊土地的文物，尤其是在此生息數千年的南島民族的文物。紫禁城意涵的「故宮」可以自外於臺灣，但國立故宮博物院便不能、也無法自外。何況外國人來到臺灣觀光或參訪，他們可能只看一個博物館，那就是故宮；故宮沒有本土文化，等於自動放棄介紹外人認識臺灣的機會。如果這樣，故宮這個國家博物館算盡到責任嗎？

　　然而〈國立故宮博物院組織條例〉明定只收藏、研究中國古代文物，而目前以我們的財力與人力，的確還無法達成上述本土、中國與世界三者兼備的理想。不過，我寧願保留較寬廣的思想空間，歷史是會發展的，天下沒有不可能的事，我們的親身經驗也會告訴我們這個道理。我是學者，不是官僚，所以我會談一些，也許有人認為不是很合乎體制的話，而唯其不得體，才有發展的可能。

　　所謂開展世界格局，不一定以收購世界文物為唯一的依歸，毋寧把故宮文物放在世界人類文明史的脈絡來研究。換句話說，我們應該學習以人類文明遺產的角度看待本院的藏品，不要囿於特定族群而沾沾自喜。

人類文明遺產

　　近來文博古董界吹起一股民族主義風，經過新聞媒體的渲染，甚至形成一種誤解，認為收藏於外國博物館的中國文物都是「英法聯軍」或「八國聯軍」搶去的，世界文明古國的文物進入近代西方國家的博物館固然有不少令人憤懣的歷史，但這些收藏的過程不是「帝國主義」一句話就能說盡的；而這樣的結局對文物是幸或不幸也很難說。從世界人類互相了解這點來看，一個國家或民族的文物能在不同國度受到妥善照顧，展現於世人面前，讓別人知道該國家或民族的偉大成就，其實也不算壞事。正如「楚人失弓楚人得之」的寓言，去掉「楚」字的胸襟和心態，對人類的生存遠比民族主義更具有積極正面的意義。

　　國立故宮博物院以藏品的獨特性和精緻性，以往多作為中華文明的象徵，顯示中國人的偉人成就。在那個時代是可以理解的。然而故宮文物之美，不論展現帝王的堂皇或是高士的幽逸，我們應該相信真正的美是普世性的，不同時代、不同地區、不同民族或不同文化背景的人都會由衷地感動。國立故宮博物院要真的能傲視世界同儕，與其只強調它的中華特殊性，毋寧多思考它的普世性，以及對未來人類發展的價值。

　　不論典藏研究或展覽教育，本院對於文物的定位應放在整個人類文明發展的層次來看才能闡述它們的意涵。故宮擁有相當多精緻的文化遺產，在人類已進入二十一世紀之時，一個經營管理者亦當思考如何把這一批珍貴遺產轉化為現代人能夠接受的東西，才具有積極正面的意義。這是國立故宮博物院同仁非常艱鉅的任務。五千年前的玉器、三千年前的銅器、一千年前的書畫，擺在那裡，跟現代人有什麼關係？博物館人員不能因為文物古老精美，或自認為對文物有深刻的研究，就要以指導

的方式來告訴觀眾；不能因觀眾不了解就證明他的知識水準低。故宮同仁不能有這樣的態度，我們的責任是把遙遠時空的文物拉入此時此地，在古物與今人之間建築一道橋樑。唯有這樣，才能發揮博物館基本的功能，才能提升國民品質，才能達成我們的終極關懷。

不論精深的學術研究，或淺顯的展覽，故宮應座落在世界性思考架構中，以原有漢文物的典藏研究與展覽為基礎，擴大本土與國際的視野。即使本土文物藝術，同樣也不能脫離世界文明發展的大脈絡。

雖然有些人對我提出的世界格局和人類文明遺產視為畏途，但當我們知道臺南奇美博物館收藏的西方文物，短短十年便有所成，而日本京都 MIHO 博物館的世界性觀點的收藏也只在最近十年才開始而已，我們便沒有理由先自我設限。MIHO 是小山家族的私人博物館，原來只收藏日本文物，與故宮之只限於中華文物的情況頗相似，但貝聿銘為他們設計的新館落成後，由於貝氏一句話「不能只有建築而無文物」，乃開始收集包括埃及、兩河流域、地中海地區、南亞、中亞和中國等地的文物，

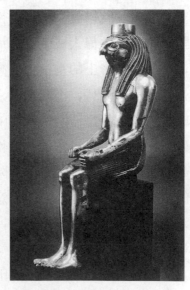

日本 MIHO 美術館景觀　　　　鷹頭神像，MIHO 美術館藏

這個博物館遂開展一片世界格局的歷史長河。

當前臺灣社會過度泛政治化，致使長久的宏圖往往被曲解。回憶1975年在倫敦讀書，那時協和式(Concorde)超音速飛機剛問世，從倫敦首航巴黎，不少人反對，我記得英國廣播公司新聞播報員報導消息後，加了一句話：「示威者抗議之聲猶未歇止，而協和飛機已抵達目的地矣。」如何重新對待故宮？這段往事對我頗有啟示。

千里之行始於頤步

經過一個多月的學習，吸收各方面的資訊，閱讀各種資料，我對國立故宮博物院有一個概略的輪廓，知道一些急需解決的問題，對未來發展的藍圖也有比較具體的想法。這些日子盡量抽空到陳列室，了解實際參觀者的情形，也思考如何改善故宮的陳列環境。不論是入口大廳、展覽動線，或燈光、櫥櫃等設施，聽取院內外的意見，一般都認為有全盤規劃的必要。

國立故宮博物院於民國五十四年開始啟用，事隔三十五年，世界博物館的展覽觀念已有很大的改變，即使古老建築如羅浮宮、大英博物館，經過第一流建築師的重新改善，羅浮宮的風貌已經證實，而大英博物館在2003年冬重新與世人見面，著實令人耳目一新。故宮的更新應該走這條路，先有整體藍圖，再更新陳列館，這樣展覽才不至於中斷。

國立故宮博物院未來的發展不能只限在原建築物設想，也不一定只在舊有園區打轉，故宮應爭取更寬廣的腹地，以適應多元功能的需求，興建多樣功能的建築，而藝術暨藝術史學術研究中心以及藝術文化教育中心，也應一併思考，這種故宮才可能成為研究、展覽和推廣教育三位一體的重鎮。

但願我的想法不是妄想。天下沒有不可能的事，把不可能變成可能，方是我輩人生的目標。我不期望必成，但只要職責所在，一日不敢或忘。

後　記

　　我在 2000 年 5 月 20 日就任國立故宮博物院院長，兩天後，對全院同仁講話，發表〈致故宮博物院同仁的一封信〉，並陳述我經營故宮的一些想法。一個多月後，寫成這篇文字在《故宮文物月刊》發表。事隔三年又半，有些願景逐漸落實，有些依然停留作為理想。現在整理文稿，只略作文字修飾，其他仍舊，因為這是一篇歷史文獻，存其原貌，以供後人評斷。其中值得指出來的，我就任不久就思考正館改善工程及分院的必要性，這兩項都已落實，至於國家藝術院最後並沒能成功。

<div align="right">—— 2004 年 3 月 6 日記</div>

博物館自主之道

博物館的新情勢

博物館是知識彙集之地，也是一國文化的櫥窗，然而當今博物館還要扮演經濟發展的媒介，在「知識經濟」中成為不可或缺的角色。所以博物館人員面臨一個近乎兩難的課題，用最淺白的話說，他們不但要是學者，是教育家，還要是企業家。

2001 年世界博物館協會 (International Committee of Museum, ICOM) 在西班牙巴塞隆納 (Barcelora) 舉行年會，時任法國國立博物館聯會 (Réunion des musées nationaux) 執行長的杜雷 (Philippe Durey) 發表專題演講，他說：

> 近二十年來，西歐及北美之博物館皆著手更新、擴建，同時修復、收購藏品及出版圖錄，並且策劃展覽；此外亦不斷加強博物館接待、商店、工作室、餐廳、視聽室之服務。在此競爭情勢之下，博物館從各方尋求贊助，以用於展覽，收購文物，推展各項活動。除籌劃巡迴展、特展，並於國外子機構舉辦常態展，亦透過複製品之行銷建立品牌及全球商業網，營收集資後則回饋運用於博物館之擴建與再造。
>
> 面對博物館間之競爭及商業競爭，法國政府一開始就建立了資金統一管理之制度，並由博物館聯會負責增加博物館之館藏以及公共服務等事務❶。

❶ Philippe Durey, "La Réunion des musées nationaux: Un exemple de mutualisation

這些新措施並不限於法國國立博物館，而是世界性的趨勢。顯然的，新的博物館經營觀念必須兼具商業發展與文化推廣，這兩個過去認為可能衝突或牴觸的領域，現在卻要使它們結合在一起。

　　我曾為博物館在知識文化領域中尋找定位，認為它具有學術性，但比不上研究院之深奧；具有教育性，但比不上大學等各級學校之正規。然而博物館也有研究機構和學校所闕如的長處，它擁有龐大的資產，不論是人類文明的遺產或是市場上可以量化的財產，不論是國家的財產或是民間的公共財，這麼大筆的資產既要妥善管理保存，也要有效發揮其蘊藏的作用。所以博物館比起學術性的研究院具有更多的社會性，比起教育性的各級學校具有它們所不備的經濟性。在學術研究、教育推廣和經濟效益三方面尋找到平衡點，從而把它的資產的作用充分發揮出來，應該是博物館人員的本務。

博物館的定位問題

　　所以政府或社會應該建立一個共識，博物館是一種業務單位，而且是專業性極強的業務單位，它的營運應維持獨立的運作機制，但也應建立專業監督機制。然而博物館若要維護人類文明遺產，發揮遺產的真義（學術性）及作用（教育性），是不容易在市場機能的競爭中生存的，所以國家必須對博物館承擔一定的責任。另一方面，博物館既然獲得國家（或政府）經費的挹注，要完全拒絕後者的要求也是不可能或不合理的。

　　換句話說，博物館雖受行政部門的規範，但要和行政體系保持一定的距離，才是比較理想的關係。世界先進潮流的趨勢，基本上都朝向博物館的獨立運作改變。博物館於是逐漸淡化行政的角色而增加社團 (association) 的色彩，國家的勢力退出，社會的資源注入❷。

des resources économiques des musées au service de diffusion commerciale et des valeurs culturelles ", *Nouvelles de l'ICOM*, Numéro Spécial, 2001, p.8.

這是我所認為博物館自主之道最基本的概念，茲就博物館的正規運作、社會資源的注入，以及知識經濟的商業機能，提出個人三年來的經驗和思考。

國立故宮博物院曾因定位隸屬問題，社會持有不同看法，喧騰一時，但討論的焦點仍然不脫行政機制的思考模式，大家談的亦多著重在隸屬問題。這些現象反映我們的政府部門、政治人物、社會人士，甚至博物館從業人員還是把博物館這種專門事業當作行政來看。

公立博物館作為政府的一個單位，不論層級高低，自然會有行政體制的隸屬，然而由於各國國情不同，行政傳統不同，後進國家很難依樣畫葫蘆。後進參考先進，不能只看表面架構，還要清楚它們的實質運作，探悉其立意和精神，但這又與該國的行政文化息息相關，不能一概而論。所以所謂「文化事權統一」的想法，在注重文化監督的國家，實際情況往往是南轅北轍的。行政部門對博物館只適合監督，不宜統御，以專業人才雲集的法國文化部博物館司尚且不脫離這樣的基調，何況缺乏博物館專業的國家。

茲參考博物館先進的英國和法國，檢查博物館和政府、社會的三角關係，回歸博物館專業，以發揮博物館的功能，完成它的任務，並且在新潮流中幫助國家社會發展。

從國立博物館聯會 (RMN) 到公共行政機構 (EPA)：法國經驗

法國的行政體制偏於中央集權，藝術文化管理亦然，不過從 2001 年新文化部長上任後，開始朝分權制改變。

❷ 此論最先在國立故宮博物院主辦「2002 年公私立博物館與基金資源整合座談會」上（2002 年 9 月 11 日）發表，作為〈博物館與國家社會的發展〉一文的一節，後來把這部分獨立出來，發展成本文。

　　法國博物館的行政層級隸屬於文化通訊部 (Ministère de la Culture et de la Communication) 博物館司 (Direction des Musées de France) 之下，即使大如羅浮博物館亦不例外。博物館司督導全法國三十三家國立博物館 (Musées nationaux)，其事務包含文物收藏、公眾教育和文化宣傳，財政與法務，專業事務及人事行政，館廳建築以及相關設備，同時亦籌劃研究，維護文物，充實圖書館與收集檔案資料❸。不過我們不能簡單地以表象看待，以為博物館司事權統一而且主宰博物館業務。其實這個行政部門吸收很多專業人才，有專職的顧問和學者對各博物館進行專業評估，這是法國的行政傳統，與我國很不相同。他們尊崇專業，人員和財務的控管另有一套機制。

　　討論法國博物館的制度和營運，除博物館司外，另外一個重要的機構——國立博物館聯會 (Réunion des musées nationaux, RMN)，同樣不可忽略。聯會創於 1895 年，最初只含羅浮 (Musée du Louvre)、凡爾賽宮 (Château de Versailles)、聖日爾曼安雷宮 (Château de Saint-Germain-en-Laye) 和盧森堡宮 (Palais du Luxembourg) 四家博物館，爾後擴充，至今共有三十三家。它不在行政體制的文化部或博物館司內，但過去都由博物館司司長出任當然主席，最近為求中立，自 2003 年起，司長不再出任主席督導聯會。

　　聯會決策採委員會制，委員包括參、眾議員、高階公務員、文化界人士、收藏家及博物館館長；當博物館司司長為當然主席的時代，實際負責指揮者是執行長，後者多由博物館長出任，如本文開篇引述的執行長杜雷（2002 年卸任）即是前任里昂博物館館長。

　　加入聯會的博物館，門票收入皆納入聯會，聯會負責總管共同資金，由委員會決定文物收購之政策，報請文化通訊部核定。聯會統籌大型展覽、出版、產品及商務推廣，決定博物館的分配金額。綜括言之，聯會

❸　據法國博物館司提供的資料，2001.11.1。

負責所屬三十三家博物館之接待（含門票、導覽等），收購文物、策展、出版、複製和商務。基本上聯會對個別博物館的管控甚強，是一種集權式的運作模式；但它要受行政委員會 (Conseil d'administration) 的指導，這個委員會成員包括政府代表、大型博物館館長（如羅浮、凡爾賽宮）和外聘人員❹。行政委員會負責處理聯會一般政策、預算、收支、人事、薪資、收購、借展、遺贈、票價等事務，所以表面上聯會管轄博物館，其實又受大博物館的節制❺。

聯會並不負責博物館的所有經費，博物館主要的人事費和重大工程建設皆由國家財政開支，如大羅浮計劃 (Projet du Grand Louvre, 1981–2003)、羅浮長程安管計劃 (2002–2005) 皆動用國家預算支給❻。從國家注入的資源來看，法國博物館的制度與以下即將談到的英國，基本上是接近的。

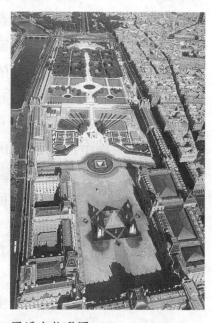

法國國立博物館聯會成立於日本統治臺灣之年，1895 年，過了將近百年，經營體制逐漸改變。在 1980 年代為因應商業的需求，轉型為「工業與商業特色之公共行政機構」(Etablissement Public In-

羅浮宮俯瞰圖

❹ 以上參考 Philippe Durey, "La Réunion des musées nationaux: Un exemple de mutualisation des resources économiques des musées au service de diffusion commerciale et des valeurs culturelles", *Nouvelles de l'ICOM*, Numéro Spécial, 2001, p.8.

❺ 參 "Ministère de la Culture et de la Communication", Section 2, Sous-section 1. *Journal Officiel de la République Française, 2002.*

❻ Henri Loyrette, "Avant-propos du Président-directeur du Musée du Louvre", *Lou-*

dustriel et Commercial, EPIC.)，到 1990 年代，轉型為公共行政機構 (Etab-
lissement Public Administratif, EPA)，以便於經營管理，並自有預算。博
物館成為公共行政機構後，自治權增強，館長有更大的管理及決定科學
政策之權責。換句話說，博物館減少聯會的束縛，取得相對的自主，這
是法國博物館的公共行政化。莫荷 (Musée Gustave Moreau) 和羅丹
(Musée Rodin) 兩家博物館一成立即實行此制，不屬於聯會。從聯會蛻化
出來者，以 1992 年羅浮轉型為公共行政機構最引人注目，文化通訊部推
動此一新政策，凡爾賽博物館繼之，而到 2003 年 7 月奧塞 (Musée d'Or-
say) 及吉美 (Musée Guimet) 兩家著名的美術館及博物館亦轉型❼。

　　綜觀法國博物館過去百年的經驗，在集中監督管理的傳統下，近年
逐漸解放，朝著各館自主化的方向推動。博物館專業經營者一般比較肯
定轉型，吉美博物館行政代表 (L' administrateur délégué) 法爾沙 (Patrick
Farçat) 說❽：「轉型後，博物館將享有自主預算，可結集多數收入，負責
支付款項；館長可享有較大之權責，可針對明確之目標分配資源。」總之，
成為公共機構後，雖享有自主權，但責任也相對提高，不能再像從前，
事事仰賴於聯會。以羅浮 2001 年的預算來看，自有資源占 43.8%，政府
補助占 52.6%，將近 44% 的經費是博物館自籌的，包括門票收入。這是
預算的自主❾。

　　轉型後博物館的行政雖自主，還是有監督機制，行政代表法爾沙說：
吉美博物館將設行政委員會和科技委員會，決定重要施政方針，委員的
組成也是多元的，行政委員會甚至包括職員代表。

　　vre: Rapport d'activité, 2001.

❼　此據博物館聯會主任祕書 Ute Collinet 2002.7.24 答覆作者詢問的信函。

❽　Patrick Farçat, 2002.8.23 答覆作者詢問的信。

❾　Jean-François Villesuzanne ed., *Louvre:Rapport d'activité*, 2001 (2002), p.16.

非政府公共體 (NDPB)：英國經驗

英國制度與法國不同，沒有類似於國立博物館聯會的組織，而是每個博物館獨立營運，但分別獲得政府一定的補助。在國家行政體系上，博物館雖然隸屬於文化媒體體育部 (Department of Cultural, Media and Sport, DCMS)，但決策與行政大權歸於博物館理事會 (Boards of Trustees)，所謂隸屬的主要意義是透過該部以便從國會獲得預算。這種制度稱為非政府公共體 (Non-Department Public Body, NDPB)。

2002 年文化媒體體育部藝術司司長 (Minister for the Arts) 豪渥士 (Alan Howarth, MP) 公布的《國家美術館與國家畫像館評估報告》(*National Gallery and National Portrait Gallery Review*) 明確宣示：

> 部會的角色是要為美術館的成功創造條件。
> The Department's role is to create the conditions for the Galleries' success. ❿

文化媒體體育部有責任贊助非政府公共體，它制訂全國文化政策，可要求非政府公共體對政策付出貢獻，而非政府公共體也可以以其專業影響政策的制定；文化媒體體育部則利用「補助協議書」影響博物館的決策，於是二者形成夥伴關係，互為影響的循環 (Cycle of influence)。政府的政策，原則上要讓非政府公共體擁有高度獨立和自治 (independence and autonomy) 的權力，以便發展它們的計劃⓫。

❿ *National Gallery and National Portrait Gallery Review: Stage Two Report*, Appendix B:"Relationship with Government". http://www.culture.gov.uk/pdf/npg_ng_review.pdf

⓫ *National Gallery and National Portrait Gallery Review: Stage One Report*, Section 7: "Relationship with Government", 7.2–7.3.

　　英國一些重要博物館如大英博物館 (British Museum)，泰德美術館 (Tate Gallery)，國家美術館 (National Gallery)，國家畫像館 (National Portrait Gallery) 和維多利亞和阿爾巴特博物館 (Victoria and Albert Museum) 等均為文化媒體體育部贊助的非政府公共體。政府對博物館的責任，以大英博物館 1995 到 2000 年的財務來說，補助金約占 70%，自營收入只占 30% 而已❶。國家美術館 1996 到 2001 年，政府補助金每年維持在 1900 萬鎊，自營收入少則 600 萬，多則約 1,800 萬。總之，英國非政府公共體的博物館，預算得到政府的贊助約占其總歲入 1/2 到 3/4❸。

　　即使如此，博物館的獨立經營依然是政府部門最高的指導原則。藝術文化須要公共投資，但政府的控制或干涉應該減到最低限度，這是上述國家美術館報告的結論❹。

　　博物館愈離開行政機構便愈走進社會，英國非政府公共體的博物館沒有門票收入，像國家美術館多於 1/3，大英博物館略少 1/3 的年度經費以及重建工程都要靠自己營業的利潤和社會的挹注。以大英博物館為例，

❶　*The British Museum: Report of the Trustees 1999–2000*, p.11, http://www.thebritishmuseum.ac.uk/corporate/guidance/TAR01–02.pdf

❸　*National Gallery and National Portrait Gallery Review: Stage One Report,* Section 3: "The National Gallery and the National Portrait Gallery", Funding Table:

National Gallery	1996–7 Actual	1997–8 Actual	1998–9 Actual	1999–0 Actual	2000–1 Plan
Grant-in-Aid	£18.7m 58.8%	£18.3m 50.7%	£18.7m 75.1%	£19.5m 65.9%	£19.2m 75.6%
Self-generated income	£13.1m 41.2%	£17.8m 49.3%	£6.2m 24.9%	£10.1m 34.1%	£6.2m 24.4%
Total income	£31.8m	£36.1m	£24.9m	£29.6m	£25.4m

http://www.culture.gov.uk/PDF/npg_ng_review.pdf

❹　*Ibid.*, Section 8: "Delivery Mechanism", "The galleries should remain as NDPB s but the control regime needs loosening", pp. 8.11.

負責出版、零售、文化旅遊和產品研發的大英博物館公司 (The British Museum Company)，負責大庭工程及重大慶典活動募款的大英博物館發展信託基金 (The British Museum Development Trust) 以及促進新建大庭商務收利的大英博物館大庭有限公司 (The British Museum Great Court Ltd.)，它們都算是博物館的輔助單位，任務在協助博物館的營運與發展。

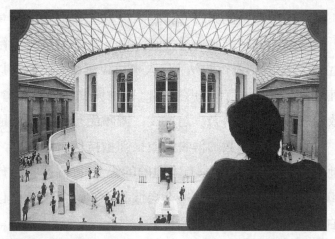

大英博物館的大堂

　　其次，博物館的社會資源多來自公益性的外援團體，如大英博物館之友會 (The British Museum Friends)，大英博物館美國之友會 (The America Friends of the British Museum)，大英博物館加拿大之友會 (The Society of Canadian Friends of the British Museum)；另外還有特定典藏部門的外援組織，如贊助希臘羅馬部門文物之購藏與研究的卡雅第德士 (Caryatids)，贊助古代近東部門的古代近東之友會 (Friends of the Ancient Near East)，日本文物部有日本之友會 (Japanese Friends)，印刷品和繪畫部則是大師畫作贊助者會 (Patrons of Old Master Drawings)❶❺。

❶❺ 以上關於大英博物館的資料取自 *The British Museum: Report of the Trustees 1999–2000*, "Fundraising and Support for the Museum", Appendix 4: "Donors, Patrons and Friends of the British Museum".

法人化與自主之道

　　民進黨執政後積極推動政府組織改造，關於博物館的改造方向現在尚未定案，但大體上會朝「行政法人化」設計，我主持的國立故宮博物院因為屬於部會在改造方案中首當其衝。茲以故宮為例，就我對這個問題的看法，提供國內博物館界思考。

　　根據行政院組織改造推動委員會和人事行政局公布的「行政法人法草案」，公立博物館改制為行政法人，人事可以鬆綁，財政可以自主，採購可以彈性。而對國立故宮博物院來說（其他博物館一般不會有的），也可以遠離政治意識型態的角力。這麼說，博物館行政法人化是有百利而無一害的，然而何以大多數的博物館館長卻抱持保留的態度，甚至有人也趕時髦地反彈？俗話說「家家有本難唸的經」，每個博物館有其特殊背景、條件和情境，不能一概而論；不過據我所知，大家最擔心的是財政問題，恐怕這是不贊同的主要原因。

　　財政自主，首先要問能不能自立。我國公立博物館向來是吃公糧的

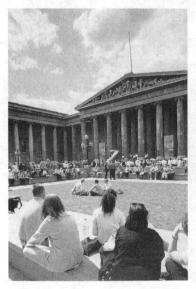
大英博物館遊人如織

行政單位，缺乏經營成本會計的觀念、制度和作為，如果據以合理化，甚至抬出教育文化無限投資、不計成本的大帽子而進行政治性反彈，顯然有失經營者之道，絕非負責任的態度。我希望這個問題回歸經營的基本面來探討，所以願意坦誠地公開國立故宮博物院的經營實況，以供大家理性地研討。

　　首先要有的觀念是，行政法人化雖然原則性地通用，但經費補助的額度應該各館分別設定。有些館的資源比較充足，依賴國家補助的額度便可減少，相對的，有些館

的收入有一定的限度，非大大依賴國家補助不可。收入不符支出，不完全是博物館本身的問題，而和大環境有密切的關係。譬如國立故宮博物院是我國最具代表性的博物館，世界馳名，它的參觀人口（即門票收入）先天地會比國內其他藝術博物館多；然而若相較於歐美大博物館，因為我國的觀光業遠遜於歐美諸國，所以故宮自給的力量也絕對無法與大英博物館或羅浮博物館等相比。

國立故宮博物院的收支分析

以下分析國立故宮博物院 2001 年和 2002 年兩個年度的參觀者與歲入、歲出金額。先看參觀人數（表1）。

	正　館			特　展	至善園	合　計
	外國人	本國人	學生			
2001 年	236,277	1,004,675	143,625			
		1,384,577		382,712	382,480	2,149,769
2002 年	226,249	979,437	160,406			
		1,366,092		407,946	327,816	2,101,854

表 1　國立故宮博物院參觀人數表，2001–2002

表面上看，故宮每年參觀人數超過 200 萬人，但仔細分析，上表前三項所顯示的正館參觀者大概只在 130–140 萬之間，遠遜於大英博物館 2001–2002 年的 481 萬[16]，以及羅浮 2000 年的 609 萬及 2001 年的 509 萬[17]。此因故宮與這兩家博物館的實力懸殊，但也因臺北的觀光遠遠不能和倫敦或巴黎相比之故。其次是歲入[18]（表2）。

[16]　*The British Museum, Review 2002*, pp.7–8.

[17]　同[9]，p.21。

[18]　本文所列國立故宮博物院的歲入歲出金額皆是決算不是預算，即 actual，不是 plan。

	2001 年		2002 年	
	金　額	百分比 %	金　額	百分比 %
門　票	85,671,265	60.1	88,544,520	65.5
出　版	13,358,935	9.4	14,320,765	10.6
版　權	3,789,639	2.7	4,267,837	3.1
場　地	2,188,214	1.5	2,534,836	1.9
研　習	672,410	0.5	1,078,100	0.8
文物產品	34,010,722	23.9	22,446,989	16.6
其　他	2,744,543	1.9	1,985,430	1.5
總　計	142,435,728	100	135,178,477	100

表 2　國立故宮博物院歲入表，2001–2002（單位：新臺幣元）

　　故宮 2001 年賺得新臺幣 1 億 4,243 萬元，2002 年 1 億 3,517 萬元，換言之，故宮自給的能力現在只有 1 億 3–4 千萬而已，這其中六成以上是靠門票的收入，分別占 60% 和 65%❶❾（圖 1、2）。

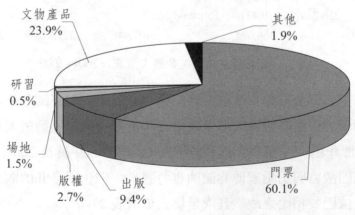

圖 1　2001 年國立故宮博物院歲入決算

❶❾　門票，至善園收 10 元，特展與民間合作或故宮的延伸展覽，皆無法增加門票收入。所以門票是以正館為主，但學生團體免費，參觀人數表學生數也不能在門票收入上反映出來，這部分占 10–12%。

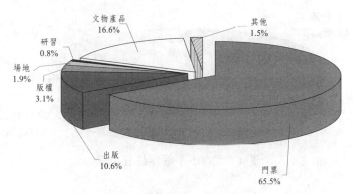

圖 2　2002 年國立故宮博物院歲入決算

　　反觀不收門票的大英博物館，2001–2002 年自營收入超過 1 千萬鎊（5 億臺幣），不過 2000–2001 年卻只有 200 萬鎊而已**⑳**。而收門票的羅浮 2001 年自有資源 2 億 4,990 萬法郎（約合臺幣 12 億）。此數額比故宮高出將近 10 倍，但最大宗的收入來自「博物館活動」，含常態展券、博物館卡、羅浮青年卡、特展券、團體保留及導覽和工作室等項目，以門票為主，占總收入的 61%，與故宮的情況相同**㉑**。

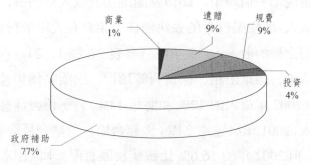

圖 3　2002 年大英博物館收入比率圖

⑳　同**⑯**，p.38。

㉑　大英博物館收入比率圖同見**⑳**，羅浮收入、支出圖同見**⑨**，pp.16–17。

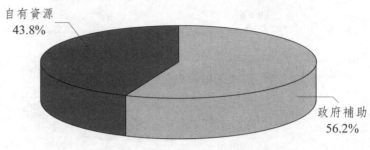

圖 4　　2001 年羅浮經費來源

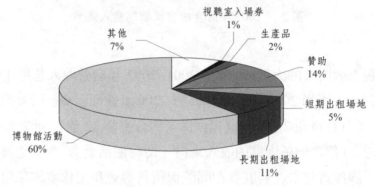

圖 5　　2001 年羅浮自有資源之分配

　　這些數據說明一個現象，即博物館的主要收入是門票，所以如果沒有其他大宗收入，博物館自立的先決條件一定非有大量的付費觀眾不可。

　　故宮門票之外的收入占 35–40%（參表 2、圖 1、2），包含出版品、文物產品、版權、場地出租、研習費等項目。出版品銷售連同版權分別占 2001 年和 2002 年歲入的 12% 和將近 14%。另一值得注意的現象是文物產品的收入，2001 年高達約 24%，係包含原作業基金及福利會的收入，故比率偏高，但 2002 年的 16.6% 比較能反映實況。本院出版品和文物產品的收入可占三成，是一大特色，至於未來可能看好的授權，現在才剛起步而已。故宮的民間金錢捐贈尚付諸闕如，但大英博物館占總歲入的 9%（2001–2002 年），羅浮宮占 14%（2001 年）。此項收入繫於社會風氣和文化傳統，臺灣還沒有歐美的風氣（圖 3~5）。

　　關於國立故宮博物院的自立程度，除賺錢能力外，還要看它的消費
（表3）。

	人事	展覽	保存	研究	動線工程	總　計
2001 年	320,242	44,821	223,730	5,242	–	594,035
2002 年	366,906	46,939	188,851	53,695	100,000	756,391

表3　國立故宮博物院歲出表，2001–2002（單位：千元）

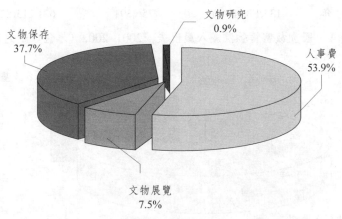

圖6　2001 年國立故宮博物院決算歲出

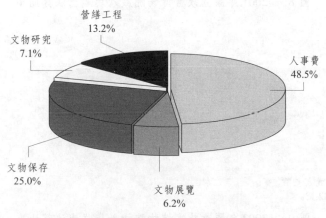

圖7　2002 年國立故宮博物院決算歲出

　　人事費占支出絕大部分，2002 年如果專案投資不計，人事費高達
59%，第二宗支出是文物保存。故宮的典藏遠比國內其他博物館豐富，
雖然是一項優點，但就經營言，也是一種負擔，這是國內同行不太可能
碰到的。2001,2002 兩年歲出，文物保存一項分別占總支出的 38% 和 25
%，這麼龐大的開銷和維護大批文物有密切的關係（圖 6、7）。

	歲　　入	歲　　出	短　　缺
2001 年	142,436(24%)	594,035	451,599(76%)
2002 年	135,178(18%)	756,391	621,213(82%)

表 4　國立故宮博物院歲入歲出表，2001–2002（單位：千元）

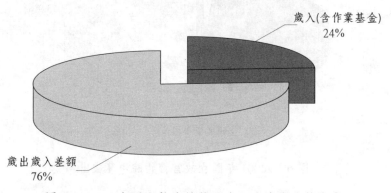

圖 8　　2001 年國立故宮博物院歲入與歲出決算比率

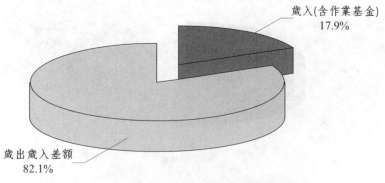

圖 9　　2002 年國立故宮博物院歲入與歲出決算比率

　　2001 年度歲入與歲出比例約 1:4.2, 2002 年度 1:5.6, 後者支出偏高，因為新增數位計劃和動線工程，屬於長期性投資，其回收功效當年無法顯現出來（表 4）。

　　如果我們採行大英博物館的「非政府公共體」或羅浮宮的「公共行政機構」制度，博物館歲入算作自有資源 (Resources propres)，歲出扣除歲入，短缺額數算是政府補助 (Grant-in-aid, Subvention)，那麼故宮在 2001 和 2002 這兩個年度自有資源分別是 24% 和 18%，政府補助則為 76% 和 82%（圖 8、9）。對照 2001–2002 年大英博物館的歲入，政府補助者占總收入的 77%，占總歲出的 75%，則國立故宮博物院自立的程度並不比大英博物館差。當然，相對於 2001 年的羅浮，自有資源高達 44% 弱，政府補助只占 56% 強，我們的謀生能力還待加強。不過羅浮宮「地下街」長短期場地出租費收入 3,350 萬法郎，占自有資源的 16%，這絕對不是別的博物館所能具備的條件。

　　經營博物館，財政基本原則是開源和節流，但文物安全維護的開支是不能減省的。大英博物館亦然，2001–2002 年約占支出的 28%。大筆開銷的人事費有其傳統，故宮這兩年人事費占總支出 54% 和 46%（或 59%），比起大英的 38%（2001–2002 年）高出不少，比羅浮宮的 26%（2001 年、圖 10）甚至高出 2 倍以上。

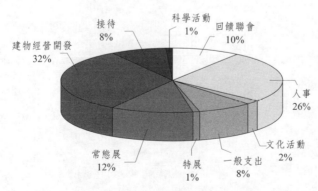

圖 10　2001 年羅浮支出比率

自主化與責任化

最後我還要再申明一次，博物館制度之改革行政法人化只是原則，實際處理應視各個博物館情況而異，有的甚至不適合，或者沒條件成為行政法人。換言之，博物館要有某種程度的自立能力才可能自主，然而我們也應深刻體認到博物館唯有行政法人化後，專業才可能受到尊重，而發揮它的功能。所以博物館的獨立自主化與自我責任化是相輔相成的，這就是博物館的自主之道，英、法不同傳統、不同制度的博物館的轉變，都呈現這個有趣的共通現象。

原則上，行政的干預愈少愈好，但政府並不降低對博物館的投資，投資比率當視各個博物館的條件而異，但博物館本身也必須自我要求承擔更大的責任。博物館是一個國家文明的指標，為發揮它的專業，應使它更近於社會團體，而淡化行政機構的角色；不過大博物館在政府體制中，仍然應受到制度性的尊崇，它們建有監督機制，並且定時接受評鑑。

我相信唯有健全的財政，博物館才可能實現它的功能，完成它的使命。學術研究，教育推動和知識經濟是可以並行不悖的。

變革時代談臺灣博物館的永續經營

博物館無法自外於社會變化

　　1980 年以來是臺灣進入快速變革的時期。雖然歷史沒有一日停滯不動過，但從長時程的全景縱觀，歷史學者都會定出一些轉折點，這些點往往即是變革的時期，展現有別於以前的面貌。1980 年代在過去臺灣五十年的歷史中，即居於轉折的地位。

　　這個年代的變革是多方面的。臺灣「經濟奇蹟」自 1970 年代後期啟動，到 1980 年代高速奔馳，於是造就臺灣名列「亞洲四小龍」的美譽。因為有快速的經濟發展作為先決條件，才有大量博物館的出現。其次是政治情勢的變革，1971 年，退守臺灣二十餘年的中華民國被排除在聯合國之外，喪失國際政治社會成員的資格；在國內，反攻大陸之夢破滅，號稱代表全中國的中華民國政府失去依據。1980 年代，反對運動壯大成為反對黨，政治變化帶動文化意識改變，博物館自然受到影響。

　　經濟、政治和文化三方面的變化消長，在 1990 年代頗不相同。大體上經濟雖然不再高度成長，但還能維持穩定上升的趨勢，雖有短暫時間略呈衰退，是景氣循環不可避免的現象。政治與文化的變革逐漸融合為一，主要潮流是臺灣不但要建立政治的主體地位，也要形塑文化的自主性。這對過去官方所建構的以中國為主體之意識型態是一種嚴峻的挑戰，作為國家文化櫥窗的博物館顯然無法脫離社會思潮和政治情勢，自絕於這個大環境。

　　從博物館發展的歷史來看，博物館必然會反映當代的政治社會思潮❶。臺灣過去二十年的變化，在不同領域已展開普遍而深入的討論，但博物館界由於居於相對的邊緣地位，尚未引起足夠的注意。也許因為

我的歷史專業背景，雖然進入博物館社群只有短短三年半，卻對博物館與時代社會的互動比較關注。當然，也可能因為我所負責的博物館的特殊性，三年多的經驗給我很多的刺激。我的思考是多方面的，有世界博物館共通的問題，有臺灣博物館界要一起面對的，也有只是我主持的國立故宮博物院的個別現象。

文化結合商業以求自主

臺灣的博物館不論公立或私立，都面臨如何永續發展的難題。私立博物館自籌財源，本來就經營不易，一向由政府負擔經費的公立博物館，財政緊縮也年年嚴重。解決之道是多元的，不過在觀念上，博物館從業人員應有新認識才能調整心態以面對新的情勢。

什麼新情勢？就文藝復興以來博物館發展史觀察，博物館的角色和功能大體經歷作為學術研究機構，社會教育推廣場所等階段，這兩方面兼具並行且達二、三百年之久。但現在博物館不能僅止於此，它還要發揮經濟效益的功能。這就是博物館的新情勢。2001 年世界博物館協會年會在西班牙巴塞隆納召開，當時擔任法國博物館聯會執行長的杜雷發表專題演講，他指出這是 1980 年以來的新情，起於博物館最先進的西歐和北美地區，除過去例行的學術研究和展覽策劃外，還不斷加強博物館的接待工作、亦即設法吸引更多的觀眾，同時推廣商務，包括商店和餐廳等服務的擴大和提升。在此競爭情勢之下，博物館關注複製品之行銷，建立品牌，並且建立全球商業網絡，將營收回饋運用於博物館❷。

十八世紀以來法國在藝術領域就居於世界領導的地位，到二十世紀末，法國的博物館也帶動最新的潮流。杜雷將商業和文化視為相輔相成

❶　參本書頁 26–36；Germain Bazin, *The Museum Age,* translated from the French by Jane van Nuis Cahill, Brussels Desoer S.A.Publishers, 1967.

❷　參本書頁 61。

的要素，共同作為博物館永續經營的資源，恐怕是博物館因應時代需求而必須選擇的新方向。杜雷說，這種新方向不過是最近二十年的事。

的確不錯，就我個人的經驗，1970 年代中期我留學倫敦，經常進出大英博物館，也兩度渡海旅遊巴黎，參觀羅浮宮，記憶中當時這兩個大館並沒有像今日之遊人如織，而禮品店和餐廳、咖啡座則相當簡略。羅浮宮賣票櫃臺是一張辦公桌的模樣，後面站了三個人，一副悠閒的神情，而他們背後的隔板張貼一些複製畫出售，其中有一種是安格爾 (Jean Au-guste Dominique Ingres, 1780–1867) 的「泉」(da Source)。希臘羅馬雕刻在一大間陳列室，那個早上幾乎只有我一個遊客，一邊欣賞石雕，一面看著陽光透過窗櫺落在石地板上，傳來一些暖意。記得有一尊老者的雕刻，伸出右手，不曉得那位觀眾愛作弄，在它的掌心放一枚錢幣，把它當乞丐，博物館人員也沒發現。這是 1975 年 4 月我初遊羅浮宮的情景。當時「泉」屬於羅浮博物館，但 1986 年 12 月奧塞開館這幅名畫就轉移過去了。

那時的博物館多呈現學術的性格，沒有什麼商業味道，社會也想不到博物館可以是一個休閒的去處。可是短短三十年，情勢大大改變。博物館的任務除了負有傳統的學術研究和教育推廣等文化任務外，還要從事商業推銷，創造經濟效益。入博物館這一行還要會做生意！這對原來是學術專業、教育專業的館員，或熟悉規章的行政人員而言，都是難以接受的變化。

有道是：「要控制一個人的思想，先控制他的肚子」。俗話也說：「天下沒有白吃的午餐」。當博物館無法自籌財源時，肚子先被控制，要求思想不被左右是很難的。

我國公立博物館一向分屬於不同層級的政府機構，博物館人員是國家公務員，執行政府的政策。然而如果博物館要爭取相對的自主，回歸專業理想，先決條件之一要能自立，而後才可能自主。在國內，與博物館性質相似的大學已走上這條路，論謀生能力，博物館應該不會比學校

差，可以把文化資源轉換為經濟資源而回饋到博物館的營運，成果愈大，博物館的自主性就愈高，專業性才可能充分發揮。此一轉換過程即是杜雷所說的商業推銷 (la diffusion commerciale)。

然而以博物館舊有的官僚體質是很難轉換機制的，原有的法令規章和辦事習慣皆不適合，所以博物館要從制度層面改革。現在國家正在推動行政法人化，原則上是可取的，不過每個博物館當就其條件做不同的設計，先進國家的經驗可以提供我們不少指引。

談商業並不是意味放棄幾百年來博物館作為學術研究重心的傳統，也不是要放棄文化教育的使命。但要求這三方面的功能皆備，其實也等於要求博物館人員兼具學者、教師與商人三種角色。事實上人間不太可能有這種通才，應該是不同人才分工合作來完成新使命。外國有成例，譬如紐約大都會博物館的 director 專管學術，president 專管商務。臺灣博物館的傳統，多由學者出任館長，以學術教育人員居主體，對於文化與商業結合的趨勢往往比較抱持懷疑，這種心態不調整，恐怕難以客觀討論博物館的永續經營。

我曾論述博物館自立自主之道，比較大英博物館、羅浮博物館和國立故宮博物院的營運機制以及最近幾年的收支比率❸，我的認識是國家對博物館這種文化事業必須投注一定比例的經費，博物館才能生存；相對的，博物館人員也要有明確的觀念，比起純學術機關和負責教育的學校，博物館具有更強的自力謀生的資源，不能忽略自己的責任。怎樣擺脫公務員心態，把博物館的文化資源透過商業機制而收到經濟效益；有了效益才能對博物館進行再投資，才能強化學術和教育，博物館於是才能追求專業自主。這是對我國博物館發展的第一點討論。

❸　參本書頁 71–77。

聯合體制芻議

其次關於我國博物館的隸屬和位階問題。這個問題因為國立故宮博物院的特殊性，我的感受可能比其他博物館館長複雜，不過我還是要從全面的制度及全國博物館立場來思考。

我國公立博物館的隸屬大體上可以分成幾類，一是位階等同於行政院部會的國立故宮博物院，只此一家，國內沒有他例，國外即使大如羅浮、大英也沒有這麼「崇高」的地位。二是隸屬於不同部會的博物館，主要有兩種，一種屬於教育部如國立自然科學博物館，一種屬於文建會，如國立臺灣博物館。三是部會之下一級局處管轄的博物館，如國防部史政編譯局的國軍歷史文物館，或交通部郵政總局的郵政博物館。四是地方縣市政府的文化中心。其他還有一些難以歸類的譬如大學系所之文物館、標本館。

博物館的隸屬問題反映其監督管理機制和經費人員的來源與規範。教育部和文建會曾商議重整所屬博物館，因各有考慮，曠日費時，原先構想七折八扣，不知何時會有何種結果？這還只是博物館領域的一個角落而已，已經這般困難，何況涉及全國公立博物館全面的問題。

文建會為了某些迫切性業務，日前積極推動組織條例修法，提出文化事權統一的主張。唯在當前立法院的特殊生態下，原擬修訂的草案被修改得面目全非，連與原案毫不相干的國立故宮博物院也無端地要被納入文建會管轄之下。我個人並不堅持故宮現在的定位，羅浮還在博物館司之下呢。不過國立故宮博物院既然是行政院的一個部會，改變其隸屬定位，茲事體大，應先審慎籌議；個別立法委員運用議政職權，草率改變政府組織，顯然是不妥當的。我持異議還有別的考慮，主要著眼點在博物館的監督管理機制上。我認為博物館的監督管理機制無法只從行政解決，應該回歸到博物館的專業思考，從博物館的經營角度出發。

首先釐清博物館與政府的關係。博物館是專業性極強的機構，缺乏

專業人才的行政部門宜少管為原則。然而公立博物館的典藏都屬於國家
資產，它們從事的學術、教育與文化業務都是國家的責任，政府理應支
持，所以會與政府建立一定的關係。這種關係，過去我們習於從行政體
制研究對策，於是便環繞著隸屬、統轄和分配資源等問題。所謂文化事
權統一即是建立這種思考的結果，主張者往往以法國博物館作佐證。

　　每個國家的政治體制和行政文化都不相同，我們參照先進國家的模
式不能只看它的表相，還要研究內裡。法國行政傳統偏於中央集權，國
立博物館的行政位階在文化通訊部博物館司之下，然而法國博物館司擁
有龐大的專業人才，是我國文化行政部門無法望其項背的，我們沒有條
件仿效。

　　英國的制度倒比較值得參考，英國公立博物館在各自的理事會監督
下獨立營運，其行政位階雖然隸屬於文化媒體體育部，但只是透過該部
獲得政府預算的資助，而以「補助協議書」受託執行該部的政策，雙方
建立夥伴關係。誠如 2002 年文化媒體體育部藝術司公布的一份評估報告
結論說的：「部會的角色是要為美術館的成功創造條件。」❹ 這就是說，
文化事務政府需有一定的投資，而現在正在籌劃的博物館公法人化即以
政府一定投資為前提，仿補助協議書的模式建立博物館與政府的關係。

　　其次是博物館之間的關係。我國公立博物館不論大館小館，一向獨
立營運，基本上類似於中小企業，資源分散，故往往捉襟見肘。當博物
館擺脫原先的行政隸屬而更自主時，也應該思考同業聯繫的問題。法國
博物館一百多年來有一種相當集權的組合，叫作國立博物館聯會，控制
各館的收支與規劃，近年有些大館脫離聯會，轉型為公共行政機構，自

❹ *National Gallery and National Portrait Gallery Review: Stage Two Report*, Appendix B: "Relationship with Government".

http://www.culture.gov.uk/global/publications/archive_2002/nat_gall_report.htm?-properties=%2C%2C&month=

有預算，有自主的經營權❺。聯合組織並不適合我國國情，其經營模式也不一定適合我們的需要，故不必考慮。

　　另外有些國家的博物館有一種聯合體制，若干博物館聯合協作，設一總館，各館仍然維持獨立運作，但經由總館協調業務，調配資源。據我所知，韓國中央博物館管轄全國各道的博物館，如扶餘博物館、慶州博物館等，道博物館即如中央博物館的分館。捷克國家博物館統轄有歷史 (The Museum of History)、亞非美洲文化 (Naprstek Museum of Asian African and American Cultures)、自然史 (Natural History Museum)、藥史 (Exhibition of Historical Pharmacies)、捷克音樂 (The Czech Museum of Music)、民族音樂家史梅塔納 (The Bedrich Smetana Museum) 諸館，以及一個公園瓦寇托利‧貞諾未斯宮苑 (Schlosspark in Vrchotory Janovice)。

　　德國的例子，以柏林國家博物館 (Staatliche Museen Zu Berlin) 來說，包括⑴博物館，如埃及博物館與紙草紙收藏 (Agyptisches Museum und

捷克國家博物館及其前廣場

❺　參本書頁 61–66。

Papyrussammlung)，古典藝術收藏（Antikensammulung，含兩家舉世聞名的老博物館 Altes Museum 和倍佳蒙博物館 Pergamon Museum），民族學博物館（Ethnologisches Museum），油畫館（Gemäldegalerie），藝術圖書館（Kunstbibliothek），工藝美術博物館（Kunstgewerbemuseum），銅版畫收藏館（Kupferstichkabinett），音樂陳列館（Münzkabinett），歐洲文化博物館（Museum Europäischer Kulturen），印度藝術博物館（Museum für Indische Kunst），伊斯蘭藝術博物館（Museum für Islamische Kunst），東亞藝術博物館（Museum für Ostasiatische Kunst），史前與早期歷史博物館（Museum für Vor-und Frühgeschichte）；⑵美術館，即老美術館（Alte Nationalgalerie），腓特烈斯威爾德教堂（十九世紀的藝術——辛克爾博物館）（Friedrichswerdersche Kirche: Kunst des 19. Jahrhunderts-Schinkelmuseum），新美術館（Neue Nationalgalerie），漢堡火車站，柏林現代藝術博物館（Hamburges Bahnhof, Museum für Gegenwart-Berlin），博格格魯恩博物館（畢卡索及其同期藝術家）（Sammlung Berggruen "Picasso und seine Zeit"）；此外還有⑶雕刻收藏與拜占庭藝術館（Skulpturensammlung und Museum für Byzantinische Kunst）及小亞細亞博物館（Vorderasiatisches Museum）。所以所謂柏林國家博物館其實是一個博物館集團，設有總館長及副總館長，他們與所屬各館館長經常開會，討論展覽、經費和人事等等的決策。

倫敦的維多利亞和阿爾巴特博物館（Victoria and Albert Museum）涵蓋了兒童博物館（Museum of Childhood），戲劇博物館（Theatre Museum）和威靈頓博物館（Wellington Museum）；而蘇格蘭國家博物館（National Museums of Scotland）則包含皇室博物館（Royal Museum），蘇格爾博物館（Museum of Scotland），國立蘇格蘭戰史博物館（National War Museum of Scotland）和格蘭頓中心（Granton Centre）以及飛行博物館（Museum of Flight）和薩穆貝利服飾博物館（Shambellie House Museum of Costume）。

日本東京、京都、奈良和九州四家博物館在法人化後，組成一個理事會，由東京博物館館長任理事長，其他三位館長及東京博物館副館長

任副理事長。理事會規劃所屬博物館的發展計劃，支援典藏（九州博物館的文物來自其他三館）、調度人員。理事長即是總館長。

不同國家的聯合體制，其運作方式當有異同，唯基本模式都是在總館長之下各有館長，但共同擬訂發展計劃，互相調濟資源。這類組合可以避免力量分散，可以有效運用資源，既維持各館的自主性，也不會重蹈法國國家博物館聯會集權的弊病。這是博物館界自己專業經營的思考，與過去部會所屬諸館重整的想法不同。我國博物館的本位主義不見得比部會輕，但不妨當作願景，如果整合成功，博物館資源的分配當可合理化，而國家整體博物館發展的藍圖也可以比較清晰。

開拓全面的文化視野

我國沒有明確的博物館政策，亦無發展藍圖可言，然而所有公立博物館都是國家的投資，坐任各館「埋頭」苦幹，是不合理的。

臺灣之有博物館始於 1908 年日本總督府民政部殖產局設置的附屬博物館，即今國立臺灣博物館的前身。其宗旨是「蒐集陳列有關本島學術、技藝及產業所需之標本及參考品」[6]，亦即在宣揚日本殖民統治十年的成果。不過也不能說沒有意外的收穫，這個自然史取向的博物館的確可以具體地向公眾解答「什麼是臺灣」的一些問題。

從總督府博物館設立到今日將近一百年，臺灣可以列入廣義的博物館已超過四百家，但較具規模者並不多。概略觀察這些博物館形成的歷史，絕大多數是最近二十年創建的，與本文開頭所說 1980 年以後臺灣政經社會文化的發展息息相關。不過推究時代脈動的變化，也不難發現我國博物館這一百年運行的軌跡[7]。

[6]　臺灣省文獻委員會主編，《臺灣省通志稿》卷五《教育志：文化事業篇》，第21冊，頁 274–280，臺北：捷幼出版社重印，1999。

[7]　以下舉證的博物館係根據陳國寧編撰的《博物館巡禮——臺閩地區公私立博

　　日治時期臺灣的博物館已相當發達，除總督府附屬博物館，另外是大學（臺北帝國大學）或研究機構（如林業試驗所）的標本室，後者專供學術研究或教學之用，並不對外開放，第三類是和國民社會教育相關的鄉土博物館。根據初步考察的資料❽，地方性博物館諸如基隆鄉土館、臺中州博物館、嘉義市博物館、嘉義通俗博物館、臺南教育博物館等，而商品陳列館則在新竹州、臺中州、臺南州和高雄州都有設立。這些鄉土及產業博物館在二次大戰以後到國民黨政府來臺之間大多消失了。

　　1950–1970 這二十年間，中華民國遷臺初期，雖然財政困難，文事不備，博物館的建設並未完全空白，最值得注目的是 1965 年國立故宮博物院在臺北開館，三、四十年來一直是臺灣在國際藝術文化舞臺的代表，也是外國訪客最主要的觀光景點。這時期興建的還有國立歷史博物館和國軍英雄館。這三個館館名匾額皆出自蔣介石總統之手筆，具有一定的象徵意義，可與其收藏和展示的內容相互呼應，呈現「中央的」、「中國的」和「軍政的」性格。這些性格即使不能涵蓋所有這時期的博物館，大抵都能點出時代特徵，反映蔣氏戒嚴統治最嚴酷階段的文化面貌。

　　1970 年代這十年是前後兩種不同性質社會的過渡期。1975 年蔣介石去世，標識舊世代的結束，然而因其子蔣經國繼承，國民黨黨機器舊有本質未變，表面上猶能鞏固統治，以前那種中央的＝中國的＝軍政的性格依然充斥。這時興建的國父紀念館設有多間展覽廳，但顯示藝術展演是在紀念孫文的概念下進行的。不過這時期卻也出現鹿港民俗博物館，在「軍政中國」的大氛圍中注入一點別開生面的「臺灣味」。我沒有察考它開館的原委，唯從情理推測，如果不是該博物館主人在國民黨權力結

物館專輯》，行政院文化建設委員會，1996。

❽　關於日治時期臺灣鄉土博物館承蒙地方文史工作者蔡旺洲先生提醒，並提供資料，謹致謝。我鼓勵他把收集的地方博物館資料整理發表，以供博物館界參考。

構中占有特殊地位，這麼一個標榜「臺灣」和「民俗」的博物館能不能誕生，恐怕是不無疑問的。

然而蔣經國與乃父最大不同是，他清楚地認識到國民黨政權要立足臺灣，非本土化不可。有此新政治風氣，1979 年教育部才可能頒布「建立縣市文化中心計劃」，於是興起一股新的博物館風潮，進入 1980 年代，各縣市才有經費興建文化中心，設置博物館。縣市文化中心博物館都以當地特殊藝文傳統或產業特色作展覽主軸，屬於鄉土博物館，其展示規模與水準也多是地方性的，無法達到國家性或區域性的層次。

當時隸屬於省政府的十九個縣市，文化中心大多在 1980 年代興建落成。這個年代可以說是臺灣博物館本土化的時代。這是中央政府主導的本土化，其意義基本上是鄉土化，不是後來等同於臺灣、並且相對於中國或國際的本土化。進入 1990 年代，縣市級鄉土博物館在形式上已經完備，另外一種發自民間的小型本土化博物館紛紛出現，其中以二十世紀臺灣第一代畫家的紀念美術館最具代表性，以及各種產業博物館。

綜觀過去二十年建立的博物館，諸如自然科學、地方產業、民俗、民族學、宗教、工藝、史料和考古等類別，內容都是本土的，其他類別如文學、美術家等也以臺灣本土為主❾。此一事實告訴我們：只要經濟發達，而政治社會也足夠自由，博物館發展第一階段必是本土的。

1990 年代臺灣社會對於「本土」的要求及賦予的內涵遠遠超出 1980 年代的「鄉土」，反而比較接近「國家」的意味。然而由於臺灣內外環境的特殊性，一個原先標示國家歷史的博物館便不堪追究到底是那一國和誰的歷史的問題。從當前博物館短線經營之道來看，為免於政爭流彈，

❾ 光泉文教基金會 2002 年公布的《全國博物館名冊》計收 452 家，經過我的同事許文美小姐刪汰，計得 266 家，她分作㈠文物館 137 家（美術館 11，歷史文物類 13，工藝類 20，考古類 4，美術家 14，影像類 2，文學類 3，戲劇音樂類 9，宗教類 15，民族學類 23，民俗類 23），㈡自然科學館 67 家，㈢地方產業博物館 30 家，㈣史料館 20 家，㈤名人史蹟紀念館 8 家，㈥其他 5 家。

最好的方法就是採取模糊策略，迴避「國」和「歷史」，然而這樣是無法符合時代社會的需求的，於是不得不再創造一個臺灣的歷史博物館（我不能確定主事者是否想到這一層）。就我個人知見所及，一國大抵只有一個國家歷史博物館 (national historical museum)，那麼臺灣博物館界在這方面所出現的混亂亦正是 1990 年代以來政治意識型態分歧的翻版。

臺灣博物館 1990 年代的新事物是世界主義的萌芽，雖然相當微弱，但卻如實地反映臺灣經濟成長後想突破原有文化格局的企圖。

臺灣經濟自 1960 年代以出口為導向，經過一、二十年的努力，到 1970 年代後期快速起飛，1980 年代便成為世界有數的經濟體。社會富裕，國民文化素養隨著提升，於是帶動藝術欣賞的風氣；新富階級也開始購藏文物藝術品，產生不少收藏家。今日臺灣號稱多達數百家的博物館，多數是這個時期開始出現的。其中雖有多種類別，不過論內容，我們的文化視野還是走不出「臺灣」和「中國」的範圍，只有奇美博物館開出一個小小的世界窗口。

我一直相信博物館是一國的文化櫥窗，旅行一個國家，只要到具有代表性的博物館走一圈，這個國家的文化格局、層級或品味大致就思過半了。好像逛百貨公司，即使過門不入，只要看看向街的展示櫥窗，那間百貨公司的等級多少也可以判定。那麼，攤開世界地圖，把我國博物館的內涵分布在地圖上，立刻發現空白處多得可怕。這和過去我國正規教育內容缺乏世界性正好互相呼應。博物館的重要任務既然是在輔助學校教育之不足，也要作為社會教育的重要場所，對一個以國際貿易立國的國家，我國博物館之不能符合現實需要，無法培養具有寬廣世界觀的青少年，無法增進國民對世界民族文化的認識，是很明顯的了。

這是我主持國立故宮博物院而推動亞洲取向的博物館的基本思考，這樣做只不過企圖為上述世界地圖填補一些空白而已，距離理想藍圖還很遠哩。我不敢相信世界主義足以成為臺灣博物館的新趨勢（因為條件尚未完備），但只要臺灣在國際經貿網絡中活躍一天，我也不相信臺灣的

博物館會長期封鎖在「中國」或「臺灣」的牢籠內。

結　語

　　參證歐洲的經驗，博物館雖然不足以作為歷史的動力，但會反映時代思潮，推動社會前進。它不是一個思想者，但可以是一個教育者。

　　臺灣博物館百年史中，最有活力的階段是 1980 年以來這二十幾年，一方面博物館如雨後春筍般冒出來，然而另一方面在與時代社會的互動上，卻也難免出現左支右絀的窘境，明顯跟不上時代。

　　這二十年，臺灣的經濟、社會、政治以及文化產生骨牌效應式的變化，以經濟奇蹟帶來的富裕作基礎，社會形成強有力的中產階級，於是催化專制政治解體；而在民主臺灣蘊育的過程中，也逐漸建構臺灣主體的文化意識。此一新思潮力圖跳出國民黨形塑的中國文化霸權，臺灣博物館如何在這種新情勢中開創可長可久的格局，恐怕是博物館界不能迴避的課題。這是內部的變化。

　　放在國際博物館思潮，我們面臨另一種困境。這個困境的歷史脈絡與國內困境不同，內容比較單純，牽涉範圍比較小，但卻也是世界博物館界前所未有的局面。過去四、五百年，以學術與教育為主要任務的博物館，現在被要求更社會化，並且休閒化和商業化。博物館勢必面臨制度性的改變。

　　本文不涉及經營實務細節，只就我的經驗，從三個方面觀察分析。一是商業與文化相輔相成之觀念的建立，我認為臺灣博物館人員先要解放思想，建立文化與商業相生而非相剋的觀念，去除公務人員心態，才能因應經營的需求。不只觀念改變，博物館制度也要從官僚制中解放出來，故建議以博物館專業經營思考新的結合方式，建立有效的聯合體制，以調節資源。這是第二點。第三，為國家藝術文化的全面發展，博物館應拓寬文化視野，以造就具有國際競爭力的國民。

　　不論怎樣經營，如何自主，一國的博物館就是該國的文化櫥窗，國

民文化視野的體現，國家歷史文化的模型，這個基本問題不能迴避。博物館業務雖然愈來愈趨軟性，那只是方便說法，對國家社會責任仍有嚴肅的一面，從業人員當興起「舍我其誰」的氣概，才是永續經營之道。

史語所與中央博物院

　　二十世紀第二個四分之一年代，中央研究院歷史語言研究所第一代創所諸前輩給當時中國學術界、教育界和知識界帶來的影響是全面性的，即使連博物館這一行，也具有開風氣的特殊意義。1990 年代下半史語所秉承前賢的用心，重新整修歷史文物陳列館，我因為有過機緣參與其事，乃在開幕典禮上把數十年前這段在中央研究院，在史語所，已被人淡忘的歷史再記憶起來。

中研院史語所歷史文物陳列館

　　傅斯年於 1928 年開創史語所，1933 年建立中央博物院籌備處，關於史語所的起源，大家比較清楚，而中央博物院知道的並不多，有些環節也還不明白。

　　傅先生籌備中央博物院的過程，現在找得到的最早史料是史語所檔案元字 381–3 號，他以教育部口吻親筆擬稿，述說該部委託籌備的緣由。文稿寫在國立中央研究院社會科學研究所用箋上，正是他代理該所所長之初而規劃的文化事業。這份史料一方面透露他對文物、藝術、教育與文明國家的看法，一方面也可以體會他對史語所的期待。

擬稿開宗明義說：

　　查歐美大國以及甚多小國皆有國立博物院之設置，乃表示本國
對于學術上貢獻之最好場所，且以啟發人民對于學術之興趣而
促進科學及文化之進步者。

傅斯年擬稿文件（元381-3）

在先進文明國家，博物館是展示學術成就之地，也負有教育民眾和推動科學與文化的責任。由於博物館事業首重學術建樹，在當時只有發掘安陽和龍山鎮等地的歷史語言研究所在這方面最具優越的條件，而傅斯年是一個企圖心強、知識面廣、關懷社會深的學者，乃毅然擔負起這個展現學術、推動科學文化的重任。表面上雖是他接受教育部之委託，檔案則顯示一切皆出自傅氏之手。那時他對於國家文化的鴻圖規劃，顯然是主動高於被動的，透露他欲提振國民文化素質的企圖，開啟國人文化視野的焦急心情是不言而喻的。

中央博物院籌劃自然、人文、理工（又稱工藝）三館，自然館充分利用中國材料，「求能系統的，扼要的表示自然知識之進展」；人文館「表示世界文化之演進，中國民族之演進（包括蒙藏回等）」；工藝館「表示最近物質文化之精要」。傅斯年的博物館理念大體上帶有濃厚的自然史博物館 (natural history museum) 的意味，秉承歐洲自文藝復興以來博物館的正統，與受中國古董風氣感染的博物館人士截然異趣。他也考慮到有一天中央博物院建館，「可借為國內學術團體陳列之用，但求光榮首都，決不與人爭所有權」，開創古物收藏、鑑賞的新風氣，掃除中國傳統收藏家的積習。他的主要立場當然是教育的，與其師蔡元培提倡美育，鼓吹收藏品公共化，廣建博物館的思想一脈相承，都表現當時中國最開明進步的一面。

一年後，史語所考古組主任李濟兼中央博物院籌備處主任，一直到抗戰結束。而中央博物院籌備三年多後，即 1936 年，成立理事會，蔡元培任理事長，傅斯年任祕書。譚旦冏編纂的《中央博物院二十五年之經過》所收錄的規章，我判斷大多出自傅氏之筆或者是他的意見。上面引述的那份文件在譚書完整錄出，可以作為佐證。

抗戰十年期間史語所與中央博物院籌備處的關係更密切，李濟一身兼二職（史語所考古組主任及中央博物院籌備處主任），二個單位聯合進行考古發掘和民族調查，主要學者如吳金鼎、曾昭燏、高去尋等雖然名

分上各有隸屬，其實工作是互通的。這個籌備處來到臺灣，1949 年與北平故宮博物院合併成「國立中央、故宮博物院聯合管理處」，1965 年改制為「國立故宮博物院」。中央博物院無形中消失了，今人遂只知傳統習氣較重的故宮博物院，不知代表新學風的中央博物院，但中央博物院的立館精神則在它的老本家史語所以考古學、民族學為導向的歷史文物陳列館再度復活。

1948 年國立中央博物院籌備處

　　史語所與中央博物院當最艱難的抗戰期間，在四川李莊辦過購自法國莫提耶父子 (Gabriel and Adrien de Mortillets) 的舊石器展覽，1958 年座落於南港的考古館落成，闢有一間考古陳列室，到 1986 年史語所歷史文物陳列館大樓啟用，一、二兩樓作為展覽室，乃稍具有博物館的規模。數年後發現展覽條件不佳，於是暫時閉館。1995 年我接任所長，乃籌思徹底的改造。承蒙當時李登輝總統及中央研究院李遠哲院長的協助，硬體的改造計劃乃得以實現。

　　歷史文物陳列館改造的基本理念，不但要體現史語所的學術精神，展示史語所的學術成果，而且要創造一個能與當今對話的博物館。史語所分作歷史、語言、考古、民族等學門能藉博物館展覽方式表達其成就

者獨推考古與民族，但有關民族的文物標本早已移借給民族所，而該所也有一個博物館公開展示，於是把重點放在中國考古，這也是史語所最輝煌的一次。

陳列館分上下二樓，一樓中國考古，以河南安陽殷墟發掘為主軸，其前有山東龍山鎮的龍山文化，其後有河南濬縣辛村和山彪鎮與琉璃閣，分別屬於西周時代及春秋晚期至戰國初期。展覽文物放棄一般習用的精品陳列，而考古發掘單位作一個整體，以期從考古情境體現歷史情境。我們這樣規劃，應該可以稱得上是非常先進的展覽手法，為陳列館塑造獨特的風格，成為一個高水準的考古博物館。

二樓一邊是居延漢簡、內閣大庫檔案，和善本圖書，一邊是漢代畫像與唐宋碑拓、臺灣考古，和歐洲舊石器。這兩部分由中國西南民族文物串連、成ㄇ字形，而在中堂布置史語所所史。上下樓創造一條梯道相連，而把二樓地板，也就是一樓的天花板部分割開，鋪上強力玻璃，使上下樓層的視覺通透。這是很大膽的嘗試，一如一樓外牆改磚為玻璃，原來不少人疑慮；但經過這麼大手筆的改造，現代博物館的風味才散發出來。

當硬體改造之時，我們同時進行展覽規劃，獲得所內同仁的支持，許多人不分晝夜，投注無數的心血，挑選文物，撰寫各種說明稿。說明要求深入淺出，文字要簡潔。一字一句斟酌再三，數易其稿，感謝提供初稿同仁對我的包容，容我做頗大幅度的調整和修飾。開館前夕，就本館最具特色的收藏印製圖錄《來自碧落與黃泉》，以供學術、教育或休閒者之參考。圖錄名稱大家都知道是出自傅斯年先生的名言，他揭櫫的新學風是「上窮碧落下黃泉，動手動腳找東西」。

關於全館的規劃理念，當時我只認定史語所的學術風格和治學精神，對上述的歷史並不清楚。不期西元 2000 年一個偶然的機緣使我接近博物館，出掌與中央博物院息息相關的國立故宮博物院；因為工作的關係，查閱資料，才發現那個被遺忘的傳統──中央博物院，又進而考察傅斯

年先生的角色，遂把這段歷史整理出來供史語所同仁參考。

　　學術研究不能推卸普及教育和文化提升的責任，這應該是史語所的傳統之一，至少，我的研究和體會如此。期待史語所文物陳列館能實踐傅先生的理念，不但把它當作學術貢獻的場所，以啟發人們對於學術的興趣，還要發揮教育作用，以促進科學和文化的進步。

從國家主義到世界主義
——國立故宮博物院的新思維

正值雅典奧運之年 2004，國立故宮博物院舉辦第一次「國際博物館館長高峰會議」，在「國家主義與世界主義之衝突」這個主題下，一個極具爭議性，也是高度敏感性的問題，是不能不面對的。這個問題即是長期以來，大英博物館所陳列巴特農神殿 (Parthenon) 的大理石雕不斷有歸還希臘的要求，近年希臘政府更點明要在雅典奧運會之前索回。

這批石雕係十九世紀初英國駐鄂圖曼土耳其帝國大使湯瑪士‧厄爾金爵士 (Lord Thomas Bruce Elgin) 派人從雅典衛城取得的，通稱「厄爾金大理石」(Elgin Marbles)。早在入藏於大英博物館之前，英國詩人荷拉提渥‧史密斯 (Horatio Smith, 1779–1849) 就譴責厄爾金是「大理石盜竊者」(Marbles-stealer)，另外一位大詩人拜倫 (Lord George Gordon Byron, 1788–1824) 憤慨指責「遭劫聖物因汙穢的英國人之手而再度傷害希臘人」。❶據西元 2000 年之前，電視民意調查，有百分之九十的英國人主張應該歸還給希臘❷，2002 年我訪問劍

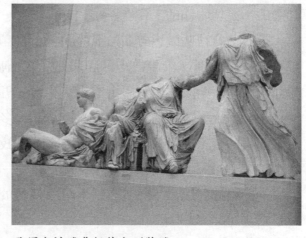
歌頌女神雅典娜的山形牆雕

❶ 引自 Epaminondas Vranopulos, "The Parthenon and the Elgin Marbles"(Athens 1985). http://www.museum-security.org/2004/4/14

橋大學，一位資深教授知道我是博物館館長，便大肆批評大英博物館擁有「厄爾金大理石」之不當。

出任大英博物館館長長達十五年的大衛・威爾遜（Sir David M. Wilson，1977–1992 任館長）沒有迴避這個爭議，他的立場很明確，態度很堅決，他說：

> 我們是一座世界實物的庫房——既獨特，也有作用。我們不會歸還任何擁有的文物，否則，別的要求將接踵而來，那麼，世界上一座從事比較文化的大博物館就會被狹隘國家主義者的目的所摧毀，這結果，在此國際主義時代是一項絕大的諷刺❸。

我沒有充分的資料可以對這兩派意見評判是非。此一案件牽涉法律、政治、歷史等層面，社會方面則存在著國家主義和世界主義的衝突；不過從大歷史的社會思潮來看，這個爭議無法與時代社會切割開來，首當其衝的卻是博物館的工作者。

國立故宮博物院也碰到類似的問題，但實質內容並不相同。1949 年遷移到臺灣，1965 年在臺北開館的國立故宮博物院，其收藏來源有三，即北京故宮博物院、南京中央博物院和過去五十年在臺灣的增藏，不過這批超過六十五萬件的文物和圖書檔案，大多數與原來的清宮收藏有直接或間接的關係。當蔣介石喪失中國大陸的政權撤退到臺灣時，這批文物也跟著到臺灣。

中國當局長期以來一直宣稱本院收藏屬於他們所有，隨著不同時期

❷ "Website dedicated to the (return of) the Parthenon (Elgin) Marbles", http://www.museum-security.org/elginmarbles.html, 2004/4/14。

❸ David M. Wilson ed.,*The Collections of the British Museum*, British Museum Press, 1989, 1999, p.11.

的政治氣氛，採取不同的宣示方式，基本上則定位為「劫掠」，即是說，蔣介石把他們的寶物搶劫到臺灣。我身為這批文物的保管兼經營者，拒絕這種指控，這要就法律、歷史和國際政治等方面才說得清楚，不過有一個簡單的比喻，很容易讓人了解真相。一位富人，擁有千頃良田、萬貫家財，遭受盜匪搶劫，臨時攜帶一箱金銀珠寶，逃命到一個島上，原來的土地、房屋和財富都被霸占了，只剩下區區這隻箱子而已。你說這些金銀珠寶是他搶劫人家的，還是被搶奪的剩餘呢？

　　帝制中國，皇家收藏歷史悠久，以本院現有藏品論，可以追溯到宋徽宗的時代（1101-1125 統治）。譬如十世紀最傑出的花鳥畫家黃居寀（933-993 以後），他的「山鷓棘雀圖」，有宋徽宗題署，鈐蓋徽宗印璽「宣和」、「睿思東閣」、「政和」三枚，徽宗朝編纂的《宣和畫譜》（1120 序）也曾著錄，可見這幅圖畫最晚在十二世紀初已入藏於皇宮。畫上還有南宋理宗（1224-1264 統治）、明太祖（1368-1398 統治）和清高宗（1736-1796 統治）等歷代皇帝的收藏或點檢印❹。

　　本院藏品到清高宗（即乾隆皇帝）臻於巔峰，這類例子所在多有，唯其流傳證據或多或少而已。中國歷史上經常因征服、叛亂等暴力方式造成朝代更迭，每次改朝換代不但意味文物擁有者的更換，也意味文物的流失，《宣和畫譜》記載御府收藏黃居寀畫作多達三三二件，本院

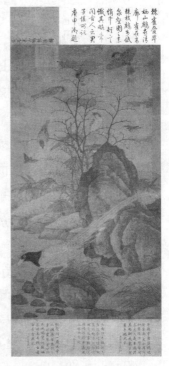

宋代，黃居寀，「山鷓棘雀圖」

❹　國立故宮博物院編輯委員會，《故宮書畫圖錄（一）》，臺北：國立故宮博物院，1989，頁 171-172；國立故宮博物院編輯委員會，《故宮藏畫大系　一》，臺北：國立故宮博物院，1993，頁 68、157。

今只有三件，真跡可能只有一件而已。北宋中期開始流行收集古代青銅禮器，當作復古的思想泉源❺。《宣和博古圖》（1119–1125 出版）著錄的青銅有八三九件，而今本院藏品見於此圖錄者只有一件父癸鼎而已。此鼎在南宋張掄的《紹興內府古器評》和周密的《雲煙過眼錄》皆未記載，本院登錄屬於中央博物院的藏品，係出自熱河避暑山莊。然其流傳過程是否曾流落民間再回歸內府，皆不可曉❻。

文物的生命和人的生命有類似的變化，《舊約聖經‧傳道書》第三章說：

> 凡事都有定期，天下萬物都有定時。生有時，死有時；
> 栽種有時，拔出所栽種的亦有時；……懷抱有時，不懷抱有時；
> 尋找有時，失落有時。

放眼天下，萬物生生死死，來來去去，文物其實亦不例外。我這麼說，似乎像一位修道者，然而亦無礙於博物館維護文物的職守；因為我深刻領會到文物所有權的紛爭，但又為世人不能妥善保存古物而感到悲哀。如果我說巴特農神殿早於厄爾金一百多年已毀於威尼斯的礮火，❼恐怕

❺ 陳芳妹，〈宋古器物學的興起與宋仿古銅器〉，《國立臺灣大學美術史研究集刊》10 期，臺北：國立臺灣大學藝術史研究所，2001。

❻ 父癸鼎，本院著錄見國立故宮中央博物院聯合管理處編輯，《故宮銅器圖錄》，下冊下編，臺北：中華叢書委員會出版，1958，頁 42；《宣和博古圖》著錄見卷一，頁 26。

❼ 西元前五世紀的巴特農神殿維持到十七世紀基本上沒有多大破壞，1687 年威尼斯與土耳其開戰，威尼斯人莫羅西尼 (Francesco Morosini) 砲轟衛城，（當時希臘歸鄂圖曼土耳其帝國統治）命中土耳其人儲存彈藥的巴特農神殿，中部炸倒。威尼斯人占領雅典後，莫羅西尼的工人把雅典娜的馬搬離西山牆，搬運途中不幸跌落，摔得粉碎。許多雕像碎塊被軍官拿走，其中有些又找回來。

會被指責為帝國主義者罪行開脫，但當中國文化大革命時期明目張膽地
摧殘文物時，他們譴責蔣介石的「劫掠」還有合理性和正當性嗎？中國
古人說：

　　　　楚人失弓，楚人得之；

經過一位更曠達的哲人改為：

　　　　人遺弓，人得之❽。

　　國家主義和世界主義的差別即在這裡，我絲毫沒有為所謂「不當取
得」文物者辯護的意思，我只想提醒世人，歷史上文物存佚無常，如果
我們不能獲得教訓，不知以文物之永續存在為念，而斤斤計較所有權，
那和在所羅門王面前爭奪兒童的假母親有什麼差異呢？
　　當然，我無意混淆所有權，只是認為法律層次之上，應該有更根本
的哲學思維，這是針對社會思潮而提出的建議；但作為一個博物館館長，
理想之外，實現問題還是要面對。
　　國立故宮博物院被指控「非法」擁有收藏品，檢查它的收藏史，指
控是不能成立的。誠如上文所言，本院藏品多數來自清宮，1912 年中華
民國建立，清朝末代皇帝溥儀依然住在紫禁城皇宮內，依然享有宮廷舊
藏文物，直到 1924 年被驅逐出宮，文物才歸屬國有。其中一部分歷經遷
徙，1949 年搬來臺灣，於是才有北京政權所謂的「劫掠」；而當 1971 年

　　參張今譯，鮑桑葵著，《美學史》(Bernard Bosanguet,*A History of Aesthetic*, Lon-
　　don:Swan Sonneschein & co.,1892)，北京：商務印書館，1997，頁 251。Kon-
　　stantions Tsakas, *The Acropolis,The Monuments and the Museum, A guide to the
　　history and archaeology*, Athens:Hesperos Editions, 2000, p.14.

❽　太平御覽卷三四七引《孔子家語》。

中華民國被排擠出聯合國後，國際現實使原來財富的擁有者反而喪失擁有的正當性。殊不知原來的擁有者並未消失，所擁有的財富當然也合法。

不過在國際現實政治壓力下，國立故宮博物院藏品出國展覽，不得不設定先決條件，要先獲得借展國保證歸還文物的法律和行政文件。以我經手的 2003 年「天子之寶」赴德展來說，德方通過的法律不觸及糾葛不清的所有權問題，而只對出借者負責，承認出借者擁有的事實，這是避免國家主義干擾國際文化交流實際而有效的策略❾。

如此艱難處境中，本院猶堅持藝術文化應超越國界，與世人共享，因為我們相信文物才是主體，任何時代的任何國家或個人，所謂擁有文物，真正意義應該是努力發揮它們的最大作用。因此我在「天子之寶」開幕致詞及圖錄序言都分別表明妥善保存藝術文物，維護人類的共同文化資產，已成為分辨一個國家是不是文明的重要指標❿。

文物所有權之爭除涉及現實利益外，也和道德意涵的國家尊嚴有關，

❾　本院聘請德國科隆大學 (Universität zu Köln) 國際法及國外公共法研究所 (Institut für Völkerrecht und ausländisches offentliches Recht) 所長伯恩哈特・坎遍 (Bernhard Kempen) 教授專案研究，報告說：「無論是在借貸契約的成立或執行，都不要求貸與人必須是借展物之所有權人，其同樣具有根據借貸契約約定向借用人請求返還之權利。」「借用人既不可以交還給第三人，也不可讓第三人有任何使用或收益該文物的可能性。」「問題不在於臺灣的國際法地位，也不在於臺灣與中華人民共和國間之關係，而在本案中『第三人』的概念應該從德國文物不遭《外流法》第 20 條加以理解，而非從國際法角度提出質疑。」「對德國立法者而言，決定性的標準不在於貸與人的財產。將借展物還回『占有人』手中，即具體還於其人，自其人手中德國借用人取得直接占有（德國民法第 854 條以下），才是積極而又無阻力的文物交流的利益關係所在。」

❿　致詞稿和圖錄序言皆收入本書頁 229–232；序言德譯參看 *Schätze der Himmelssöhne Die Kaiserliche Sammlung aus dem Nationalen Palastmuseum*, Taipeh, Kunst-und Ausstellungshalle der Bundesrepublik Deutschland, 2003.

尤其那些曾被西方列強殖民或掠奪過的國家，民族／國家主義的情緒更熱熾。國立故宮博物院多年來浸潤在這種氣氛中，不過不是因為被掠奪引發的，而是作為政治合法象徵、與國家（其實即統治者）結合為一的民族／國家主義，過去的管理者也以能實現民族／國家主義為榮，遂稱本院是一元文化的民族主義博物館❶。

就中國傳統文化的意義而言，今日博物館有些文物的確帶有政權的象徵。《左傳》記載早在西元前 1000 年左右，新興的周王朝建立殖民城邦，殖民統治者從周王獲得具有權威的信物，包括古代的玉瓚、青銅禮器和青銅樂器❷，其中最具統治意味的青銅器一般認為是鼎，所以中文語彙的「鼎」簡直就等於「國家」❸。

然而並不是所有博物館的藝術品或工藝品都被賦予如此嚴肅的政治意義，那些乾隆皇帝君臣塗寫題跋的字畫，那些陳設在寢宮以供觀賞的器物，與其說顯示統治合法性，不如說透露統治者的藝術品味和人文素養。蔣介石在兵荒馬亂之際猶下令運送文物來臺灣，是否如某些人所推測的，意味著政權的合法象徵？不但皇家收藏史難以證實，已公布的蔣介石史料也找不到根據。可以肯定的是，這些皇家文物無疑乃中國最精美的藝術品和工藝品，被當作中國藝術的「理想典型」(ideal type)，雖然不一定能如實地顯示中國藝術的情狀，卻極具鮮明風貌，很容易和其他國家的文化區別，可以說是體現中國「文化民族主義」最好的標本。

本院藏品原來存放在清宮內，是皇家賞心悅目的文物，與廣大平民百姓沒有直接關連；及至溥儀小朝廷被驅散，1925 年中華民國政府創立故宮博物院，乃屬國家所有，公開展覽，於是逐漸才培育出與國家民族

❶ 國立故宮博物院主編，《故宮七十星霜》，〈前言〉，臺北：國立故宮博物院，1995；吳璧雍、馮明珠，La musee《世界博物館巡禮》週刊 80，《國立故宮博物院（II）》，臺北：大地地理，1997.1.11。

❷ 據《左傳》定公四年云，有夏后氏之璜、彝器和大呂（鐘）。

❸ 杜正勝，〈鼎的歷史與神話〉，《古典與現實之間》，臺北：三民書局，1996。

命運息息相關的性格。此一發展過程在 1931 年瀋陽事變後，故宮文物南遷的爭議就表現得很清楚了。

當時國民政府鑑於日軍入侵，故宮藏品岌岌可危，乃籌劃南遷上海，但謠言四起，一口咬定蔣介石將出售古物給外國，以購辦武器，連著名的歷史學者陳寅恪、顧頡剛都信以為真，發表公開信，反對南遷，要求就地保存。根據當時的政治評論，此一風潮的基礎出自一種信仰：「古物皆先民數千年來委積寸累所造成，為民族精神維繫依託者。」❶❹據此邏輯，古物一失，民族精神也就不存在了。在這麼熾熱的民族主義氣氛中，甚至有人責成故宮博物院人員應有與古物共存亡的決心❶❺。

反對故宮文物南遷者的思考基於民族／國家主義，但政府主張南遷也同樣基於民族／國家主義，因為北平有淪陷的危險，「文物如被損毀，等於拋棄數千年文化之結晶，將對歷史無從交待。」❶❻不過國民黨黨國元老另有一種反對方式，反對遷入上海英、法租界。他們的心跡甚明，代表中華民族的文物要依靠帝國主義保護才得安全，豈是宣揚民族主義的國民黨所能忍受的？ ❶❼

不過挑選的精品文物 1933 年終於南遷上海，寄存於法、英租界，三年後轉存首都南京，翌年抗日戰爭爆發，又遷到四川，1945 年日本戰敗投降，文物運返南京，因共產黨叛亂，國民政府節節失利，乃在 1948 年底至翌年初再次精選，轉運來臺。

❶❹ 1932 年 9 月 2 日天津《大公報》，引自《國聞週報》9 卷 36 期《論評選輯》頁 1–2，〈故宮古物以就地保全為善〉。

❶❺ 叔永（任鴻雋），〈故宮博物院的謎〉，《獨立評論》17 號 (1932. 9. 11)

❶❻ 杭立武，《中華文物播遷記》，臺北：臺灣商務印書館，1980，頁 8。

❶❼ 參考「中國國民黨中央執行委員會政治會議第 343 次會議速紀錄 (1933. 2. 8)」見中國國民黨黨史會檔案，「中央政治會議速紀錄」第 23 冊。

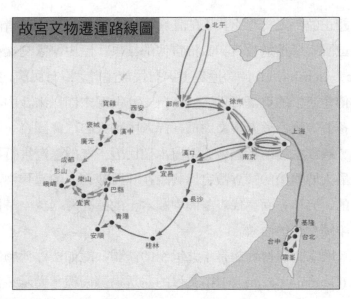

故宮文物遷運路線圖

　　我不知道世界上有沒有其他博物館像本院一樣，館的命運與國家或
政府的命運聯繫得如此緊密？在以民族／國家主義為主要思想支柱的國
民黨及其政府中，國立故宮博物院的民族／國家主義性格隨著一波波的
遷徙流離而增強。民族／國家主義的幽靈一直徘徊在本院的四周不散，
1956 年亞洲基金會決定捐款給本院興建展覽室，國民黨中央常會有人反
對說，「要美國人出錢建中國文物陳列室，這是中國人的恥辱！」據說主
席蔣介石不說話。諷刺的是，本院 1965 年在臺北開館的大樓，卻是美援
基金興建的❽。

　　當一個政權的名稱和實質不符時，大概只有兩種策略，一是修改名
稱以符合實質，一是堅持名稱，企圖強化它的合法性。撤退到臺灣的國
民黨顯然採取後者。離開中國那塊土地的中華民國，蔣介石不但宣稱它
是中國正統的政府，並且為中國正統文化所寄託，國立故宮博物院乃適

❽　王萍訪問、官曼莉記錄，《杭立武先生訪問記錄》，臺北：中央研究院近代史
　　研究所，1990，頁 32–33。

時也擔負起正統中國文化之代表的任務，作為文化民族主義者的典範。

民族或國家是透過教育和政治宣傳的結果，歷史學家艾瑞克・霍布斯邦 (Eric J. Hobsbawm) 論證歷史上只有民族主義，沒有民族，後者是由前者之流傳才產生的❶，即是這道理。自十九世紀末期以來，「中華民族」、「黃帝子孫」等觀念逐漸塑造完成，深入中國人心，黨國合一的國民黨便以民族／國家主義的意識型態對日本殖民五十年的臺灣進行再教育。作為國家最大博物館的國立故宮博物院在「再教育」的過程中，當然是責無旁貸的，另一方面也代表離開中國本土的國民黨（或中華民國）向世人展示中國文化的面貌。

民族／國家主義博物館是十九世紀的產物，誠如羅浮博物館館長哲曼・巴仁 (Germain Bazin) 所說，其目的在透過藝術標本顯示一個民族或國家的生命，給人徹底警覺要了解自己，國家和政府的領導者於是利用這種方法塑造公共意識❷。其實十九世紀以至今日世界各國，國家博物館在方法學上都存在著基本的缺陷，它們以該國現行的政治疆域追溯過去，依據時間先後，把不同地區的文物排出一個發展序列，告訴觀者這就是該國的歷史。至於這些來自不同地區的文物有沒有必然的關連，以及現行政治疆域是不是符合過去這個「國家」的範圍，博物館的展覽是無從計較的❸。

❶ Eric J. Hobsbawm,*Nations and Nationalism since 1780:programme, myth, reality,* Cambridge University press, 1990；李金梅譯，《民族與民族主義》，臺北，麥田出版,1997.

❷ Germain Bazin,*The Museum Age*, Translated from the French, by Jane van Nuis Cahill, pp.222–224. Desoer, Brussels, 1967.

❸ 杜正勝，〈典藏、展覽與歷史解釋〉，國立故宮博物院、臺大東亞文明研究中心、喜馬拉雅基金會聯合主辦，第八屆『中華文明的二十一世紀新意義』學術研討會，「文物收藏、文化遺產與歷史解釋」發表，2004。收入本書頁 127–135。

　　1949 年國民黨主政的中華民國退守臺灣，蔣介石仍然宣稱統治全中國。1970 年代「中華民國」這個政治實體在大多數的國際社會已難以存在，1980 年代末期隨著政治社會的民主化和自由化，原來憑專制手段築起的中國政治與文化唯一合法代表的幻像於是破滅。1990 年代臺灣主體意識確立，臺灣要成為有別於中國的國家。這股思潮日益增長，以收藏中國文物聞名於世的國立故宮博物院，還能繼續作為民族／國家博物館嗎？

　　即使過去努力塑造國立故宮博物院是中國的民族／國家博物館，其藏品實無法符合需求。首先，皇室收藏體現特定藝術品味，難以全面「顯示民族或國家的生命」；其次，遷臺文物經過兩次精選，其周延性相對地不足，按照國家博物館通行的年代順序方式，無法填滿中國的歷史。不過從另一方面來看，這些藏品的確是中國幾千年來藝術與工藝的精華，代表中國文物的極致，其中有不少傑作不但是中國，也是世界人類文明的遺產。這才是本院藏品的特色。卸下政治任務，回歸藝術本質，以與世人共享，乃成為本院當務之急。換句話說，發揚本院藏品的普世性，放棄民族／國家主義，改採世界主義。

　　考察歐洲博物館的歷史，世界主義和國家主義同時發展，甚至稍早，但多少皆牽涉到帝國主義。因為貝勒若尼 (Giovannin Battista Belzoni, 1778–1823) 和萊雅德 (Sir Austen Henry Lyard, 1817–1894)，埃及雷姆士二世 (Rames II) 半身石雕和亞述納西帕二世（Assurnasirpal II，883–859 B.C. 統治）宮殿守護神──有翼人首牛身像及亞述班尼帕 (Ashurbanipal, c.692–c.626 B.C.) 的獵獅浮雕乃入藏於大英博物館。因為博塔 (Paul-Emile Botta, 1802–1870) 和摩爾根 (Jacques de Morgan, 1857–1924)，薩拉恭二世（Sargon II，721–705 B.C. 統治）宮殿 (c.710 B.C.) 的雕像及古代從巴比倫被掠奪到蘇薩 (Susa) 的《漢摩拉比法典》(*Code of Hammurabi*) 石柱才會在羅浮博物館出現。沒有寇德畏 (Robert Koldewey, 1855–1925) 和胡蔓 (Carl Humann, 1839–1896) 等人，柏林國家博物館是不會有尼布

沙德尼札二世 (Nebuchadnezzar II，605–562 B.C.) 的伊士塔爾城門
(Ishtar Gate) 和倍佳蒙 (Pergamon) 衛城的石雕❷。諸如此類的故事所在
多有，這些大博物館也是世界主義理念實踐的場所；然而由於藏品來源
遭受質疑，不論他們多麼相信自己合法，所謂「帝國主義」的原罪似乎
如影隨形，揮之不去。

　　原罪，國立故宮博物院的藏品沒有原罪，我乃願以局外人的身分對
西方大博物館面臨的歷史糾紛發表一點也許還算客觀的看法。思考的重
點還是要回到文物本身，不能放在持有人或所有者，尤其是民族／國家
主義意義的人民。如果古物在當地國遭到破壞，但移到別國則受到妥善
的照顧，並且公諸於世，人人可以欣賞，我們應該選擇哪一項呢？這個
例子雖然極端，但卻實際發生過。當今世界不少博物館的收藏承負過去
二、三百年的歷史，以現在的「國家」概念來清理藏品的真正所有者，
幾乎和原來疆域之劃定同樣複雜，何況所謂帝國主義者之收集異國文物，
也不盡然完全「掠奪」。我毋寧願抱持世界主義的理想，共同發揚人類文
明的遺產，增進不同民族的了解，以促進人類的和平。

　　從博物館的本質來說，藏品必定是離開原來情境的。即使巴特農神
殿的石雕回到雅典，回到衛城，恐怕也無法原樣回到神殿；至於羅浮博
物館鎮館之寶的米羅維納斯 (Venus of Milo) 和薩摩色拉斯雙翼勝利女神
(Winged Victory of Samothrace)，即使回到希臘，能回到米羅和薩摩色拉
斯嗎？柏林倍佳蒙博物館的石雕如果回到土耳其，恐怕也不會安置在小
亞細亞的海邊吧？何況石雕創作的時代，米羅、薩摩色拉斯和雅典，倍
佳蒙和安卡拉是不同「國」的，然而之所以堅持歸還希臘或土耳其，而

❷　參 C. W. Ceram,*The March of Archaeology*, Translated from the German by
　　Richard and Clara Winston, Thames and Hudson. Ltd.,1958; Ekrem Akurgal,*An-
　　cient Civilizations and Ruins of Turkey*, Tranclated by John Whybrow and Molly
　　Emre, Net Turistik Yayinar San.,2001.

不堅持非回原地不可，說穿了，不外是十九世紀以來流行的民族／國家主義意識型態在作祟罷了。

　　研究歷史的人都了解民族／國家主義遲早是會過去的，雖然今日不少地方還籠罩在這種思潮中。民族／國家主義既然有所限制，而十多年來臺灣的國家認同從「中國」轉為「臺灣」，這個以中國文物為主體的博物館的未來該怎麼走？我遂提出世界主義取代民族／國家主義，主張「真正的美是普世性的，超越國家、民族或文化的界限」。

　　中國皇家收藏之集大成者乾隆皇帝雖然受限於傳統天下中心的觀念，但作為一個大帝國的統治者，基本心態毋寧近於世界主義而遠離民族／國家主義。本院收藏大多來自乾隆，亦反映這種特性，兩年前舉辦的「乾隆皇帝的文化大業」年度大展，除中國文物之外，也展出耶穌會士郎世寧 (Giuseppe Castiglione, 1688–1766)、艾啟蒙 (Ignatius Sichelbarth, 1708–1780)、賀清泰 (Louis de Poirot, 1735–1814) 等融合歐洲和中國技法、風格的畫作，西洋人物與題材的琺瑯器，郎世寧、艾啟蒙、王致誠 (Jean Denis Attiret, 1702–1768) 和安德義 (Joannas–Damascenus Salusti, 1727–1781) 起稿、法國雕版家柯升 (Charles–Nicolas Cochin, 1715–1790) 監製的平定回疆的「得勝圖」銅版畫，蒙兀兒帝國的痕都斯坦玉器、日本漆器蒔繪 (maki-e)，以及西藏文物[23]。這個展覽雖然述說中國文化的特殊面貌，亦發掘藏品的多元性，呈現了世界主義的風格。

　　其實民族／國家主義色彩鮮明的故宮博物院也有世界主義的傳統，第一任理事長李石曾說過，故宮從皇家私有變為全國公物，「或亦為世界公物」。[24]他顯然希望把故宮從民族／國家主義推向世界主義。上文提到文物南遷的爭議，著名的歷史學家傅斯年表示：「國寶皆是人造的，我們

[23]　馮明珠主編，《乾隆皇帝的文化大業》，臺北：國立故宮博物院，2002。

[24]　中國國民黨中央委員會黨史委員會編，《李石曾先生文集》第四編，頁241，國民黨黨史委員會出版，1980。

清代，艾啟蒙，「百鹿圖」，部分

清代，「阿玉持矛蕩寇圖」

總要給我們的子孫留下一個更為世界貢獻的憑藉，這即是國民的人
格。」[25]兩度參與故宮搬遷的杭立武，認為故宮「這些國寶是人類才藝的
結晶」。[26]他們對故宮藏品的定位是以成就世界主義來彰顯民族的偉大，
與我主張的「超越國家、民族或文化的界限」是有差別的。

[25]　上引叔永〈故宮博物院的謎〉。

[26]　上引《杭立武先生訪問紀錄》，頁 33。

　　鑑於過去民族主義教育哲學之偏狹，致使國人缺乏寬廣的視野，我們藉博物館的社會教育功能，主張的世界主義更偏重認識不同民族的文化藝術。因此本院正在籌備的南部分院，便計劃走出中國的疆界，以整個亞洲的民族、歷史、文化和藝術作為目標。比起世界上著名的大博物館，我們的收藏品相對地不夠多元化，然而重新檢視，這個一向只被當作中華文化的博物館，其實有不少超越中國疆界的文物。除上述幾類之外，本院最近受贈一批鎏金青銅宗教鑄像，出自不同的民族或國家，包括南亞巴基斯坦、喀什米爾、尼泊爾、西藏和印度，東南亞泰國、柬埔寨和印尼，東北亞日本、韓國，還有東亞的中國及北亞的蒙古。同一題材，地理範圍分布這麼遼闊的博物館，據我所知似乎不多。

　　當然，更重要的是對舊藏品的新理解，採用新觀點發掘文物的意涵，使原來認為只具中國意義者也體現它的世界性。我們對亞洲過去幾千年重要的文化現象，已有把握藉新博物館的陳列提出解釋，但還要借重國際博物館界交流，以豐富展品，深刻解釋，南部分院才可能在世界博物館中占有一席之地。

　　南部分院不只是一個博物館而已，它是一扇大門，打開臺灣人的視野，學習亞洲諸多民族的歷史文化。人與人，國與國，因了解而懂得尊重，因尊重而增進和諧。國立故宮博物院之所以超越民族／國家主義，擁抱世界主義，我們的用心與立意即在於此。

博物館的新視野

　　我進入博物館這個領域已經四年了，以前是歷史學，這四年裡面算是一個學習，不過博物館基本上跟歷史很有關係，它整理過去人類的經驗，並用很具體的實物方式呈現，和歷史學憑藉文字來表達看法是一樣的。博物館要是跟歷史脫離關係，便不可能成為一個博物館。

　　我將概念式地介紹博物館的新視野，不會很實際地敘述說我這四年來在博物館界所做的事。所以第一個部分是針對博物館學、博物館史做一個鳥瞰式的敘述，第二個部分要回到我們自己本身，對國內博物館的發展做簡略的整理與概念分析，第三個部分講到我現在任職的博物館——國立故宮博物院，述說它的歷史，指出它的精神。因為國立故宮博物院在國內外是很特別的博物館，它的特別到底在哪裡？它為什麼會有與政治關係的固定形象？我如何面對這種形象？今天想與大家談的，大概就是上述三方面。

　　今天的題目——博物館的新視野，以國立故宮博物院為出發點。首先要跟大家談的是博物館的基本性質，博物館的古義與近代意義。古義，博物館是獻祭 Muses 的場所，包含掌理女藝的九位女神，即掌英雄史詩的卡利歐帕 (Calliope)，歷史的克利歐 (Clio)，笛與音樂的優迭帕 (Euterpe)，抒情詩與舞蹈的迭帕西寇爾 (Terpsichore)，聖歌的耶拉妥 (Erato)，悲劇的美勒波美尼 (Melpomene)，喜劇的塔利亞 (Thalia)，滑稽劇的波利亨尼亞 (Polyhymnia)，以及天文學的烏拉尼亞 (Urania)。西元前三世紀亞歷山大城 (Alexandria) 之博物館的格局包含有圖書館、植物園、巡迴動物園與解剖實驗室。但歐洲中古時代，博物館並沒有繼續發展。

　　現今博物館的制度、文化都是從歐洲過來的，所以要談博物館，一定要從歐洲談起；而近代的博物館是從文藝復興時期的人文主義發展出

來的。近代博物館是一個學術研究的地方，這跟現在一般人對博物館的認知有很大的出入，像菲利普 (Edward Phillips) 的英文字典 *New World of Words, or Universal English Dictionary*(1706) 說是 "a Study, or Library; also a College, of Public place for the Resort of Learned Men." 當時義大利的博物館都是這一類的，我們從一些早期的銅版畫可以看到都是一些動物的標本。十六至十七世紀義大利最聞名的博物館有四所，即瓦羅那 (Verona) 的 Francesco Calceolari，波羅格那 (Bologna) 的 Ulisse Aldrovandi，羅馬的 Michele Mercati，那不勒斯的 Papal; court Ferrante Imperato，它們的經營者絕大多數都是藥學家、物理學家、化學家或是醫生。博物館在人類文明史上展現的意義正像義大利學者歐勒米 (Giuseppe Olmi) 說的：「博物館是了解和探索自然界的工具」。

博物館是個探索知識的地方與媒介，那時所收集的東西不外乎兩個字，就是「稀」跟「奇」，所以博物館的收藏是那種非日常生活垂手可得的東西。這顯示博物館的興起，基本上是出自好奇的態度。大家知道好奇是知識探索的基本動力，一個人若沒有好奇心，他就不可能去發覺新的事物，也不可能在知識上有所突破。他們收集稀奇東西的用意是要探討天地萬物的真理，當然，除了這些之外，人文方面的也有。一個人收集非常罕見、極美、極特殊的藝術品或自然物，稱作 uncurieux(enthusiest)，而善本書、勳章、印刷品、繪畫、花、貝、古董和其他自然物，謂之 curieux(curiosities)。這些定義與大家今日所認知的博物館定義顯然頗有距離。

文藝復興時代除對自然界的興趣，為了解人在大千世界的位置，也對於古董、羅馬錢幣、碑銘、雕刻、用具等等產生興趣。由於新航路和新大陸的發現，美洲、非洲、東南亞、遠東的物品逐漸被了解，好奇的傳統隨著時代而擴大增加收藏的內容。另外這些被帶回歐洲的稀奇物品又要如何認識與看待呢? 培根 (A. Francis Bacon, 1561–1626) 說：旅行使許多自然事物被發現，前所未知的物質世界攤開在我們面前，「如果哲學

或清晰理解的世界還是限制在過去的同一範圍的話，那將是人類的恥辱。」所以這些新的事物，促使歐洲人發展出一套新的從宇宙到人事的解釋系統。另外毛利涅特 (B. P. Claude du Molinet, 1620–1687) 設置一個稀奇館，他說：如果不是對科學有用，他是沒有興趣去尋找和擁有這些奇物的。他說的科學是指數學、天文、光學、幾何，尤其是歷史，包括自然史、古代史和現代史。大家比較熟悉哲學家萊布尼茲 (C. Gottfried Willhelm von Leibnitz, 1646–1716) 也說：各種關於博物館的絕對本質不只是奇異，「也應是使藝術與科學完善的方法」。所以一些稀奇古怪、以前沒見過的東西，不應只停留在膚淺的好奇階段，應該還要系統化整理。這是一種使藝術與科學完善的方法，所以我們剛剛講過，博物館是一個有學問的人要推動知識進步的地方，這也是近代歐洲博物館興起的基本精神。

第二，博物館做為知識的典範，以牛津大學博物館 (Ashmolean Museum)，這個 1683 年英國最早的博物館做例子。亞敘摩 (Elias Ashmole, 1617–1692) 早期的收藏是向特拉德斯坎特父子 (John Tradescant and Little John) 收購的，1683 年他將自己的收藏捐贈給母校牛津大學，並說：「自然知識是人類生命的基礎。」這是那時代人們的信念與觀念，後來第一、第二任館長柏羅特 (Robert Plot) 和盧依德 (Edward Lhuyd) 分別以化學和自然哲學見長，都是牛津大學教授。

再來以大英博物館做例子，大英博物館的收藏品是從斯洛因 (Sir Hans Sloane, 1660–1753)、倍第瓦 (James Petiver, c. 1663–1718) 與查里頓 (Willian Charleton, 1642–1702) 三人所收藏的東西彙整起來的。斯洛因曾出任牙買加總督亞柏瑪勒 (Duke of Albemarle) 的御醫，收集西印度群島植物及動物標本，著有《牙買加自然史》(*Natural History of Jamaica*) 一書。倍第瓦是倫敦一位藥劑師，收集植物學、動物學、昆蟲學的標本，來源遠及東印度和新世界。查里頓 1684 年從歐陸收集自然史標本和藝術品，即使歐洲收藏家也難與他相比。另外一些歐洲大學的博物館，像義

大利的比薩大學 (University Museum Pisa, 1543) 與荷蘭的萊頓大學 (Lei-
den University, 1575) 創立兩個博物館，即醫藥花園 (physic garden) 和解
剖教室 (anatomy theatre)，要是現在的博物館跟人體解剖連上關係，大家
恐怕會覺得突兀吧。至於劍橋大學的費茲威廉博物館 (Fitzwilliam Muse-
um) 成立比較晚期，收集的文物集中在古代藝術品。除了大學博物館之
外，其他還有一些博物館是由研究機構設立的。

　　接下來我將就歐洲博物館這幾百年來所表現出來的性格，簡單地說
一下。剛剛談的文藝復興之後，歐洲博物館的思潮受啟蒙運動的影響。
博物館自近代初期產生以來就持續成長，形式、內容和功能不斷延伸，
分布地區也不斷擴大，但其文化和教育作用之突顯則推始自十八世紀「由
私而公」的轉變，對社會人群最具有關鍵性的意義。這種知識公開的最
好例子是亞敘摩把收藏捐贈給母校，1686 年的〈博物館規章導言〉，他
這樣寫著：「由於自然 (Nature) 知識對人類的生命、健康和方便 (conven-
iences) 是絕對必要的，而且除非認識和考慮自然史，這種知識不可能徹
底、有用地達成，於是決定將收藏公之於眾。」所以經過這種由私轉公的
過程，財富公開化了，知識也系統化了，這現象對整個社會的影響很大。
以底斯卡古士 (Pierre Descargues)，所著《列寧格勒冬宮博物館》(*The Her-
mitage Museum, Laningrad*)，中所講到的最清楚，他說：民主精神的第一
信號不是不可以擁有財寶的主權，而是強制這些財寶與眾共享 (頁 50)。

　　十八世紀中期英國議會通過法案來規範大英博物館，而規範的〈導
言〉正是近代博物館的共同精神。大英博物館宣示在文藝復興、啟蒙運
動的基礎上，進一步提出他們「不只為有學問者的研究和興趣，更為一
般用途和公眾的利益」。

　　博物館內的收藏品原來是沒有脫離人群的，原始藝術、古代藝術以
至中古藝術，多和宗教祭典或世俗生活息息相關，即使自然史的標本亦
存在於天地之間。然而一旦收藏便與原來存在的情境隔離，收藏者雖有
保存之功，如果只作為個人私有物，不開放給公眾，藝術品或種種標本

等於不存在。

那麼在開放的過程，讓每個人只要願意，他就有機會去了解這些文物，對於整個社會產生的影響是什麼？回顧十七世紀啟蒙運動教育學家洛克 (John Locke, 1632–1704) 的一些觀念就可以知道，他認為接近偉大的作品可以增長人的教養、智慧和品味，這就是教育，也是人生的理想。啟蒙哲學堅持自我成長是個人及社會的責任，個人愈長進，下一代愈高明，最後可以締造完美的社會。個人要提升，公共博物館正好扮演這樣的角色，不時對民眾進行教育，以提升國民的素質。這樣的思潮蘊育出公共博物館，反過來，從此以後公共博物館也不時教育民眾。啟蒙運動的虔誠信徒約瑟夫二世 (Emperor Joseph II) 在維也納博物館 1783 年初版的目錄導言也說過：公共博物館教育的目的更勝於消遣尋樂，它像是一個豐富的圖書館，供人們吸取知識，經過學習和比較，變成藝術鑑賞家。我們可以了解十八世紀博物館開始走入社會、教育民眾，此舉讓歐洲人的素質提升。在 2002 年冬天，國立故宮博物院舉辦「乾隆皇帝的文化大業」展覽，我寫了一篇重新評估乾隆盛世的文字，就是從歐洲博物館發展的觀點來做比較的。乾隆可以算是世界上最大的收藏家皇帝，但是跟同時代一些歐洲的皇帝、國王相比，便不如理想，最重要的一點在於歐洲的王公貴族，包含像俄國的凱薩琳大帝 (Catherine the Great)，凱薩琳大帝跟乾隆是同時期的人，把收藏開放出來了，但是中國的乾隆仍把收藏當作是自己的財產，沒有一絲一毫公共的觀念，中國人無法享受先民文化遺產，在近代猶陷於「愚」是有原因的。

進入十九世紀，社會產生新思潮，就是民族主義。拿破崙革命的洗禮，摧毀封建體制，他的軍隊所到之處，其實即進行掃除封建的解放運動。很可惜，拿破崙最後也做皇帝，因此貝多芬對他很失望。拿破崙對歷史的影響非常大，促成民族國家的形成，博物館受新政治社會形勢與新思潮的影響，也產生變化，與啟蒙主義時代不同了。博物館被要求要教育人民關於國家的歷史，但若還停留在只是收集文物，沒有做新的解

釋，新的哲學式建構，是無法講述國家的歷史的。這樣當然就和民族主義開始流行的時代社會脫節了。

博物館要達成此目的，在技術上或知識上非有所改善不可。丹麥的博物館家湯普生是關鍵性的人物，他提出人類文明三階段理論：石器、青銅和鐵器時代，以概括丹麥的史前史。現在世界上許多人文社會學者談論歷史仍然沿用這個大架構。有此架構，我們看到國家或民族博物館 (National Museum) 就出現了。從文物建構國家或民族的歷史，把近現代國家政治疆域內的文化，按時代順序排比，該國家或民族的「歷史」於是浮現出來，而所謂國家或民族的文化特徵便盡在其中。

我去過土耳其安卡拉的安那托里亞文明博物館 (Museum of Anatolian Civilization)。照理講，我們所看到的土耳其這個國家是凱墨爾 (Kemal Ataturk, 1881–1938) 革命之後才形成的，歷史上的土耳其範圍遠遠大多了，非近代這個民族國家的疆域所可比擬。不過該博物館卻依他們現在的疆界，把不同地區出土的文物依時間先後系統地整理，它想告訴參觀者「這就是我們土耳其的歷史」。誠如法國羅浮博物館館長巴仁說的，所有這類博物館的目的顯示一個民族之生命，這種新時代所創造的機構 (institution)，給人徹底地警覺要了解自己。國家的政策領導者利用博物館塑造公共意識，整個十九世紀博物館的歷史便和政治緊密連接在一起，這種思潮一直到今天仍然存在。然而十九世紀的博物館同時也形成一種世界主義，民族主義者多稱作帝國主義，但是出於客觀的立場，我寧願稱作世界主義。

世界主義的博物館跟民族主義的博物館內容是非常不一樣的，民族主義博物館在建構這個國家誕生、定型與變化的過程，而世界主義博物館則在述說人類文明的多采多姿，比較不同地區文明的特色。所謂博物館的世界主義當時是非常複雜的，有歐洲殖民亞非的帝國主義因素，也有歐洲文明居於人類文明之巔峰的進化論因素。這種思潮表現在博物館陳列的，既有光輝燦爛的中東、埃及和希臘羅馬古文明，也有非洲、美

洲後進民族的原始文化。現在世界上最大的幾個博物館，例如大英、羅浮、大都會、冬宮等都屬於世界主義的博物館。

　　世界主義博物館跟冒險家有密不可分的關係，他們往往在世界各地收集古物，這也是民族主義學者最常批判的焦點。像貝勒若尼 (Giovannin Battista Belzoni, 1778–1823)，義大利人，後來被大英博物館雇用到埃及收集古物。而萊雅德 (Sir Austen Henry Lyard, 1817–1894) 代表大英博物館去近東，他完全融入當地生活，學習他們的語言，除此之外還有博塔 (Paul-Emile Botta, 1805–1870)、杜拉弗夫婦 (Marcel-Auguste and Jeanne Dieulafoys)、蘇利曼 (Heinrich Schliemann, 1822–1890) 等人，在古文明起源地發掘，收集古物。

　　這些地方當時的統治者不上軌道，民間也不了解古物的重要性，國家一旦戰亂，古物破壞殆盡。我沒有替誰辯護的意思，只是做客觀的歷史陳述，若沒有這些「帝國主義」收藏家，古物的命運如何是很難說的。你去大英博物館，看到雅典巴特農神殿 (Parthenon) 的大理石雕刻在博物館的牆上，你去雅典衛城 (Akropolis)，空留慘毀的建築遺跡，古代石雕多不存，剩下的保存在衛城博物館 (Museum of Akropolis)。如果我們考察這批曠世石雕傑作是如何進入大英博物館的，將會發現過程相當複雜，不是單單「帝國主義」四個字就可以概括的。我稍微講一下厄爾金大理石 (Elgin Marbles) 的故事。厄爾金 (Thomas Bruce Elgin) 是一位蘇格蘭貴族，派駐鄂圖曼土耳其帝國的外交官，鄂圖曼土耳其帝國的首都在伊士坦堡，這個時期（當十八、十九世紀之交）的希臘仍在鄂圖曼土耳其帝國的統治下，所以他派人去雅典收集希臘文物。其實當時那些古物都已經毀壞了，毀壞原因可推到十七世紀鄂圖曼土耳其帝國跟威尼斯共和國發生海戰，而帝國將作戰指揮中心設在雅典衛城，火藥、砲彈都堆置在神殿裡，遭到威尼斯艦隊砲轟，神殿雕刻於是摧毀。我們知道巴特農神殿建於西元前五世紀，至今已超過兩千年，其中雖然有自然的損壞，但是絕大多數是由於人類的摧殘，後來發生內戰，破壞更嚴重。這位外交

官之得到古物，據說也經過土耳其蘇丹的同意。殘損的巴特農神殿石雕遇到厄爾金，是幸還是不幸，實在很難說。我們探索知識不要道聽塗說，要了解整個事件的來龍去脈才下判斷。

在博物館發展史的脈絡中，我們來考察近百年臺灣博物館所透露的訊息。嚴格講臺灣所謂博物館雖有數百家，但較具規模者並不太多。日本統治時期建了總督府附屬博物館，即今日二二八和平紀念公園的國立臺灣博物館，這是臺灣博物館之始，以自然史的方式呈現。國民政府來了，從 1950–1970 年，興建國立歷史博物館、國軍歷史文物館、國立故宮博物院等。這是一個絕對權威的時代，博物館所展現的屬性是中央的、中國的和軍政的，1970 年代可以算是從中國過渡到臺灣的階段，到 1980 年代以後才紛紛出現鄉土博物館，屬於縣市文化中心者，例如宜蘭戲劇、岡山皮影和屏東排灣雕刻，而私立的則如臺灣民俗北投文物館。這個時期縣市文化中心的鄉土博物館是由中央政府斥資指導，地方政府規劃經營，規模上屬於小本經營。到了 1990 年代民間經營的本土藝術博物館或美術館成為潮流，多是臺灣第一代藝術家的作品。1990 年代民間同時還孵出一個很奇特的博物館，那就是奇美博物館。奇美博物館收集歐洲近代美術、外國兵器、樂器及自然史標本，不自限在中國框架內，也走出只有臺灣的思考，是世界主義的博物館。

最後我很快地介紹我任職的國立故宮博物院。這是國內最大、也是世界上相當有名氣的博物館，其體制與性格皆非常特殊。過去國立故宮博物院被當作一座民族博物館，瀰漫濃厚的民族主義氣氛，是有原因的。故宮博物院成立於 1925 年的紫禁城，收藏品都來自清朝的宮廷。在滿洲人的觀念裡，這些文物是私人的，屬於清帝所有。民國成立後，中華民國政府認為應歸回公家，所以主張跟溥儀購買，然而由於財政困難，未能執行。到 1924 年馮玉祥進入北京，把溥儀趕出紫禁城，次年遂成立故宮博物院。

故宮博物院四週年慶時，第一任理事長李石曾說：「以前之故宮，係

為皇室私有，現已變為全國公物，或亦為世界公物，其精神全在一『公』字。」李石曾的話不局限在民族主義的狹窄視野內，正可印證我的世界主義觀點。

故宮博物院還有一項最特別的就是它的命運跟國家命運同步，這是世界博物館僅有的。世上雖有不少皇宮變成博物館，但是沒有一個例子像故宮與政權結合得那麼緊密。從故宮博物院自北京搬遷到上海、南京、峨嵋，再到臺灣的過程，最可看出來，一路跟著執政者走。這是我看過的世界博物館中，極其獨特的現象，所以過去遂多以民族主義作為這個博物館的標誌。

我希望未來國立故宮博物院能走出中國民族主義的局限，進入亞洲，進入世界。臺灣是亞洲一個國家，但我們對亞洲整體以及各國民族、歷史、文化、文學、藝術等等並不了解。大學少有這類課程，國民基礎教育在這方面幾乎是空白。博物館是最有效、最人性化的社會教育場所，國立故宮博物院為擴大國人視野，建立多元文化觀，當責無旁貸。

國立成功大學「成大論壇」講詞稍作修訂，2004. 3. 17

二

藝術展覽與歷史解釋

典藏、展覽與歷史解釋

博物館是人類知識的寶庫，它的展覽即如一本書。博物館之所以能作為知識寶庫，主要是靠它的收藏；展覽之可以被當作著作，因為每個展覽都含有解釋。像國立故宮博物院這種以藝術文物為主的博物館，它的解釋往往會是歷史解釋。依我個人的看法，藝術創作或工藝製作皆離不開創作者或製作者所屬的民族、時代、社會與文化，換句話說，離不開歷史，即使所謂美學的解釋也是有時代性的，所以博物館的展覽可以當作一種歷史解釋。

解釋雖是個人性的，並不意味即是主觀的，不同人可以有不同的解釋，但有一個基本準則不能放棄，即是要有可信的資料，和合理的推論，否則解釋便流於閒談，對人類知識的增進沒有幫助。這應該是歷史學的入門，被我這種「後現代」之前成長的人所深信不疑；當然我並不排斥後現代，反而更願意傾聽他們的挑戰，從中獲得必要的警惕。

那麼博物館的歷史解釋便須回歸到每個博物館的典藏和展覽所陳列的藏品。我以一個歷史學者來主持這個以中華菁英藝術聞名於世的博物館——國立故宮博物院，自然會對它的藏品進行歷史解釋，而具體的行為則表現在大型展覽我所撰寫的論述上。

國立故宮博物院的藏品堪稱中華菁英藝術中的菁英，一向也被認定作中華文化的象徵，但從歷史學的觀點來看，並不能充分反映中國歷史文化的普遍面貌。本院藏品多數來自帝國時代的宮廷，其收藏史有的可以追溯到九百年前的宋徽宗（1101–1125 統治），而集大成於清高宗（1736–1796 統治），體現中國帝王的品味。帝王品味也就是上層知識菁英的品味，構成中國主流文化的意象，作為比較文化的素材雖具代表性，不過要通過這種菁英品味的藝術來了解中國的民族和文化，是遠遠不夠

的。然而本院藏品有它的方便性，在民族主義意識型態橫行時，倒可簡化地建構中國歷史的圖象。國民黨統治時代的國立故宮博物院便承擔此一重責大任，被視為中華文化所繫的聖地。

世界上許多國家的國家博物館多以該國家的現行疆域為範圍，範圍內出土或發現的文物根據時代先後排列佈置，以建構該國家的歷史或藝術文化史。於是走進國家博物館觀賞陳列文物，其實就在閱讀這個國家的「歷史」——該博物館所餵飼給觀眾的歷史。就方法學而言，這樣的國史是漏洞百出的。因為現代國家行政疆界內的地區，在過去，可能五千或三千年前，也可能六百或四百年前，並不一定屬於這一國；而這一個國家過去的行政疆域，也可能遠遠超過現有疆界之外。所以不該陳列的卻陳列，應該陳列的反而無法陳列。總之，國家博物館的通史陳列展和民族國家的摶造一樣，從現代國家立場出發，把過去不相干的東西拉進來，過去可能相干的東西割捨出去，是一部塑造國家或民族意識的「教科書」，不一定是真實的歷史。

然而即使以國家博物館形塑通例來衡量，過去中國國民黨努力把國立故宮博物院塑造成中國歷史文化的國家博物館，還是有太多的空白無法填補，譬如現代中國民族主義者喜歡宣揚的「大漢天威」，本院漢代文物卻不是強項，無法展現所謂天威的真實或想像。而曾被北亞民族奉為天可汗的唐帝國，本院雖有絕世的法書精品，但缺少可以反應當時長安為國際大都會的文物。

這些都說明如果我們誠懇地面對史料，博物館典藏會規範一個博物館的形象，不容許作過度的解釋。因此不論國立故宮博物院的收藏有多大的特色，像過去硬要說它是一座呈現中國歷史文化的國家博物館，就族群和階層的代表性以及時間空間的充分性來說，皆難以成立。何況國家博物館此一概念的形成離不開該館所在的地方，如果那個地方的國家概念產生變化，「皮之不存，毛將焉附」，基礎一旦動搖，所謂「國家博物館」就難以存在了。

　　國立故宮博物院近年已面臨這樣的命運，四年前我乃提出「回歸藝術本質」的管理思想，發揚藏品的美學意義。然而這並不意味不作歷史解釋，只是在解釋時要嚴格遵守史學的規範，在史料基礎上發掘其歷史訊息。在這過程，我不會否認有客觀時空的限制，有個人的主觀存在──但這並不等於成見或偏見。

　　歷史解釋和史料之間存在著複雜的辯證關係，當然，史料愈豐富，愈多樣性，解釋是比較可能接近真實的。博物館展覽作出的歷史解釋也不例外，原則上也是要求展品文物（等同於史料）多樣化。國立故宮博物院的藏品分器物、書畫和圖書文獻三大類，由三個處分別管理，過去一般多是各處自行策展，罕有合作展出。本院收藏已有先天的限度，非匯集各類文物，不容易說明更大的歷史文化現象，我出任院長後，遂推出貫通三處典藏的年度大展，以呈現我們的解釋觀點。

　　年度大展運作的機制，先組成跨單位的策展團隊，團隊成員進行研討，逐漸形成展覽的主題，然後選件，劃分單元，再更具體的規劃陳列的方式，撰寫專論與分說明，最後推出展覽。年度大展有一個基本前提，即以國立故宮博物院的收藏品為主，除非必要才向別館借取文物補充。可見展覽的歷史解釋是從展品自然萌生出來的，並不是先有結論再尋找證據。而我在策展過程中，大體上扮演學習者、討論者、甚至是質疑者的角色，從沒有為任何一個展覽事先定調。

　　自西元 2001 年至今，國立故宮博物院推出三檔年度大展：「大汗的世紀」、「乾隆皇帝的文化大業」、「古色」，另外還有借展的「福爾摩沙」，皆與歷史解釋有密切的關係。

　　「大汗的世紀」的副標題作「蒙元時代的多元文化與藝術」，策展團隊企圖賦予這個展覽的解釋──多元化，在副標題已經充分地說明。鼎盛時代的蒙古是一個橫跨歐亞大陸，包含四個汗國的大帝國，其文化與藝術是多民族的產物，面貌自然是多元的。然而此一時期中國域外的文物，本院的藏品並不多，所以所謂蒙元時代，毋寧更偏重在中國疆域內

的元帝國，中國歷史上稱作元朝。

　　不過策展團隊有感於蒙元時代的特質在文化的多元性，即使藏品相對的單調，還是規劃出多采多姿的展覽，分作四個單元。首先「黃金氏族」是關於皇帝和皇室家族之收藏，其次「多民族的士人」，有漢人，也有非漢人，後者包括西域的回回人、畏吾兒人、色目人、還有黨項，以及遠到今鹹海的康里等地人氏。但他們傳世的藝術創作都是漢風，可以當作「西域人華化」的最好佐證，無法反觀各地文化存在於中國的痕跡。第三「班達智的慈悲」，班達智，指精通佛學、正理學、聲律、醫學和繪塑造像等工藝的人。這個單元展覽佛教繪畫、唐卡、緙絲佛像、佛經泥金寫本。最後是「也可兀闌」，即偉大的工匠，展品有元代的各種瓷器（包含高麗青瓷）、漆器、緙絲、織錦以及伊斯蘭鑲嵌阿拉伯文的銅器和草原民族狩獵母題的玉器。

　　蒙元時代俄羅斯以東到太平洋的歐亞大陸，驛站林立，東西商旅暢行無阻，史家譽為「蒙古太平」（Pax Mongolica），然而作為四大汗國總部的元帝國，統治漢土九十年，留下的痕跡，在這個收藏中華菁英藝術的國立故宮博物院，我們看到族系出自西域或更遠的民族華化，創造出帶有濃厚中國風格的藝術。相對的，域外傳入中國又存留的文物卻不多，「大汗的世紀」雖努力試著體現當時天下的格局，其實能說明歷史實情的藏品還是很有限。這是什麼緣故呢？我為圖錄撰寫序言時觀察到這個現象，曾提出「在蒙古統治下的中國，既未發展出世界性的格局，反而隨著朱元璋之驅逐韃虜，造成內向的中華文化」；同時感慨近人樂談元西域人華化，流露民族主義心態以期振奮近代中國的人心，「但作為蒙元歐亞帝國之總部的中國，淪為地區性文化的堡壘，從長遠看，未嘗不是中國人的缺憾。」

　　國立故宮博物院藏品的聚集以清乾隆帝貢獻最大，2002 年的年度大展乃以「乾隆皇帝的文化大業」作主題。從典藏的角度看，這是合理而自然的。然而如何體現乾隆作為藝術贊助者的角色，以及他的藏品風貌，

策展團隊從五個面向來說明。第一單元環繞乾隆皇帝個人，從肖像書畫作品、印璽、文具和珍玩等，為觀眾勾勒出一幅文人雅士乾隆君的圖象。第二，「文化顧問」，透過乾隆和他的詞臣在古代與當代作品上唱和題跋，策展人企圖證明詞臣「襄助君主推動各項文化事業」。第三，「上下五千年」，取《四庫全書》等古籍和古器圖錄說明乾隆對過去文化的關懷。第四單元「東西十萬里」，展出西洋傳教士中西技法合璧的繪畫，中國畫家與工藝家吸收西洋藝術的創作，典型的銅版畫、伊斯蘭風格的痕都斯坦玉器以及西藏法器、日本蒔繪，以呈現帝國盛世的藝術宏圖，最後的單元「別有新意」，強調乾隆時代受西洋刺激的中國工藝，在技術與體材方面皆有所創新。

清帝國從入關建國到乾隆時代，是中國歷史上安定最長的時期，不論軍事武功、國家財富、人口成長，或宮廷文化，中國歷代亦無出其右者，乾隆皇帝不但在中國，即使放在世界文明史中，也堪稱為最大的藝術收藏家而無愧。「乾隆皇帝的文化大業」的策展團隊似乎想藉這個展覽來宣揚中國歷史上少有的盛世，尤其關於精緻藝術文化的成就。站在博物館收藏的立場，此一態度固無可厚非，何況也符合收藏的實情。

不過我的看法與策展同仁有些出入，主要有兩個思考，一是歷史時序的觀察，中國在乾隆死後五十年內，對外有鴉片戰爭的失敗，對內有太平天國的興起，從所謂「中國盛世」(Pax Sinica) 一下子掉入衰亂的深淵，我認為所謂盛世的表相，其實是被當代粉飾之詞誤導的結果，是一種不正確的歷史解釋。藝術創作與文物收藏雖然屬於上層結構，不過還是能夠反映歷史走向的動力。「乾隆皇帝的文化大業」年度大展，我的第二個思考是同時段異地文化的比較研究，比較乾隆帝的藝術收藏的態度和當時歐洲王宮貴族之差異，一方把藝術品當作私產，一方則開放給國民共同欣賞。這兩種態度產生的社會功能截然不同，歐洲因為公共博物館的設立而提升國民之素質，厚植國力，中國因為缺乏這種機制，除少數富有人及知識菁英外，絕大多數的國民無由感染藝術文化，民智難開，

「乾隆皇帝的文化大業」展場一隅

國家依然停留在「愚」的狀態。

　　我的觀點寫成〈關於「乾隆盛世」的另一視野〉，指出十八世紀的中國盛世嚴重缺乏「近代性」，乾隆及滿朝文武沒有人懂得英使馬嘎爾尼 (Earl of Marcartney, 1737–1806) 的禮物所展現的先進科學，這是學術知識之缺乏近代性；同樣的，乾隆把藝術品視為個人私產，不像歐洲王室公開收藏，這是教育、文化之缺乏近代性。我給「乾隆展」所作的歷史解釋即使是相當個人性的，但從藝術發掘的歷史深刻面對歷史學應該是有所幫助的。

　　藝術展覽的歷史解釋，第三個例證是 2003 年的「古色」，這是學術研究導引出來的展覽，針對十六至十八世紀中國藝術的仿古風，利用現有的研究成果呈現給社會大眾。但「仿古」這個主題稍一不慎便可能流於為古董界張目，不是本院這種地位的博物館所應為，而且在大眾教育方面，二十一世紀的臺灣為何要辦十六至十八世紀中國的仿古風？卻也不能不有適當的解釋。

　　「古色展」從藝術文物詮釋十六至十八世紀，即晚明到清初，中國上層知識分子、官僚及富有商人好古的心態，它的學術性在此，而脫離

時代情境恐怕亦在此。雖然人類好古之心頗有長久的普遍性，不是這個時期中國的特殊現象，但古的再度被追認，再度被肯定，與其說是文物本身的美學意義，不如說是喜好者的時代社會意義更重些，那麼「古色展」的策展人除了要有一套符應當代的歷史解釋之外，亦應給現代的觀者解答三、四百年前中國的仿古或好古風氣與他們有什麼關係。

我們從「古色展」大體看見十六至十八世紀中國上層人士日常生活中的古物利用，他們的古物知識來源，以及當代工藝如何吸收古代的養分作為創新的資源。換言之，策展團隊描述了當代的現象，但並沒有解釋那個現象，更沒有說服現代的臺灣觀眾何以必要知道三千或一千年前中國古物對他們的意義。

明末清初喜好古物的風尚固有當時的市場因素，唯從社會風氣來看，它是宋代崇古或仿古之風的延續，並且隨著市民的活躍更加深入基層社會，而整個風氣又和中國自先秦以來好古的大潮流息息相關。一個過分把古代神聖化的民族是不可能展現活躍的創造力的，所以展覽「仿古與

「古色展」展場一隅

創新」這個單元所陳列的文物，不論個人色彩的繪畫或集體色彩的工藝，所謂「新」的尺度還是非常有限。就這個角度來說，如果策展人對展覽的論述缺乏足夠敏銳的批判力，我認為頂多只完成一部分的學術功能，無法對現代文化的提升有積極的貢獻。

　　最後我想分析 2003 年春天所舉辦的「福爾摩沙展」。這個展覽的文物大多借自國外博物館，小部分國內公私收藏。國立故宮博物院沒有這方面的收藏，但展覽的歷史解釋不但為本院塑造一個新形象，也給臺灣社會進行一次頗為徹底的全民教育，產生相當大的震撼。

　　歷史解釋離不開解釋者，解釋者無法完全脫離時代與社會。博物館的展覽既然具有某種解釋，當然也不可能與其所處的時空情境無關。國立故宮博物院的收藏與展覽過去幾乎完全限於中國，而在國民黨執政的時代，退居臺灣的中華民國不但自稱為中國政治之正統，也自認為中國文化之正統，在這種歷史情境下，國立故宮博物院的展覽與臺灣無涉也是很合乎邏輯的。然而隨著政治社會情境的轉變，所謂「雙正統」，其實是一種虛幻的假像，1990 年代以後，臺灣主體意識成為社會的主流思潮，作為國家最大博物館的國立故宮博物院勢必無法再長期與這塊土地脫節。所謂「福爾摩沙展」為本院塑造新形象的意義即在此。

　　「福爾摩沙展」的主題是十七世紀的臺灣、荷蘭與東亞世界，文物分三區，中間船區呈現十七世紀歐洲與東亞的航海文化，左邊東亞區以臺灣為主，旁及中國東南沿海、南洋與日本，右邊荷蘭區，展示聯合東印度公司 (VOC) 貿易和統治的文物。這樣的陳列雖然頗能說明十七世紀荷蘭在東亞世界活動的情狀，但臺灣的歷史角色依然相當模糊，我乃撰寫導覽手冊，為這個展覽提出一種歷史解釋。

　　十七世紀的臺灣，在我看來，最大的歷史意義是「臺灣的誕生」，遂以此作為導覽手冊的書名。臺灣這塊土地一百萬年前已出現在海面上，已發現多次幾萬年前的舊石器時代遺存，至於新石器時代的遺跡和遺物則自六千年前以來是延續不斷的，換言之，臺灣早有人群居住，早有文

「福爾摩沙展」展場一隅

化，不必晚到十七世紀才誕生。不過今日意義的「臺灣」，包含民族、社會、語言、文字、宗教和習俗等因素，卻是十七世紀才開始的。

我不諱言這個概念具有相當的現實性，不過我毋寧更相信這個概念具有充分的學術性，可以經得起檢證。「福爾摩沙展」使觀者思考「我是誰」的問題，思考我們從那裡來，以後會往那裡去？思考我們這個國家是怎樣的國家？所以這個以歷史文物為主體的「福爾摩沙展」雖然看不到藝術名家之創作，卻普遍引發觀者的共鳴，讓他們比較過去歷史教科書所教的臺灣與展覽文物的差異。「福爾摩沙展」改變或重建臺灣人的歷史觀，是一次國家意識的啟蒙運動。

只要是夠水準的博物館，不論典藏或展覽必能依主題構成種種歷史解釋，我們毋寧說不可能沒有歷史解釋。任何歷史解釋雖有其獨創性，但也不能避免它的片面性，正如中國歷史學之父司馬遷說的：「成一家之言」。檢驗展覽的歷史解釋端在於典藏的文物和展覽說明的方式，也就是歷史學的史料和論證，所以我相信善用史學方法也可以辦好博物館。

宣物與存形
── 漢唐圖畫題記小論

宣物莫大於言

存形莫善於畫

　　　　──陸士衡

前　記

　　西元 2000 年冬季，國立故宮博物院推出溥儒 (1887–1963) 書畫展。
我的學術專業不在書畫，但長年以來對溥氏的法書很是心儀。由於職務
的關係，我先看了預展，有幾件畫作特別引起我的歷史趣味，當場和策
展同仁馬孟晶小姐有些討論，遂興起進一步了解的念頭。

　　引發我思考問題的畫作是「海石賦」、「寄生菌」、「蟛蜞」、「變葉木賦」
和「水薑花」，海石與寄菌傷羈旅而懷歸，水薑比君子之清質，蟛蜞取其
善藏而易安，變葉不齒其善變，皆自喻也。這當中蓄存著溥氏無盡的心境
感懷，帶著深沉的悲愴與綿綿的無奈。不過我都還喜其能近取諸物入畫，
尤其寫臺灣的產物。而在這五幅圖的對面則展出帶有遊戲意味的「西遊
記」和「太平廣記」的冊頁。這些作品都作於溥氏晚年從 1949 到 1963 短
短十三、四年旅居臺灣的期間，可以當作研究溥氏旅臺心態的素材。

　　1949 年避秦來臺的中土人士多懷故國之思，1950 年代反攻之夢未碎
時，尤其濃烈。這是研究此時期臺灣歷史的一大課題，值得全面地考察，
藝術創作也多所反映，像溥儒，不論他的藝術風格或人生經歷，都具有很
典型的代表性。相較於所謂渡海三大家的另外兩位，他的畫作的確比黃君
璧 (1898–1991) 和張大千 (1899–1983) 傳達更豐富、更曲折的心境。

溥儒，「帚生菌」　　　　　　　　　　溥儒，「水薑花」

　　當時我初主故宮，提倡學術研究，鼓勵同仁研討，遂率先作則，離
開古史的本行想從中國「畫以達意」的傳統解讀溥心畬畫作的內涵，並
分析 1950 年代渡臺文人的心態。我於是寫了講稿〈言畫與寄意──也談
溥心畬的畫〉，企圖解答溥心畬「海石賦」諸作，繪畫與長篇畫題合一的
由來。我當時直覺溥氏這種題畫法離宋元以下的畫面題詩的傳統較遠，
反而更接近宋代以前的題畫風格，就形式言，和傳李唐 (1066–1150) 的
「文姬歸漢圖」畫幅上題《胡笳十八拍》倒很相似，而這種形式的題畫
可以追溯到更早的漢朝。但當時文稿未完成，報告日期已屆臨，遂以此
未完稿供同仁參考。報告之後，一擱三年，不曾重理。日前看到舊稿，
於是改易今題，也收入本集，以記這段歷程。

言圖互證以宣意

　　語言或文字是人類傳達心意比較直接而明確的工具，圖畫相對地比較間接，但也有類似的功能，所以中國傳統的藝術史家往往把畫當作無聲的詩。

　　人類一開始作畫，應該都有用意。今知最早的繪畫如西班牙北部和法國南部的庇里牛斯山區，以及法國西南部屬於舊石器時代晚期的洞穴壁畫，那些姿態生動、色彩鮮豔的牛、馬、鹿、羊之圖畫，如拉斯科 (Lascaux)、尼歐 (Niaux)、貝斯－梅何伊 (Pech-Merie) 等地，有的動物身上繪著箭或箭頭，有的動物身邊繪著掌印。一般以巫術剋制的觀點來解釋，認為古人相信這樣的圖畫可以促成狩獵豐收；但也有人從民族誌的資料作另一種推測，認為在反映人與動物的關係，或表達生死的形上觀念❶。然而不論如何，研究者都承認無法追究一萬多年，甚至兩、三萬年前這

法國尼歐 (Niaux) 洞穴壁畫

❶　Raoul-Jean Moulin,*Prehistoric Painting*,translated by Anthony Rhodes,Heron Books,London,1965; George Bataille, *Prehistoric Painting Lascaux,or the Birth of Art*, translated by Austryn Wainhouse, SKIRA, 1955, pp. 125–128.

些洞穴圖畫的真意。即使距今只有五千年，如甘肅泰安大地灣仰韶文化晚期房址出土的所謂「地畫」，連圖象的描述都有出入，誰敢斷言其實際用途和確切意涵呢？這幅地畫是活人與死者的關係還是人與動物的關係？是祭祀還是喪舞的場景？目前只能存而不論❷。所以古代圖像學的研究，即使有令人擊節讚賞的妙辭，往往難有使人心服口服的公論。不只是古代圖畫，近現代恐怕也不例外，因為圖畫雖然也在表意，但若缺乏文字或語言的輔助，觀者便不易探知作者的真意（如果只有一種的話）。

　　不過按照中國繪畫史的解釋傳統，圖畫的表意功能與文字原來沒有二致。張彥遠《歷代名畫記》第一卷開宗明義就說：圖畫「與六籍同功」，最早的所謂河圖洛書，是「書畫同體而未分」。這類祥瑞形式上雖兼具書畫二者的功能，反而含混，正如張氏說的「象制肇創而猶略」。於是從圖象而演為文字，有倉頡之造字，書以傳其意，畫以見其形，所謂「無以傳其意，故有書；無以見其形，故有畫」，圖形發展愈趨細緻，不論刻繪在陶器，鑄在鐘鼎尊彝，或畫在旗章室壁，往往有文字達不到的功效。張彥遠故曰：

> 記傳所以敘其事，不能載其容；賦頌有以詠其美，不能備其象
> ——圖畫之制所以兼之也。

然而要能兼之，圖畫恐怕非有文字說明不可，故張彥遠引陸士衡曰：

> 丹青之興，比雅頌之述作，美大業之馨香，宣物莫大於言，存
> 形莫善於畫。

❷　資料參看甘肅省文物工作隊，〈大地灣遺址仰韶晚期地畫的發現〉，《文物》，1986:2。諸說參張光直，〈仰韶文化的巫覡資料〉，《中央研究院歷史語言研究所集刊》，64:3，1993。

圖畫有「言」，其含意自然比較清楚，這是中國美術自戰國秦漢以下的傳
統，在早期毋寧是繪畫的主流。

　　言與畫並列的構圖方式，其經典作品今日所見當推大英博物館所藏
殘卷傳顧愷之 (345–406) 的「女史箴圖」❸。顧氏據張華〈女史箴〉作畫，
先抄一段文字，而就文字內容繪圖，有歷史故事的描述，有萬物興衰的
哲理，有的傳達心性修養，有的是知微持盈的告誡，也有謹慎反省的期
勉。如果有圖無文，「班婕辭輦」這單元，熟悉歷史的人當能了解其所指，
猶如這件殘卷開端雖然只剩下圖畫，而前面的箴文佚失，讀者從構圖應
可推測是講馮媛刺熊的故事。但比較抽象的行為準則或心性修為，沒有
文字輔助，畫圖的意旨便有多種可能的解釋了。照鏡梳髮理容的畫面誰
說一定在講飾性以作聖？而一男一女床上對坐，誰說一定有「出其言善，
千里應之，苟違斯義，則同衾以疑」的含意？此圖有一個單元畫一群人
物，有男有女，有老有少，從女子的服飾顯示有身分的差別。單單這樣
並不足以聯繫《詩經》訴說薄命婢妾的〈小星〉和眾多子孫的〈螽斯〉；
上端繪一紅帽老者展卷而讀，恐亦難以引涉到「天道」。但據文字，我們
才知道這個單元是在講「〔出〕言知微，榮辱由茲。勿謂玄漠，靈鑒無象；
勿謂幽昧，神聽無響。無矜爾榮，天道無盈；無恃爾貴，隆隆者墜」的
道理。同樣的，另一單元畫一女子趨前，對面一男子出手阻止，有文字
才知道在告誡宮廷貴婦：

　　　　歡不可以瀆，寵不可以專，專實生慢，變極則遷，致盈必損，
　　　　理有固然。美者自美，翻以取尤，冶容求好，君子所讎，結恩
　　　　而絕，寔此之由。

❸　參《海外遺珍》繪畫冊，國立故宮博物院，1985；《大英博物館 I》，講談社，
　　1966。

「女史箴圖」，班捷辭輦部分

「女史箴圖」，馮媛刺熊部分

「女史箴圖」，部分

「女史箴圖」，部分

最後兩個單元，一是畫一女子端坐沉思，旁題「故曰翼翼矜矜，福所以興，靜恭自思，榮顯所期」。另一畫一女子持卷執筆，對面二女子一邊談話一邊走向前來，旁題「女史司箴，敢告庶姬」。這兩幅圖畫所借助於文字的地方，當然也有深淺之別。

這種圖文並列，互相詮釋的圖畫傳統，現有最早的資料是長沙子彈庫盜掘出土的楚帛書畫❹，周圍畫十二月神，旁題行事忌宜，也可以說是月神威靈的說明。其次，長沙馬王堆屬於西漢初期的三號墓出土的「導

長沙子彈庫出土楚帛書畫，巴納 (N. Barnard) 摹本

❹　N. Barnard, *The Chu Silk Manuscript—translation and commentary*, Australian National University, 1973；饒宗頤、曾憲通編著，《楚帛書》，中華書局香港分局，1985。

引圖」❺，繪畫各種導引方術的身體姿態，圖旁各有標題。這兩個例證可以推測到西元前二世紀，中國繪畫言圖並存的風尚已經確定，而說明文字則可以分為繁或簡、詳或略兩類，《楚帛書》屬於詳細的，「導引圖」屬於簡略的一類，目的都在使圖畫的真正意思能更清楚地表達出來。文字簡略則必須依賴口語傳授才明白。江陵張家山漢墓出土的《引書》❻同樣講述行氣導引，有文無圖，文字頗詳盡，如果「導引圖」有類似於《引書》的文字說明，就畫面而言，可以說是上承《楚帛書》的傳統，而下啟「女史箴圖」的風格。

「導引圖」（部分）

❺　〈導引圖〉參馬王堆漢墓帛畫整理小組編，《馬王堆漢墓帛書〔肆〕》，文物出版社，1985。

❻　〈引書〉資料參《文物》，1990:10，論述參杜正勝，〈從眉壽到長生——中國古代生命觀念的轉變〉，《中央研究院歷史語言研究所集刊》，66:2，1995。

漢晉言圖兼備的傳統

　　漢代圖畫傳世者多是畫像石或畫像磚，有故事情節者往往會有簡單的榜題❼，畫像石或磚應當都是墓前祠堂的構件，大家習知者如山東嘉祥武氏祠，復原後大抵可以推知一塊塊的畫像石即構成墓室壁畫❽。而近年出土的漢墓壁畫內容相對地豐富，官員鹵簿的排場，神物祥瑞以及墓主經歷亦多圖文兼備。河北望都出土東漢墓❾，在前室四面牆壁繪製郡縣官吏，榜題門亭長、寺門卒及門下功曹、門下游徼、門下賊曹、辟車伍佰等等，我們於是知道這是一幅漢代地方政府朝會圖，藏在中室的墓主當是太守或縣令。

望都漢墓壁畫（前室南壁）

❼　參邢義田，〈漢代畫像內容與榜題的關係〉，《故宮文物月刊》，161 期，1996。

❽　參蔣英矩、吳文祺，《漢代武氏墓群石刻研究》，山東美術出版社，1995。

❾　北京歷史博物館、河北省文物管理委員會編，《望都漢墓壁畫》，中國古典藝術出版社，1955。

望都漢墓壁畫（前室北壁）

　　望都漢墓壁畫上欄人物，下欄禽鳥家畜，個別皆只簡單題記職官身分與禽獸名目，屬於簡題；不過在西壁上欄「門下史」之旁題「□□□下□□皆食太倉」，下欄「雞」之旁題「雞候夜，不失其信也」，則有比較詳細的說明。

　　詳簡題文並存的圖畫結構更複雜者則見於內蒙古和林格爾出土的東漢晚期壁畫❿，繪製墓主一生從舉孝廉、郎、西河長史、行上郡屬國都尉、繁陽令，到出任使持節護烏桓校尉等仕途經歷。每一階段都由一幅場景來表現，我們所以知道墓主的經歷（或者是其子孫所要顯示的歷史），主要是靠圖畫上的題字，如「舉孝廉時」、「郎□（時）」、「西河長史□（時）」、「行上郡屬國都尉時」、「繁陽令」以及「使持節護烏桓校□（尉）□（時）」。墓主仕途升遷過程也有圖畫，如從繁陽縣令升任護烏桓校尉，繁陽在河南北部，護烏桓校尉治所在寧城（今張家口之南），墓主自縣令升遷校尉，

❿　內蒙古自治區博物館文物工作隊，《和林格爾漢墓壁畫》，文物出版社，1978。

上任時經過居庸關，故壁畫有過關一景，題文云：「使君從繁陽遷度關時」。墓主一生最高職位的使持節護烏桓校尉，其府署幕僚組織和幕府治所寧城的布局，壁畫都有圖示，也有榜題注明。在一幅描述上郡屬國都尉府邸的圖上榜題「上郡屬國都尉、西河長史吏兵皆食大倉」，顯然是藉文字而把圖畫不易表達的部分說得更清楚些。

　　墓前祠堂的刻畫和磚室墓的壁畫可以反映漢代大宅府第可能多作有壁畫，崇侈的宮殿自然不在話下；此風氣至少可以追溯到秦代。秦咸陽第三號宮殿建築遺址殘存牆壁出土壁畫，除車馬儀式外，還有人物、麥穗等等❶，漢畫鹵簿圖可以在這裡找到根源。西漢京城宮殿的壁畫，據張衡《西京賦》說：「其館室次舍，采飾纖縟，裛以藻繡，文以朱綠」，似乎沒有像東漢墓室或祠堂之豐富題材。《漢書‧成帝紀》說成帝誕生於太子宮殿的甲觀（館）畫堂，即編號為甲的館舍內一間有彩畫的堂室。畫的題材也不清楚。不過到東漢王逸描述的魯靈光殿壁畫就像墓室、祠堂一樣，複雜多了，畫的是：

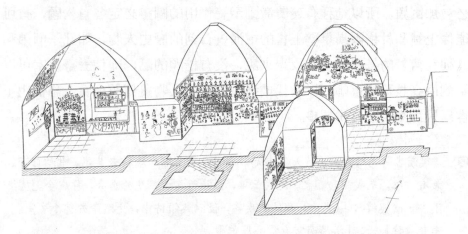

內蒙古和林格爾東漢墓室壁畫線繪圖

❶　咸陽市文管會等，〈秦都咸陽第三號宮殿建築遺址發掘簡報〉，《考古與文物》，2 期，1980。

上紀開闢，遂古之初，五龍比翼，人皇九頭；伏羲鱗身，女媧蛇軀。鴻荒樸略，厥狀睢盱。煥炳可觀，黃帝唐虞，軒冕以庸，衣裳有殊。下及三后，淫妃亂主，忠臣孝子，烈士貞女，賢愚成敗，靡不載敘，惡以誡世，善以示後。

起自天地開闢，下及五帝三代，圖畫不但陳述了中國人的宇宙觀，建構了中國的歷史觀，也作為價值評判教育的重要媒介。以墓葬推斷，魯國靈光殿的壁畫應該也有題記的。不過王逸〈天問序〉說，屈原放逐，悲憤抑鬱，見楚先公先王祠堂上的圖畫而題詞，遂有《天問》，有的祠廟似乎有圖而無文。

　　東漢有名的「雲臺二十八將」即是宮殿壁畫。雲臺是洛陽南宮的一座殿堂⓬，明帝時圖畫鄧禹、吳漢等協助光武打天下的功臣二十八將於南宮雲臺，其外又加四人，合為三十二人（《後漢書》卷二十二）。除非當時的寫生技巧極真，否則即使並世識者能辨認所圖人物，異代之後勢必愈加困難。所以這種有褒獎激勵示範作用的圖畫必定各有榜題，有可能像上述和林格爾漢墓壁上畫的或漢畫石刻的歷史人物，如孔子師弟和《列女傳》的著名婦女。反過來說，沒有榜題的話，即使雲臺畫室可以請到最高技巧的畫師，以漢代或後世中國的人物畫傳統來看，恐怕也不容易只據圖畫就可辨認⓭。

⓬　《後漢書‧馮魴傳》：「時天下未定，而四方之士擁兵矯稱者甚眾，唯魴自守，兼有方略，光武聞而嘉之。建武三年，微詣行在所，見於雲臺，拜虞令。」《後漢書‧陰興傳》：「（光武）帝風眩疾甚，後以興領侍中，受顧命於雲臺廣室。」李賢《注》云：「洛陽南宮有雲臺廣德殿。」

⓭　《西京雜記》云：「長安畫工圖寫人形，好醜老少，必得其真。」這種誇張的說法現在還沒有證據可以證明。《後漢書‧馬援傳》：「永平初，援女立為皇后，顯宗圖畫建武中名臣、列將於雲臺，以椒房故，獨不及援。東平王蒼觀圖，言於帝曰：何以不畫伏波將軍像？帝笑而不答。」劉蒼是光武之子，明帝之弟，

　　《漢書・霍光傳》云，漢武帝晚年欲立少子為嗣，賜給霍光「周公負成王朝諸侯圖」後，病篤臨終，光問誰當嗣者？武帝說：「君未諭前畫意邪？立少子，君行周公事。」漢畫像石有類似題材，唯多作幼齡的成王中間而立，一邊一人持華蓋遮王，另一邊一人或跪拜或站立，未見有大人負孩童之圖象者❹。周公背負成王，典無所出，不成為通行的概念，武帝所賜之畫可能沒有榜題，更無周公成王故事的題記，故令霍光猶豫。從出土的墓葬壁畫來看，陸士衡所謂宣物之言與存形之畫的結合大概要到東漢晚期才完成，並且蔚為風氣。

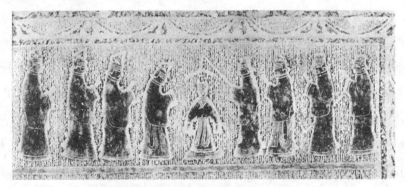

「周公輔佐成王」漢畫像石，鄒縣佳成堡

雖然見過馬援，但這則記載不能否認他有可能是根據榜題才發現缺少馬援的。《世說新語・巧藝》云荀勗有寶劍被善書的鍾會騙去，思索報復。「後鍾兄弟以千萬起一宅，始成，甚精麗，未得移住；荀善畫，乃潛往畫鍾門堂，作太傅（鍾會父）形象，衣冠狀貌如平生。二鍾入門，便大感慟，宅遂空廢。」荀勗寫真之技應當很高明，但也只有鍾會因熟知其父而大悲慟，若隔世代，沒有榜題，恐怕也不知伊何人氏。

❹　周公輔佐成王的漢畫像石多見於山東，嘉祥武氏祠、宋山、南武山、紙坊鎮、洪佛寺，鄒縣佳成堡亦發現過。相關資料參朱錫祿編著，《武氏祠漢畫像石》，山東美術出版社，1986；朱錫祿編著，《嘉祥漢畫像石》，山東美術出版社，1992；北京魯迅博物館、上海魯迅紀念館編，《魯迅藏漢畫像》，上海人民美術出版社，1991。

　　四世紀劉義慶《世說新語‧巧藝》記載一則繪畫故事云，戴安道崇拜范宣，樣樣步趨，唯獨一項不同，戴安道好畫，范宣則以為無用。安道乃畫「南都賦圖」，范宣看後甚以為有益，於是始重畫。張衡《南都賦》描寫東漢光武龍興的故鄉，北宋郭熙（1023–約1085）《林泉高致》對這則故事有所詮釋，說戴安道「畫其所賦內前代衣冠、宮室、人物、鳥獸、草木、山川，莫不畢具，而一一有所證據，有所徵考」，范宣於是相信圖畫可補文字之不足。「南都賦圖」是否如顧愷之的「女史箴圖」隨節題寫詞賦，在劉義慶身後六百年的郭熙恐怕也因未見原蹟而無法給我們任何信息。

　　當畫家就某一文學名作圖形賦采時，他要傳達的內容比漢代神話畫或故事畫，如西王母、仙人六博、二桃殺三士、趙盾之厄、荊軻刺秦王等遠為複雜，體會原作者的心境也比通俗故事遠為深刻曲折。這時單靠圖畫往往難以盡意，非借文字輔助不可，上文分析顧愷之的「女史箴圖」即是一個例子。世傳顧愷之另一名作是「洛神賦圖」，長卷，今見多本❶，而以北京故宮和遼寧博物館之藏卷最全。二本之圖略有小異，遼寧本開卷處係明以前補繪，只有柳樹兩株，不如北京本畫二人三馬，以詮釋《洛神賦》「日既西傾，車殆馬煩，爾迺稅駕乎蘅皋，秣駟乎芝田」。遼寧本亦少「攘皓腕於神滸兮，采湍瀨之玄芝」的畫面，但北京本則對互通款曲「洛靈感憂，徙倚徬徨」之一段則完全闕如。

❶　臺灣國立故宮博物院本只剩下龍車乙節，裱成冊頁，是今見諸本最殘者。Freer Gallery 次之，參 *Freer Gallery of Art I*，講談社，1971。遼寧本，見楊仁愷、董彥明編輯，《遼寧博物館藏畫》，上海人民美術出版社，1986。北京本見故宮博物院藏畫集編輯委員會編，《中國歷代繪畫——故宮博物院藏畫集I》，人民美術出版社，1978。關於「洛神賦圖」的研究參看 Pao-chen Chen, "Goddess of the Lo River: A Study of Early Chinese Narrative Handscrolls", U.M.I. Dissertation Information Service, 1992.

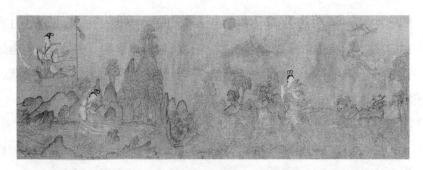

「洛神賦圖」(部分)，北京故宮藏

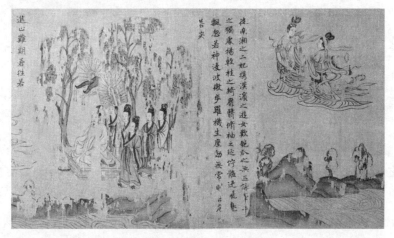

「洛神賦圖」(部分)，遼寧博物館藏

　　然而這兩本「洛神賦圖」最大的差異是北京本有圖無文，遼寧本則圖文兼備，推測這樣的構圖應該比較接近顧愷之的原貌。「洛神賦圖」的文字與圖畫參差相廁，不像「女史箴圖」圖文相間之規整，其說明的意圖更強，譬如宓妃之體態，《賦》曰：「翩若驚鴻，婉若游龍，榮曜秋菊，華茂春松」，四句二分，寫在雁龍與菊松之旁。曹子建與宓妃相會，「爾迺眾靈雜遝，命儔嘯侶，或戲清流，或翔神渚」；會後告別，「於是屏翳收風，川后靜波，馮夷鳴鼓，女媧清歌」，都以神仙畫的形式表現，而在神仙之旁題賦。最後，「命僕夫而就駕，吾將歸乎東路，攬騑轡以抗策，悵盤桓而不能去」，以回顧的姿態圖文相配，基本上可以充分傳達詞賦述說的惆悵不忍離去的心情。

《洛神賦》的內容要轉化為圖象，有二大困難的所在，一是對宓妃之美的描寫，像上面提到的鴻雁、游龍、春松、秋菊，在詞賦不過是比喻，卻真的畫兩隻雁，一條龍，與美人之體態邈不相干，亦無意趣。至於軀體「穠纖得中，脩短合度」之美：

> 肩若削成，腰如約素，延頸秀項，皓質呈露，芳澤無加，鉛華弗御。

面貌之美：

> 雲髻峨峨，修眉聯娟，丹唇外朗，皓齒內鮮，明眸善睞，靨輔承權。

體態之美：

> 瓌姿豔逸，儀靜體閑，柔情綽態，媚於語言，奇服曠世，骨像應圖。

服飾之美：

> 披羅衣之璀粲兮，珥瑤碧之華琚；戴金翠之首飾，綴明珠以耀軀；踐遠遊之文履，曳霧綃之輕裾。

這樣的美人「微幽蘭之芳藹兮，步踟蹰於山隅」，如何用圖畫來呈現呢？中國繪畫似乎從古到今都不太容易處理這些要求，於是「洛神賦圖」乃非抄寫整節文字不可。

第二個大困難是作者曹植所要傳達的心境與情緒。遠遠看到如此的

絕世佳麗：

> 余情悅其淑美兮，心振蕩而不怡；無良媒以接懽兮，託微波而
> 通辭。願誠素之先達兮，解玉佩以要之；嗟佳人之信修，羌習
> 禮而明詩。抗瓊珶以和予兮，指潛淵而為期；執眷眷之款實兮，
> 懼斯靈之我欺；感交甫之棄言兮，悵猶豫而狐疑。

喜悅佳人，心神搖蕩，苦無通款，解送玉佩，想不到佳人習禮明詩，不
輕易接受我的邀約，最後終於接受，並且指水為誓，這時我反而懷疑是
否真有可能，會不會像鄭交甫一樣，皆是幻化。這麼複雜的心理變化，
豈是只畫一女子在男子面前就能表達的！於是不得不以言輔圖，抄錄《洛
神賦》的文字在這節圖畫之前（按此節圖象北京本缺）。同樣的，幽會後
的分離，顧愷之可以在宓妃座乘的排場極盡圖繪之能事，文魚、玉鸞、
六龍、雲車、鯨鯢、水禽，都好畫，但情感層次：

> 動朱唇以徐言，陳交接之大綱，恨人神之道殊兮，怨盛年之莫
> 當。抗羅袂以掩涕兮，淚流襟之浪浪；悼良會之永絕兮，哀一
> 逝而異鄉；無微情以效愛兮，獻江南之明璫。雖潛處於太陰，
> 長寄心於君王，忽不悟其所舍，悵神宵而蔽光。

這一幕也只好用文字交待了。

　　不論「洛神賦圖」或「女史箴圖」，都是先有文後有圖，以圖畫描寫
詞賦的內容，但語言文字比圖畫容易表達抽象的概念、深邃的思想和細
膩的感情，尤其由於中國繪畫技巧的限度，不得不以文輔圖，二者兼備，
才能體現原來文章的用意，這是以複雜情節的文章為藍本的圖畫而說的。
依照漢代的風習，一般文以輔圖不會這麼曲折深邃，基本上只求達到指
示性的效果，譬如漢壁畫（含畫像石、磚）所見的歷史人物之榜題，因

為受限於製作的材質和技巧，非借助於榜題，不易知其原意，這正是絕大多數無題漢畫至今難解的原因。

先有文章，後之畫者再據文以製圖，往往採用類似「女史箴圖」的形式，圖文相次，傳李公麟 (1049–1106)「孝經圖」❶即是。圖文相次，一幅圖往往只是一個場景，但一段文章則可能包含相當複雜的情節，畫家在這方面必須有所取擇，也就是挑選他認為最關鍵的概念作畫。如「孝經圖」第一圖畫孔子講學，蓋取經文「仲尼居，曾子傳」；第二圖畫帝王拜母，取經文「天子之孝」；第三圖畫天子出巡，取經文「和其人民」；第四、五兩圖取「法服」和事父母；第六圖畫農耕表示「分地之利」；第七圖畫描述人民敬讓、和睦。所以視闡述文章之圖象不止情感、思想的層次不易呈現，也因作圖繁簡之別，文章原意並不一定能充分表達。此一局限，傳李公麟的「萬國職貢圖」或馬和之「陳風圖」都同樣碰到❶。

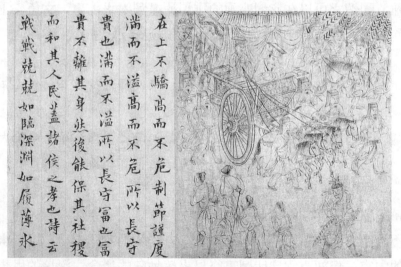

傳李公麟，「孝經圖」（部分），國立故宮博物院藏

❶　國立故宮博物院編輯委員會，《故宮書畫圖錄㈩》，頁 315–320。

❶　國立故宮博物院編輯委員會，《故宮書畫圖錄㈩》，頁 323–325。

文化情境與圖象意旨

　　既然言以宣物，畫以存形，文字和圖象相輔，其真實意旨乃比較容易表露。不過這兩者的互動過程則和文化情境密切相關。換言之，對某種文化情境熟悉者，即使只見圖象，沒有文字，其意旨仍然不難解讀；但對於生疏的文化情境，有時即使經過考證，也不一定有令人信服的意見。

　　傳唐閻立本 (？–673) 繪有「王會圖」[18]，國立故宮博物院藏，雖然衣冠佩飾、面容鬚髮，畫家盡量要區別不同民族，幸賴有芮芮國、波斯國、百濟國等標題，否則二十五個國家（今存）的人物齊排而立，即使畫家精審考證服飾後才下筆，而後世也有博雅之士，恐怕都不容易傳達當時國際世界的情狀。傳南唐顧德謙「摹梁元帝番客入朝圖」[19]仿此體

傳閻立本，「王會圖」（部分），國立故宮博物院藏

例，只標所畫三十四使臣之國號。梁元帝蕭繹是否曾畫過「番客入朝圖」，乾隆在傳為顧德謙摹本的卷首〈題記〉很表懷疑，但北京中國歷史博物館藏有梁元帝「職貢圖」，據考訂應是宋摹本[20]，殘存十二國使。其圖文相間有如「女史箴圖」，在每位國使後皆有相當詳細的文字記述其國之歷史與現狀，如同正史

[18]　國立故宮博物院編輯委員會，《故宮書畫圖錄㈤》，頁 25–27。

[19]　國立故宮博物院編輯委員會，《故宮書畫圖錄㈤》，頁 135–138。

[20]　參《中國美術全集‧繪畫編 1》圖版說明，No.99，頁 56；及金維諾，〈職貢

傳顧德謙，「華梁元帝番客入朝圖」（部分），國立故宮博物院藏

之所記者。

「王會圖」或「職貢圖」這類描述異國情狀的圖畫，理論上資料愈詳細，愈能傳達信息，所以有題記勝過只有榜題，只有榜題也勝過無任何文字。因為即使圖象相當寫實，信息還是有限的，從另外一個相對的例子就可明白。國立故宮博物院收藏傳閻立本的「職貢圖」❷，畫中人物一般著錄只能說是「蠻夷」，指中國南方的外邦，雖然據畫裡的象牙、檀木可以推測應該是今日中南半島的國家，但如果有「王會圖」之類的題記，這個朝貢國家自然免去不必要的推測。

因此，榜題或題記是畫家傳達意旨一種方便而確定的手段，只有當所要傳達的意旨在那個時代或社會是大眾所熟悉的，成為一種常識或概念，這樣的圖畫即使沒有榜題或題記，也不至於太難理解。我們習見漢畫像往往有三個帶劍武士，伸手取盤豆中兩隻桃子，這就是齊景公「二桃殺三士」的故事。畫面上作宮殿廳堂，其中一根柱子插著一把匕首，兩旁一人驚惶，一人作追殺狀，這是在講「荊軻刺秦王」。兩位寬袍老者

　　圖的時代與作者〉，《文物》，1960:7。

❷　國立故宮博物院編輯委員會，《故宮書畫圖錄㈠》，頁 21。

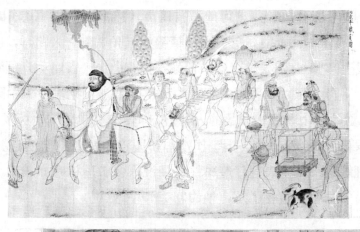

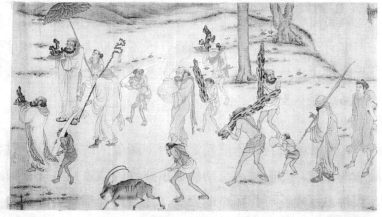

傳閻立本，「職貢圖」，國立故宮博物院藏

相揖，後面各站一排從者，一邊可能還有馬車，這當然就是「孔子問禮老子圖」。一位孩童中間而立，有一人執華蓋遮其頂，有一人跪拜，這便是「周公輔成王圖」。一婦人華冠端坐頂端，旁有白兔、青鳥和九尾狐，自然就是「西王母」了。這些圖象相關的故事因為流下來，成為中國文化的一部分，對熟知中國歷史典故的人而言，即使無文字說明也可了解。

　　然而如果像武氏祠畫像的一景，作齊桓公與管仲對坐，即使有榜題，我們亦很難理解這一幕要表達什麼事件，何況大多數連榜題亦闕如。王充便認為當時的圖畫不容易了解，他說：

> 人觀圖畫者，圖曰上所畫古之死人也，見死人之面，孰與觀其言行？置之空壁，形容具存，人不激勸者，不見言行也。古賢之遺文，竹帛之所載，粲然，豈徒墻壁之畫哉？（《論衡・別通第三十八》）

一般而言，除非繪畫技術極度精湛，否則圖象的確不比文字對「言行」能有細緻的敘述，強調圖畫之功能與重要性的張彥遠對王充的評論有所誤解，視他為極度看不起圖畫的人[22]，遂輕薄與這種人談畫是「以食與耳，對牛鼓簧」（《歷代名畫記》卷一）。不過漢晉有圖文兼具的傳統，畫面文字正要補圖象之不足，如果有圖無文，雖「形容具存」，但圖象意旨一般人不了解，自然「人不激勸」，可見王充的批評並非無的放矢。

　　所以除個別人物的標識之外，若加上相關文字，圖畫的意旨便可表達得更充分，北京故宮藏傳顧愷之「列女圖」[23]即採用此一體例。大體

[22]　張彥遠《歷代名畫記》卷一「圖畫源流」所引王充《論衡・別通第三十八》的文字有所節刪，可據以校對。而黃暉《論衡校釋》「死人」作「列人」，張彥遠看到的本子應作「死人」。

[23]　故宮博物院藏畫集編輯委員會編，《中國歷代繪畫——故宮博物院藏畫集I》，頁20–32。

上每一單元只畫二、三人，分別題記及名號，如曹僖負羈及其妻相對，
僖負羈手持一盤，盤上的食物覆蓋一璧。一般觀者不一定知道《左傳》
僖負羈聽從其妻建議而私交於晉公子重耳的故事，此圖之旁題贊云：

> 負羈之妻，厥智孔碩，見晉公子，知其興作，使夫饋飧，且以
> 自託，文伐曹國，卒獨見釋。

這是劉向《列女傳》的頌詞，因為有文字的輔助，圖畫即使簡單，整個
故事透過二個人物的姿態而表露無遺。

　　山西大同石家寨出土北魏顯宦司馬金龍墓，墓中隨葬漆畫屏風❷❹，
繪列女、孝子等人物，整理出來的資料，以列女為例，如有虞二妃、周
室三母、魯師春母、啟母塗山、魯之母師、孫叔敖母、漢和帝后、魯義
姑姊、衛靈夫人、齊田稷母，以及楚成鄭瞀和楚子發母（以上二圖只剩
題記）。繪畫風格近似傳顧愷之的「女史箴圖」，但文字說明除榜題名氏
之外，還抄錄《列女傳》的文字作為題記，不只如顧愷之的「列女圖」
只抄劉向的贊詞而已。

　　司馬金龍卒於太和八年 (484)❷❺，大約與之同時的一座北魏貴族墓，
近年在寧夏固原西郊雷祖廟村出土❷❻，推定在太和十年。這是一座出土
漆畫棺的墓葬，棺板繪畫孝子故事，關於舜的八幅，有圖有題，描述所
傳的虞舜及其家人的故事，題記分別是：

> 舜後母將火燒屋欲煞（殺）舜時（第一幅）。

❷❹　《中國美術全集‧繪畫編 1》，No.100。

❷❺　山西省大同市博物館、山西省文物工作委員會，〈山西大同石家寨北魏司馬金
　　　龍墓〉，《文物》，1972:3，頁 20–29。

❷❻　寧夏固原博物館，《固原北魏墓漆棺畫》，寧夏人民出版社，1988。

使舜□井灌德（得）金錢一枚，錢賜□石田（填）時（第二幅）。

舜德（得）急從東家井里出去（第三幅）。

舜父朗萌（盲）去（第四幅）。

舜後母負菩（蒿）□□市上賣（第五幅）。

舜來賣菩（蒿）／應直（值）米一斗倍德（得）二十（第六幅）。

舜母父欲德（得）見舜／市上相見（第七幅）。

舜父共舜語／父明即聞時（第八幅）。

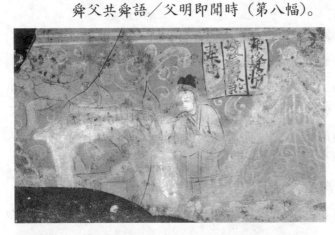

固原北魏墓漆棺左側板，
舜的故事第一幅

固原北魏墓漆棺左側板，舜
的故事第七幅

這是連環故事畫，敘述舜受後母迫害到家庭團圓的故事，圖象比較簡單，
因為有文字說明，遂得首尾一貫。另外還有孝子郭巨、蔡順、丁蘭和伯

奇的故事畫，亦有題記。

　　一幅畫面只有簡單的人名榜題或是還有詳細的題記，恐怕與創作的
質材有關，漢代的墓室壁畫比畫像石或畫像磚容易有比較多的文字說明。
魏晉亦然，考古出土的「竹林七賢」❷畫像磚所表達的信息當然比不上
傳郭忠恕摹顧愷之「蘭亭讌集圖」❷清楚，前者只有人物名號榜題，後
者除「列各人名爵里地」外，並錄「當時所作篇什」。今之摹本並非宋朝
郭忠恕所摹，樹木畫法近於明代，但何旭正德辛未 (1511)〈跋〉說：「□
（畫）中人物皆晉時冠裳」，參照《竹林七賢》畫像磚，頗有相近之處。
所以不論這是郭忠恕或更晚的摹本，大抵都還保留顧愷之原來的構圖，
而圖文兼備正是漢魏以來製圖作畫的正宗。此圖描寫永和九年 (353) 暮
春之初，東晉雅士讌集蘭亭修禊的勝景，以流水為軸，兩旁「坐者、立
者、倚者、箕倨者、觴而飲者、楮而書者、支頤而沉思者、仰天而長嘯
者，各畫其態而俏其真」（上引何〈跋〉）。因為人物有榜題，並錄每人讌
飲時所作的詩歌，畫家所欲傳達蘭亭雅集的意旨乃更充實。

傳郭忠恕摹顧愷之「蘭亭讌集圖」（部分），國立故宮博物院藏

❷　《竹林七賢》磚畫，見《中國美術全集・繪畫編 1》，No.98。
❷　國立故宮博物院編輯委員會，《故宮書畫圖錄㈤》，頁 183–188。

　　上文說過，記敘畫的主題除非為人所習知，若無文字相輔，畫作的真意往往難以明白宣達。唐朝吳道子（約 685–758）的弟子盧楞迦，傳有羅漢畫像，今存六尊，藏於北京故宮，題作「六尊者像」❷⑨。這卷圖尊者身邊還畫有不同民族和不同身分的人物，或禮拜，或供養，或問道，或聽聞，分別構成一組組獨立的單元，似乎在陳述某一情節或故事。原作無題記，今之名號係乾隆所加，而且是經章嘉國師之研判才定奪的。乾隆題跋詳細討論正名的根據，批判蘇軾 (1037–1101)〈十八羅漢贊〉之訛❸⓪。博雅的蘇東坡對無題圖畫的認定尚且有誤，難怪有人竟稱作「六祖圖」❸①。可見文字說明對於圖象原旨的重要性——尤其是圖象文化背景生疏者，有如此之大。所以像傳李公麟的「十八應真圖」❸②，國立故宮博物院藏，神仙高僧齊朝南海觀世音，世人有如李公麟之究心佛道（參宋子虛〈跋〉），或可根據各人物的服飾、法器以及役使的動物推知其名號，但圖畫故事之所本還得煞費考證工夫。

❷⑨　《故宮博物院藏畫集 I》，頁 58–69。

❸⓪　上引書附錄歷代著錄資料引清高宗第二跋云：「震旦所稱阿羅漢之號，十六、十八，傳聞異辭。曩咨之章嘉國師而得其說。因證以《法住記》及《納納達答喇傳》，定為十六應真，而以《同文韻統合音》字正其名。」乾隆看到的畫卷題「第十七嘎沙鳰巴尊者」有一條龍，「第十八納納答密答喇尊者」有一頭虎，這名號是詢諸章嘉而定的。「乃知西域十六應真之外，原別有降龍、伏虎二尊者，以具大神通法力，故亦得阿羅漢名。」乾隆曾經批評蘇軾〈十八羅漢贊〉的錯誤，這次重讀，發現蘇軾贊頌「龍象之姿，魚鳥所驚」的羅怙羅尊者，即是降龍，而「遂獸于原，得箭忘弓」的伐那婆斯尊者即是伏虎。他根據《同文韻統合音》發現蘇軾是以唐切梵音，所以把羅漢的名字寫錯了。

❸①　上引書編者引清吳其貞《吳氏書畫記》云：「盧楞伽高僧圖又云是六祖圖，尚不識孰是。」

❸②　國立故宮博物院編輯委員會，《故宮書畫圖錄㈩五》，頁 279–281。

傳李公麟，「十八應真圖」，國立故宮博物院藏

　　國立故宮博物院還藏有兩卷傳李公麟的人物畫，關係本節所論主旨，一是「西園雅集」，一是「陶淵明圖」。「西園雅集」畫蘇東坡等十六人。這些人物雖然並時，有沒有齊聚西園之雅事尚待考證，但人物之認定大概是靠榜題名氏。故宮藏本跋尾有文嘉〈西園雅集圖記〉，描述十六人之衣冠姿態❸，但圖與記頗有出入。第一是名士之異，圖之榜題有王定國、公

❸　上引《故宮書畫圖錄㈥》，頁 311–314。文嘉〈西園雅集圖記〉依圖畫指述諸人之形狀。第一群：「其烏帽黃道服，援筆而書者為東坡居士，僊桃巾紫裘而坐觀者為王晉卿；青衣幅中，據方床而凝佇者丹陽蔡天啟；捉椅而視者則李端叔。」第二群：「道帽紫衣，右手倚石，左手執卷而觀者為蘇子由；團巾繭衣，手秉蕉箑而熟視者為黃魯直；幅中野褐，據橫卷畫淵明歸去者為李伯時；

素和元沖之，而記無，記有李端叔、晁旡咎和鄭靖老，則為圖題所無；第二是婢僮之異，記云李端叔背後有女奴，鄭靖老背後有童子執靈壽杖而立，這兩人圖未之見；第三是服飾之異，記云圓通大師穿袈裟，而圖作儒士常服；第四是人物錯置，記云撫肩而立者晁旡咎，圖則題為張文潛，記云跪而捉石觀畫的張文潛，即圖題的公素，記按膝俯觀的鄭靖老，即圖題的元沖之；第五是景致之異，記云孤松纏絡，大石案上的瑤琴，其旁的芭蕉，以及石橋竹徑，皆未見於圖。故知今本當比文嘉所見之本簡略，雖然如此，圖上人物之有榜題，應該是李公麟原作的體例，文嘉所見不論是原作或仿作，在圖文兼具這點上當無不同，否則單憑儒士衣冠和文人雅興的筆墨樂器，除東坡高帽外，文嘉如何判定圖上人物之所指呢？

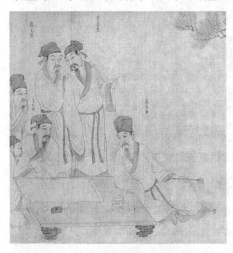

傳李公麟，「西園雅集」（部分），國立故宮博物院藏

傳李公麟另一畫作「陶淵明圖」❸，國立故宮博物院藏本定名「人物真蹟」，永樂甲申 (1404) 鍾亮跋云：「通十有七人，為淵明疏散姚逸之狀凡八，賓客之在列者六，僮而侍者三。」換句話說，此卷即是八幅陶淵明的特寫，各有典故。據鍾亮說，「其出處本末人物事實則紀善、唐子儀先生隨事而歷疏之。」這篇考證我沒看過，不過此圖大抵依據蕭統作的〈陶淵明傳〉（《昭明太子集》），如：送子一奴，

披巾青服，撫肩而立者為晁旡咎，跪而捉石觀畫者為張文潛；道巾紫衣，按膝而俯觀者為鄭靖老。」第三群：「二人坐於盤根上，幅巾青衣，袖手側聽者為秦少游；琴尾冠，紫道服摘阮者為陳碧虛；唐巾深衣，昂首而題石者為米元章；幅巾袖手而仰觀者為王仲至。」第四群：「翠陰茂密中有袈裟坐蒲團而說無生論者為圓通大師，傍有幅巾褐衣而諦聽者為巨濟，二人並坐於怪石之上。」

書示善待（第一幅）；取頭上葛巾漉酒（第四幅）；撫弄無絃琴，以寄其
意（第五幅）；淵明先醉遣辭客（第六幅）。第二幅畫淵明與一人對談，
狀頗憤慨，可能是出任彭澤令那年，郡遣督郵來視察，縣吏請淵明束帶
相見，淵明歎曰：「我豈能為五斗米折腰，向鄉里小兒！」第七幅畫二人
對坐飲食，同時回顧一位來客，應是江州刺史王弘乘淵明往廬山，使淵
明故人龐通之齎酒具於半道，弘至共飲的故事。諸如此類，即使無文字，
稍熟文獻亦可知圖象之意旨。不過第三幅畫淵明持竹杖一人飄然而行，
沒有典故，可能表示世人尊稱他為靖節先生。最後第八幅作檀道濟饋以
粱肉，淵明麾而去之。圖中的陶淵明垂垂老態，骨瘦如柴。蕭統〈傳〉
序淵明青壯，州召主簿謝絕，「躬耕自資，遂抱羸疾」。江州刺史檀道濟
饋粱肉，責以出仕。但檀道濟任江州刺史是在淵明六十二歲之年，次年
淵明卒❸❺，本卷楊復〈跋〉發現這個矛盾，但仍然採用蕭〈傳〉，遂說李
公麟「蓋通取靖節始終勝概，錯寫紛置以相誇」。然而李公麟的確畫的是
老人陶淵明，而不僅僅「瘠餒」而已，他應參酌正史後才下筆的。

　　國立故宮博物院藏有傳為李唐的「七賢過關圖」❸❻，七賢者，六人
戴布笠，一人冠巾；乘馬者三人，乘驢二人，乘騾、乘牛各一人。皆無

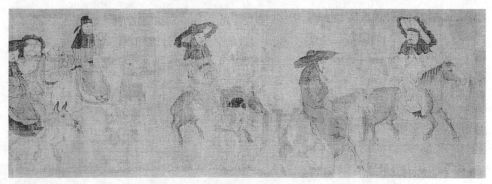

傳李唐，《七賢過關圖》（部分），國立故宮博物院藏

❸❹　國立故宮博物院編輯委員會，《故宮書畫圖錄㈩㈤》，頁 333–336。
❸❺　參楊勇，《陶淵明年譜彙訂》，收入《陶淵明集校箋》，香港吳興書局，1971。
❸❻　國立故宮博物院編輯委員會，《故宮書畫圖錄㈩㈥》，頁 149–150。

題識。文徵明跋云：「世傳七賢過關圖，或為竹林七賢，或為作者七人，題詠者漫無所考。」文氏據虞道園「題孟浩然像」和張輅詩推測七賢過關是指開元年間張說、張九齡、李白、王維、鄭虔、孟浩然（文徵明只舉此六人）等聯轡出藍關，遊龍門寺。諸如此類有待考的圖象，皆是由於有圖無文，畫家意旨的探索才費這麼大的周章。

小　結

上文引過郭熙《林泉高致》「畫題」條講述戴安道畫〈南都賦〉的故事，接著議論說：

> 自帝王、名公、巨儒相襲而畫者，皆有所為述作也，如今成都周公禮殿有西晉益州刺史張牧畫三皇五帝、三代至漢以來君臣、聖賢人物，燦然滿殿，令人識萬世樂。

考古如和林格爾漢墓壁畫所繪孔門師弟諸聖賢，《列女傳》的賢妻良母，還有孝子、忠臣、義士❸，文獻如〈魯靈光殿賦〉或〈景福殿賦〉之所載，都和郭熙說的成都周公禮殿同一傳統和風習。這些圖畫的目的雖然在誡惡示善，但像靈光殿圖繪淫妃亂主的大概比較少，一般都是取積極肯定，值得效法的對象，如〈景福殿賦〉所說：「圖象古昔，以當箴規。」洛陽景福殿多作后妃典範，令人「觀虞姬之容止，知治國之佞臣；見姜后之解珮，寤前世之所遵；賢鍾離之讜言，懿楚樊之退身，嘉班妾之辭輦，偉孟母之擇鄰。」圖畫古賢，目的在作為今人立身處世的儀則，郭熙故說：「古人於畫事別有意旨」。

有所為的畫作，而且是以警示、教化、師賢為目的，這樣的是非權衡並不全以儒家為準則，佛道之宗教畫也不例外。宋代李廌《畫品》曰：

❸　《和林格爾漢墓壁畫》，頁34–35，138–139。

蜀勾龍爽所作具天人種種殊相，寶珠、纓絡、銖衣、緋髻，使
人瞻之，敬心自起（「普陀觀音像」條）。

朱梁時將軍張圖所作帝被袞執珪，五星、七曜、七元、四聖，左
右執符侍，十二宮神、二十八舍星，各居其次，乘雲來下，其容
色皆端敬，其服章皆嚴謹。道家謂玉皇大帝為眾仙天子，紫微
大天帝為眾星天子。觀此圖者知君臣之義（「紫微朝會圖」條）。

　　不論歷史或宗教題材。有文字說明總比沒有更容易收到教化的效果，
此一圖象有言的傳統，據今所知，很可能是宋代以前繪畫的主流。但隨
著繪畫題材的轉變，純美的、以藝術欣賞為主的繪畫成為風氣後，到北
宋末便出現「畫題」之作，就宣達圖意而言，應與「圖說」的傳統有關，
雖然二者有本質性的差異。

　　中國繪畫題詩，演為詩書畫三者合一，成為北宋以下的主流，這種
風格大概始於宋徽宗，最經典的作品是國立故宮博物院收藏的「臘梅山
禽」❸。畫面的中間偏右有臘梅一棵軀幹直上，左出斜枝棲止白頭翁一
對，樹下野花山礬二本，左邊還有大片空白，於是瘦金書寫五言絕句一
首，以營造平衡穩定感。詩云：「山禽矜逸態，梅粉弄輕柔，已有丹青約，
千秋指白頭。」畫家固有寄意，但不論畫面布局的經營以及書法之融入繪
畫，都不是以前「圖說」所能達到的美學意境。

　　宋徽宗以前「圖說」傳統之外的畫作，不論山水或花鳥，畫面的文
字往往只有畫家在隱密處簽名，沒有堂而皇之大書特書的❸。然而「臘
梅山禽」以後，畫上題詩撰詞或記文敘事者卻作為繪畫的主流，變成文

❸　國立故宮博物院編輯委員會，《故宮書畫圖錄㈠》，頁 301。

❸　《故宮書畫圖錄㈠》著錄一件《宋米芾岷山圖》，（頁 285）畫上有所謂米芾的
　　題記，曰「芾岷江還舟，至海應寺，國詳老友過談，舟間無事，且索其畫，
　　遂爾草筆為之，不在工拙論也。」雖假米芾口吻，但文字不通順，書法與畫風
　　亦非米家真品。

人畫不可或缺的成分。何以自徽宗開始？學術界好像也沒有答案，也許與皇帝之「天下一人」的性格有關吧。

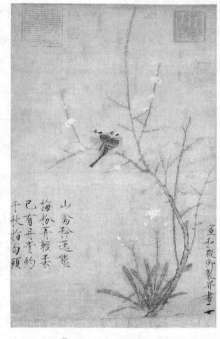

宋徽宗，「臘梅山禽圖」，北宋，國立故宮博物院藏

畫了圖象，還有話要說。宋以前的「圖說」和宋以後的「題畫」，二者之進退是否可以作為中國美術史研究的課題呢？然而圖說的傳統並沒有消失，主流畫壇存於風景地誌畫，民間畫師直到現代還依然在廟宇壁畫流傳。追究其原因，大概還是本文開篇引述陸士衡的那句話：「宣物莫大於言，存形莫善於畫」，圖畫怕人不容易懂，不管是否破壞畫面的美觀，還是寫下畫家想說的文字才更清楚。

跋

西元 2000 年冬，這篇文稿寫到「話題與圖說之進退」一節開頭幾段就停止了。按我原來構想，這節之後要討論宋元以下畫面上習見的詩詞題寫。這些多是畫家的寄意，畫之不足，借文字以補充。由於畫的題材與漢唐不同，題記內容亦異，這是十一世紀以後中國繪畫的新現象。我企圖從長遠的脈絡論證我的假設：溥儒所畫的水薑花、海石、變葉木等，在畫面上書寫長篇題詞並序，係上溯漢唐圖與言並存的傳統。而今整理舊稿，改寫最後一節為小結，並改為現在這個題目，也許可以當作宋徽宗開創詩畫兼具之風格的前奏吧。

—— 2004 年 1 月 3 日記

關於「乾隆盛世」的另一視野

年度特展「乾隆皇帝的文化大業」

　　2002 年國立故宮博物院的年度特展選定「乾隆皇帝的文化大業」作主題，因為本院收藏大多出自清宮，而清宮的收藏又以乾隆一朝臻於鼎盛。乾隆以後，不是主政者崇尚儉樸，就是國勢日蹙，藝術玩賞無法再創新高。所以本院藏品不但呈現乾隆皇帝本人藝術欣賞的品味與藝術品贊助者的角色，也反映中國帝制最近一千年來皇家藝玩收藏的顛峰盛況。

清高宗像，國立故宮博物院藏

　　「乾隆皇帝的文化大業」特展分成乾隆皇帝、文化顧問、上下五千年、東西十萬里和別有新意五個單元。整個展覽一方面介紹藝術品本身所含的美學意味，另一方面也把十八世紀藝術品與它們的擁有者、贊助者的互動關係重新建立起來。從博物館學的標準來看，不論研究的觀點或展示的手法皆極富創意。

　　清帝國作為中國兩千年帝制的最後一個王朝，論疆域之廣袤與人口之繁庶，遠遠超越以前任何王朝的成就；但因海通之後，世界一體，也遭遇了歷代王朝所未有的困境。清朝固不至於像有些朝代亡於外敵之手，因孫中山革其命，民國的歷史評價往往貶多於褒。雖然有人嘗試重新評價，亦因由盛而衰，內亂外患，史冊昭昭，總難徹底翻案。一般歷史解釋多把這個轉折時代放在乾隆末期，換句話說，乾隆朝璀璨瑰麗的外表，

其實已蘊含著敗亡的種子了。

乾隆帝 1735 年登基，次年改元稱乾隆元年。他即位不久就公開宣稱，如果他壽比祖父，在位也不敢超過康熙的六十一年。他果真長壽，當了六十年的皇帝，實踐諾言，1795 年退休，還過了三年多的太上皇生活，直到 1799 年才去世。回溯 1711 年他的出生，我們如果說十八世紀的東亞世界是乾隆皇帝的時代亦不為過。所以倘若我們接受乾隆朝是中國由盛轉衰的說法，那麼十八世紀便是中國近代史的關鍵時代。

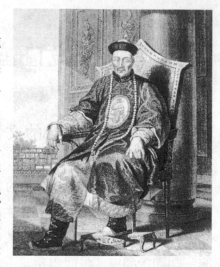

乾隆皇帝銅版畫像，W. Alexander 作

中國太平 (Pax Sinica)

歷史解釋並不容易，時光倒流到十八世紀，你看到的也許是另一幅景象。歷史學家何炳棣曾總結清朝在中國歷史上的意義❶，指出清朝開拓的帝國範圍是中國歷史上從沒有過的廣大，包含的民族也是歷史上從沒有過的複雜。清朝達成中國以數億計的人口數，清朝使中國的政治、經濟和社會制度臻於高度的成熟，清朝也表現了中國物質文化和藝術的最高成就。何炳棣借用西方史學恭維羅馬帝國初期奧古斯都皇帝 (Emperor Augustus) 治下羅馬太平盛世的 Pax Romana，而賦予清朝 Pax Sinica（「中國太平」）的美譽。太平盛世的清朝，何氏所指涉的當然是我們通常所說的康、雍、乾三朝，尤其是集三朝之大成的乾隆時代──十八世紀。

❶ Ping-Ti Ho, "The Significance of the Ch'ing Period in Chinese History", *Journal of Asian Studies,* 26:2 (Feb. 1967): 189–195, 1967.

「中國太平」，千萬光芒聚焦在乾隆帝一人身上，這次特展即是具體而微的說明。美國清史學者魏斐德 (Frederic Wakeman, Jr.) 概括乾隆皇帝的文藝風雅，說他寫字、繪畫、作詩，像是一個文人，「他對書籍的愛好和藝術收藏的狂熱——二者代表優雅士大夫的特質——達到無以復加的地步，十八世紀官員的藝術鑑賞和精緻文化的門面被極度地擴大。別人寫數百首詩歌，他要撰著數萬首以示誇耀；別人珍藏數十幅圖畫，他則積斂數千件；別人選擇上好絹紗和古墨留下永恆的法書，他不僅此也，還鏤刻填金在罕有的翡翠玉板上。他的品味不是模仿別人，而是超越別人，優於別人。這遠遠超出漢化或是美化——而是人格化了。」❷

中國傳統藝術雖然內化入乾隆帝的人格之中，但他並非亡國之君宋徽宗，且不說他完成所謂的「十全武功」，即使發動那麼多場戰爭，國庫不減反增。乾隆晚年戶部存銀數高達六千多甚至七千多萬兩，高出他即位之初二倍，是他父親雍正即位時的三倍。這還是經過多次用兵，並且「普免天下漕糧三次，地丁錢糧四次，其餘遇有偏災，隨行蠲賑不下億萬兩」的結存❸。在他退休前兩年，中國人口高達三億以上，比他祖父康熙後期多二倍❹。按照中國傳統的政治哲學，乾隆皇帝可以很自豪地說，他完成古代聖賢所訂定的為政最高標準，國富而民庶，他一點都不會愧對乃父乃祖。

然而不論「中國太平」多輝煌，眼睜睜的事實歷史家是無法迴避的。

❷ Frederic Wakeman, Jr.,"High Ch'ing: 1683–1839", James B. Crowley ed., *Modern East Asia: Essays in Interpretation,* New York: Harcourt, Brace & World. Inc. 1970.

❸ 陳樺，《18世紀的中國與世界‧經濟卷》，頁204–209，瀋陽：遼海出版社，1999；並參考 Susan Naquin and Evelyn S. Rawski, *Chinese Society in the Eighteenth Century,* p.219, New Haven: Yale University Press, 1987.

❹ Ping-Ti Ho, *Studies on the Population of China, 1368–1952*, pp.277–278, Cambridge: Harvard University Press, 1959.

乾隆帝去世後四十年，鴉片戰爭戳穿大清帝國這隻紙老虎，再過十年爆發的太平天國起事，中國政治社會的罷態完全暴露無遺。這當然不是十九世紀前半期短短五十年造成的，應該與十八世紀有密切的關係。近年中國有以戴逸為首的一批清史學者，從比較世界歷史的角度集中研究十八世紀的康雍乾盛世，出版九卷本《18 世紀的中國與世界》巨著。戴氏把十八世紀當作世界歷史的分水嶺，此一見解容有仁智之異，他的結論，康乾盛世「貌似太平輝煌實則正在滑向衰世淒涼」❺，也沒有超出過去一般的看法；不過，的確唯有透過世界史的比較研究才可能了解璀璨瑰麗之乾隆偉業為什麼半個世紀後就摧枯拉朽。如果沒有西來的外力，而仍然在傳統中國的「天下」內過日子，「中國太平」的餘暉肯定還會照射得長久些吧。然而透過比較，光輝的底層就看得一清二楚了。

遠來的旁觀者

1792 年，乾隆五十七年，9 月英王喬治三世 (George III) 派遣的特使馬戛爾尼 (Earl of George Macartney, 1737–1806) 率領七百人的龐大使節團自樸資茅斯港 (Portsmouth) 啟程航向中國，他們以向乾隆皇帝祝壽為名，期盼談判中英通商事務。使節團 1793 年 6 月抵達廣東，循海北上，從天津入北京，再越長城到承德避暑山莊晉見乾隆皇帝。英使的期望沒能達成，不久被遣出京，循大運河，再經江西至廣州，1794 年 3 月自澳門西返英國，前後在中國停留九個月之久。三年後副使斯

馬戛爾尼爵士銅版畫像，T. Hickey 作

❺ 戴逸，《18 世紀的中國與世界‧導言卷》，頁 5，瀋陽：遼海出版社，1999。

當東 (Sir George Staunton) 據見聞記錄撰成 *An Authentic Account of an Embassy from the King of Great Britain to the Emperor of China* （中譯《英使謁見乾隆紀實》）出版❻。

　　馬戛爾尼此行，過去我們閱讀的歷史教科書多專注在謁見禮的爭執，其實這個使節團已具有十九世紀科學考察團的性質，斯當東的《紀實》對十八世紀的中國作了相當全面而且深入的報導，傳達很多訊息。其中必然存有不同的觀點，但還沒有達到「偏見」的地步，對中國基本上也沒有太大的誤解。

　　不同觀點正是比較的觀點。英國使節團所接觸的中國，上自皇帝權

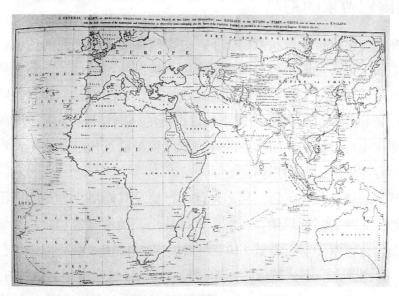

馬戛爾尼使團繪製從英國到中國地圖

❻ *An Authentic Account of an Embassy from the King of Great Britain to the Emperor of China*; *including cursory observations made, and information obtained, in travelling through that ancient empire, and a small part of tartary. Taking chiefly from the papers of Earl of Macartney*, by Sir George Staunton, in two volumes, with engravings; besides a folio volume of plates, London: W. Bulmer and Co., 1797.

貴，下至販夫走卒，觀察社會生活，體會政治運作，對中國的禮俗信仰，甚至藝術文化皆有評述。當然像國立故宮博物院這次大展所展現的乾隆皇帝的「文化大業」，這麼精緻的美術，不論收藏的舊畫或新製的工藝，這些屬於皇帝的專利品，即使中國也只有少數近臣才有機會寓目的貴重文物，都不是這群陌生人可以參照的。本文從比較觀點進行的論述並不是針對乾隆皇帝所收藏的藝術品本身，而是皇帝專享精緻文化所代表或反映的文化面貌或意義。透過比較的觀點，潛藏在歷史外表的內涵自然浮現，方便我們研究考察。

馬戛爾尼帶來的禮品

歷史如果維持在傳統的架構下，乾隆時期的確是少見的盛世，然而即使中國不走入世界，世界卻逼近中國，情況就不一樣了。當我們讀到斯當東《英使謁見乾隆紀實》英王贈送乾隆皇帝的禮品紀錄（中國稱作貢品），再核對《掌故叢編》所載軍機處進擬的回贈清單（中國稱作賞物），清帝國在十八世紀末年所展現的輝煌燦爛相較於近代歐洲文明，實在比黃昏的晚霞更虛幻，更單薄。

英方的禮品有顯示日、月、地球、行星及其衛星之運行的儀器，有望遠鏡、天體儀、地球儀，有計算月亮變化、預報氣象和排除空氣等等的機器，有榴砲彈，有裝置 110 門重砲之軍艦模型，有可以熔化白金的透鏡，有把強光放射到遠處的照明器具（按，可能像燈塔之燈），有石製花瓶、羊毛、棉織和鋼鐵製品，還有描繪英國和歐洲之城市、教堂、公園、古蹟及陸戰、海戰、賽馬、鬥牛種種事物的圖片❼。中方的「賞物」是各色各樣的瓷器、絲綢和茶葉，以及少數的藝玩與零食土產❽。這兩

❼ Sir George Staunton, op. cit., pp. 492–498；參葉篤義譯，《英使謁見乾隆紀實》，頁 211–213，三聯書店（香港），1994。

❽ 〈英使馬戛爾尼來聘案〉，《掌故叢編》，頁 34–40，臺北：國風出版社，1964。

份清單說明中英兩國用來展現國家最高成就，代表國家光彩的東西截然不同，即使不論優劣，在進入近代世界的過程中，它們的競爭力和適存性是高下立判的。

歐洲的物質文明，不僅止於物質而已，這是八十年前胡適就解答過的❾，現在沒有再論述的必要。不過斯當東的記述倒可以讓我們了解十八世紀中西文明的差距已經有多大了。

自負的乾隆皇帝

避暑山莊祝壽歡慶結束後，乾隆帝返回北京，到圓明園參觀英王所贈的科學儀器，當場試驗它們的功能。據斯當東說，乾隆皇帝的觀察和理解非常尖銳深刻，對軍艦模型表現高度的興趣，只因傳譯不足，迫使他縮短想問的問題❿。不過，自認為天下中心的中國到底不是歐洲邊陲的俄羅斯，十全老人乾隆帝到底不是急思改革的青年彼得大帝，禮貌性的垂詢和追根究底的知識好奇也不能混為一談。我於是想從這位無日不寫詩之皇帝的「御製詩」來考查一下他的真正態度。

乾隆皇帝寫過四萬多首詩，即使從出娘胎就開始寫，一直寫到壽終正寢，平均一年要作將近 500 首；只以在位年數算，天天從不間斷，每天約有二首。他這麼勤於吟詠，完成這麼多的詩作，但和英國使節團有關的，則只有一首而已。這首〈英咭唎國王差使臣嗎戛爾呢等奉表貢至詩以誌事〉，記他到圓明園觀賞儀器的感懷，詩的正文多是空話，不過自注文字倒透露一些信息。他說：

> 此次使臣稱該國通曉天文者多年推想所成測量天文地圖形象之

❾ 胡適，〈我們對於西洋近代文明的態度〉，《胡適文存》第三集，臺北：遠東圖書公司。

❿ Sir George Staunton, op. cit., vol.II, p.324；葉氏譯上引書，頁 351–352。

器，其至大者名布蠟尼大唎翁，一座，效法天地運轉測量日月星辰度數，在西洋為上等器物，要亦不過張大其詞而已，現今內府所製儀器精巧高大者儘有此類。朕以該國遣使，遠涉重洋，慕化祝釐，是皆祖功宗德，重熙累洽所致，惟當益深謹凜；至其所稱奇異之物，祗覺視等平常耳。**❶❶**

乾隆所說的布蠟尼大唎翁，即 Planetarium，這件太陽系各種天體之運行模型，據斯當東說，「包含許多物件，它們可以單獨地，也可以結合起來，應用於了解宇宙。」其運作功能是：

> 它清楚而準確地體現出歐洲天文學家們指出的地球的運行，月亮圍繞地球的離心的運行，太陽及其周圍行星的運行，歐洲人所稱的木星面上帶有光環，有四個衛星圍繞著它轉，土星及其光環和衛星，以及日月星辰的全蝕或偏蝕，行星的交會或相衝等等現象。**❶❷**

英國格林威治 (Greenwich) 國立海事博物館 (National Maritime Museum) 收藏一幅「馬戛爾尼貢品圖」，題上述乾隆皇帝〈誌事〉詩，該圖所見最大儀器即是這件 Planetarium。**❶❸**

❶❶　《清高宗御製詩文全集》五集卷84，頁11，臺北：國立故宮博物院，1976。
　　詩云：「博都雅昔修職貢，英咭唎今效藎誠。璿亥橫章輸近步，祖功宗德逮遐瀛；視如常卻心嘉篤，不貴異聽物詡精，懷遠薄來而厚往，衷深保泰以持盈。」接著寫一篇考證按語，批評《淮南子‧墜形訓》太章、璿亥測量東西極和南北極長度之不經，展示其博雅。

❶❷　Sir George Staunton, op. cit., vol.I, pp.492–493；葉氏譯上引書，頁 211。

❶❸　*Che Bing Chiu, Yuanming Yuan, Le jardin de la Clarte parfaite*, p.148, Les Editions de l'Imprimeur, Besancon, 2000.

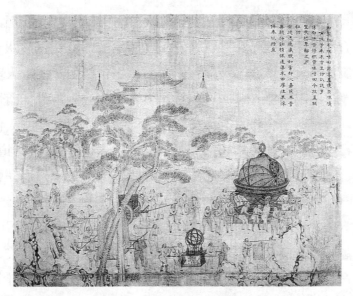

馬戛爾尼貢品圖（部分），英國國立海事博物館藏

　　這座天文儀真的如乾隆所說是內府儘有的平常物嗎？查核中國天主教史，乾隆內府的天文儀器只能是他的祖父康熙帝前期的遺物，自康熙四十四年 (1705) 因教皇禁止中國天主教敬天拜祖而爆發「禮儀之爭」，加上後來雍正即位的政治鬥爭，耶穌會士來華遂中斷一段時間。至乾隆朝弛禁，有名者多來畫院，非科學人才，而以繪藝聞名的郎世寧 (Giuseppe Castiglione) 猶是康熙朝留下來的老臣。這點乾隆帝真該感謝「祖功宗德」。

　　乾隆皇帝靠他祖父時代西方傳教士留下的科學成果輕視英王喬治三世的禮品，他完全不知道，即使在歐洲，十七世紀前期的耶穌會士到十八世紀後期，他們的科學知識也遠遠落伍了。

英使帶來先進的科學

　　明清之際耶穌會士對中國新天文學的建立，貢獻最大者首推湯若望 (Joannes Adam Schall Von Bell, 1591–1666) 和南懷仁 (Ferdinandus Verbiest, 1623–1688)，他們分別在 1622 年和 1659 年到中國，仕於明、清朝

廷。1633 年（崇禎六年）湯若望「製造儀器，算測交食躔度」，稍後李天經上書介紹他「融通度分時刻於數萬里外，講解躔度交食於四五載中」，所製儀器應該是天文儀。明清鼎革，湯若望繼仕新朝，授欽天監監正，使用的也應是這部儀器。1669 年（康熙八年）楊光先事件，南懷仁向康熙帝上書，自述奇器製作是其所長，請求「按圖規製各種測天儀器，以備皇上採擇省覽❹」。他所規製的測天儀器應是赤道經緯儀、黃道經緯儀、地平經儀、地平緯儀、象限儀和紀限儀等六件大型天文儀器，製成時間在 1673 年❺。

　　根據湯若望和南懷仁抵華時間推斷，他們在中國宮廷建置的天文儀器最多只能代表歐洲天文學發展到十七世紀中期的水平，此後，歐洲天文學的革命性進步，他們是不知道的。1665 這個歷史家稱為「神奇年」(annus mirabilis) 的年頭，英國劍橋大學一位年輕的應屆畢業生牛頓 (Isaac Newton) 回到故鄉沃爾斯索普 (Woolsthorpe)，因凝視蘋果和月亮而發現宇宙萬物的原動力——萬有引力定律。這個發現雖然二十年後牛頓在他的朋友彗星專家哈雷 (Edmund Halley, 1656–1742) 的催促下才公布，但這二十年間歐洲天文學家輩出，法國有奧祖 (Adrien Auzout)，羅馬有卡西尼 (Gian Domenico Cassini)，荷蘭有惠更斯 (Christian Hugghens)，但澤 (Danzig) 有葉夫留斯 (Johann Hevelius)，英國有虎克 (Robert Hooke)，全歐洲的天文學家無不日以繼夜地競爭研究，天文觀察儀器精確度遂快速提高千百倍。他們在歐洲以外設立天文臺，有了比較參考數據，天文觀測乃能更精準地推度地球和太陽、行星的距離，於是促使天文學體系突飛猛進，鋪平了理解萬有引力定律的基礎。馬戛爾尼使華前

❹　以上參看方豪，《中國天主教史人物傳・中》，頁 3–4，171，臺中：光啟出版社，1970。

❺　參考馮佐哲，〈康熙、乾隆二帝與傳教士關係比評〉，《清史論叢》，瀋陽：遼寧古籍出版社，1994。

十一年，英國一位業餘天文學家侯西勒 (William Herschel) 發現一顆奇怪的星雲星星，不久被證實是一顆行星，侯氏原欲以英王喬治三世命名，最後仍按舊例，取名於希臘神話的 Ouranos，是為 Uranus（天王星）❻。

當時英王贈給乾隆皇帝的天文儀既是「代表歐洲天文學和機械技術的最近成就」❼，顯然不是康熙朝的舊儀器所可比擬。無疑的，真正「張大其詞」，好吹牛的人不是馬戛爾尼，反而是乾隆皇帝自己。

英國使節團評論中國這方面的學問說:「中國的天文家和航海家始終未能超脫人類原始的粗糙觀念，總認為地球是一塊平面。他們認為中國位置在這塊平面的中心，……其他各國在他們的眼光中都比較小，而且遠處在地球邊沿，再往遠去就是深淵和太空了。……他們對地球和宇宙的關係完全無知，這就使他們無法確定各個地方的經緯度，因此航海技術永遠得不到改進。」❽然而十八世紀在東亞天地中，國富、民庶、政強的中國，最高統治者的心態達到空前的自信和自大，放在世界史的脈絡，卻暴露出井底之蛙的無知。這不是乾隆皇帝一人的特例，當時的中國人莫不如此。英國使節團觀察到「中國人對一切外國人都感到新奇，但關於這些外國人的國家，他們卻不感興趣。他們認為自己的國家是『中國』(The Middle Kingdom)，一切思想概念都出不去中國的範圍。……對於更遠的區域，中國政府，如同與外國人做生意的中國商人一樣，只有一個抽象的概念。其餘社會人士對於任何中國範圍以外的事物都不感興趣，

❻　參 Jean-Pierre Maury, *Newton: Understanding the Cosmos*, English edition, London: Thames and Hudson, 1992；中譯，林成勤，《牛頓——天體力學的新紀元》，臺北：時報出版，1995。

❼　Sir George Staunton, op. cit., vol.I, p.492；葉氏譯上引書，頁 211。《掌故叢編・英使馬戛爾尼來聘案》「紅毛英咭唎國王謹進天朝大皇帝貢件清單」第一件說明：「此件（按，指 Planetarium）係通曉天文生多年用心推想而成，從古迄今所未有，巧妙獨絕，利益甚多，於西洋各國為上等器物。」頁 22。

❽　Sir George Staunton, op. cit., vol.I, p.440；葉氏譯上引書，頁 190。

一般老百姓對於外國事物,除離奇的神話般的陳述外,一切都不知道。」⑲
上面提過創造「中國太平」這概念的何炳棣嘗試解答盛世很快煙消雲散
的原因,他所舉的理由大多發生在十八世紀以後,而不是十八世紀當時。
其實只要稍稍流覽斯當東的報導,客觀思考「中國太平」璀璨瑰麗外衣
底下所存在的真實世界,答案就在裡面了。「金玉其外,敗絮其中」這句
俗話是最貼切不過了。英國使節團還有很多深刻的觀察,這裡無法詳細
論述,不過可以總歸為一句話:大清帝國即使在最輝煌的盛世,也缺乏
「近代性」(modernity),這可能是急遽衰亡的主要原因吧。

中國最先進學術的限度

何謂近代性?十八世紀中國有沒有,或者有多少?本文無法全面分
析這個大課題,然而與藝術文化有關的方面,我倒可提出幾點觀察。

讚揚考證一字之古義的功績等於發現一顆恆星的胡適,1928年發表
〈治學的方法與材料〉,對清代樸學提出一針見血的評論⑳。樸學一般被
認為是唯一能與世界近代學術主流銜接的中國傳統學問,其治學方法雖
然也是講求精密的科學方法,內涵則與西方近代主流學術大相逕庭。胡
適把十七世紀中國的大學者如黃宗羲、顧炎武、王夫之、毛奇齡、閻若
璩的出生及他們重要著作之撰述或出版:如《音學五書》、《日知錄》、《尚
書古文疏證》,按年代排列一欄,相對一欄列舉歐洲重要科學家及其貢獻
的年代,如格利略 (Galileo) 的望遠鏡、解白勒 (Kepler) 的行星運行定律、
哈維 (Harvey) 的血液運行論、笛卡兒 (Descartes) 的方法論、佗里傑利
(Torricelli) 的氣壓計原理、波耳 (Boyle) 的氣體新試驗、牛敦發現白光的
成分及自然哲學原理,李文厚 (Leeuwenhoek) 發現的微生物。(以上譯名

⑲ Sir George Staunton, op. cit., vol.II, p.71;葉氏譯上引書,頁 250。

⑳ 治學方法見《胡適文存》第三集卷二,考證一字古義見《胡適文存》第一集
　　卷二〈論國故學──答毛子水〉。

從胡適原文）兩欄加以比較，他得出的結論是中國樸學的材料全是文字的，近代歐洲科學的材料全是實物的。研究材料和對象之差異，遂使近代中國的學術與歐洲南轅北轍。

近代歐洲因為研究對象是自然界的實物，研究方法自然以實驗、調查為主，這是學術的近代性。中國十七世紀開展的樸學，至十八世紀鼎盛而影響到十九世紀，方法雖然也講求證據和邏輯推理，因為材料來自故紙堆，脫離實物，故不具備近代性。因為不具備近代性，即使上述十七世紀這班最有科學精神的大師，包括十八世紀的戴震、錢大昕、段玉裁、王念孫等人，按胡適評論，他們的成績也很有限。胡適說，一個格林姆 (Grimm) 便抵得許多錢大昕、孔廣森音韻學的成績，一個珂羅倔倫（Benhard Karlgren，即高本漢）幾年便推倒顧炎武以來三百年中國學者的紙上功夫。從學術推及其他領域，我們甚至可以說盛清中國之不如近代歐洲，早在十七世紀就因努力的方向不同而確定了。因此關於「中國太平」在十八世紀以後遽衰的探討，至少應該上溯到十七世紀。

乾隆時代編纂幾部大部頭書籍，法書如《祕苑珠林》，繪畫如《石渠寶笈》，青銅如《西清古鑑》，其中最著名者常數動員近四千人、歷時十餘年的《四庫全書》。中國清史學者戴逸的《乾隆帝及其時代》比較《四庫全書》與同時代法國狄德羅 (Denis Diderot, 1713–1784) 主編的《百科全書》(*Encyclopedie*)，分析二者性質的異同❷。《四庫》與《百科》的差別，他認為《四庫》是排比前人著述的匯編，《百科》乃綜合過去知識成果並加以闡述的著作；《四庫》側重古代文化成就，呈現傳統知識分類方法，《百科》則站在當代自然科學和社會科學的基礎上，建立世界知識的

❷　戴逸，《乾隆帝及其時代》，頁 369–389，北京：中國人民大學出版社，1992。按《四庫》開館於乾隆三十八年 (1773)，1781 年第一部文淵閣《四庫》完成，1787 年，七部《四庫》全竣。*Encyclopedie*，1751 年開始出版，1772 年 28 卷完畢，1777 年續 5 卷，1780 年索引 2 卷。

整體架構；《四庫》從官方立場編纂過去的智慧、知識，以協助帝王，鞏固統治，《百科》則以普遍理性和人性為標準，以人為核心，鼓吹民主、自由與人權。兩相比較，那麼乾隆帝光輝的文化大業，至少在叢書編纂方面，是否具有近代性，也就一目了然了。

以人類文明遺產為個人私產

乾隆皇帝無疑的是人類歷史上少有的藝術收藏家，他勤於作詩，喜歡題詩，把他收藏的藝術傑作塗得面目全非，早為人所詬弊，這裡我想提出來討論的是，他既然那麼喜好藝術，卻對藝術品那麼粗魯，主要原因之一恐怕在於他把收藏的藝術品視為自己的私產，沒有人類共有之財產的觀念。透過比較，我們不難發現中國傳統的收藏家完全缺乏近代性，乾隆皇帝具有相當的代表性。

所謂藝術收藏的近代性是指藝術的公眾化，即把藝術品當做公共財，開放給社會大眾欣賞。從歐洲歷史的發展來看，這是近代公共博物館形成的原始，也是博物館最基本的性質。1920 年蔡元培在湖南長沙做美學與美育的系列演講，其中談到美術的進化，有一條公例是「由個人的進為公共的」，他說：中國人「知道收藏古物與書畫，不肯合力設博物院，是不合於美術進化公例的」。他又說「美的東西不應獨歸所有者私覽，宜和大眾共賞」❷。引申之，美的意義應含有公眾性，只有私人性者不足以稱「美」，至少不是完整的美。中國的帝王權貴，達官富豪和文人雅士雖有悠久的藝術收藏傳統，但都只供自己或親朋好友欣賞而已，沒有公眾化。乾隆帝與其詞臣唱和，如梁詩臣、汪由敬、陳邦彥、沈德潛等等，在畫作上吟詠，或自己題跋，或奉敕代書。乾隆君臣肯定一起觀賞珍藏，但都只能算是私人性的玩賞，不是近代博物館的公開展示，這批藝術品

❷　高平叔主編，《蔡元培文集・美育卷》，頁 135，167，臺北：錦繡出版公司，1995。

要在他身後一百多年故宮博物院成立時，才公共化。

歐洲王室公開藝術收藏

　　近代歐洲的藝術收藏亦始於王室貴族，被認為是聲望的標幟，權力、教養和偉大的象徵❷，如普魯士的腓特烈大王（King Frederick the Great，1740–1786 在位）或俄羅斯的凱薩琳大帝（Empress Catherine the Great，1762–1796 在位），他們藝術收藏的熱衷絕不下於乾隆。然而乾隆時代的歐洲，王室貴族對藝術收藏的態度已經不是中國的樣子了，他們紛紛把自己的收藏開放給社會大眾。以法國為例，路易十四 (Louis XIV, 1643–1715) 收集的大量藝術品，到路易十五 (Louis XV, 1715–1774)，民間因無法親睹偉大的作品而迭有怨言，抱怨歐洲大師的畫作深藏在光線不良的凡爾賽宮殿中，外面的人既無所知，也起不了鼓舞藝術創作的作用。法國政府為了平息民怨，乃選一百一十件畫作在盧森堡宮 (Palais du Lux-embourg) 於 1750 年 10 月公開展覽❷。人民竟然以這種方式迫使王室開放一部分藝術收藏，成為公共財（至少在使用上），這豈是帝制中國的人民所敢企望的！這是乾隆十五年 (1750) 發生的事。

　　俄羅斯屬於後進國家，從彼得大帝（1682–1725 在位）到凱薩琳大帝，大約相當於中國的康雍乾三朝。彼得抵上康熙時代的後段三分之二，凱薩琳值乾隆後半期。彼得大帝在首都開設兩個博物館，一是 Naval Mu-seum，一是 Kunstkammer (Museum of Natural History)，後者包含公共圖書館和天文臺。他公開號召，「希望人民能來參觀而且學習」，供給每位參觀者簡餐和一杯伏特加酒，以吸引他們接近博物館。此一供食傳統甚

❷　James L. Connelly, "The Art Museum and Society", Virginia Jackson ed., *Art Museums of the World*, "Introduction", p.6, Greenwood Press, 1987.

❷　Germain Bazin, *The Museum Age*, p.151, English translation, Brussels: Desoer, 1967.

至到 1734 年自然史博物館轉變為科學院 (Academy of Sciences) 時，其民族學和人類學的博物館仍然保持❷❺。彼得大帝開放博物館的作為豈是中國歷代皇帝所可企及？

從普魯士嫁到俄羅斯的凱薩琳派遣人在西歐大量收集藝術品，其中包括法國《百科全書》的主編狄德羅。狄氏稱讚她：「一般人只在承平時對藝術有興趣，凱薩琳則遇戰爭也不稍減。歐洲的科學、藝術品味和智慧北移了，而野蠻及相關事物則搭車南下。」即使凱薩琳收藏藝術品純為自己的喜好，不過，她常激勵身邊的人喜愛藝術，她最常講的話是：「我對冬宮的服務在教育才藝青年的品味」。凱薩琳所謂教育是學習對美的感受，她統治的時代，冬宮事實上已成為一個博物館，雖然要經過准許才能參觀，不過在畫廊裡，

凱薩琳大帝，銅版畫

不只外國訪客，也有俄國收藏家及美術學院 (Academy of Fine Arts) 的學生，他們隨同師長來臨摹他們所選的畫作❷❻。相較於凱薩琳，乾隆皇帝作為藝術品的收藏者、藝術活動的贊助者，顯然不比她具有近代性。

公共博物館造就近代社會

德國普魯士文化資產基金會 (Stiftung Preussischer Kulturbesitz) 主席雷赫曼 (Klaus-Dieter Lehmann) 說得對，「文化不只是美麗的裝飾，它本身即是強大的力量。」(Cultural is not simply decorative and ornamental; it is

❷❺　Pierre Descargues, *The Hermitage Museum, Leningrad*, pp.16–17, New York: Harry N. Abrams, 1961.

❷❻　Pierre Descargues, op.cit., pp. 35–36, 48–50.

a powerful force in itself.)❷回到本文的討論，歐洲王室將珍藏的藝術品開放給眾人共享，是民主精神的先聲，使藝術品發揮蘊藏的力量，也是全面提升國民素質的重要方法，十八世紀的啟蒙運動正是催生此一轉變的思潮。

法國博物館學家康尼利 (James L. Connelly) 論述這段歷史說，十八世紀的啟蒙運動強調教育，其理念根源於洛克 (John Locke) 的知識觀，認為接近偉大作品可以增長人的教養、智慧和品味。這種哲學進而堅持自我成長是個人，也是社會的責任，個人愈長進，下一代愈趨高明，最後可以締造完美的社會。啟蒙運動這種相信教育的有效性和環境可以高尚的信念，是十八世紀博物館建設以及王室收藏開放給民眾的基本動力❷。在此思潮下，王公貴族和私人藝術收藏公眾化遂成為啟蒙時代的風尚，如奧地利國王約瑟夫二世（Joseph II，1740–1786 在位），自 1765年親政後，重新編輯王室收藏的畫作，大約在 1780 年左右開放，每週三次，管理人馬謝 (Chretien de Mechel) 說，「這類大批的公共收藏，教育性高於娛樂性。」曾任羅浮宮館長的巴仁 (Germain Bazin) 總結說：「維也納的畫廊提供我們一個特別的代表案例，在十八世紀轉變的過程中，皇室收藏變成公共博物館。」❷

至於教皇克里蒙十二世 (Pope Clement XII) 1734 年將所有收藏轉為公共博物館，即是今日有名的卡匹脫利諾博物館 (Museo Capitolino) 的前身。而像義大利翡冷翠麥第奇 (Medici) 家族的收藏，在最後一位公主安娜（Anna Maria Ladovica，1743 去世）的推動下，贈給突斯坎尼 (Tuscany) 及其人民，也公眾化了。巴伐利亞 (Bavaria) 的狄奧多雷選候（Elector

❷　Klaus-Dieter Lehmann,"A Cosmos of Cultures", Lehmann ed., *Cultural Treasures of the World in the Collections of the Prussian Cultural Heritage Foundation*, Berlin: The Foundation, 2001.

❷　James L. Connelly, op. cit., p.8.

❷　Germain Bazin, op. cit., p.158.

Charles Theodore，1799 去世）也在 1780 年設置一個公共博物館「宮苑畫廊」(Hofgartengalerie)。諸如此類的例子在十八世紀的歐洲大大小小貴族中，所在多有❸。當時的大學博物館和城市博物館亦如雨後春筍，紛紛成立，構成一股博物館公共化的潮流，但與本文的比較研究關係稍遠，茲存而不論。

怎樣看待乾隆皇帝的大業

　　原始藝術是公眾化的，人人參與共享；古代藝術寄存於神殿和祭典，中古藝術附麗在教堂和禮拜，也都是公眾化的。然而到了 1500 年以後，產生脫離群眾的藝術創作，為少數王公貴族所獨占，所享有❸。不過歐洲這段時間並不太長，到十八世紀，如上文所述，就多轉私為公了，社會大眾乃有機會接近藝術傑作。這轉變不但有助於藝術創作的推陳出新，也可以提升人民的素質，蘊育近代化的國民。換句話說，博物館公眾化是造就近代社會的一種動力。從這個角度看，乾隆皇帝利用多種管道所收集的大量藝術品，並沒有發揮啟迪民智、提升人民素質的作用。這是不折不扣的集千萬人之力以奉侍一人之消費，歷代藝術大家的作品徒為脫離群眾的有閒階級的玩好而已❸。

　　每一文化體系所發展出來的藝術，自成特色，都有其價值；每一文化體系所形成的藝術觀念或理論，也都有其適用性，我們不在這裡強分軒輊。我們既不必然接受乾隆帝對郎世寧畫馬「似則似矣遜古格」的評價，也不會認為英國使節團批評中國繪畫「不懂明暗的道理」有什麼道理❸。然而文化事業的經營是絕對存在著進步性和落後性的差別的。借

❸　Germain Bazin, op. cit., Chapter 8: "The Age of Enlightenment".

❸　James L. Connelly, op. cit., p.7.

❸　參本書頁 19。

❸　參馮明珠主編，《乾隆皇帝的文化大業》（臺北：國立故宮博物院，2002）展覽圖錄 IV-4 說明引《清高宗御製詩》三集卷 31〈命金廷標撫李公麟五馬圖

用孟子的話說，與眾人同樂者即是進步，自己或少數人獨樂者即是落後。乾隆盛世匯集到宮廷的藝術品，雖然起了保存的作用，但相對於同時代的歐洲，乾隆皇帝藝術收藏態度的落後性則昭然若揭。中國最大的收藏家並沒有想到要把這些人類共同遺產還給人民，這就是缺乏近代性。

到二十世紀，乾隆皇帝的收藏隨著古物陳列所 (1914) 和故宮博物院 (1925) 的成立才公眾化，本院向來的展覽固然多基於乾隆皇帝收藏，今年的年度大展以此為主題，在欣賞中國精緻藝術之餘，也不應忽略客觀評論當時文化事業的態度。本文嘗試從藝術收藏開放於民的角度，對乾隆皇帝文化大業提出另外一種視野。這雖然只涉及藝術文化所謂上層結構的部分，也許也可為中國近代史研究「中國太平」何以遽衰此一課題提供一種解釋。

藝術博物館的基本觀念不能離開啟蒙運動以來的主流思潮，化私為公，把人類藝術文明遺產還給全民，以提升人民的素質，締造高尚的社會。「乾隆皇帝的文化大業」特展也應該放在這個視野和脈絡中才能理解它的真實，研究者所提出的歷史解釋也才可能比較周延。

法畫愛烏罕四駿因疊前韻作歌〉有云：「泰西繪具別傳法（自註：前歌曾命郎世寧為圖），沒骨曾命寫裹蹏，著色精細入毫末，宛然四駿騰沙堤，似則似矣遜古格，盛世可使方前低。」英國使節團評論中國繪畫的意見，認為中國人絲毫不懂配景法和調和明暗面，他們覺得人像上鼻子下面的陰影是一個缺點。他們反對把畫面上的幾個物體按照距離人的視線遠近，畫成不同大小。他們可以用鑿子雕刻木、石和象牙，刻得十分精細，但就是不天真自然。他們憎惡一切解剖，因此，他們創造的人像常常失去比例。參 Sir George Staunton, op. cit., vol.II, pp. 307–309；葉氏譯本，頁 345–346。

蒙古「黃金氏族」的推測

黃金氏族與黃金史

「大汗的世紀—蒙元時代的多元文化與藝術」特展是國立故宮博物院新團隊首次推出的年度大展（2001年），故宮藏品雖然號稱精美，但有一定的局限性，尤其難以符應新問題的要求，像蒙古人所締建的橫跨歐亞的帝國，包含非常複雜的民族和文化，以故宮的收藏是無法如實呈現當時的情境的。不過策展團隊憑著深刻和靈活的展覽手法，相當程度地傳達當時多元的景象。

成吉思汗像

我先看了預展，劈頭迎面而來，第一個單元的標題是「黃金氏族」(Golden Kin)，頗引起我的興趣。說明板只說黃金氏族指稱蒙元皇室，但何以用「黃金」來稱呼皇室帝冑呢？我當時生起一個想法，繫連到早期草原民族的藝術風尚；不久在配合特展所舉辦的學術研討會上，我做了一個比較學術性的開幕致詞，講出我的推測。當時只有幾則綱要，沒留底稿，而今事隔二年有餘，編輯書稿，乃不自覺追憶前說，整理修飾以成此篇文字。

成書於十七世紀初的《黃金史綱》有「成吉思汗的黃金家族」的說法。蒙古北退，元順帝懷念大都，歌曰：

把可愛的大都，

把可汗上天之子成吉思汗的黃金家族，

把一切佛的化身薛禪可汗的殿堂，

由一切菩薩的化身烏哈噶圖可汗以可汗上天之命而失掉了。

把可愛的大都，

把可汗國主的玉寶之印褪在袖裡出走了，

從全部敵人當中衝殺出去了。

布花帖木兒丞相突破重圍，

願汗主的黃金家族當受汗位，千秋萬代

因不慎而淪陷了可愛的大都，

當離開宮殿時遺落了經法寶卷，

願光明眾菩薩垂鑒於後世，

回轉過來著落於成吉思汗的黃金家族。❶

　　蒙元史家洪金富教授說，「黃金氏族／家族」對譯蒙文的 altan urugh。Altan 是金，urugh 是氏族或家族。蒙元學界一般認為廣義的黃金氏族包含成吉思汗 (Gengis khan, 1167–1227) 十世祖孛端察兒 (Bodoncher) 以下的孛兒只斤氏 (Borjigin)，而狹義的黃金氏族只指孛兒只斤氏內成吉思汗也速該 (Yisugei) 的家族❷。換言之，成吉思汗及其兄弟之子孫等帝胄，才是真正的黃金氏族，但也可以放寬到成吉思汗十世祖以下的所有皇親。

　　因此蒙古統治階段的歷史書往往帶有「黃金」的字眼，如十七、八世紀博學喇嘛羅卜桑丹津 (Lobsang–danjin) 所著的 *Erten-u Khad-un Un-dusulegsen Toru Yosun Jokiyali-Tobchilan Khuriyaghsan Altan Tobchi*，意思是「記載古代〔蒙古〕可汗們的源流，並建立國家綱要的黃金史綱」，簡

❶　朱風、賈敬顏譯，《漢譯蒙古黃金史綱》，頁 45，呼和浩特：內蒙古人民出版社，1985。

❷　洪金富教授答覆作者問題的信函。

稱 *Altan Tobchi*，漢譯作《黃金史》，也稱作《大黃金史》(*Altan Tobchi nova*) ❸。此外還有多種類似的史籍，如 *Altan Tobchi Mongol`s Kaya Letopis*（《蒙古編年史——黃金史》），或 *Mergen Gegeen Tan-u Altan Tobchi*（《墨爾根活佛的黃金史》），前者原題 *Boghda Chinggis Khaghan-u Chidagh*（《成吉思汗傳》），又稱作《諸汗源流黃金史綱》❹。

蒙古統治者與「黃金」

　　蒙古文獻透露，不論黃金的實物或觀念，與統治者多產生密切的關連。札奇斯欽《蒙古黃金史譯註》補充《蒙古祕史》記敘成吉思汗和他六個將軍與泰亦赤兀惕 (Tay Chi'ud) 族鏖戰的英雄史詩，六將軍之一的孛羅忽勒 (Borohul) 說：

> 有箭射來，我當盾牌；
> 箭聲啾啾，我當掩護；
> 不使敵箭，中我主的金軀。❺

最高統治者成吉思汗的身體被尊稱作「金軀」，他自己也說：

> 我黃金的身軀若得安息呵，恐怕我偉大社稷就會鬆懈；
> 我偉大的身軀若得休息啊，恐怕我的全國就會發生憂慮。
> 我黃金身軀勞碌，便叫他勞碌吧，免得我偉大的社稷鬆懈，
> 我偉大的身軀辛苦，便叫他辛苦吧，免得我的全國【發生】憂慮。❻

❸　札奇斯欽，《蒙古黃金史譯註》，頁 3–4, 6–7，臺北：聯經出版公司，1979。
❹　朱風、賈敬顏，《漢譯蒙古黃金史綱》譯序，頁 1–4。
❺　札奇斯欽，《蒙古黃金史譯註》，頁 26。

《蒙古黃金史綱》云，成吉思汗向臣服的西夏失都兒忽汗 (Sidurghu) 徵兵以攻打花剌子模 (Khorezm)，失都兒忽汗拒不出兵，成吉思汗發誓道：「我寧願捨此黃金之軀，也不放過你。」❼

　　成吉思汗的身體既是金軀，那麼他的生命便是「黃金之命」或「黃金性命」。《蒙古祕史》續卷二第 269 節云：

> 　　察哈臺哥哥拖雷兩人，將曾守護【汗】父成吉思可汗
> 　　黃金性命的宿衛……如數【點交】給斡歌歹可汗。❽

《蒙古黃金史綱》記成吉思汗臨終云，「黃金之命將息」，輓歌曰：

> 　　你可憐的黃金之命即使超昇，由我們將你那玉寶般的靈柩載還
> 　　故土。

成吉思汗的身體是「金」，生命是「金」，他的棺槨遂也稱作「金柩」❾，倒不一定真是純金打造的。

　　十三、四世紀之際，波斯政治家、史學家拉施特 (Rashid al-Din Fadl Allah, 1247 –1318) 的《史集》(Tami` al Tawarikh) 說，蒙古人及其他部落有一種習慣：

> 　　他們見到君主時就說：「我們見到了君主的金顏。」

❻　同上，頁 67。
❼　朱風、賈敬顏譯，前引書，頁 24。
❽　札奇斯欽，《蒙古祕史新譯並註釋》，頁 424，臺北：聯經出版公司，1979。
❾　朱風、賈敬顏譯，前引書，頁 29，35。

拉施特解釋說：所指的是他的金心❿。

推而至身體生命之外者，往往也用黃金來表示。成吉思汗居所的門戶稱作「金門限」。《蒙古祕史》卷四第 137 節，赤剌溫・孩亦赤 (Chila'un-Khayichi) 帶兩個兒子禿格 (Tuge)、合失 (Khashi) 謁見成吉思汗，說：

> 我把他們獻給你，
> 看守你的黃金門限；
> 若敢離開你黃金門限，
> 到別處去啊，
> 就斷他們的性命，撇棄【他們】! ⓫

《蒙古祕史》卷八第 203 節，失吉・忽禿忽 (Shigiken-Khutughu) 說：

> 我從還在搖籃裡的時候，
> 就在你高貴的門限裡，
> 直到頸下長了些鬍鬚，
> 未曾想過別的。
> 我從襁裡還有尿布的時候，
> 就在你黃金的門限裡，
> 直到嘴上長了這些鬍鬚，
> 未曾做過錯事。⓬

❿ 拉施特 (Rishid al-Din) 主編，余大鈞、周建奇漢譯（據俄文本），《史集》，第一卷，第一分冊，頁 262，北京：商務印書館，1983。

⓫ 札奇斯欽，《蒙古祕史新譯並注釋》，頁 170。

⓬ 同上，頁 305。

門限，即指居處。游牧民族住的是帳篷，遂有「金撒帳」的說法。

《蒙古祕史》卷六第 184 節云，王汗「正立起了金撒帳舉行宴會。」❸
扎奇斯欽注：

> 原文「帖而蔑」(terme)，旁譯「撒帳」。按 terme 是細毛布。所
> 謂立起金撒帳，可能是立起以細毛布做成金璧輝煌的鉅帳而說
> 的。似乎就是近代蒙古貴族舉行盛宴之時，所立起的大帳幕
> (Chachir)。❹

金撒帳又譯作金帳，拉施特《史集》記載突厥族的烏古思征服伊朗、土
蘭、敘利亞、埃及、小亞細亞、富浪等國，回到他的老營，召集大會，
張起巍峨金帳，舉行大宴❺。十四世紀伊斯蘭旅行家伊本・巴圖塔 (Ibn
Battuta) 的《遊記》(*Travels*) 說，回教徒烏茲別克汗 (Moslem Khan Uzbeg)
常於其「金色天幕」(Pavillon d'or) 中接待國賓❻。天幕 (Orda, Horde)，
即大帳。

伊本・巴圖塔位詳述大帳，其他東方作者亦未提供欽察汗國
(Khanate of Kypchak) 之被稱作「金帳汗國」(Golden Horde) 的緣故。蒙
古人色尚白，近代蒙古王公大帳幕以藍布為面，白布為裡，白布花文，
頂上樹立赤銅包金裝飾❼，幾百年前的金撒帳可能也是這種色調，雖然

❸ 同❶，頁 243。

❹ 同上，頁 244。

❺ 漢譯拉施特，《史集》，頁 136，139。

❻ George Vernadsky, *The Mongols and Russians*, (New Haven: Yale University
Press, 1953), p. 140；扎奇斯欽譯，《蒙古與俄羅斯》，頁 114，臺北：中華文化
出版事業委員會，1955。伊本・巴圖塔，《遊記》，沃氏據 B. R. Sanguinetti 法
文譯本轉述。

❼ 扎奇斯欽，《蒙古文化與社會》，頁 56，臺北：臺灣商務印書館，1987。按多

帳頂赤銅包金的飾物，在陽光照耀下必定金光閃爍，但金撒帳的「金」應與「金甌」、「黃金性命」一樣，表示尊貴之意，不一定專就帳頂赤銅色金飾物而言（如果數百年前也是此制的話）。成吉思汗的孫子拔都 (Beatu) 在伏爾加河建立國家，十六世紀俄國文獻稱作金帳汗國，西元 1253 年聖芳濟修士威廉・盧布魯克 (William of Rubruck) 親身經歷，被引入大帳謁見拔都，對那個大帳幕的顏色或質料似乎沒有特別吸引他注意，所以也沒有記載 ⑱。不過比威廉・盧布魯克稍早幾年與蒙古人接觸過的方濟會修士約翰・普蘭諾・加賓尼 (John of Plano Carpini)，他的見聞卻更具體。西元 1247 年八月他謁見新被選為皇帝的貴由 (Cui Khan) 登基的帳幕，稱作金斡耳多 (Altan-Ordo)，「帳柱貼以金箔，帳柱與其他木樑連結處以金釘釘之，在帳幕裡面，帳頂與四壁覆以纖錦，不過帳幕外面則覆以其他材料。」⑲

　　中國也有類似的記載，窩闊臺時代 (1229–1241) 的彭大雅《黑韃事略》曰：「凡韃主獵帳所在，皆曰窩裡陀，其金帳（自注：柱以金製，故名）」。同時代的徐霆疏證：大氈帳，「用千餘條索拽住闌與柱，皆以金裹，故名。」可見蒙古君主之帳幕，門檻和柱子都包裹金箔，故有金帳之稱。⑳ 馬可波羅記述上都 (Chandu) 城內，忽必烈汗 (Cublai Khan) 用大理石及普通石頭建造的皇宮，「所有殿堂皆塗以黃金，飾以走獸飛禽同各種樹木花卉之繪畫。」城外，忽必烈汗另外造了馬可所謂可隨時抬起各段捆緊的「竹子宮」即是大帳幕，據他說：「有許多柱子，皆油漆塗金，華麗無比

數學者稱蒙古帝國的東部汗國為白帳汗，西部為藍帳（沃爾德斯基前引書，頁 114），白、藍是蒙古人尊貴的顏色。

⑱　Peter Jackson and David Morgan ed, *The Mission of Friar Willian of Rubruck* (London, The Hakluyt Society, 1990), pp. 130–134。

⑲　呂浦譯道森 (Christopher Dawson) 編，《出使蒙古記》(*The Mongol Mission*)，頁 61–62，中國社會科學出版社，1983。

⑳　彭大雅撰、徐霆疏證，《黑韃事略》，頁 2–3，叢書集成初編。

……宮的裡面，到處塗金，飾以走獸飛禽的繪畫。」❷中譯本所謂「塗金」，可能是鍍金，也可能包裹金箔。

金帳的「金」雖與它的柱子、門檻包金箔有關係，但也和「金甌」、「黃金性命」一樣以金色表示尊貴之意，同時帳內陳列的飲食器皿也有黃金製作的。成吉思汗擊敗王汗，將「王汗的金撒帳全部家具金酒碗器皿，連同管理人員等，」都賜給巴歹 (Badai)、乞失里黑 (Kisilgh) 二人❷。威廉・盧布魯克在拔都的金帳內見到大型的鑲寶石金、銀高腳杯，也發現拔都的御座是寬而深的臥褥，包滿了金箔❷。此正如徐霆所見「韃主帳中所用胡床，如禪寺講坐，亦飾以金。」❷

《蒙古黃金史綱》記載一則成吉思汗的神話，說他變成賣弓老人，警示兩個心存放肆的部下，這兩人扣不上弦，拉不開弓，「老人變作騎清線臉騾子的蒼白頭髮的人，長弓搭上金哨箭，一箭射裂山峰。」❷上引成吉思汗與泰亦赤兀惕族鏖戰的英雄史詩有一節說，可汗從他的金箭囊中抽出朱紅色的箭給搠・蔑而堅 (Chuu-Mergen)：

> 搠・蔑而堅夾在脅下，疾馳【向前】，用力拉滿了弓，把可汗所
> 指給他的，不曾錯過一個，全給射死了。❷

有包金箔的箭囊，也有包金箔的弓，據說五世紀阿提拉 (Attila) 之匈奴帝國曾以金弓為將帥權威的象徵❷。《蒙古祕史》卷七第 187 節被任命

❷ 張星烺譯，《馬可波羅述記》，頁 125,126，臺灣商務印書館，1972。

❷ 《蒙古祕史》卷七第 187 節，札奇斯欽新譯並注釋本，頁 250。

❷ Peter Jackson and David Morgan ed, op. cit, p. 132.

❷ 徐霆疏證，《黑韃事略》，頁 3。

❷ 朱風、賈敬顏譯，前引書，頁 18。

❷ 札奇斯欽，《蒙古黃金史譯注》，頁 29。

❷ George Vernadsky, op. cit, p. 101.

為宿衛的巴歹、乞失里黑配帶弓矢 ❷，享有免除賦役的特權。伏爾納德斯基推測此處所說的弓矢必非普通武器，乃一種代表品，用以象徵免除納稅或其他義務之「答兒罕」(darkhan) 特權者。這種弓和箭囊也應該都是包金箔的。沃氏說成吉思汗時代，代表第一級權威的信物是虎頭金牌，第二級平面金牌，第三級銀牌。伊兒汗國合贊 (Il–khan Gazan) 時代最高階級是虎頭裝飾的圓金牌，忽必烈時代萬夫長特獅頭金牌 ❷。

蒙古時代黃金的意涵

拉施特《史集》記載一則傳說，顯示在草原世界，金弓箭象徵政權的意義。話說烏古思有六個兒子，他們一起去打獵，找到一張金弓和三支金箭，帶到父親面前問怎麼分配。烏古思將弓給三個大兒子，三支箭給三個小兒子，前者以孛祖黑 (buzuq) 為諸子各部落之名號，後者以兀出黑 (aujuq) 為所出諸部落的稱號 ❸。

《蒙古祕史》續卷一第 254 節，成吉思汗派遣的一百名使臣被花剌子模殺害，他說：「怎能讓回回人（原作撒兒塔兀勒，Sarta'ul）截斷我的黃金韁轡？」韁轡 (arghamji)，引申有統御之意，德國海尼士 (E. Haenisch) 譯為金索子 (der goldene Seitstrick)，云是蒙古帝國主權的象徵 ❸。

以上見於《蒙古祕史》的金軀、黃金性命、黃金門限、金撒帳、金箭囊、黃金韁轡，還有別的史料所說的黃金之命、金顏、金心、金弓、金箭、金牌、金榻、金柩等等，皆具有最高統治的意味。黃金在草原民族中之所以有這麼崇高的意味，據拉施特說是「因為金子是人所需要的，

❷ 《蒙古祕史》曰：「叫客列亦惕【部】汪豁只惕【族人】給【他兩人】做宿衛，使【他二人】佩帶箭筒。」札奇斯欽注引《元史》卷九九兵志二，宿衛云：「其怯薛執事之名，則主弓矢。」

❷ Vernadsky, op. cit, pp. 125–126；札奇斯欽譯，前引書，頁 101–102。

❸ 漢譯拉施特，《史集》，頁 140。

❸ 札奇斯欽，《蒙古祕史新譯並注釋》，頁 391。

極純潔無瑕的貴重之物。」❷

然而拉施特未免太簡單化，太理性化了吧？根據他記述弘吉剌惕人 (Qunqirat) 起源的神話云，從一個金器裡生出三個兒子，長子主兒魯黑—蔑兒干、次子忽拜—失列、三子禿速不—答兀。到成吉思汗時代，弘吉剌惕有的歸順，有的與成吉思汗的氏族聯姻。雖然拉施特認為人類從金器出生，是不可理解的，憑空虛構的，所以解釋這則神話說，「生出這三個兒子的那個人，生性聰穎，【品格】完美，言行態度和教育都卓越出眾，遂被比擬作金器。」❸拉施特顯然和司馬遷一樣，把遠古神話理性化了。考拉施特在別的地方記敘豁羅剌思人也說，他們與弘吉剌惕人和亦乞剌思人同出於一個根源，彼此為長幼宗親，而豁羅剌思人的根源傳說則是從金器 (阿勒壇‧忽都合，qudugeh) 出生的❹。

祖先金器出生說和統治階級金器的使用，於是構成一幅黃金氏族高貴的圖象。

早期草原民族的黃金傳說

蒙古文獻所載黃金的高貴性，放在草原地帶深遠的歷史中來看，我們發現是有非常悠遠的傳統的。拉施特記錄的從金器裡誕生嬰兒的傳說，在黑海北岸一帶，早於成吉思汗一千五百年以上的斯基泰人 (Scythian) 也有金杯的傳說。

❷ 漢譯拉施特，《史集》，頁 262。

❸ 同上，頁 262。

❹ 同上，頁 269。述金器出生的三個兒子之氏族關係如下：
—— （長子）主兒魯黑—蔑兒干—— 弘吉剌惕諸部
—— （次子）忽拜—失列—— 亦乞剌思
——— 斡勒忽訥惕
—— （三子）禿速不—答兀—— 合剌訥惕
——— 弘黑兀惕—— 迷薛兒玉番—— 豁羅剌思人

西方史學之父希臘人希羅多德 (Herodotus, 484–430/20B. C.) 的《歷史》(*Historia*) 第四卷記載斯基泰人的祖源傳說云，希臘最受眾人景仰的英雄海拉克列斯 (Heracles) 曾為尋找失蹤的牝馬而不得不與上身是女子而下身是蛇 (Viper) 的怪物交媾，怪物懷孕，生下三個兒子，海拉克列斯留下一張弓和帶扣尖端有一隻金杯的腰帶。孩子成人時，長子、次子皆拉不開弓，只有三子能完成這個任務，他叫做司枯鐵斯 (Scythes)，希羅多德說，斯基泰國王就是他的後裔，而斯基泰人一直保留腰帶上帶著金杯的習俗 (IV:8–10)❸❺。

　　另一種說法是斯基泰人自己說的。據說天王宙斯與包律斯鐵涅司 (Borysthenes) 河之女生了塔爾吉塔歐 (Targitaus)，按希羅多德並不相信，不過他仍然記錄了這則神話。塔爾吉塔歐有三子，即里波克賽司 (Lipox-ais)、阿爾波克賽司 (Apoxais) 和幼子克拉科賽司 (Coloxais)。傳說天上掉下一張金鋤、一個金軛、一把金斧、一只金杯，長子和次子想取得這些金器，但一靠近黃金就燃燒，只當幼子走近時，熊熊火燄反而停止，於是把黃金帶回家，兩個兄長乃同意把全部王權都交給最年輕的兄弟。(IV: 4)。自塔爾吉塔歐以下到大流士的征服共一千年，歷代國王皆小心保存這些神聖的金器，每年以盛大的犧牲獻祭金器以求恩寵。克拉科賽司給他的兒子建立三個王國，其中最大的王國保有這些金器 (IV:7)❸❻。

　　斯基泰人看待黃金是神聖的，希羅多德引述阿利司鐵阿斯 (Aristeas) 的敘事詩說，他被希臘太陽神 (Apollo) 附體，來到伊賽多涅斯人 (Isse-dones) 的土地，那是一隻眼睛的阿里瑪斯波伊人 (Arimaspians)❸❼的地區，住著看守黃金的怪獸 (griffins) (IV:13)❸❽。所謂怪獸是兩種以上動物的合

❸❺　Rev. Henry Cary translated, *Herodotus* (London, George Bell and Sons, 1904), p. 240; 王以鑄譯，《歷史》，頁 262–263，臺北: 商務印書，1997。

❸❻　Ibid, pp. 238, 239; 王以鑄中譯，頁 261、262。

❸❼　斯基泰語, Arimaspians ＝ Arima+Spians, Arima，一也, Spou 眼也，即獨眼人。見 *Horodotuos*, IV:27, Henry Cary, ibid, p. 246; 王以鑄中譯，頁 270。

體，草原游牧民最具特色的藝術造形之一。❸因為黃金是神聖王權的象徵，故有怪獸守護的傳說。

東方同屬於草原游牧民族的匈奴有一種祭天金人，據《漢書》記載，武帝元狩二年 (109B. C.) 驃騎將軍霍去病率領萬人騎兵出隴西：

> 過焉支山千有餘里，合短兵，鏖皋蘭下，殺折蘭王，
> 斬盧侯王，銳悍者誅，全甲獲醜，執渾邪王子及相國、
> 都尉，捷首虜八千九百六十級，收休屠祭天金人。❹

這是漢帝國一次大勝利，對匈奴致命的打擊，必有大批虜獲，都未表述，卻特別提到祭天金人，應有等同於王權的意義。關於祭天金人，後來注疏家都說不出所以然，一般只能以魏晉隋唐的佛像去推測❹。

草原民族的金器

希羅多德《歷史》記載伊賽多涅斯人有一種風俗，將死者的頭剝皮擦淨後，鍍金，當作聖物保存，每年為之舉行盛大的祭典 (IV:26)。這是對自己的親人，另外也記載斯基泰人對敵人的首級，鋸去眉毛以下的部分，剩餘的頭顱若貧窮人家只包生牛皮，富厚之人則包上牛皮後，裡層還鍍金，皆當作杯子使用 (IV:65)❹。

❸　Henry Cary, ibid, p. 242；王以鑄上引書，頁 264–265。

❹　杜正勝，〈歐亞草原動物文飾與中國古代北方民族之考察〉，《中央研究院歷史語言研究所即刊》64: 2 (1993) 頁 339–349。

❹　《漢書》卷五五，〈衛青霍去病傳〉，頁 247。

❹　同上，張晏注云：「佛徒祠金人」；顏師古曰：「今之佛像是也。」（頁 2480）又《漢書》卷九四上〈匈奴傳上〉，師古曰：「作金人以為天神之主而祭之，即今佛像是其遺法。」（頁 3769）。

❹　Henry Cary, ibid, p. 246, 258；王以鑄中譯，頁 269、284。

　　後面這條記錄便和《史記・大宛列傳》所說「匈奴老上單于殺月氏王，以其頭為飲器」非常相似❸。《淮南子・齊俗訓》說：「胡人彈骨，越人喪臂，中國歃血」，雖然方式各異，但作為誠信的約束是一致的。高誘注「胡人彈骨」曰：

　　　　胡人之盟約，置酒人頭骨中，飲以相詛。❹

　　顯然，東亞草原民族和黑海北岸所賦予頭顱飲杯的神聖性和神祕性是相似的。

　　中國資料對頭顱的處理方法語焉不詳，不妨參引希羅多德的記載來補充，值得注意的一點是鍍金，這是和上文所論草原民族對黃金的看法互相吻合的。中國的華夏文明重視玉與銅，而與草原帶以西以北之重視黃金和寶石恰成鮮明的對比，這個概括性的總結基本上已成為論述歐亞考古美術史學界的通識，而所謂「斯基泰・西伯利亞」式 (Scythio-Siberian) 藝術也多以黃金的質材最稱貴重。斯基泰興盛期的黃金工藝品今多收藏在俄國聖彼得堡的冬宮博物館 (Hermitage) 和烏克蘭基輔的國家歷史博物館 (National Museum of the History of Ukraine)，有形形色色的金箔飾件，著錄亦見包裹金箔的杯或缽之類的器物❺，從它們的貴重稀有可以推想文獻所述人頭飲器鍍金的意義。

　　草原民族使用的金器有純金、琥珀金 (electrum)、鍍金，和包金箔等方式，而其器類則非常龐雜，大致如裝飾的手鐲、臂鐲、項鍊、耳環、衣帽飾件、髮飾、飾牌 (plaque)、馬具、劍鞘、箭帶弓囊 (gorytus) 和竿頭

❸　《史記》卷一二三〈大宛列傳〉，頁 3162，臺北：鼎文書局，1977。

❹　《淮南子》卷一一〈齊俗訓〉，頁 174，臺北：世界書局，1965。

❺　Ellen D. Reeder ed, *Scythian Gold, Treasures from Ancient Ukraine* (New York: Harry N. Inc, Publishers, 1999), Ns. 51, 54。

飾 (final) 等 **⑯**。這類文物散布的地域極其遼闊，從黑海北岸、烏克蘭草原，經高加索、中亞到阿爾泰山區、蒙古，皆見蹤跡。

1969–1970 年阿吉謝夫 (K. A. Akishev) 在中亞吉爾吉斯共合國伊係克 (Issyk) 的阿瑪阿塔 (Alma-Ata) 發掘一座大墓，時代約當西元前五世紀。墓主是一位年輕男子，身高 165 公分，穿緊身長褲，縫以金片，長靴鑲金，上身穿皮製短袖束腰外衣，縫了 2400 個鏃形金片，布邊及袖套鑲縫較大的動物形金片。腰帶附結厚重的動物形金飾，懸掛一把長劍，一把短劍，劍鞘鎏金和包裹金箔。頸部環繞著金項鍊，疊四圈，兩端作獅頭形裝飾。他的右手邊有兩個大金戒指，其一是帶羽冠的人面印章。此墓出土令人印象最深刻者是尖形頭飾，65 公分高，發掘者復原後得知，底緣圓形，牢牢纏繞著怪獸 (qablous animals)。怪獸係木刻，包裹以金箔，頭有山羊長角，前肢如跪馬，有翼。頭飾頂部裝飾金箔，如翼狀或羽形，突出於這些翼或羽者則是四支箭鏃或小矛。頭飾中間是兩條延長的金箔，畫紅黑二色。頭飾四周佈置許多金箔刻成的動物，如翼虎、雪豹、大角山羊、飛禽和戴面具的人，這些動物都住在「金山」和樹林中。

總計墓主穿戴的釘釦超過四千件裝飾金片，這是很難得的機會，可以讓我們一窺塞種 (Saka) 貴族喜好金飾的穿著風尚，顯示斯基泰的基本品味。這座墓證明斯基泰人喜歡給死者「鍍金」，墓主遂被考古家戲稱曰「金人」(Gold Men) **⑰**。

⑯ Liudmila Galanina and Nonna Grach, *Scythian Ar, The Legacy of the Scythian World mid–7^{th} to 3^{rd} Century B. C.* (Leningrad: Aurora Art Publishers, 1986); Ellen D. Reeder, ibid; Gilles Be`guin et al, *L`Or des Amazones, peuplus nomads entre Asie et Europe VI^e Siecle av. J-C-VI^e Siecle apr. J.-C.* (Paris Musees, 2001) Joan Aruz, Ann Farka, Andrei Alekseev, and Elena Korolkova ed., *The Golden Deer of Eurasia, Scythian and Sarmatian Treasures from the Russian Stepps* (The Metropolitan Museum of Art, New york, 2000).

⑰ Renate Rolle, *The World of the Scythians* (B. T. Batzford Lfd. Londen, 1989), pp.

伊係克大墓出土木室圖　　　　　木室主人復原圖

　　2002 年夏季，一支俄德聯合考古隊在西伯利亞圖瓦 (Tuva) 共合國的阿茲汗 (Arzhan) 發掘一座內容豐富的斯基泰大墓。考古隊由聖彼得堡冬宮博物館的楚古諾夫 (Konstantin Chugunov) 領隊，德方參與者是柏林的德國考古研究所 (German Archaeological Institute in Berlin) 的帕爾辛格 (Hermann Parzinger) 和那格勒 (Anetoli Nagler)。這是一座男女合葬墓，男子約 40–45 歲，女子 30–35 歲，二人同時入葬，推測女子可能是殉葬者。

47–51, Translated by Gayna Walls from the Dermen *Die Welt。der Skythen* (1980)

　　圖版參考 *The Oasis and Steppe Routes*，（奈良縣立美術館，1988），pp. 126–128, 253–254。

此墓出土大量的琥珀（來自波羅的海的商品或貢物），綠松石珠，銅、骨與鐵的箭鏃,也發現弓的遺痕等。最令人注目的是大約 5700 件的小金器,大多作動物形狀，如獅、虎（?）、野豬等猛獸，出於死者身上，可知這些原來都是縫在衣服上的裝飾。根據發表的資料，金器還有頸圈、箭袋鐶扣，鹿形頭飾和裝飾馬勒的魚形金箔,此墓金器重達 44 磅,遠比西伯利亞單一墓所發現者為多。

　據碳十四，阿茲汗大墓的時代落在西元前第七世紀，這些金器呈現斯基泰人原來的美術特色，不像年代較晚的黑海北岸地區，受到希臘的影響❹。

　1978–1979 年前蘇聯與阿富汗聯合考古隊在阿富汗北部史巴爾干 (Shibargan) 谷地的底利亞丘墟 (Tillya–tepe)，亦即是「黃金之丘」(Golden Mound) 發掘了六座出土黃金的古墓，編號 1 至 6。第 4 號墓是男性，年齡約 50 歲，第 3 號墓擾亂嚴重，骸骨少有，無法判斷，其餘四座墓皆女性，年齡分別約在 25 歲至 45 歲之間。從各墓出土的金器及其造形文飾來看，當屬於草原民族的藝術，但受到大希臘化的影響❹。

　毫無例外的，墓主胸部都發現金帶扣，譬如第 3 號發現三個帶釦相疊，推測可能穿至少三套衣服。衣服原來縫了大量的金片作裝飾，平均每座墓葬皆出土了 2500～4000 片之間，這些鑲縫的金片形形色色，如八瓣玫瑰花形、六瓣玫瑰花形、外方內心形、外方內圓形、圓盤形、「蝴蝶」

❹　Mike Edwards, "Masters of Gold", *National Geographic*, June, 2003。

❹　以下所述資料參看 Victor Sarianidi (translated from the Russian by Arthur Shkarovsky-Raffe), *Bactrian Gold, from the Excavations of the Tillya-Tepe Necropolis in Northern Afghanistan*, Auroa Art Publishers, Leningrad, 1985；發掘者論述參考 Viktor Sarianidi (translated by Olga Soffer), "The Treasure of the Golden Mound", *Archaeology*, vol. 33, No. 3, 1980; V. I. Sarianidi (translated by Dovid C.Montgomery), "The Treasure of Golden Hill", *American Journal of Archaeology*, vol;. 84, 1980.

形、半圓形、三角形、束腰形、甲蟲形、雙葉
形等等。經過一層層的剔剝，可以復原每件衣
服的裝飾。

衣服鑲飾之外，如第 4 號墓武士騎獅扣環
腰帶、「龍車」鞋扣、劍鞘，第 6 號墓的玫瑰花
冠，第 2 號墓羚羊手鐲，第 3 號墓的武士扣鐶，
第 2 號墓的「王者與龍」耳墜飾，第 5 號墓的
四層項鍊，以及第 1 號墓的「海豚武士」飾牌，
這些金器皆極盡工藝之事。

考古領隊俄國的沙利阿尼迪 (Viktor Sari-
anidi) 據出土錢幣推測，墓地的年代約西元前 1
世紀至西元 1 世紀。墓地屬於古代大夏 (Bactri-
a)，沙氏推測其主人當是月支游牧民族，受迫於
匈奴，西遷來此，當於大夏式微之後，而他們
尚未建立貴霜 (Kushan) 王國之前。

底利亞丘墟二號墓墓主服
飾復原線圖

蒲喀欽寇窪 (G. A. Pugachenkova) 和欒裝
勒 (L. I. Rempel) 不贊同來自東方的月支說，他
們從金器文飾母題帶有相當濃厚的大希臘風格，而論定是自西徂東的塞
種的文物❺。然而不論月支或塞種，都是草原游牧民族，就本文關注的
問題而言，「黃金之丘」的出土正是草原民族與金器結下不解之緣的另一
有力證據。

法國載迪 (Christian Deydier) 收藏一批金箔片，據說出於甘肅禮縣，
遂被定為秦國（族）文物❺。箔片周圍存有釘孔，有人推測是棺具裝飾❺，

❺ G. A. Pugachenkova and L. I. Rempel, "Gold from Tollia-tepe", *Bulletin of the Asia Institute*, vol. 5, 1991.

❺ Christian Deydier, *L`or des Qin* (Oriental Brenzes Ltd., London, 1994).

然其真正用途仍難明瞭。而所謂秦器大概是根據傳說出土之地，同出 2
件金箔包木蕊的金虎，碳十四測定西元前 1085–825 年及西元前 943–791
年，約略在秦國初期或更早，此外缺乏其他有力的證據。總之，這批金
器恐怕要放在草原文化來理解，才接近其真實。

　　內蒙古伊克昭盟杭錦旗阿魯柴登，1972 年出土一批金銀器，可能來
自兩座墓葬，其中有黃金鷹形冠頂飾和冠帶飾，黃金動物飾牌以及各種
金箔飾片及飾件❸，後者推測是鑲縫衣服的裝飾。這批資料的年代大概
從戰國中晚期到西漢早期，約西元前 4～2 世紀。

　　西元五至六世紀朝鮮半島大墓出土大量的金器，尤其在新羅 (Silla)

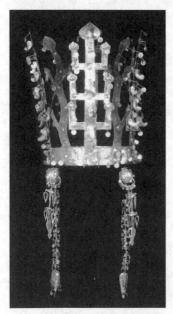

即今慶州 (Gyeongju)，即有名的「新羅黃金」，
如皇南大塚 (Hwangnam-daechong)、金冠塚
(Geumgwan-chong)、瑞鳳塚 (Seobong- chong)
和天馬塚 (Cheonma- chong) 等，出土獨特造形
的金冠、金帽，鳥翼形、蝶形冠飾件，金銙帶
和腰佩，劍鞘與手把的包金裝飾，金耳飾、金
垂飾、金釧、金指環，金杯、金碗、鎏金銅履，
以及鎏金馬具。百濟 (Baekje) 和高句麗
(Goguryeo) 也有金器發現。根據同墓或同時代
出土的玻璃器、琉璃飾件，以及裝飾寶石的刀
劍鞘和金釧，明顯係來自波斯或中亞之物，或
吸納這些地方之工藝的結果❹。

慶州瑞鳳塚出土的金冠　　　　　新羅顯然位在歐亞貿易網絡上，九世紀阿

❷　韓偉，〈甘肅禮縣金箔飾片紀實〉，收入 Christian Deydier，前引書。

❸　田廣金、郭素新，《鄂爾多斯式青銅器》，頁 342–348，北京：文物出版社，1986。

❹　以上資料參考慶州國立博物館《新羅黃金》(*The Golden Arts of Silla*) (in Kore-
　　an)，2001；《慶州國立博物館》(*Gyeongju National Museum*)(in Korean)，2001。

拉伯的作品，新羅被稱作「黃金燦爛之國」(gold-glittering nation)，新羅使臣的像貌也出現在撒馬爾干 (Samarkand) 的壁畫上，所以學者推測新羅可能借海路或陸上絲路與中亞以西的地方貿易❺。

漢魏以下，中國考古出土金器多在北方草原帶，唐朝核心區如陝西之金銀器係受中亞、北亞的影響，這是一般的通識，不必再論。考古資料與本文所論黃金氏族可能有比較密切關係者當數遼的陳國公主墓。

1986 年內蒙古東部哲里木盟奈曼旗青龍山鎮發現一座契丹葬俗的男女合葬墓。❺此墓雖然以相當漢化，但其玻璃器和琥珀、瑪瑙，顯示與中亞、西亞甚至北亞的密切交往；尤其大量金銀器的出土，說明草原民族文化的特色。兩位墓主，頭戴鏤刻精緻的鎏金銀冠，金面具；女性的腰部右側還帶有八曲連弧形金盒和鏨花金針筒，左側戴鏤花金荷包，雙手手腕戴金鐲，手指套鏨花金戒指，胸前有鏤空小金球，與管形瑪瑙聯成一組飾件。出土銀器如鏨花銀靴、鏨

陳國公主墓

❺ Sarah Milledge Nelson, *The Archaeology of Korea*, p. 249, Cambridge University Press, 1993.

❺ 內蒙自治區文物考古研究所、哲里木盟博物館，《遼陳國公主墓》，北京；文物出版社，1993；陳變君、汪慶正，《草原瑰寶——內蒙古文物考古精品》，頁 201–211，上海博物館，2000。

花銀枕、紋飾皆塗金，還有金花銀奩、金花銀鉢等。

根據出土墓誌銘，知道此墓埋葬年代在遼聖宗開泰七年 (1018)，女主人是陳國公主，遼景宗之孫、當時皇太弟之女耶律氏，男主人是當時皇后之兄駙馬都尉蕭紹矩。這是草原地帶的一個皇室家族，不論時間或地點都可以給成吉思汗「黃金氏族」的記載提供更為具象的佐證。

「黃金氏族」解

吉爾吉斯阿瑪阿塔塞種大墓、圖瓦阿茲汗大墓和阿富汗史巴爾干「黃金之丘」的主人，以及內蒙古東部十一世紀初的陳國公主，根據考古情境和出土文物復原，可以想見他們生前的打扮，從頭到腳，一身金光閃閃，那麼蒙古文獻所謂的「金軀」就具體呈現出來了。既有表面的金軀，遂衍生內在的金心、黃金性命，於是使用的器物，居住的處所也都和黃金有具體的及抽象的關連，其親族乃有「黃金氏族」或「黃金家族」的美譽。

金器本身傳達的信息以及考古出土的情境，誠如波斯歷史家拉施特說的，草原民族的黃金，這種「極其純潔無暇之貴重物品」，象徵「生性聰穎，品格完美，言行態度和教養都很卓越出眾」，是很自然的。不過，黃金在草原世界不會僅止於這種理性層次的意涵而已，它的神祕性藉著金器出生的神話而流傳，在品德之外，更重要的則是王權的標識。

西元前五世紀的希羅多德旅行於黑海北岸希臘殖民城邦，收集到司枯鐵斯和克拉科賽司的神話，告訴我們草原民族所賦予黃金的文化意義，這些神話傳說可能是從東方的阿爾泰山區（阿瑪阿塔、阿茲汗都在此區內）隨著斯基泰人傳到黑海北岸的。雖然年代更早的邁西尼 (Mycenae) 或古埃及也都創造過精美的金器❺，以及今中國四川的三星堆和金沙也出

❺　Katie Demakopoulou, *Tro, Mycenae, Tirgns, Orchomenos, Heinrich Schliemenn: The 100th Anniversary of his Death* (Greek Committes of ICOM, Athens, 1990)；

土金箔面具與各種造形的金箔飾物❸，年代皆距今三千多年前，與草原帶的黃金文化恐怕沒有直接的關連。

　　草原地帶的黃金文化，至遲在西元前六世紀時已經非常興盛，作為王權的象徵，深入人心，成為日常觀念；即使不再有大量具體的精美金飾，但黃金卻變成高貴的代名詞，到兩千年後的蒙古依然存在。這是「黃金氏族」、「蒙古黃金史」、「蒙古黃金史綱」等之取名「黃金」的文化基礎吧。

吉村作治、後藤健監修，《エジプト文明展》(Egyptian Civilization)，頁154-166，東京國立博物館，2000。

❸ 朝日新聞社編集，《三星堆》，頁50-55、110、148-151，朝日新聞社，1998；成都市文物考古研究所、北京大學考古文博院，《金沙淘珍——成都市金沙村遺址出土文物》，北京：文物出版社，2002。

蒙古太平的文化格局

「大汗的世紀」這個特展是結合國立故宮博物院器物、書畫以及圖書文獻三處典藏品的大型展覽。限於文物質材之不同，過去的展覽往往隨質材而分開陳列，然而不論從藝術或更寬廣的文化角度來看，器物的美學理念不必與書畫截然劃分，甚至要會同並觀才能得其真象。換句話說，某一時代或某一族群的藝術風潮，只有結合各種不同質材的創作互相參照，其文化意義才容易突顯出來。

本院不同單位會合展覽，這不是第一次，然而透過陳列文物以展現當時的文化風貌，卻是這次展覽的主軸，也可以說是

《大汗的世紀—蒙元時代的多元文化與藝術》封面

本院大型展覽的新政策。現在我們選擇院藏元朝文物來實踐新的理念，固然有「當仁不讓」的自信，大體而言，本院這方面的收藏在世界大博物館中，是有它的獨特性的。親自看過展覽的觀眾，或翻閱過展覽圖錄的讀者，自然會有客觀的評斷。

展覽分作四大門類，即黃金氏族、多民族的文人、班智達的慈悲和也可兀蘭－偉大的藝匠，大體可以觀測元代高層階級的品味，和反映當時不同民族之主流藝術的成就。然而我們也得如實地指出本院藏品的局限性，單靠這些展品要了解蒙元世界的文化藝術是遠遠不夠的。

蒙古是以草原為重心的大帝國，即不局限在亞洲東南角落，也不是以中原為中心。西元1206年成吉思汗統一蒙古，接著臣服西夏，侵伐金

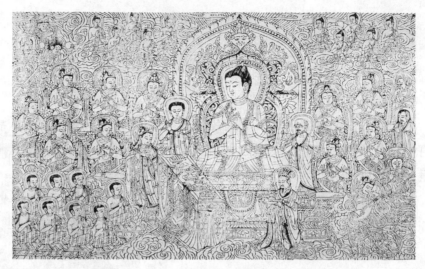

《佛說法圖》，元代，元刊砂磧藏經本，國立故宮博物院藏

國，西征亞歐，為他的子孫奠定橫跨歐亞的大帝國。到忽必烈定鼎中原，
消滅南宋，這個以北京為首都的帝國遂成為散布於歐亞兩洲之蒙古四大
汗國的總部。由於統治階級源出一族，還有通行各地的道路與驛站，東
西方的商旅暢行無阻，歷史家遂有「蒙古太平」(Pax Mongolica) 的美譽，
甚至認為十三世紀蒙古人已完成學者所謂的「世界體系」(world system)。

　　這樣的政治和經濟基礎，作為大蒙古帝國總部的中國部分，文化上
似乎沒有充分展現世界性的大格局，其中原委實在值得探討。是蒙古統
治中國的時間太短，還是朱元璋的民族革命連帶厲行文化復興運動所致？
是中國文化的精深臣服回教徒和基督教徒，還是中國人對異民族、異文
化缺乏好奇與興趣？這段歷史我沒有研究，不宜作任何推測。不過，十
三世紀的世界，足跨亞、歐、非三大洲的回教文化依然如日中天，過去
侷促一隅的歐洲基督教世界已經開始胎動，準備迎接文藝復興的來臨；
在蒙古統治下的中國既未發展出世界性的格局，反而隨著朱元璋之驅逐
韃虜，造成內向的中華文化。不要說明朝，即使開疆拓土的滿清，文化
上的成就，便是我們過去所津津樂道的華化蠻夷。可是回顧五、六百年
來世界局勢的走向，元代一些西域人華化的史實固然滿足近代中國的低

迷人心，但作為蒙元歐亞帝國之總部的中國淪為地區性文化的堡壘，從
長遠看未嘗不是中國歷史的缺憾。

　　當然，本院的蒙元文物也許只反映歷來收藏者的品味，不足以代表
現存蒙元文物的全貌，更不能據此重建蒙元帝國文化的多元風貌。不過
在本院這麼有限的藏品中，多少卻也透露蒙元時期亞洲多元文化在中國
的史實。讀歷史，論歷史，眼光是很重要的。我們根據資料說話，本院
所藏蒙元時代的文物雖然有相當的局限性，即使如此，我們依然可以看
出當時多元文化與藝術的風貌。

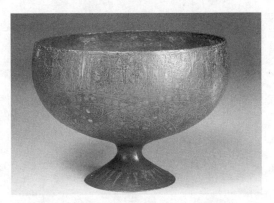

回文豆

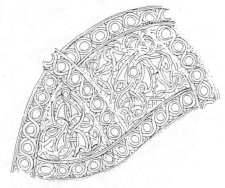

花紋素描

　　　　　　——《大汗的世紀：蒙元時代的多元文化與藝術》序，2001

來自天蒼野茫世界的遺留

敕勒川，陰山下。
天似穹廬，籠罩四野。
天蒼蒼，野茫茫，
風吹草低見牛羊。

這是西元五、六世紀風行於今日內蒙草原一帶的民歌，原詞鮮卑語，不知何時何人譯作漢文，而以這樣的定本形式流傳至今，即使沒有親臨其地，透過歌詞神遊，亦可想見天地蒼茫的遼闊。

這片蒼茫的草原並不是開天闢地以來就這樣成就的，它隨著最後冰期結束後的全球性氣候變化而有所轉變。大約距今三千多年前，從濕潤轉為乾冷，生態環境逐漸草原化，人為的產業乃由原始鋤耕轉兼畜牧。不過大範圍游牧生計形態的出現則非有騎馬文化不為功，那已是西元前八、九世紀以後的事了，而且是從西方的烏拉山附近傳到東方的。

草原民族雖然也有農業，但主要生計是長距離的、游動性的牲口放牧；草原民族雖然也有城邑，但居住形態還是以逐水草為特色。他們的生活脫離不了馬，也脫離不了裝載家當的車；他們能在人類歷史舞臺上產生舉足輕重的勢力是因為騎馬和射箭。所以草原民族也被稱作騎馬民族。

游牧化後，內蒙草原便是一個與中國歷史經驗截然不同的世界。翻開中國史籍，最晚自春秋戰國以下，兩千多年來，這個地方的騎馬民族無時不給中國政權帶來棘手的難題。而在南方的農耕民族也因政權勢力的擴張，而在草原帶拓墾，壓縮游牧民的生活空間。中國的記載則多偏於游牧民「南下牧馬」，掠奪南方的農耕收穫。基本上南北呈現不斷反覆

的拉鋸，中國強則揮軍北進，壓迫草原民族北退，並占有一部分的草原；弱則備受草原民族壓迫，以至亡國。過去中國史家出於同仇敵愾，大多把這種鬥爭史放在「文明」對抗「野蠻」的架構來思考；近現代歷史家比較客觀，多從游牧民族與農耕民族的交流互動來理解。

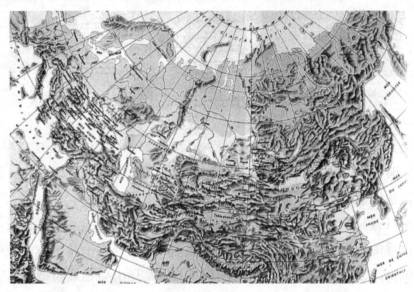

歐亞大陸草原圖

　　作為人類主要歷史舞臺的歐亞大陸，自北極荒原以南，從東到西橫貫著三條植物相，依次是森林帶、草原帶和農耕帶，其中穿插著戈壁沙漠。農耕帶養育了幾個古代文明，從東到西，分別是中國、印度、近東和希臘羅馬，構成或長久或短暫的帝國。這些南方帝國都面臨共同的命運，遭受來自北疆草原民族的威脅。東方的中華帝國幾度被北方草原民族所主宰，有時被統治全部，有時只被統治一部分；西方的羅馬帝國，照一般歷史家的解釋，是間接受到草原民族的壓力而滅亡，卻不像中國有起死回生的機會。

　　近代以前，人類的衝突點多分布在草原帶與農耕帶的交匯線上。然而對於此一不斷重複的人類苦痛史，我們還無法總結出客觀的歷史教訓，因為草原民族多無文字，即使有之，也缺乏充分的文獻流傳於世。我們所能

憑藉的，基本上都是屬於「外人」的農耕民族所留下的記載，不但無法袪除成見和偏見，其斷簡殘編的缺漏、捕風捉影的謠傳多在所難免。所以近代學者除仔細分疏傳統文獻外，尤其重視民族學、語言學 (philology) 和考古學的研究，以建構草原民族的歷史與文化。

從滿洲經內外蒙古、南北疆、哈薩克等五獨立國協、南俄羅斯、烏克蘭，到匈牙利的歐亞草原帶，以帕米爾、天山和阿爾泰山為界，東邊除少數個別案例以外，基本上未見印歐民族，印歐民族活躍的天地是在此線以西，包括印度庫斯 (Hindu Kush) 山脈以南的印度次大陸。此線以東，兩千年來進出的民族非常複雜，根據近代的研究，大概可以分成三大類，從東而西，分別是通古斯民族、蒙古民族和突厥民族（土耳其古民族）。隨著時代的發展，蒙古民族和突厥民族後來都西越天山，突厥並且在安那托里亞高原落腳定居，成為今天的土耳其。他們的語言不論單詞或文法都具有相似性，屬於阿爾泰語系。歷史上，南方的中國人籠統地稱他們做「胡人」，或按地域方位，分出「東胡」和「西胡」。不同時期的接觸，中國人對草原民族的認識當然有比較細緻的名稱，如匈奴、月氏、烏桓、鮮卑、突厥、回鶻、契丹、女真、蒙古、韃靼，以及其他更複雜的族名。然而兩千年來草原民族存留的語言資料極其零碎，從語言學探索二十五史所載中國北疆塞外諸族的分類，屬於上述三大民族的那一族群，學術界經過一百多年的討論，並沒有取得一致的看法。

不過近代語言學的成就的確解開不少草原民族的迷霧，也清除南方的「外人」不少望文生義的強解。譬如漢代關中雲陽有徑路神祠，「徑路」當是希臘史家希羅多德 (Herodotus) 的《歷史》第 4 章第 70 節所述斯基泰人的短劍 akinakes，a 輕音而省略，便成為「徑路」❶。徑路刀作為各族戰神的象徵，其形制或可從草原考古出土的刀或劍尋求得之。史書有

❶ 參高去尋，〈徑路神祠〉，見《包遵彭先生紀念論文集》，臺北：國立歷史博物館等編印，1971。

所謂的「鮮卑」或「師比」，舊說是胡帶之鉤。「鮮卑」或「鮮卑郭落」，據白鳥庫吉考證❷，等同於滿洲語的 Sabi gurgu，是瑞獸的意思，原來的形制應當就是草原考古的帶扣或飾牌。「可汗」(Khan, Kagan) 稱君王，「可敦」(Katun)、「恪尊」(Katsun) 或「可孫」(Kasun) 稱王后，「慕容」當讀作 ba-yung，即白羊王的「白羊」，亦君長之意，不是什麼「慕二儀之德，繼三光之容」；「拓拔」(tak-bat) 也不是什麼「拓天拔地」，而可能是司印璽之官 Tabgac。諸如此類以漢字標音的文獻，唯有改變漢文中心的成見，從語言學入手，才可能進入草原民族的世界。

　　長期在中國北疆塞外活動的草原民族，因為歷史多是南方的農耕民族替他們寫的，所以看不到他們的主體地位。他們作為一種歷史現象，進入人類的歷史記錄，是以農耕民族之帝國史的附屬地位出現的。這是從中國傳統文獻認識草原民族歷史的先天缺陷，今日考古資料多少可以彌補此一缺陷，至少讓我們以考古出土地的主人自居來看待遺存的歷史和文化。

　　草原文化表現在考古美術上者，最典型的是所謂的「動物文飾」(animal style)。手把裝飾獸頭或禽獸刻紋的短刀、匕首，自西元前第二千紀

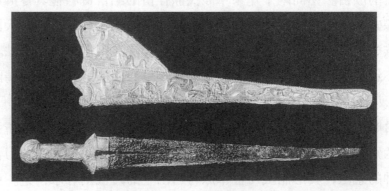

鐵劍、金鞘，烏克蘭 Tolstaya Mogila 古墓出土

❷　白鳥庫吉，〈東胡民族考〉，《白鳥庫吉全集・第四卷：塞外民族史研究上》，岩波書店，1970，頁 83–88，115–126，148–149。

中期起，以不同的形式出現，在草原帶延續一千多年；動物或猛獸搏鬥的帶扣與飾牌，自西元前第一千紀中葉以降，也延續七百年以上。這些裝飾文樣有的描寫草原地帶的自然現象，有的傳述草原民族的神話，有的也可能帶有巫術的作用。北從貝加爾湖畔、葉尼塞河中游的米努辛斯克 (Minusinsk) 盆地和阿爾泰山區，南至內蒙草原，東起大興安嶺西側，西到黑海北岸，都有這類文物的遺跡。烏克蘭草原與高加索地區的鳥喙獸身怪獸母題，以及阿爾泰山區猛獸搏噬的後肢反轉構圖，皆見於鄂爾多斯。杭錦旗阿魯柴登的精美金器所透露內蒙草原民族的藝術品味，近於中亞、近東而遠於中國❸。凡此種種，對於歐亞草原東西方民族文化交流這個大課題，皆提供了比文獻還具象的證據。

內蒙草原之考古文物也反映其與南方農耕民族的交流，東部寧城縣出土的西元前八、九世紀的墓葬，以鄂爾多斯式青銅器為主體，偶爾出

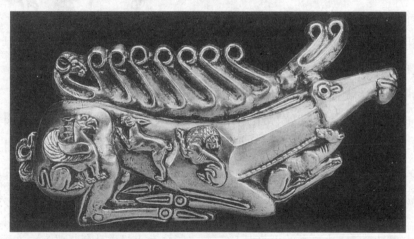

黃金鹿形飾牌，克里米亞 Kul Oba 大墓出土

❸ 參杜正勝，〈歐亞草原動物文飾與中國古代北方民族之考察〉，《中央研究院歷史語言研究所集刊》64:2，1993；Tu Cheng-sheng, "The Animal Style' Revisited",in *Exploring China's Past: New Discoveries and Studies in Archaeology and Art*, trans. and ed. by Roderick Whitfield and Wang Tao(London: Saffron Books, 1999).

現中原的青銅禮器❹。斷為西元前五世紀
的阿爾泰山區冰凍墓，在大量草原文物中
夾雜著戰國楚風文飾的絹綢和巴比倫文
飾的毛氈❺。埋葬時間大約在西元前後，
座落於蒙古諾音烏拉 (Noin-Ula) 的古墓，
雖然出土「碩昌萬歲宜子孫」織錦及「建
平五年」「上林」等銘文的漆耳杯，但沒
有人會懷疑這些墓葬的藝術當以怪獸搏
鬥的毛氈刺繡為主調❻。這顯示一個不斷
重複的歷史現象，那就是草原帶和農耕帶
長期以來互有往來。草原民族不但輸入了
農耕民族的工藝，也對農耕民族輸出自己
的藝術。譬如西元前十三、四世紀，殷商
都城所見的獸頭刀，或西元前二、三世紀
散見於江陵、長沙、徐州和廣州等地，具
有動物藝術母題的物品，都可以作為見證。

阿爾泰山區 Pazyryt 五號墓出土
楚國絲織品

　　內蒙古草原位於草原帶的南部，與中國農耕帶最接近，當中國強盛
時期，有些地區便隸屬中國政權統治，呼和浩特之南、和林格爾出土的
西元二世紀的漢墓壁畫，描述一位官拜護烏桓校尉的漢族官員一生重要
的經歷，就是中國勢力北進的例證❼。內蒙古草原的考古當有更多民族

❹　中國科學院考古研究所內蒙古工作隊，〈寧城南山根遺址發掘報告〉，《考古學
　　報》42(1975)；中國科學院考古研究所東北工作隊，〈寧城縣南山根的石槨墓〉，
　　《考古學報》39(1973)。

❺　Sergei I. Rudenko, *Frozen Tombs of Siberia: the Pazyryk Burials of Iron Age
　　Horsemen,* translated and with preface by M. W. Thompson (University of Cali-
　　fornia Press,1970).

❻　梅原末治，《蒙古ノイン・ウラ發見の遺物》，東洋文庫論叢第 27 冊，1960。

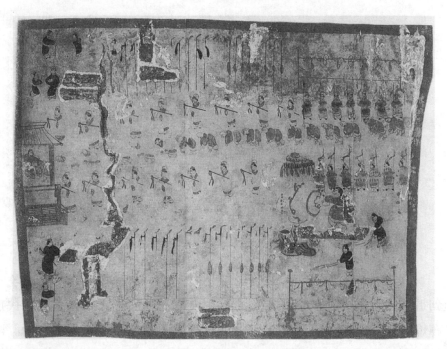

寧城圖，和林格爾東漢墓壁畫

交流的證物，給民族、文化與統治的問題提供一些新的思考。

在中國歷史舞臺出現過的草原民族，匈奴、突厥與漢、唐帝國南北對峙，拓跋鮮卑、契丹、女真、蒙古和滿洲則入主中國。他們憑藉著快速的奔馬和強勁的羽箭令農耕民族聞風喪膽。草原民族就像他們傳說的祖先❽，那匹在寒夜長嗥的狼，也像他們所喜愛的藝術母體，叼著羊、鹿的老虎。

然而蒙古駿馬可以橫掃歐亞草原，卻久攻中國城池而難下。騎馬民族自興起到近代以前，千餘年間馬隊只消極性地受阻於高壘堅壁之前，

❼ 內蒙古自治區博物館文物工作隊，《和林格爾漢墓壁畫》，北京：文物出版社，1978。

❽ *The Secret History of the Mongols*, trans. and ed. by Francis Woodman Cleaves (Harvard University Press, 1982), 1:1.

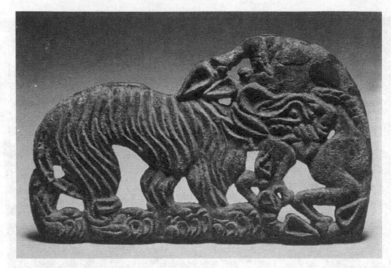

老虎咬驢帶鈎，南西伯利亞出土

但到近代，他們面臨的命運卻是紛紛在火礮前墜落。火礮結束草原民族的輝煌時代，也終止了兩千多年來草原民族與農耕民族紛擾的界面。歐亞草原帶轉趨沉寂，人類的紛爭點換到別的舞臺。

歷史上一波波南下的草原民族，似乎也避免不了命定的法則。他們以游牧小眾統治農耕大眾，逐漸接納被統治者的文明，荒廢他們擅長的騎射，疏怠他們朝夕不離的駿馬，他們錦衣玉食，生活「文明化」了，事實上也喪失統治的憑藉。雖然歷代不乏力挽狂瀾之人，排斥漢化，鼓吹恢復草原的生活，但這股民族與文化的復古主義終究無法挽回草原民族的風光。

草原民族稱作「胡」(Hu)，即是「匈」(Hun)，或以為其義是「人」❾。世界上許多民族都自稱為「人」，但別的民族往往稱他們禽獸，中國古代稱呼周邊非華夏民族就是用這個辦法。然而隨著中華帝國的擴大，過去有的歷史家誇誕地把草原民族算作華夏子孫，無視於他們是獨立來源的

❾　白鳥庫吉，前引文，頁 79–80，引 Franz von Erdmann, Temudschin der Unerschut-terliche（Leipiz;〔s.u.〕,1862)。

民族。譬如說匈奴是夏后氏的苗裔（《史記·匈奴列傳》），拓跋魏的祖先是黃帝的兒子、昌意的少子（《魏書·序紀》）等等，這都不值深辯。然而歷史上活躍在草原的強悍游牧民所建立的國家，因為聲威遠播，反而使更遙遠的北西民族或國家把他們當作中國。七世紀東羅馬史家西蒙卡塔 (Theophylactos Simocatta) 稱中國為 Taugas，波斯阿拉伯史家稱作 Tamgaj, Tougaj，根據日人白鳥庫吉考證，都是「拓跋」的對音❿。至於俄語謂中國為 Kitai，西歐稱中國為 Cathay，本於「契丹」，則是普通的常識了。

中國人習慣於看重自己，所以引四裔入華夏，遠西人不了解中國，故可能把隔在外圍的草原國家當作中國。單從這方面而言，研究中國便非包括內部的「漢學」與外部的「虜學」不可⓫，若只關在長城內是無

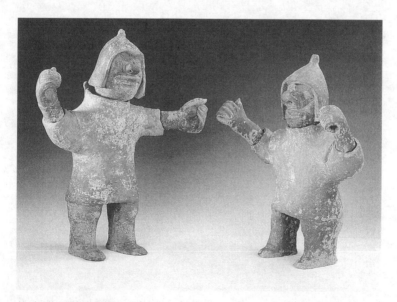

鮮卑時代鎮墓陶俑

❿　白鳥庫吉，前引文，頁 157–158。

⓫　傅斯年，〈歷史語言研究所工作之旨趣〉，《中央研究院歷史語言研究所集刊》
　　1:1，1928。

法了解中國的民族、歷史和文化的。

西元 2000 年內蒙古出土文物來國立故宮博物院展覽，以歷史上的「民族交流與草原文化」為主題。我們一改過去漢人為主的史觀，回歸草原地帶人群作主體，從古代以下分為東胡、匈奴、鮮卑、突厥、契丹、女真、蒙古和滿洲幾個時代，嘗試用草原游牧民的眼光看世界。我們更希望能放在更寬廣的歐亞草原以及與南方帝國之互動的架構來看，或許對內蒙草原民族和中國的歷史、文化會有一番新見識的。

天可汗的世界

　　天可汗的世界，現代人的意象是浮現橫跨蔥嶺的亞洲帝國呢？還是包容並蓄的多元民族與多元文化？也許兩者兼而有之吧。然而在當今世界「地球村」的思考，多元性或涵容性應該遠比耀武揚威的帝國對人類更有意義。

　　不同地區的文明交流自遠古以來就存在，沒有近現代的國界。座落於亞洲東端的中國古文明，五穀如大小麥，牲畜如馬、羊，都是從西邊來的，其他外來之物更是不可勝數。難怪一位著名的考古學前輩提醒我們不要上秦始皇的當，只在長城內看中國。也有一位史學泰斗打趣說，近代歐洲所謂的「漢學」其實是「虜學」，因為主要領域多在長城外也。

　　中國由於最近一百五十年的歷史遭遇，二十世紀裡，中國文化的「本土性」與「外來性」一直是學術界論辯、社會上關注、政治上敏感的課題。平心而論，除非是極度封閉的社會，否則任何文化都不可能沒有外來的成分，但也必有自己的本源。中國自數千年前的新石器時代已降，其文化莫不在「本土」與「外來」間迭次辯證地發展。即使原是外來的成分，進入中國日久，變成生活的一部分，習焉不察，往往多被視為中國原本的文化了。胡琴因為名稱帶個「胡」字，永遠保留外來的標識，否則像霓裳羽衣曲，多少人知道它有印度的成分呢？

　　不過觀察歷史長河，幾千年的中國文化中，所謂中國之所以為中國，當然是本土的成分居多——雖然這個「本土」分析起來是滿複雜的，過去籠統地稱作「固有」；但也有些時段，外來成分則相當顯著。同時我們也發現每當外力強壓之時，有些中國人擔憂亡國、亡種、亡文化，往往對「固有」文化曲意維護，對外來文化橫加排拒，二十世紀的中國即陷入此一漩渦浪潮中。當政治或文化民族主義激情風行時，是不容易獲知

歷史實情的。殊不知歷史上的中國經歷無數次多元民族與文化的時代。譬如通過南蠻與北狄考驗後的華夏文化，鍛煉為堅毅深沉的漢文化，帝國子民即使面對北方強鄰，知悉遠西異域，並沒有文化危機感。如果漢代具有不動如山的自信感，那麼再經過四百年民族大摻雜之後的唐帝國，則展現雍容恢弘的格局，不只自信，更因對異域的好奇甚至崇拜而兼納各種不同的文化。試想，漫漫黃沙路上，散落一堆堆的白骨，猶嚇阻不了西行求法的中國人，在宗教追尋之外難道不也是異文化的渴求嗎？這樣的時代風氣於是造就八紘寰宇匯集一域的空前盛況，形成歷史上絕無僅有的「天可汗的世界」。

文化是不能孤立看的，與民族尤有密切關係。什麼樣的文化蘊育什麼樣的民族，相對的，什麼樣的民族也會創造什麼樣的文化。二十世紀中國第一代新史學的學者如傅斯年、陳寅恪和李濟，都不約而同地關注民族和文化的課題。傅斯年早年曾從民族的觀點批判日本學者的中國歷史斷代分期，提出漢代「第一中國」，唐代「第二中國」的概念，第二中國之種族血統和第一中國大不相同，有的學者甚至說是新種。天可汗之所以為天可汗，是有原因的，唯其民族多元，文化多元，遂能成其大。

東起太平洋，西越蔥嶺至中亞的唐帝國，在七、八世紀是地球上國力最強、文明最盛的地區。西歐的查理曼帝國尚未興起，而其範圍亦只局限歐洲一隅；地處歐亞交界的拜占庭帝國，剛從蠻族的侵凌騷擾中慢慢復甦。只有西亞新興的回教，西邊勢力橫亙北非，抵達西班牙，東經伊朗到中亞及印度，堪與唐帝國映輝，然而這時期的巴格達猶不足與長安並稱。當時的長安居民，可能有機會看到中南半島或蘇門答臘的大象，爪哇的犀牛，敘利亞的獅子，南天竺的豹，交趾的孔雀，林邑的鸚鵡，波斯的鴕鳥。食物則如撒馬爾罕的金桃，高昌的馬乳葡萄，波斯棗椰子，朝鮮的海松子，尼泊爾的菠菜，以及經南中國海載運而來的各種香料，一般市民恐怕也有可能品嚐的。至於草原帶傳來的寶石和金銀器，和中國傳統的品味絕異，唐人則奉為風尚。即使與安身立命之意識型態關係

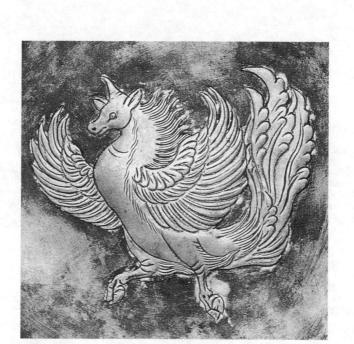

銀鎏金盤獨角翼獸文，西安何家村唐代窖藏

最密切的宗教，唐代也是異教並容的。長安城內佛寺、道觀之外，還有景教（基督教之一支）和祆教（拜火教）的教堂，真正達到「道並行而不悖」的境界。

　　二十一世紀雖然剛剛開始，基於過去百年的歷史教訓，本世紀人們所追求的主流價值已經確定，那就是容忍異己和尊重別人。天可汗的世界當能給今人不少啟示。國立故宮博物院承蒙陝西十三個博物館、考古所的支持，提借出土文物一百二十二組，兩百五十件，「天可汗的世界 —— 唐代文物大展」遂得以呈現在國人面前。國人對這批文物會作何等觀？抱什麼樣的態度呢？回歸歷史，擴大視野，不受當今中國範圍所限，才能真正了解天可汗的世界。

—《天可汗的世界 —— 唐代文物大展》圖錄序，2002.4.1

絕對王權的幽雅品味

2003 年 7 月至次年 2 月，國立故宮博物院的收藏品分別在德國的柏林和波昂各展出三個月，主題是「天子之寶——來自臺北國立故宮博物院的皇室收藏」

(Schatze der Himmelssohne: Die Kaiserliche Sammlung aus dem Nationalen Palastmuseum Taipe die Grossen Sammlungen)

《天子之寶圖錄》封面

　　歷史上，各個地區的不朽藝術傑作，不斷地被創造出來，於是增添人類文明的光彩；但同時也因為自然的老壞，不可預期的天災，或戰爭、火災等人為的破壞，使藝術傑作往往難免於摧殘的厄運。不論民族或地域，所有的藝術文物都是人類文明的共同遺產，所以妥善保存、維護人類的藝術文物，在當今國際社會已成為分辨一個國家文明與否的重要指標。

　　這批來自臺灣臺北國立故宮博物院的「天子之寶」特展的文物，正是上述定義之文明的體現，它們不但是藝術文物中的不朽傑作，並且也是經歷多次戰亂而倖免於厄的奇蹟。

　　這些文物千百年以來流傳的歷史，我無法一一細述，單以二十世紀上半期來說，它們逃過中國末代皇帝的揮霍，逃過外敵的侵略，也逃過內戰的蹂躪；它們從黃河避難到長江，從中國東部沿海避難到西南偏遠

的山區盆地，最後越渡海洋來到美麗之島臺灣。這是一篇可歌可泣的史詩，世界博物館絕無僅有的收藏品遷移史。國立故宮博物院文物遷徙的過程中，實在有太多不可預期的變數；今天我們有幸面對這批人類文明遺產，它們雖歷盡戰亂，卻那麼完美無缺地保存下來，該院幾代盡忠職守的工作人員固然功不可沒，但恐怕也得要感謝上帝。

　　國立故宮博物院的文物，以皇室收藏為主體，是了解中國傳統帝王藝術準繩與生活品味的最佳例證。它們不但有美學的意義，也有歷史、宗教和倫理的義涵；但多屬於高度的藝術成就，兼具富麗堂皇和清幽淡雅兩種特質。它們一方面是最高王權在現實世界的表現，另一方面又透露出中國哲學的人生理想境界。大體來說，生活器用講究富麗堂皇，而純粹藝術欣賞品則偏好清幽淡雅。這兩種似乎帶有衝突的特質，在這次以體現皇室收藏的「天子之寶」充分表現出來。實際上，中國皇帝的權

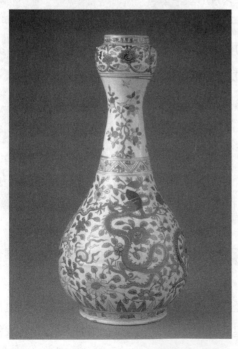

明萬曆，五彩龍紋花鳥蒜頭瓶，國立故宮博物院藏

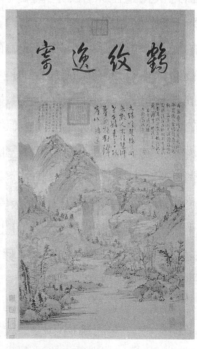

元代，黃公望，「九珠峰翠圖」，國立故宮博物院藏

威，世界其他國家罕有其匹，然而即使是所謂富麗堂皇的品味，比歐洲王室或回教蘇丹恐怕還算不上最為炫耀的。大概在中國，至少上層的精緻文化，崇尚素雅是生活品味的上乘境界。至於純粹欣賞的藝術傑作，如書法或繪畫，則普遍洋溢著人文思想以及對大自然的嚮往，追求人與人，以及人與自然的和諧。

因為歷史的因素，中國歷代皇家收藏在臺灣被細心地保存，已經超過五十年，不論作為中國人的或世界人類的遺產，臺灣毫無疑問地克盡了文明國家的責任。五十年來這批文物也不斷被臺灣或世界學者研究，發揮它們的學術、文化和教育的功能。

明代，祝允明行書帖

平常這些文物陳列於臺北郊外一座山明水秀的博物館，透過現代的展覽手法，向國內外觀眾講述人類文明史上一種極為高度的藝術成就。現在國立故宮博物院(臺灣臺北)和波昂德意志聯邦藝術展覽館 (Kunst-und Ausstellungshalle der Bundesrepublik Deutschland) 與柏林普魯士文化資產基金會 (Stiftung Preuβischer Kulturbesitz) 合作，共同策劃「天子之寶」的展覽，讓德國、歐洲或世界喜愛藝術的人們得以親自體會美學的感動。

我們相信——真正的美是普世性的，超越國家、民族與文化的界限。我們即是秉持這種認識和理念，推動博物館的國際合作。我們相信不同民族之間，唯有能互相欣賞不同的藝術與審美觀點，才可能互相了解，互相尊重，人類才可能有長久的和平。

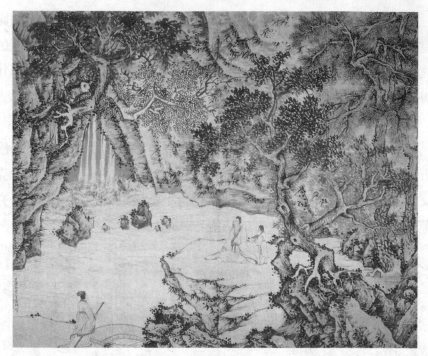

明代，文徵明，「絕壑高閒」，紙本設色

　　雖然因為一些現實的因素，使「天子之寶」展覽遭遇到困難，但經過波昂、柏林和臺北三方的努力，終於有今天的美滿結果，展覽實現了，四百件的圖錄也編纂完成。德方策展人陶文淑 (Ursula Toyka-Fuong) 女士早年任職於臺灣國立故宮博物院，是相當合適的人選。她以時間序列來組織展品，排比圖片，使這本展覽圖錄擔負中國藝術簡史的功能，方便歐洲讀者認識中國藝術的精美，了解國立故宮博物院，而且使這次展覽能長存於世，是值得感謝的。

SCHÄTZE DER HIMMELSSÖHNE

Die Kaiserliche Sammlung aus dem Nationalen Palastmuseum, Taipeh

——《天子之寶圖錄》序 (中文稿)，茲略修訂，2003

宮廷藝術的文化與政治面向

　　中國近代與西方的文化交流，始於十六世紀晚期。雖然歐洲曾經風靡過中國文化，時間並不太長，主要趨勢是西方影響中國，直到今日仍然在這股潮流中。

　　初期大約二百年內，介紹西方文化到中國的人是耶穌會士，義大利米蘭出生的郎世寧（F. Josephus Castiglione, 1688-1766，其聖名近人多稱作 Giuseppe Castiglione）即是其中之一。然而他介紹的西方文化是繪畫，與大多數耶穌會士介紹的神學、哲學、天文、數學、醫學、兵器、水利和地圖等不同，產生的影響也相對的有其局限性。

　　郎世寧 1715 年（康熙五十四年）抵達澳門，隨即由傳教士馬國賢 (Matteo Ripa, 1682-1745) 引見康熙皇帝，在宮廷任職作畫，經歷雍正和乾隆二朝，於 1766 年（乾隆三十一年）逝世。他到中國時二十七歲，居留長達五十一年，正值清帝國國力最盛的時代。他深獲中國皇帝的賞識，曾經領受三品的官服，死後加授侍郎，等同於最高級的文官。

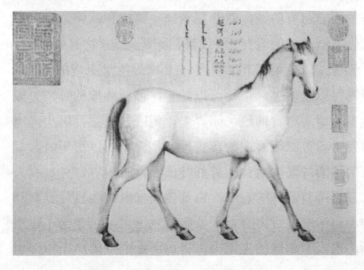

郎世寧，「愛烏罕駿」，國立故宮博物院藏

臺灣國立故宮博物院所藏郎世寧的作品，除這本圖冊的駿馬外，還有駿犬、鷹鷲、猿猴、山羊、白鶴、錦鯉、花卉和山水風景。郎世寧和當時歐洲的畫家一樣，也擅長人物肖像，清宮檔案紀錄他受命作投降的敵國首領肖像畫。根據文獻記載，北京天主堂有多幅郎世寧繪製的宗教畫和歷史畫，紫禁城內的倦勤齋則還保存有他的壁畫。

由現存的作品看來，郎世寧出生於義大利北方，繪畫的養成主要承襲史尼德斯 (Frans Snyders, 1579–1657) 所代表的法蘭德斯傳統 (Flemish tradition) 的動物畫。史尼德斯不但偶爾為巴洛克大師魯本斯 (Peter Paul Rubens, 1577–1640) 的作品描繪動物部分，也曾經活躍於熱那亞。不僅如此，他的愛徒羅斯 (Jan Roos, 1591–1638) 更在 1614 年後就長住熱那亞，兩人對後世義大利的畫家影響甚深。法蘭德斯繪畫傳統對物象的質地與光澤魔術般地掌握，顯然為日後郎世寧在清國宮廷的工作做了最佳的典範。胡敬 (1769–1845) 所著之《國朝院畫錄》就界定清代宮廷畫院的職務為：「凡象緯疆域，撫綏撻伐，恢拓邊徼，勞徠群帥，慶賀之典禮，將作之營造，與夫田家作苦，蕃衛貢忱，飛走潛植之倫，隨事繪圖。」這樣的要求，如單就記錄或再現一個彷彿真實的情境而言，郎世寧所承襲法蘭德斯傳統對細節及光線巨細靡遺的描寫，必然是擔任此種任務的首選。

郎世寧所展現的西方寫實傳統，當時見者無不驚訝和欽佩，乾隆皇帝對他的欣賞即代表主流藝評的意見。清代筆記如姚元之《竹葉亭雜記》和張景運的《秋坪新語》，都記述郎世寧所作的北京天主堂南堂的壁畫，庭院屋宇讓人誤以為可以走進去，桌椅可以就坐，種種陳設的光影毫髮不爽。原來中國也有長期的寫實傳統，如界畫，但既無透視，更少考慮光影，比起歐洲自然主義畫風所展現的真實性，相去不可以道里計。

然而中國歷來的藝術評鑑，寫實主義並非最上乘的境界，尤其文人畫的傳統建立後，甚至帶有貶抑的意味。宮廷畫家擔負有現實任務，諸如皇朝的慶典紀功，皇帝的巡行遊宴，都要真實地呈現，這些都不是畫屋若倒，畫橋如斷，畫人不求像的主流文人畫風所能勝任的。所以郎世

寧的畫技在宮廷畫家中自然而然形成不可取代的地位，但若論及藝術欣
賞，中國人主觀的評價仍然占居主流，他並不能獲得皇帝的最高肯定。
他畫了那麼多栩栩如生的駿馬，乾隆皇帝認為只是形狀逼真，值得稱奇
而已，至於要傳達駿馬的神韻，是談不上的。皇帝推許同時代的另一位
中國畫家金廷標，稱讚金氏才能傳達駿馬的神情，繼承宋代畫馬專家李
公麟建立的典範。中國傳統的藝術評論，「精神」永遠是勝於「形體」的。

其實中國畫論形狀與精神二分的說法是很粗糙的，戰爭歷史畫是一
個例證。國立故宮博物院收藏一套銅版畫「得勝圖」(Suite des seize estam-
pes représentant les conquêtes de l' Empereur de la Chine)，十六幅，另有一
套十三幅，畫稿同，但線刻不全，可能是尚未完成銅版的試刷。這是記
紀錄清帝國征服東土耳其斯坦準噶爾 (1747) 及回部 (1750) 兩次戰爭的
系列繪畫。1762 年乾隆皇帝命郎世寧、王致誠 (Jean Denis Attiret, 1702–
1763)、艾啟蒙 (Ignatius Sichelbarth,1708–1780) 和安德義 (Joannes Dama-
scenus Salusti, ?–1781) 各作一畫稿，後來共作十六幅；1765 年送到法國
請當時名刻家，如雷豹 (J. P. Le Bao)、德壽奧賓 (A. de Saiut-Aubin) 等人
製作銅版，先後經歷十餘年，到 1774 年才完成，這時郎世寧已去世多年
了。

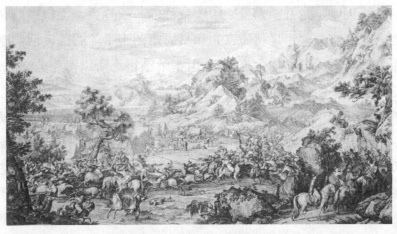

「得勝圖」系列「平定回疆」，清代，銅版畫

　　這在當時宮廷畫家中不是一件小事，所費不貲，涉及跨國商務，也引起法國國王路易十五的重視。據說乾隆皇帝是看到日耳曼銅版畫的戰爭圖才起意的，可以滿足他好大喜功的性格。事實上也只有歐洲近代歷史畫才能表現攻伐的慘烈、士卒的奮鬥、將士的剛毅，以及原野的壯闊，中國繪畫是無法狀其形而傳其神的。

　　藝術家與藝術贊助者之間的互動辯證關係，近來不少學者已作了深刻的研究；在中國專制威權的宮廷裡，最高權威者皇帝的好惡，必然對宮廷畫家產生絕對的影響。換句話說，中國宮廷中，藝術贊助者必然會帶領藝術家的走向，歷史記載郎世寧勸告另一位耶穌會修士，也是宮廷畫家王致誠要忍辱負重，不要與中國的傳統繪畫觀衝突。可見郎世寧能在宮廷任職半世紀以上，並且得到極高的讚賞，他的妥協性格也是很重要的因素。這表現在繪畫技術上，即是所謂的結合中西畫法，譬如他畫的人物，臉面沒有明暗，馬犬的背景則採用中國山水或植物。

　　過去許多學者特別指出耶穌會士郎世寧作為上帝的使者，不畏艱險，不計犧牲，遠來東方傳播福音。他挾其中國人所缺的畫技，投皇帝的喜好，順應旨意而作畫。曾以他的寵信懇求乾隆皇帝寬容天主教，郎世寧可謂以畫藝完成上帝的意旨，不過在人世間，乾隆能欣賞西方繪畫應該是主要的原因吧。這裡顯然反映中國皇權的一般性質，從皇權體制的藝術贊助者（其實乾隆也是藝術家）和藝術家的不平等關係，我們應該把乾隆視為當代藝術風格的主導者。郎世寧的繪畫之所以得到乾隆的青睞，即是這種不平等關係的產物。

　　乾隆時代是清帝國最輝煌的時代，乾隆皇帝也是清帝國最有藝術修養的皇帝。客觀情勢如此，他的藝術觀展現兼容並蓄的「帝國」風格是不令人意外的。在他的宮廷裡，中國和歐洲的畫家齊聚，他是否考慮到畫家的不同風格與特性，而讓他們適度地分工合作，以呈現帝國的景象？這可能是研究乾隆宮廷繪畫值得思考的一個課題。清帝國既然統轄多種民族，包含多種文化，依乾隆皇帝的個性，他不是能滿足於單一民族或

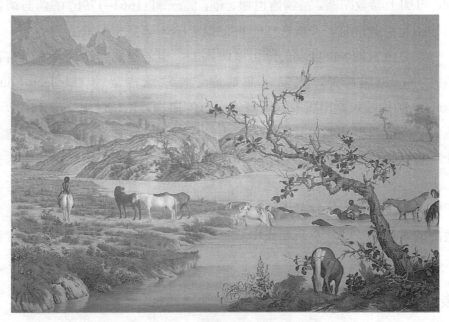

清代，郎世寧，「百駿圖」部分，國立故宮博物院藏

單一文化的人，由他引導出來的藝術，自然會看到西藏唐卡藝術上乾隆
化身為佛陀的角色，同時在傳統中國繪畫中，他卻又作成歷史上著名文
士蘇東坡的扮像。

　　以國立故宮博物院收藏的郎世寧作品看來，多有瑞應圖與歷史紀實
圖，這類作品顯示豐富的歷史情節。然而在「史實」之外，郎世寧描繪
的事件與物象，有沒有呈現特別的目的，其中又有多少乾隆的影子呢？
圖畫所透露的無所不在的皇權，可能含有文字資料所無法提供的一面，
其載負的歷史訊息，顯然不是簡單的「寫實風格」四個字就能概括。

　　不過郎世寧帶來的西方繪畫，影響範圍相當有限。雖然他有著名的
學生畫家丁觀鵬，而謝遂、冷枚也受到他的影響。他們都是宮廷畫家。
西方繪畫在清代中國基本上只限於宮廷而已，沒有打進中國主流的繪畫
傳統，除了後來被禁的天主堂之外，也沒有深入民間。即使在宮廷中，
乾隆以後，一方面國勢快速地衰落，而後繼帝王也沒有乾隆的才情與興

趣，再加上禁教閉關，清國盛世康、雍、乾三朝 (1661–1796) 的西方繪畫也和西方科技一樣，不能在二十世紀以前的中國生根茁壯。

　　國立故宮博物院收藏的郎世寧駿馬圖，雖然不能包含他傳世所有畫馬之作，但論精品，大概多在這裡了。法國古豪德 (Mr.Jean-Louis Gouraud) 提議規劃出版本院所藏郎世寧的馬畫，由巴黎 FAVRE 出版。我們一向認為博物館典藏的文物是人類文明的共同資產，遂欣然同意。此一臺法合作案，當使二百五十年前東西方文化交流的點點滴滴能夠在二十一世紀再度呈現，會給現代人帶來不少啟示。而就學術專業而言，「郎世寧」雖然是中國藝術史研究的舊題目，今日重新省視，他一生所透露的藝術與文化，以及藝術與政治的關係，恐怕還有不少信息值得探索。

後　記

　　本文參考國立故宮博物院編《郎世寧作品專輯》，澳門藝術博物館《海國波瀾 —— 清代宮廷西洋傳教士畫師繪畫流派精品》(*The Macao Museum of Art, The Golden Exile, Pictorial Expressions of the School of Western Missionaries' Art Works of the Qing Dynasty Court*)，方豪《中國天主教史人物傳》，莊吉發〈從得勝圖銅版畫的繪製看清初中西文化的交流〉，另外，郎世寧和法蘭德斯傳統的關係係參考我的同事賴毓芝小姐的意見。

Giuseppe Castiglione
——《郎世寧畫馬》圖錄序

好古的心態

「古色」特展是國立故宮博物院繼「大汗的世紀」與「乾隆皇帝的文化大業」之後，第三次的年度大展。過去三年，本院每年推出一個大型展覽，同時規劃國際學術研討會，希望透過學術討論，提升本院的學術水準，探索藝術或藝術史研究的新方向。我首先在此感謝研討會的論文發表人、評論人、主持人和所有參與者，感謝遠道而來的國外學者，尤其是兩位主題演講人羅森 (Dr. Jessica Rowson) 和田納 (Dr. Jeremy Tanner)，他們一位是享譽國際漢學界的中國藝術史家，一位是古代希臘美術史的新起之秀。相信他們的演講可以給國內藝術史研究提供更寬廣的視野。

就歷史學而言，只要是存在過的事，而且有足夠的資料，理論上是沒有不可研究的。過去這些年來，有人利用明代筆記、掌故以及文物探討古物與品味的問題，我的同事在世界學術潮流中尋找一個立足點，利用本院頗為豐富的收藏，發表他（她）們的看法，以建立本院學術的新風貌，是可喜的現象。在籌備展覽的過程中我曾經參與策展團隊的討論，思索十六到十八世紀中國人收集古物所流露的文化心態與價值取向，我想，這是研究中國文化一個很根本的課題。

今日中國政治疆域內，從北方草原帶以南至長江流域這片廣袤地區，大約八千年前開始出現聚落，四、五千年前開始出現國家，而到三千年前就孕育了「郁郁乎文哉」的周王朝，這是累積超過五千年各地不同文化的成果，經歷長時間的淘汰而形成的傳統，於是「古」這個語詞在中國文化系統中已經不只是單純的時間概念，而是一種價值取向。孔子說，人家稱讚他博雅多識，但這不是天生的，而是因為他有一顆好古的心，並且努力求古的緣故。（「我非生而知之者，好古敏以求之者也。」）依孔

子這麼說，「古」就變成知識的泉源了。孔子有一次自述說，他所講的、所寫的，都只是轉述，不是自己的創作，因為他信古，他好古，只是替古人說話罷了；如果拿他與更早七、八百年的老彭相比，他倒是挺樂意的。（「述而不作，信而好古，竊比我於老彭。」）

這不只是活在西元前 500 年左右今山東西部一個普通人的個人意見而已，因為孔子的徒子徒孫變成為中國知識界最大的學派，他的話語變成了國家社會的經典，具有絕對的權威，他的好古使「古」不止成為一種價值取向，而且深入人心，成為中國文化的基本要素。

「古」之成為中國文化要素，中國人的價值追求，倒不始於孔子，在孔子以前貴族教育的教材就以歷史為主了，換言之，「古」早已成為貴族知識的重要來源。在孔子以後的諸子百家，一般被認為他們比較具有創新的思想，然而稍稍深入考察，他們的論證模式，他們嚮往的理想，也多建立在「古」之上，譬如講究方法學的墨子提出論證三法則，第一法則是追溯古代聖王之事。道家是反傳統、反體制的，但他們所持以反抗的武器同樣是「古」——一種比儒家所追求者更久遠、更飄渺虛無的理想古代。

這樣的「古」缺乏實質的內涵，也不必有實際可認定的內涵，它只要成為一種文化象徵，具有權威性、信用性就可以了。以不實的「古」來批判不滿意的「今」，魏晉玄學用《老子》、《莊子》和《周易》這三部書的思想批判東漢以來僵化的儒學，北宋用先秦的孔孟來批判中國中古時期的外來佛學，宋儒以所謂的三代聖王來批判秦漢帝國，都屬於這種模式。

然而中國人真正了解「古」嗎？漢代對商周青銅器已不甚了了，能讀銘文的學者更是鳳毛麟角；宋儒宣揚三代聖王，但能具體描述的制度已經不多，所描述的內容也不一定可信。思想崇古而制度缺古，之所以會產生這麼大的矛盾，因為中國經歷了從封建城邦到帝國的大變革，古制度、古器物所寄存的政治社會結構早在西元前五至三世紀的轉變期就

崩潰消失了。到西元十二世紀，宋徽宗參照出土商周銅器而仿製禮器，只能在宮廷內復古，民間方面雖有儒者大力推動，也只限於地方官府的祭典儀式而已。

　　古制度不可再復，古器物由於宋代有人從事實物收集和著錄，則有不同程度的流傳，古物遂隨著市場經濟的發達而獲得新的生命。三代古物不再扮演廟堂大典的禮器角色，走入民間，成為士大夫和富厚之家美化生活、提升品味與培養優雅人格不可或缺的成分。於是對待古物從「崇古」轉為「玩古」，此一轉變和中國千百年來好古的傳統心態不但沒有衝突，並且有相輔相成的作用，這是「古色」特展中各種文物形成的社會文化基礎。

　　雖然傑出創作者往往因吸收前人藝術成就而卓然成家，一般藝匠的仿古也能展現一些創新的風貌，但在中國傳統中，「古」既具有高度的權威性，要說對個人創新沒有妨礙是不可能的。「古色」展品中，十七世紀出現一些背離、反叛傳統，具有獨特鮮明之個人風格的作品，後世則無以為繼，恐怕和中國好古的社會文化環境有關連吧。

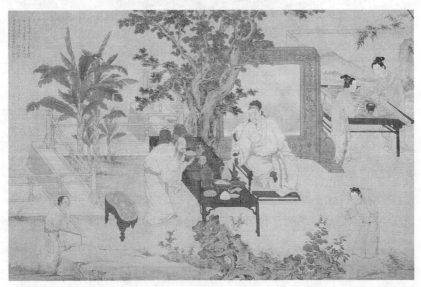

明代，杜菫，「玩古圖」

　　作為一個學術的、精英的展覽，「古色」特展應該可以達到相當的水準，但作為一個面向公眾社會，反映時代社會的展覽，我不免時時思索中國十六至十八世紀好古的美學觀如何嵌入二十一世紀一個正在尋找文化方向的臺灣？甚至是能不能嵌入，或有沒有必要嵌入？這個問題當然不是這次研討會的課題，不過臺灣如何處理中國的「古」，和臺灣人如何對待國立故宮博物院的古物一樣，是我一直在尋求解決之道的問題。

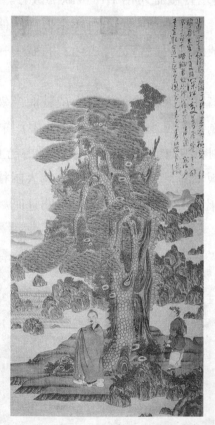

明代，陳洪綬，「喬松仙壽圖」

見證法國近代社會變化的美術

自從文藝復興以來，西方主流思潮回歸到以人為本位，尤其西歐文明的發展，高峰迭起，萬流競走，於是匯集成為波瀾壯闊、炫眼奪目的歐洲近代文明。這文明直到現在仍然展現無窮的活力，預測在未來還會有相當一段亮麗風光的時間。

法國繪畫百年海報

五百年來這文明在西歐不同的地區多有不同的表現，而且各擅勝場，譬如我們談到政治，總會舉證英格蘭；談到音樂，總會想起德意志；至於繪畫等藝術創作，誰都不能否認法蘭西獨領風騷。

的確如此，過去十來年，臺灣博物館、美術館界蓬勃的借展也透露此一信息。法國收藏的美術文物，特別是繪畫，來臺展覽者竟然高達二十多回；相對的，英、德、美等國似乎未之聞。此其中有個人獨展，也有多人聯展；有比較傳統的作品，也有極新潮、極現代的創作；有的包括多館多主題，也有只是單一的美術館而已。國立故宮博物院曾舉辦過三次法國借展，即 1993 年的莫內及印象派畫作、1995 年的「法國羅浮宮珍藏名畫展」及 1998 年的「畢卡索的世界」，後者與張大千畫作同時展出，雖然場地分隔，其實等同東西方兩大現代藝術家的聯展。

而今一次規模更宏大，內容更豐富的法國藝術饗宴——「從普桑到塞尚——法國繪畫三百年」(De Poussin à Cézanne: 300 Ans de Peintures Française) 在國立故宮博物院呈現給國人。這次展覽，時代斷限從十七世

紀到二十世紀初，橫跨三百年，比過去任何同類展覽都長久。這是一個特色。畫家名單從普桑 (Nicolas Poussin, 1594–1665) 到塞尚 (Paul Cézanne, 1839–1902)，包括舉世風靡的米葉 (Jean-François Millet, 1814–1875)、莫內 (Claude Oscar Monét, 1840–1926)、梵谷 (Vincent van Gogh, 1853–1890)，總共 65 人，論陣容比過去任何展覽都多樣而且全面。這是第二點。第三特色是 80 件展品（油畫 65、素描 15）來自 27 所博物館，幾乎囊括法國所有的國立博物館，其中以羅浮宮、奧塞借件最多，法國第二大城市的里昂博物館也提供相當多的數量。因此本院這次畫展基本上可以說是法國近代繪畫的縮影，觀眾對最精彩的三百年的繪畫潮流可以一覽無遺，畫家形形色色的群像也匯聚在這個展室內。大家來本院走一趟，即可鳥瞰法國全國博物館在這方面的重要收藏。

這是專為臺灣觀眾和國立故宮博物院安排的豐富而多樣的展覽，精心地選件，配合深入的學術觀點。由於我們對西方美術的掌握還達不到完全可以建構自己觀點的程度，這方面的成果，我們要特別感謝策劃此次大展的杜雷 (Philippe Durey)。他依時間序列分為七個時代，即大世紀、享受愉悅生活、效法古風英雄、浪漫、寫實、印象以及自然與理想。

Le grand siècle (1625–1700)

Le temps de la douceur de vivre (1700–1785)

Sur le modèle de l'antique: l'âge des héros (1780–1815)

Les années romantiques (1800–1860)

Réalisme (1844–1880)

Lumière de l'Impressionnisme (1860–1900)

Entre nature et idéal (1870–1905)

這七個標題不但標示法國繪畫史在不同階段的特色，多少也反映法國或西歐近代三百年政治社會的歷史。藝術史家的研究固然著重於技術性的、或專業性的藝術課題，但藝術家不能脫離時代社會，尤其西歐近代藝術在這方面表現得更明顯，所以藝術作品並不只是愉悅心目的「玩

物」而已，它們同時也是時代的見證。藝術作品反映時代社會，已有不少傑出藝術史家完成經典的研究示範，杜雷的編排當作如是觀，而他約請的法國學者給每一時代所作的導讀，也可幫助觀眾擴大觀賞畫作的視野。

附帶一提的，因為臺法雙方對合約解讀的差距，直到 2000 年 12 月初，我與杜雷見面商討目錄時才發現，每個時代的導讀尚未撰寫，當場遂確定由杜雷請人撰稿。我當時只向他提出一個要求，希望展覽目錄能使臺灣民眾對法國近代美術有一個比較全面而且深入的認識，免於佛經所謂的「瞎子摸象」，看了印象派，以為法國美術就是印象派而已。從決定這麼做到交稿，只有短短五、六個月，即使時間倉促，結果不但順利完稿，而且論述深入，我再度向杜雷先生及撰稿的學者表達誠摯的謝意。

1998 年國立故宮博物院赴巴黎大皇宮舉辦「帝國回憶展」(Trésors du Musée national du palais, Taipei—Mémoire d'Empire)，這次展覽是法國的回饋展。我們認為文化無國界，不同國家的人應學習欣賞對方的文化。「法國繪畫三百年」是十餘年來法國來臺二十多次藝術展覽中最盛大的一次，「空前」是毫無疑問的。我們雖然不敢侈言「絕後」，但相信在未來相當時間內，我們要再借到這麼多高水準的繪畫名作，有這麼深入而且生動的畫史展覽，恐怕是不太可能。

《帝國回憶展圖錄》封面

——據《從普桑到塞尚　法國繪畫三百年》序 (2001) 修訂

沒有邊界的創發

—— 迎接超現實主義宗師達利大展

人類文明的成就，一方面是把不可能變成可能，另一方面則是再提出無限的不可能。科學家把不可能變成可能，於是不斷推動人類文明的進展；藝術家創造無限的不可能，人類才有無止境的願景。身為西方現代藝術的門外漢，我是從這個觀點教育我自己來認識二十世紀超現實主義大宗師達利 (Salvador Dali, 1904–1989)，發現無窮盡的思想天地。

《魔幻·達利》封面

國立故宮博物院和《中國時報》籌劃「魔幻·達利」大展，向西班牙費格拉斯 (Figueres)「卡拉—達利基金會」(Gala-Salvador Dali Foundation) 洽借達利戲劇美術館所藏精品，油畫 37 件，水彩與素描 45 件，將於 2001 年 1 月 20 日在本院展出三個月。達利是創造力非常旺盛的藝術家，一生創作無數，這八十幾件雖如大鼎之一勺，但亦能充分顯現他一生藝術風格的轉變與特質。

達利，六歲就能畫出成熟的風景畫，七歲想成為拿破崙，十歲就以印象派畫家自居，十五歲定期撰寫藝術評論討論文藝復興時代的米開蘭基羅和達文西，十七歲學野獸派，十九歲學立體派風格，而在二十五歲之前就早已樹立自己那種曠世絕無的特殊畫風。對這樣的藝術奇才，任何讚頌都是多餘的。事實上，我們對一向自恃天才幾乎到了傲慢無禮的達利，也大可不必再給他錦上添花了。

　　我們不是來恭維達利，我們是要從達利吸取智慧的養分來滋潤自己。達利完成自己的風格後，長達六十年的創作生命，展示給世人無止境的想像空間。直接面對他的作品，初看似覺光怪陸離，荒謬嗎？怪誕嗎？請解放一下自己，漸漸地你會覺得畫面傳出一種無法言傳的壓迫感，好像從地底下直逼而來。這時你並不想走開，忍不住又要多看兩眼，細細品味，佇足沉思，覺得自己好像划著一葉扁舟在浩瀚的思想大海中漂盪，水天相連的地平線看似有盡，實則無窮。這個大海蘊藏人類從古到今無數的問題，有的關於生命本質的性與死亡，愛與非理性，有的則是神祕的宣言，有的恐怕是一些不朽的指向。當然，達利不一定能給我們什麼答案，但我們似乎可以這樣論斷，歷來恐怕很少藝術家能像他那麼直截了當地碰觸那麼多複雜、深沉的生命課題。

　　我不懂達利，但看到《米葉晚禱之考古學回想》（*Remini scence Archéologique de l'* Angelus *de Millet*），似乎更能體會二十世紀人類的無助，不過在蒼茫天色中，達利還留給我們一點微弱的餘暉，讓我們能喘一口氣，不致絕望倒地。而在二次大戰爆發前夕，他畫的《海濱的電話》（*Plage avec téléphone*），斷線的孤獨電話聽筒，似乎告訴觀眾，英相張伯倫即使百般忍讓，仍然無法阻止希特勒得寸進尺。對這段歷史稍有常識的人來說，深沉的暗赭色正象徵著狂風暴雨來臨前，人類命運未卜的驚惶。

　　達利之所以為達利，正因為他敢挑戰既定的觀念，勇於顛覆傳統美學及社會價值觀。他的作品充滿活力，他擺脫理智的束縛，要把人類最底層的心思、也是最真實的一面挖掘出來。達利以意想不到的「變形」，出奇的分解，曼妙的組合，再加上童話般的夢幻世界的色彩，構成千變萬化的畫作，似乎在宣示絕對的個人自由即是人類文明進展的絕對保證。誠如達利所自豪的，「我給這個時代提供最美味可口的餐飲」。「魔幻‧達利」大展就是一場豐盛的精神饗宴。

　　關於達利，作為一個歷史家，我還能講兩句比較不外行的話。研究達利的專家尼赫 (Gilles Neret) 指出，達利所以如此吸引人，在於他的根

和觸鬚。他的根深入泥土，吸收四千年來人世 (earthiness) 的養分，包括繪畫、建築和雕刻；同時他的觸鬚則以飛快的速度走在時代前端，洞徹時代，並且譜出未來時空的曲調。我對這個評論深有感受，因為歷史學家相信，「過去」可以、也必定成為「未來」的養分，現在我知道藝術創作也不例外，最先進的達利就是一個最出色的例子。

其次，達利生於西班牙東北部卡塔崙亞 (Catalunya) 地區的費格拉斯，十七歲才到馬德里，二十二歲才到巴黎。世界性的達利，在成長的過程中其實是很本土的，他除二次大戰為逃離納粹迫害而流亡美國，住了八年 (1940–1948) 外，一生大多在故鄉過。自羅馬時代以來，卡塔崙亞便是一個本土意識極強的地方，達利講卡塔蘭話 (Catalan)，第一篇藝術評論及早期文章都用卡塔蘭文寫作。我們可以說達利是一個標準的卡塔蘭人，比起前輩大畫家畢卡索，達利的鄉曲性實在夠重的，然而他終於成就最普世性的藝術，並且成為最國際化的人物。時間上，達利藝術創作的根深植於過去四千年的傳統，空間上，這個根也深深栽入他「生於斯、長於斯、死於斯」的卡塔崙亞的泥土。我們從達利又體會到另一個道理：地區的本土性和人類的普遍性不會牴觸，毋寧說是相輔相成。臺灣的藝術家或許能從達利的事蹟獲得一些啟示。

相應於正在脫胎換骨的臺灣，勇於突破、勇於創新的達利，當可以讓我們勇敢前進。「魔幻‧達利」大展這場大饗宴能給我們提供什麼美食？借用超現實主義的宣言：「禁止是被禁止的」，面對達利，請解放自我，放膽馳騁你的想像吧。有無限的不可能，才有無止境的目標待我們去完成。

—《魔幻‧達利》序，2001

藝術與歷史情境

——「德藝百年展」序

不同的歷史可比較，這種學問叫做「比較史學」；不同的藝術也可以比較，這種學問叫做「比較藝術」。然而不同藝術在不同時空中，發現有類似的情境或足資啟發借鏡的解釋時，叫做什麼呢? 坦白說，我不懂；不過我可以確定的，應該不屬於「比較藝術史」，因為過去的比較藝術史研究沒有觸及這個問題。在國立故宮博物院舉辦的「德藝百年——德意志藝術的黃金時代、柏林國家博物館珍藏展」，我們似乎看到國家意識之形成與藝術發展的互動關係；而十九世

《德藝百年展圖錄》封面

紀的德意志卻對現在的臺灣，在歷史情境上頗有可以啟發之處。

關於「德藝百年展」的由來，是有一段曲折過程的。十餘年前設在波昂德意志聯邦藝術暨展覽館 (The Kunst-und-Ausstellungshalle der Bundesrepublik Deutschland) 向國立故宮博物院提出赴德展出的要求，因為牽涉政治與法律等複雜因素，致使這番美意延宕多年無法實現。直到西元 2000 年我接任院長後，經過臺、德雙方許多人的努力，聯邦藝術暨展覽館的意願遂得以實現，從 2003 年 7 月到次年 2 月分別在柏林和波昂兩地盛大展出「天子之寶」(Schatze der Himmelssohne)。

我們認為藝術是溝通不同國家人民互相了解的最好方式之一，所以國立故宮博物院借出文物，同時也要求對方提供交換展覽，希望以國外博物館的藝術文物拓展國人的文化視野，培養國人的文化深度。承蒙德

意志聯邦藝術暨展覽館的努力，最後獲得柏林國家博物館 (Staatliche Museem Zu Berlin) 的支持，才有「德藝百年展」，使臺灣人民有機會透過藝術文物了解德意志的藝術、歷史和文化。

這是臺灣舉辦的第一次德國藝術展覽，也是德國博物館第一次到亞洲國家的展覽。「德藝百年展」總共展出一百九十三組件，包含油畫、銅版畫、雕刻以及各種工藝；作品從十九世紀到二十世紀初期大約百年的時間。這是德意志諸邦急劇轉變的一百年，人口成長，鐵路開通，統一稅制，從農業社會變成工業社會，從歐洲國家間的競爭轉為海外的國際殖民戰爭，封建制度廢除，中產階級興起，音樂、文學、哲學、史學、科學都達到高度的成就。

種種世變中，關係後來歷史發展最大者當數德意志民族國家的形成。德意志這塊土地，位於歐洲中部，長期以來屬於伏爾泰 (Voltaire) 所譏諷的「既不神聖，也不羅馬，更非帝國」的神聖羅馬帝國，由大小諸侯邦國、教會領地和自由城市組成鬆散邦聯，而奉奧地利的哈布斯堡 (Habsburgs) 王室的成員為皇帝。在 1803 年之前，它的邦國或政治體竟然高達三百多個，難怪歌德 (Johann Wolfgang von Gothe) 要問：「德意志，妳在那裡？」

歌德的德意志是一個文化意涵的國度，基本上由各地講德語的人所組成的一個「國家」。在十九世紀歷經幾次震盪，才完成了「德國」。其過程，首先是拿破崙 (Bonaparte Napoleon) 之掃除封建，拿破崙失敗後，舊勢力復辟，從 1815–1848 年是多元化的地方愛國主義，1848 年的法蘭克福議會確立秉持地區自主獨立的原則而以追求統一的國家。最後是東部邊陲的普魯士以武力逼使奧地利退出德意志而吸納自主獨立的諸邦等政治體，締建統一的民族國

歌德像

家「德意志」。

十九世紀以前德意志的文化風貌帶有濃厚的歐洲色彩，但到德意志民族國家形成後，德國的藝術特徵就很明顯了。藝術和政治的關係，本展覽策展人馮史貝許 (Agnete von Specht) 博士有很肯切的論述，她說：「在德國，藝術上的國家認同感形成於一個漫長的過程，它在很大程度上受到政治歷史過程的影響。」這是政治影響藝術，相對的，藝術也會影響政治，柏林博物館總館長舒斯特 (Peter-Klaus Schuster) 說：「國家也誕生於藝術精神」（馮史貝許引）。不論藝術展覽或博物館典藏都在形塑著國家藝術的發展和特色，德國視覺藝術對民族意識之催生，當推學院派的歷史畫和戰爭畫居功厥偉。十九世紀德國民族國家形成的過程中，國家認同神話的藝術壟斷一切，後來受到法國藝術的衝擊，學院派才功成身退，代之而起的是風格多樣的國際現代藝術，時序已到二十世紀之初，而德意志政治史一個徹底的轉折局面——德意志帝國的崩解也即將來臨。

這是我讀策展人為本展覽圖錄所作之專論〈德國天才的世紀〉一文的理解。我關注三個重要環節，首先是十九世紀以前普遍性的歐洲風格，德意志藝術浸在一個龐大的文化體系中；其次是隨著民族國家之形成而誕生的國家藝術風格，最後是國際化和現代化取代了民族性。這幅歷史圖象對照正在尋求國家認同的臺灣，也許可以給我們一些啟示。我們是否從那個龐大文化體系的藝術架構中覺醒了呢？我有沒有要試著尋找自己的國家藝術風格呢？還有早在幾十年前那些移植的現代藝術，在這個國度具備什麼意義、產生什麼作用呢？

「德藝百年展」海報

　　人世間往往有心栽花未必開，無心插柳卻成蔭。「德藝百年展」，選件由德方專家決定，論述出自德方策展人之手，但與我現在思索的問題似有關連。這是偶然的巧合，還是我出以己臆的結果，不敢確定。不過「德藝百年展」的經驗的確讓我思考，歷史上沒有自己的國家臺灣，至今仍未完全形成國家意識，自然談不到藝術的國家風格，更難指望催生國家的藝術精神。在這種歷史條件下，國際化的現代藝術自然也是淺根移植，不可能林木成蔭。

　　　　　　　　　　　　　　　　　　— 2004.3.22，於國立故宮博物院

藝術文化外篇

對臺灣原住民文物典藏的省思

順益臺灣原住民博物館十歲了，臺灣有這個博物館，不但是臺灣人的驕傲，也稍可減免一點臺灣人良心的愧疚。

十七世紀中期以後在臺灣建立的第一個漢人政權——明鄭，短短二十二年間，在「反攻大陸」基本國策的指導下，多在戰爭中度過。作為統治結構最下層的原住民，所受到的對待不外是剝削和鎮壓。

社會、文化層面，當時有一位沈光文（斯庵），早於鄭成功來到臺灣，在目加溜灣（今臺南縣善化）教授原住民漢文化，清國第一任諸羅知縣季麒光贊頌他說：「從來臺灣無人也，斯庵來而始有人矣；臺灣無文也，斯庵來而有文矣。」這觀念成為清國統治下臺灣社會的主流意識，那麼原住民的文物和文化自然不可能有任何地位。

明鄭為清國所滅，臺灣併入清國版圖，清政府採取分治政策，劃定所謂「土牛紅線」。界線以東靠山一邊是不治理的「化外」，界線以西靠平原一邊是納入統治的編戶齊民。前者近似所謂的「保留區」，清政府原來並不宣示具有主權。清國士大夫渡海來臺，或執行統治，或別有任務，接觸到的原住民基本上多在統治區內，即後來所謂的平埔族。他們留下不少純粹個人感興的詩文，也有一些作為外在者的觀察紀錄，因為知見有限，以平埔族為主，很少涉及所謂的高山族。

清國士大夫作的觀察紀錄在中國知識傳統中叫做「采風」，出於統治的需要，也有榮耀皇帝的意味，表示天下這麼多族類都臣服在大清之下。這些紀錄的可信程度不一，因為絕大多數是文字描述，圖繪偶爾為之，具有客觀性的物質文物幾乎未見保存。

中國高尚華夏，輕視土著的態度是有長遠的文化傳統的。兩千多年來，中國政權不斷向外擴張，一旦進入非漢地區，中國士大夫的任務就

是要對治下的「蠻夷」進行改造，此一行為被賦予極高的評價，謂之「教化」，能執行「教化」的官員稱作循吏。對於一個需要加以改造的民族，他們的文化還有保存的價值嗎？今天我們所肯定的原住民文化，在改造者心目中是野蠻的，不登大雅之堂的。

政治人物如此，社會上的平民百姓亦然。中國文化形塑出來的人，對異文化不但不感興趣，不予尊重，並且變本加厲，輕率地蔑視、踐踏。臺灣過去幾百年歷史可以作為一個很好的例證。姑且不論臺灣人有多少原住民的血統，這些「漢人」長年以來多以中華文明者自居，而視臺灣原住民為蠻、為番。其實來自福建的漢人果真皆河洛之裔乎？中國史籍所記的蠻夷百越到哪裡去了？小時候鄉間講古，有平閩十八峒的小說，講述中國軍隊征伐閩浙原住民，數百年後這些蠻夷後裔卻為他們的祖先被打、被滅而喝采！

居於政治的底層、社會的邊緣，經濟上屬於弱勢族群的人，其文化絕不可能納入主流。經過清國二百餘年統治的臺灣平埔原住民，在統治（連同經濟）霸權和社會（連同文化）霸權的主宰下，不敢承認自己是「番」，也不願子子孫孫永遠是在社會邊緣和底層的「番」，於是拋棄或遺忘自我的認同。「人」都變了，文化還會存在嗎？這是至今國內外不論公家博物館或民間收藏，罕見平埔族群文物的重要原因，也是當今博物館界還可能保有高山原住民文物的原因。因為這些族群長居「保留區」內，為中國「教化」所不及，我們今天才有機會看到。

1850 年代末中國在西歐強烈壓迫下，不得不多開幾個港口，臺灣的淡水、雞籠、安平、打狗名列其中，於是自 1662 年荷蘭東印度公司退出臺灣以後，經過二百年，西方人再度踏上美麗之島。他們有其任務，但業餘關於臺灣生態與人文所作的紀錄，成為彌足珍貴的臺灣史料。他們對臺灣原住民的記載頗與中國人的觀點大異其趣。

近世以來，歐洲人跋涉域外多有收集文物的嗜好，並且成為風氣。譬如 1865 年履臺的德意志醫生希鐵利格 (Arnold Schetelig)，1863 年至

1870 年居臺的英國商務員必麒麟 (W. A. Pickering)，以及 1885 年任職於鵝鑾鼻燈塔的英國人喬治・泰勒 (George Taylor)，他們在文字紀錄之外有沒有收集原住民文物呢？今難查考，不過來臺傳教行醫的馬偕博士 (Rev. George Leslie Mackay, 1844–1901)，從 1871 年踏上臺灣，至 1901 年去世，居臺長達三十年，倒收集了數百件包含平埔族與高山族的文物，今典藏於加拿大安大略博物館 (Royal Ontario Museum of Canada)。2001 年，順益原住民博物館為紀念馬偕逝世百年，曾舉辦盛大的「沉寂百年的海外遺珍──馬偕博士收藏臺灣原住民文物」海外遺珍展。

馬偕博士像

　　一般而言，臺灣原住民的科學調查研究始於日本殖民統治，日本學者所建構的原住民知識體系，至今仍是這方面研究的基礎。日本人也學到歐洲收集異域文物的風氣，半個世紀的殖民統治收集了不少原住民文物，存於臺灣者最主要有兩批，一在原臺灣總督府博物館，即今臺北市二二八和平紀念公園內的國立臺灣博物館，一在原臺北帝國大學南方土俗研究室，即今臺灣大學人類學系標本室。日本方面據我看過者，東京國立博物館的收藏存放於庫房，而天理大學博物館則陳列在展廳內。

　　國立臺灣博物館是我國最早的博物館，始創於 1908 年，附屬於總督府民政部殖產局，其設立具有殖民政府彰揚其統治成果的用意，故強調產業的陳列。不過，誠如三十週年紀念日博物館協會理事尾崎秀真說的，該館設定的使命是要呈現臺灣的生命；而在世界博物館思潮的影響下，臺灣第一所博物館遂走「自然史」的路子，包含自然生態、物產資源與原住民文化，所以我國的博物館一開始便把原住民文化當作臺灣的特色，

這是極其正確的。

我國公立的原住民博物館，除上述國立臺灣博物館和臺灣大學人類學系標本館二所外，當數中央研究院民族學研究所陳列館，1950 年代以後收藏者為主。至於坐落在臺東的國立臺灣史前博物館，比起國立臺灣博物館及民族學研究所陳列室，則專以研究和展示臺灣原住民文化為目標。至於國內私人收藏，據個人知見所及，則以順益臺灣原住民博物館和南方俗民物質文化資料館籌備處最具規模，文物亦最精美。

順益臺灣原住民博物館創辦人林清富先生是一位有心人，他開始收藏原住民文物的緣由我不清楚，但他說這個博物館不只展示文物，而是希望參觀者了解臺灣歷史，這便是極深刻的見識，不論臺灣、臺灣文化、臺灣歷史都應該從原住民講起，林氏不但糾正過去教育的偏頗，並且付諸實行，告訴我們認識什麼樣的臺灣文化和歷史才算正確。

林清富以個人之力推動原住民文化的認識與研究不遺餘力，除創立博物館，栽培原住民優秀人才研究他們的文化外，也整理文獻資料，陸續出版。這使我憶起十年前，1993 年我訪問牛津大學，漢學家杜德橋 (Glen Dudbridge) 教授接待，他談起得到順益臺灣原住民博物館贊助，整理喬治・泰勒所寫南臺灣原住民資料。坦白說，當時什麼是順益臺灣原住民博物館，誰是喬治・泰勒（即上述鵝鑾鼻燈塔管理員），我身為榮獲中央研究院院士的歷史學者卻一片茫然！

杜德橋教授的業績在 1999 年由順益臺灣原住民博物館出版，題作 *Aborigines of South Taiwan in the 1880s*，收集泰勒及另外三人的紀錄共八篇，他還寫了一篇喬治・泰勒與恆春半島原住民的論文 ("George Taylor and the peoples of the South Cape")。杜教授是中國唐史專家，以研究《李娃傳》和妙善聞名，猶能在漢學之外涉及臺灣原住民研究，相對於我們這批臺灣成長的人文學者，對這塊土地的民族、文化和歷史的疏離與無知，簡直是到了麻木不仁的地步！

放在數百年來臺灣的人文思考，中國士大夫、日本殖民統治者與學

者、歐洲過客與漢學家，一直到當今社會各色人等，對於原住民文化和
文物的態度與付出的心力，怎能不令我對這位創建原住民博物館的「生
意人」感佩又慚愧呢？今值順益臺灣原住民博物館十週年紀念特刊即將
出版，應邀作序，固辭不獲，援筆直書，不期寫下一個大半生命追求中
國文化的「南蠻」，深刻反省後所發出的心聲。文字似乎不合序跋體例，
也許可以當作臺灣近五十年一個人文學者良心的告白吧。

來自碧落與黃泉

史語所收藏文物，是作為新式學者研究之資的素材，不是傳統文人雅士賞心悅目的古董。本所自創建以來，立下嚴格的規矩，私人不收藏古董，一直奉行不渝。現在出版類似於一般博物館的圖錄，我們是另有用意的。

該所文物大致而言，按材料類別，有石、骨、蚌、陶、玉、青銅等器物，有竹木簡牘，也有紙本的檔案圖書。按學術門類則涉及考古學、人類學、文字學、歷史學以及

來自碧落與黃泉封面

文籍考訂之學。時代上，從舊石器時代、新石器時代、青銅時代，以至明清近現代。地區上，有的遠自歐洲，有的近在臺灣，大部分則出自中國，從古文明所在的中原到黃沙漫漫的西北塞外，從天子宮闕之內到當時被視為蠻夷的西南少數民族。

這些文物品類如此豐富，學門如此紛繁，時間如此悠久，地域如此遼闊，它們的來源，同樣非常複雜。有的是在烈日下或寒風中，一鏟一鏟掘出來的；有的是跋涉千山萬水到異民族、異文化的聚落裡，一件一件收集來的；有的則是四處張羅金錢，討價還價然後購得的。這些天南地北，古往今來的文物聚集到本所來，正是本所創所所長傅斯年治學方法的具體實踐，實踐他說的名言：

上窮碧落下黃泉，動手動腳找東西。

因此，我們在七十周年所慶之際，將所藏具有通俗美感的文物精選出一部分供給讀者鑑賞，便把這本圖冊題作「來自碧落與黃泉」，以顯示本所的治學態度——找資料是抱著上天入地的幹勁的。碧落指天上，明清檔案出自內閣大庫，用傳統術語說，正是人間的天上，所謂「碧落」也；而考古發掘品相當大的部分出於墓葬，是名符其實的「黃泉」了。

我們不妨設想有兩種類型的學者，一種類型穿長袍，留著長長的指甲，弱不禁風，既不會開車，也不敢騎馬，在書齋裡吟哦，或從故紙堆中找材料。另一種類型則穿著皮鞋或馬靴（草鞋亦可），踏走草原、沙漠、山坳、海隅，在野地裡尋找破銅爛鐵、斷磚殘瓦——都是過去讀書人看不上眼的東西。前類是傳統讀書人，後類才是新式學者。傅斯年要改造的是傳統讀書人，要提倡的是新式學者，所以他代表史語所同仁直截了當地宣稱：「我們不是讀書人」，正是上面引述的那兩句話的實踐者。

史語所第一代前輩深切明瞭光靠故紙堆做不出新學問，對人類知識的增進沒有幫助。事後證明果然不錯，殷墟、龍山以及後來更多的考古遺址的發掘，使我們對於中國古代文明的認識，不論廣度或深度，遠遠超出《史記》、古典經籍以及諸子百家所能提供的範圍。居延、敦煌等地漢晉簡牘的出土，讓我們得以重建當時亞洲內陸軍隊的部防以及政治的控制；而對當地人們生活的了解，也遠遠比傳統史書細緻、具體。這是本所使用珍藏文物的基本態度，所以我們說，不把文物當作古董來玩。

兩千年來，中國累積了汗牛充棟的史書，但並沒有留下多少第一手史料。史書是著作，經過排比剪裁，已喪失原貌，尤其官修史書更靠不住，非賴第一手資料，歷史實情難以明白，因此，傅斯年乃極力奔走購置內閣大庫檔案以期破解清史之謎。檔案買來存放在故宮午門，委請陳寅恪、徐中舒主持整理。據說傅斯年對檔案的內容有點失望，因為沒有什麼重要的發現。考古組主任，也是與他的學術主場最接近的人，李濟半開玩笑地：「難道您要在這批檔案中找到滿清不曾入關的證據嗎？」兩人哈哈大笑而罷。

　　內閣大庫檔案雖然不可能證明滿人不曾入關，但絕對有超越官修史書的內容，可以充實我們對清史的認識。本所收集的各種新資料皆當如是觀，也必然會有這類的成果。現在我們挑選一些具有美感的文物，製成圖錄，供專家及一般讀者參考。以上這番話只在聲明大家賞心悅目之餘，請了解我們找材料的態度與用意，不要把學術之美和古董的興趣相提並論。

　　《來自碧落與黃泉》所選文物涉及的學術問題，史語所多有專門報告或論著，這裡的說明只簡述收藏的概況及藏品的意義，故文字力求淺近簡約。同時為使不懂中文的人也能領略，我們也附有英文譯文，可惜太簡略了，我們國際化的通路尚有待努力。

<div style="text-align:right">

—《來自碧落與黃泉》序 (1998)

—中央研究院歷史語言研究所文物精選錄

</div>

戰紋鑑（器腹部分），河南山彪鎮墓 1 出土

文明國家的指標

　　臺灣國立故宮博物院的收藏品，以「天子之寶」為主題，今晚在這個具有一百八十年歷史的老博物館 (Altes Museum) 隆重開幕，這是五十年來臺灣與德國文化交流最具歷史性的盛事。

　　德意志與臺灣的關係可以追溯到十七世紀，德意志人作為荷蘭聯合東印度公司 (VOC) 的職員到過當時稱為「美麗之島」的臺灣。十九世紀後半期，臺灣對西方開放，她擁有的豐富生態與經濟資源便吸引不少德意志人進行科學探索，留下輝煌的成果。1861 年 4 月一艘普魯士商務及外交考察船鐵迪士 (Thetis) 號在東亞之行中登陸淡水，船上有一群科學探險家，如著名的地理和地質學家李希霍芬 (Fredinand von Richthofen, 1833–1905)、植物學家魏楚拉 (Max Ernst Wichura, 1817–66)、貝類學家凡馬汀斯 (Carl Eduard Von Martens, 1831–1904)，分別從事調查採集，其

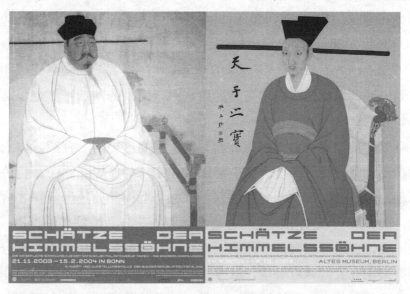

柏林（右）和波昂（左）「天子之寶」展覽海報

成果收入《普魯士東亞探險報告書》(*Die Prussische Expedition nach Ost-Asien*)。

德意志科學家在臺灣的研究後來相繼有人，譬如漢堡高第弗瑞 (Godeffroy) 博物館的卡雷特 (Andrew Garrett, 1823–1887)、博物學家歐伯格 (Otto Warburg, 1859–1938)、昆蟲學家蕭特爾 (Hans Sauter, 1871–1943)，以及業餘科學探索者海關人員魯斯特拉特 (Ernst K. A. Ruhstrat)、商人史馬克 (Bernhard Schmacker)、燈塔看守員史穆舍 (M. Schmueser) 等，他們分別採集植物、昆蟲、爬蟲類等標本，發現許多新品種。他們停留臺灣的時間長短不一，蕭特爾則居住長達四十年，並且在臺灣去世。

臺灣的人文學也有德意志人的痕跡。1865 年醫生希鐵利格到臺灣採集植物標本，不過更值得注意的是他對臺灣北部一些原住民的體質與語言作了初步的觀察和分析，比日本學者的科學研究提早三十年。十二年後，上面提到的歐伯格在東亞旅行，寫有〈關於我在福爾摩沙的旅行〉("Uber seine Reisen in Formosa")，他見過劉銘傳與馬偕，訪問宜蘭噶瑪蘭人，和鵝鑾鼻燈塔看守員英人泰勒拜訪恆春半島的原住民。而十九世紀史學大師蘭克 (Leopold von Ranke, 1795–1886) 的助理黎士 (Ludwig Riess, 1861–1928) 應聘赴日本東京帝國大學任教，1897 年出版《臺灣島史》(*Geschichte der Insel Formosa*)，1901 年在東大演講臺灣史。如果我的知識無誤，這應是第一本臺灣通史，比臺灣人的同類著作還早將近二十年。

今晚在這個場合當然不容許我對德、臺交流史詳細介紹，以上概略的回顧，讓我們把「天子之寶」特展放在這樣的歷史脈絡中，也許會顯得更親切。藝術史與博物館學的學者都知道藝術品要透過詮釋才會顯出它的意義，「天子之寶」的文物在臺灣超過五十年，被妥善地保護，被深入地研究，那麼「臺灣的」因素同樣也是這次展覽不可忽略的部分。

臺灣南北大約 400 公里，東西 140 公里，面積 36,000 平方公里，約等於德國的十分之一，人口 2,300 萬，約等於德國的十分之三，在當今

世界中，屬於一個不大但也不小的國家。然而由於複雜的民族文化組成和社會變遷，臺灣的人文景象也和自然生態一樣，具備豐富的多樣性。大概只有上帝才能決定的歷史因素吧，一個從沒有出現國王的島嶼，竟然擁有世界最悠久帝國的皇帝所收藏的五千年文物。歷史因素使臺灣成為一個多元文化的國家，她有極純樸的族群，也有極深沉的傳統，她有東方的也有西方的，有原始的也有近代的文化。自 1949 年以來，臺灣人民深深珍惜這些文物，不遺餘力地保護、研究、展覽這些文物，從它們獲得養分滋潤，也樂意開放與世人共享。

　　歷史上，各個地區的不朽藝術傑作，不斷地被創造出來，以增添人類文明的光彩；但同時也因為自然的老壞，不可預期的天災，或戰火掠奪等人為的破壞，使藝術傑作難免於被摧殘的厄運。我認為所有的藝術文物都是人類文明的共同遺產，在當今世界，妥善保存藝術文物已成為分辨一個國家是不是文明的重要指標。這批來自臺灣國立故宮博物院的「天子之寶」正符合這種定義的「文明」，不但藝術品本身，也表現在對藝術品的維護上。

柏林老博物館「天子之寶」展覽一隅

我們相信——真正的美是普世性的，超越國家、民族與文化的界限。

我們即是秉持這種認識和理念，推動博物館的國際合作。我們相信不同民族、國家之間，唯有互相欣賞不同的藝術成就與審美觀點，才可能互相了解，互相尊重，而人類也才可能和平相處。

「天子之寶」特展的籌備長達十年之久，克服重重困難，今晚終於能展現在世人面前。我代表臺灣國立故宮博物院感謝合作夥伴德意志聯邦展覽館和普魯士文化資產基金會，因為他們對藝術和美學的執著，才有今天的美滿結果。我也感謝臺、德雙方所有促成這次特展的政府官員和民間人士，他們以卓越識見搭建溝通臺灣和德國兩國人民的橋樑；因為相互的認識，必定可以使我們的友誼更加深厚。

——據「天子之寶」開幕致詞增訂，2003.7.17

按：所引德國自然史家的資料參看吳永華《臺灣植物探險》（晨星，1999）和《臺灣動物探險》（晨星，2001）。

中國古典時代的信息

中國青銅器學一向重視銘文，把它當作文獻，以補典籍之不足。二十世紀以來的青銅器學雖然引入藝術史的課題，而且逐漸成為主流，但銘文研究仍然是重要的部門，一般習知的大家，如郭沫若、陳夢家、唐蘭和白川靜，多因他們的銘文研究成一家之言而名重於世。

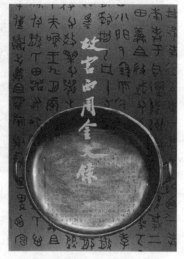

在這樣的學術脈絡中，國立故宮博物院收藏的青銅器因為包含有長篇銘文，是理解古史的重器，在青銅器學中遂居於舉足輕重的地位。即使半世紀以來，中國各地紛紛出

《故宮西周金文錄》書影

土帶銘青銅器，增益豐富的史料，本院藏品的特殊性依然不減。

族徽式的銘文出現較早，成篇銘文據今日所知大概始於殷商末年，盛行於西周和春秋，戰國中晚期以後除個別案例，銅器（尤其是禮器）

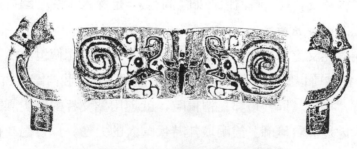

爪足象紋簋拓本

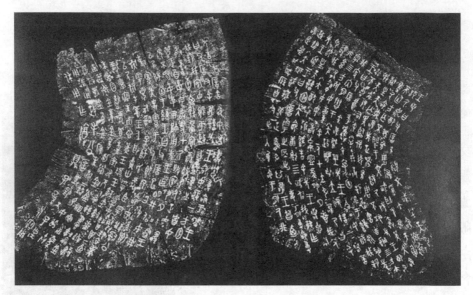

毛公鼎銘文拓本

鑄銘之風就衰退了。換言之，中國青銅銘文史至少長達八百年，約經西元前十一世紀到西元前四世紀，也就是中國的古典時代。

　　中國的古典時代，傳世的直接史料並不多，特別是古典前期的西周時代。西周歷史文獻當數《尚書》中的《周書》，然而《周書》十之八九都環繞著周朝開國最重要的人物周公旦，其後兩百多年的西周史，《周書》提供的資料非常有限。因此，當青銅器斷代體系建立後，西周帶銘銅器上的一篇篇銘文，其史料價值便如《周書》，是深入了解中國古典社會和古典文化的重要憑藉。

　　青銅器銘文之可貴在於它是當代第一手資料，比傳世文獻更具權威性，而且往往可以點活文獻，揭開迷濛的歷史空白。我自踏入古史領域，初試啼聲，撰寫《周代城邦》初稿時，就運用銘文探討歷史課題。譬如以「邦人虐逐厥君厥師」說明城邦時代國人的力量，以賞邑二百九十有九說明中國古代社會的基礎是小聚落，以金文賞賜奴隸數量不多而質疑「奴隸社會說」，也以繼承祖考服事的冊命辭語說明貴族的「再封」禮儀和權貴氏族的長存。以上這些論點都是建構我的中國古代社會「城邦論」

的重要依據。

後來我應邀參與中央研究院歷史語言研究所主編的《中國上古史（待定稿）》，按指定的題目寫成〈封建與宗法〉上下篇，上篇重建周初封建的過程，下篇分析封建的社會結構。我建構周人東進的戰略據點、征服路線以及封國布局，基本上是解讀青銅器銘文的啟發。至於封建社會的大氏族所謂「世卿」或「巨室」等老課題，因繫連相關家族銅器，建立其譜系關係而得知氏族內部尚賢，領導者不是天生命定的嫡長子制產生的。

青銅器銘文之氏族或家族的研究，我曾以殷遺民為例來檢討所謂「亡國之痛」的論點。這個論述起於胡適的〈說儒〉。〈說儒〉是一篇極具啟發性的大文，不少名家作文反駁，但只就後來形成的儒者立論，沒有深入胡適論述的根源——殷商遺民。我的作法是運用金文資料回到論證原點，認為殷遺並不盡然備受亡國之痛。這是修正性的說法，重點還是在探討周人建國的統治策略，然而沒有銘文這種第一手資料，我的論證便不一定有足夠的說服力。

以上所述個人過去借助於西周金文研究歷史所獲得的一些經驗，在整個青銅器學或銘文學中只如滄海之一粟，銅器銘文既然作為第一手史料，其無窮的潛力猶待更多人來開發，現在本院將所藏西周帶銘銅器結集出版，以銘文為主而器物為輔，提供學界更充分精確的信息，當有利於中國古典社會與文化的研究。

最後要說明的，本院青銅器主來自原北平故宮博物院和南京的中央博物院籌備處，登錄編號分別稱作「故博」和「中博」。《故宮西周金文錄》這本圖錄除登錄號外，還特別注明每件器物舊藏出處。此須有所說明，才容易了解本院藏品的來龍去脈。

早在民國成立之初，就以瀋陽盛京皇宮和熱河行宮的古物運存於北平紫禁城的文華殿和武英殿，成立古物陳列所。抗日戰爭勝利後，古物陳列所文物撥交中央博物院籌備處，故登錄的「中博」亦含有清室舊藏，

但不屬於紫禁城的「故博」。中博銅器另一大宗是劉體智的舊藏，通稱善齋吉金。民國二十五年 (1936) 容庚向中央研究院歷史語言研究所所長傅斯年建議收購善齋藏品，傅氏乃派史語所研究員徐中舒進行洽購。現在史語所存有「收購善齋拓片及銅器往來函件」的檔案，傅、徐與劉氏折衝的焦點在鑄有長篇銘文的「令尊」，傅斯年指示徐中舒洽購的原則，非獲得「令尊」不可，這正透露當時研究銅器的重點，也就是上文所說重視銘文的傳統和風氣。因為中央博物院籌備處和中央研究院史語所幾乎是一家人，所以傅斯年、徐中舒才會參與中博購銅的事務。這歷史現在比較少人知道，故特別表彰出來。

　　就資料而言，這本圖錄應該可以把本院所藏銘文的特色充分地傳達給世人，學者資以研究，業餘愛好者也可憑藉此冊而優遊於故宮的金文天地。

傅斯年派徐中舒購買善齋銅器特重令尊（元 496-6-16）

—《故宮西周金文錄》序，2001.6.16

千古金言話西周

　　這本小冊子書名的「千古金言」是比較「電影風」的命題法，正經地說是「金文」──一種鑄（或刻）在青銅器上的文字。金文是什麼「碗膏」（用臺語唸）？這話說來可長，如果說那是另外一個世界或者也可以說是一種境界，好像你學好英文，讀懂莎士比亞的劇本，你便感受到莎士比亞的人生境界；你學好德文，讀懂歌德的《浮士德》，便進入歌德的世界一樣。懂得金文，可以走入什麼樣的世界呢？

《千古金言話西周》封面

　　當你厭煩了現在這個爾虞我詐的社會時，如果你知道有人打起仗來，不傷害

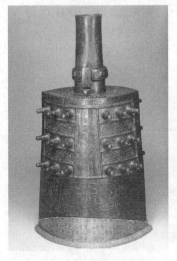

䢅鐘（左），䢅鐘銘文墨拓（右），國立故宮博物院藏

已經受傷的敵人，不俘虜頭髮灰白的老人，你或許會覺得傻得可笑，但不能不承認的確也蠻可愛的。當你在這變動不羈的時代而有點漂浮不知止於何處的零落感時，如果你聽到有人篤定地勸告你，父傳子、子傳孫，一代代累積地做下去，像耕地，前人開墾、後人就好收成，你的人生一定踏實得多。

兩個「如果」其實就是距離今天兩、三千年的金文世界，「如果」再加上其他點點滴滴許多故事，可以拼湊出一幅雖然不一定滿意但絕對有意義的人生圖象。打開這個世界的鑰匙是懂得鑄在銅器上的文字。

兩、三千年前的文字是早已不用的「死文字」，當然不容易懂，不容易學。然而這本小冊子根據國立故宮博物院收藏的青銅器，把上面的文字很靈活地展現在讀者面前，引導讀者慢慢穿過時空隧道去領略那個奇妙的世界。即使你不完全了解，至少保證你會感到好奇，感到好玩，知道金文和金文的世界是什麼種的「碗膏」。

— 《千古金言話西周》序，2001.6.18

缺乏近代性的典藏

國立故宮博物院大型展覽出版圖錄，照例都要院長寫序，以示鄭重。序一般也多說些冠冕堂皇的門面話，不外展件多偉大，多感人，連帶感謝策展同仁之辛勞。

今(九十一)年本院年度大展主題是「乾隆皇帝的文化大業」，這是將近兩年前就開始規劃的。緣於本院主要以及重要文物多來自清宮舊藏，而清朝宮廷的藝術收藏又以乾隆皇帝的貢獻最大，選取這個主題，不但能闡述本院典藏的特色，對了解中國歷史上這位最大的收藏家及其收藏行為，也有特別的意義。

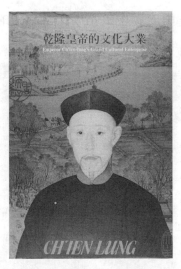

《乾隆皇帝的文化大業》封面

展覽籌備接近完成階段時，策展同仁請我為圖錄作一序言，原來留有一定的篇幅，沒想到下筆之後竟然成為也許可以算得上學術論著的長文。因此只好把它改為圖錄的專論〈關於「乾隆盛世」的另一視野〉(參本書頁169)，另外再作這篇序文。

原序長逾萬言，從比較世界史的角度探討乾隆皇帝的收藏態度，以及這些珍貴藝術品不可能產生社會作用的原因。我們衡量的準則建立在人類文明的主流進展方向上，蔡元培所謂美術進化的公例——由個人所有的進而為公共所有的，換句話說，即是以公共博物館的出現作為評量藝術文化事業的指標。這不是苛求古人，而是透過比較歷史的客觀評量。與乾隆皇帝同時代的十八世紀歐洲王公貴族，因為受到啟蒙運動的影響，紛紛將藝術收藏「由私轉公」；但那時的中國，雖然號稱太平盛世，整個

社會心態從上到下都缺乏這種進步性或近代性,仍然把收藏當作私有物,祕不示人。

我的討論稍稍涉入近代史研究的領域,也企圖對十八世紀所謂的中國太平盛世之遽然衰落——這個中國近代史的大課題,提供一個思考的角度。也許當時中國知識的落後性和思想的封閉性是重要的原因,可以概括稱作缺乏近代性。

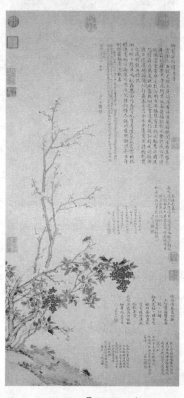

清代,蔣溥,「絡緯圖」

乾隆皇帝收藏的藝術作品無疑是可以稱上「偉大」二字的,但他處理或對待藝術品的態度,卻遠遠落後於並世歐洲的君王或貴族;中國公共博物館要遲到二十世紀才出現,落後於歐洲二百年,當然會影響國民素質的提升,以及近代國家社會力量的增益,論史者,不宜輕忽。

「乾隆皇帝的文化大業」的展品,每件的內容或背景,策展同仁都做了相當充分的說明,整體架構分為乾隆皇帝、文化顧問、上下五千年、東西十萬里,和別有新意五個單元,展覽觀念和手法極富創意,應可作為博物館界同行的典範。我的原序不過提供另外一個視野,讓大家比較客觀地審視乾隆皇帝的文化事業而已。

——《乾隆皇帝的文化大業》序,2002.8.15

乾隆盛世的表層與內裡

　　世界上收藏豐富的博物館，都是從館藏文物最專長的項目出發來策展。國立故宮博物院的收藏大多出自清宮，而清宮的收藏又以乾隆一朝臻於鼎盛。本院乃在 2002 年集合與乾隆皇帝有關的藝術精品，舉辦「乾隆皇帝的文化大業」特展，以呈現乾隆本人欣賞藝術的品味與作為藝術贊助者的角色，同時反映中國帝制最近一千年來皇家藝玩收藏的顛峰盛況。

　　乾隆皇帝在位的時候，中國的政治、經濟文化都臻於高度的成熟，表現了中國物質文化和藝術的最高成就。乾隆皇自己深具文人的性格與素養，喜愛文學與藝術，一生寫了四萬首詩，收藏無數珍貴的字畫古董。但乾隆絕非只耽於文藝，他有所謂的十全武功，也就是十次對外的軍事勝利，從中國本位的觀點看來，這十次勝利擴張了領土，也鞏固了統治。

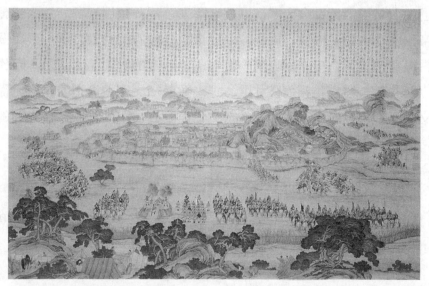

清代，張彥廷畫稿，「平定烏什戰圖」，銅版畫

在中國歷代皇帝中，他確實是一位留下許多貢獻與影響的傑出皇帝。

但是，如果放在世界的脈絡來看，乾隆時代的中國，可以說已經進入了心態的鎖國時代。乾隆皇帝對同時代世界其他文明缺乏認識，雖然有馬戛爾尼等外國使節帶來西方文明最高成就的儀器及工業製品，卻沒有激起乾隆對中國以外世界的探究之心。但十八世紀的歐洲正是啟蒙運動與科學創新的時代，即使中國不走入世界，世界卻逼近中國，這是「乾隆盛世」之後不到半個世紀中國就急遽衰敗的重要原因。

乾隆皇帝死後約四十年，中英發生鴉片戰爭，約五十年，洪秀全革命，建立太平天國，這些大變動不能完全歸咎於十九世紀這短短四、五十年，要上溯十八世紀才能找到病因。在上一世紀，乾隆皇帝統治六十年，因為他的驕傲自負，無法認識到西方科學與文明的力量，缺乏近代的觀念，以至於當西來的外力走到門口時，表面上璀璨瑰麗的盛世便摧枯拉朽了。

歷代帝王的藝術收藏，乾隆不但是中國第一，恐怕也是世界第一。可惜他的收藏只屬於私人，還沒有像當時歐洲的王室貴族由私轉公，將自己的收藏開放給社會大眾，以教育國人，提升國民素質。這次「乾隆皇帝的文化大業」展覽，展出乾隆皇帝宮廷內府的珍藏，讓一般民眾都能看見在清代只有皇帝與身邊少數人可以欣賞的藝術品。這是本院作為國立博物館，將文化視為公共財，把人類藝術文明遺產還給全民。從這些文物不但可以看見乾隆一朝精緻文化與物質文明的縮影，在光輝的底層，蘊藏著大清帝國由盛轉衰的因素，也值得我們深思。

— 《民生報》，2002.10.25

野狼子孫的藝術

　　內蒙古的考古文物來臺灣國立故宮博物院展覽，主題是「民族交流與草原文化」，有人或許不免會納悶，蒙古那麼遙遠，草原與海島的生態與心態那麼歧異，為什麼要辦這樣的展覽？就教育而言，培養多元的文化觀，增益對未知人群的了解，都是很好的理由。對帶有浪漫性格的人而言，草原的無垠，正如汪洋大海一般，也可以供我們馳騁想像。當然，這麼盛大的文物展覽，我們的理據固不僅止於此而已。

　　從整個人類歷史的發展來看，直到十五世紀海通以前，人類主要的歷史舞臺是在歐亞大陸，而橫貫歐亞大陸的草原也正是不同族群交會的重要地帶，內蒙草原正位於此一地帶的東端。自呼倫貝爾沿大興安嶺西側南下至燕山，循長城而西，抵達天山南北麓，這一線往北到貝加爾湖、南西伯利亞、阿爾泰山區，這片廣大地區，根據中國史籍的記載，兩千年來出現的強大民族不下一、二十種。他們都是所謂的「騎馬民族」，憑著近代以前最快速的交通工具——馬匹，長期地在草原帶上東往西來。這些中國史上的塞外民族，不少是起源於草原帶北邊與森林帶交界之處，有的從東北（如鮮卑、契丹）、有的從西北（如突厥、回紇），南下到內蒙草原與南方帝國抗衡爭霸。所以草原帶的民族，不但有東西的遷徙，也有南北的交流。由於內蒙草原鄰近南方帝國，當南方帝國強大時，騎馬民族勢力後退，所以這裡比遠西、遠北還揉雜了更多中原文化的成分。

唐代，突厥石雕像，
內蒙古錫盟地區出土

　　內蒙草原帶在歷史洪流中，是一個多民族、多

文化的地方，對遠在天邊海角的臺灣來說，除少數蒙古族裔外，這次文物特展的意義毋寧在體察民族接觸與文化交流的歷史經驗。傳說突厥可汗的始祖是母狼之子，而成吉思汗是蒼狼與白鹿的後代；當我們懂得野狼子孫的藝術時，才算有比較健全的文化觀。

　　尊重多元族群，欣賞多元文化，而不只是浪漫的美感而已，這是我對「民族交流與草原文化特展」的期望。

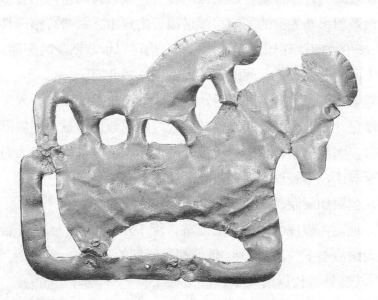

東漢，雙馬紋金飾牌，內蒙古烏盟察右後旗三道灣出土

——草原文化展致詞，2000.9.27

劇烈世變的福爾摩沙

故宮終於很認真來辦一個關於臺灣歷史文化的展覽了，對於這個信息，可能有個別不同的看法，但基本上是順應時代民意的。生長在這塊土地上的子民，好奇而渴望地想知道他（她）們的過去。

這個展覽是國立故宮博物院九十二年度的重大展覽，「福爾摩沙：十七世紀的臺灣、荷蘭與東亞」，而以「臺灣的誕生」作為主軸。經過長達兩年的籌劃，從國內外三十八個博物館和私人典藏商借與十七世紀臺灣歷史相關的文物將近三百件，以創意的展覽手法，呈現十七世紀臺灣的面貌。

《福爾摩沙：十七世紀的臺灣、荷蘭與東亞》封面

綜觀整個十七世紀，臺灣從世紀初的原住民社會，海上私商冒險犯禁的交易會船點，至 1624 年變成荷蘭的殖民地，納入了世界貿易的體系。而後在 1662 年鄭成功逐走荷蘭人，臺灣成為一個獨立的海上王國，並且矢志反清復明。最後又在 1683 年，由原鄭氏舊部的降清將領施琅率領清兵攻臺，被納入清朝版圖，成為中華帝國的邊陲。這一百年歷史變化之大，只有二十世紀可與相比。劇烈的世變當中，種種歷史的偶然與必然因素，影響直到現在。

本院文物以中國古代及唐宋近世以降的藝術精品為主，臺灣歷史文物本非院藏所長。但是本院立足臺灣，我們願以更積極的作為與臺灣歷史對話。展覽不只是文物的陳列，也牽涉到文物與歷史的詮釋。在展覽的過程中，參觀者來到展場，經由觀賞文物，觸發了對歷史的理解與感

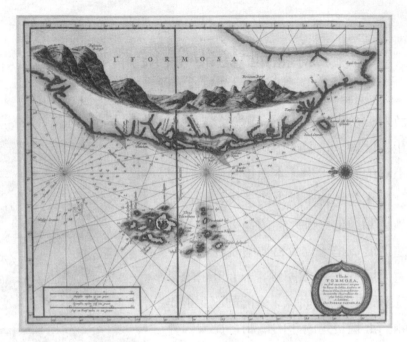

臺灣西岸與澎湖群島

受,是一種可貴的對話經驗。我們願藉由文物具體呈現十七世紀的臺灣,
作為大眾思考的起點。

　　展覽圖錄的編纂,除了收錄展出文物的圖版,更邀請學者就十七世
紀臺灣史的各個面向撰寫專文,期能增益讀者對這段歷史的了解。從曹
永和先生的〈十七世紀作為東亞轉運站的臺灣〉開始,有冉福立 (Kees
Zandvliet) 的〈地圖與荷鄭時代的臺灣〉,陳國棟的〈荷據時期的貿易與
產業〉,林偉盛的〈熱蘭遮城兩百七十五日〉,翁佳音的〈世變下的臺灣
早期原住民〉,以上六篇皆就十七世紀的臺灣多方面多角度地探討。最後
是我寫的〈揭開鴻濛:關於臺灣古代史的一些思考〉,專論十七世紀以前
的臺灣。

　　臺灣這個海島,雖然是在一百萬年前就已經誕生,成為現在的模樣,
但卻是在十七世紀受到各方勢力的競逐與形塑之下,後世意義的「臺灣」
才誕生。臺灣當時面對的本土化、主體性和國際化種種課題,以及與中

國的關係，如今也是我們要面臨的問題，考驗著我們的智慧，值得我們
深思與反省。

——據《福爾摩沙：十七世紀的臺灣、荷蘭與東亞》圖錄序 (2003) 修改

「福爾摩沙：十七世紀的臺灣、荷蘭與東亞」
展覽導覽手冊，《臺灣的誕生 —— 十七世紀的
福爾摩沙》

蕃薯的第一條根

　　「臺灣」這條蕃薯，第一根是長在臺南，由這裡再蔓延到全島。「福爾摩沙」這個牽動臺灣人心靈深處的歷史、文化和藝術特展，在臺北國立故宮博物院結束後，移師臺南，內容有所調整，題目也從「十七世紀的臺灣、荷蘭與東亞世界」改為「王城再現」，自然有它特別的意義，不只是臺北展的翻版而已。

　　臺北「福爾摩沙」展，我提出「臺灣的誕生」這個概念作為理解臺灣歷史的基礎。歷史基本上是一個認識的過程，不論它本身成分的呈現或是外在者的建構。到今日所形成的「臺灣」，即是

《福爾摩沙 ── 王城再現》封面

在這種主客觀的互動中逐漸形成的，且不說比較抽象的內涵，即使是臺灣的地理形狀與人群聚落這些早已存在的事實，當我們把相關的資料按時代排比後，「臺灣」是一個逐漸的認識過程就一目了然了。

　　這個過程的起始點就在臺南。1661 年鄭成功進入臺南建立第一個漢人政權，終明鄭二十二年之祚，主要統治地區限於濁水溪到下淡水溪（高屏溪）的西部平原。滿清征服明鄭，次年 1684 年，初設一府三縣，即臺灣府和臺灣、鳳山、諸羅縣。諸羅縣的範圍最大，早先連新港、目加溜灣都屬之，也就是今天臺南縣永康、新市、善化以北皆是諸羅縣。1722 年從諸羅縣分出彰化縣和淡水廳，1810 年再從淡水廳分出噶瑪蘭廳。事實上行政區劃設立的過程，即是「臺灣」概念逐漸完成的過程，其他事項

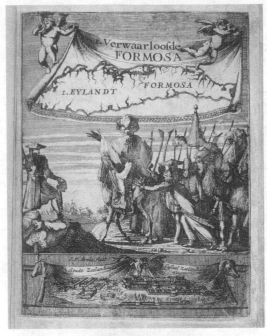

《被遺誤之福爾摩沙》，揆一於 1675 年書

若一一分析也可以證明這種看法。

臺灣早期的外來者是漢人，不是荷蘭人。譬如在 1623 年荷蘭人初探蕭壠(今佳里)之前二十年，中國官軍驅逐倭寇海盜已來過臺南地帶，其中一位讀書人陳第並且寫下臺灣第一篇比較可靠的民族誌〈東番記〉。然而從臺灣歷史的發展來看，最早讓外人了解臺灣的人，當數建立第一個外來政權的荷蘭人。他們是一個發行股票的公司，叫做「聯合東印度公司」(Verenigde Oostindische Compagnie)，簡稱 VOC。1624 年進入臺灣，在今日安平建立第一個據點熱蘭遮城 (Zeelandia)，城外設立市鎮，沿用原來的地名叫做大員市。這座城堡原來稱作奧倫治城 (Orangien)，係紀念領導低地國家諸邦脫離西班牙統治的奧倫治公爵威廉一世 (William I, Duke of Oranje)。三年後改稱熱蘭遮城，可能是紀念當年首航來臺的船艦熱蘭遮號。

熱蘭遮城，一稱「王城」，這是臺南展標題「王城再現」的根據。何以稱為王城？流俗有一種見解，認為是延平郡王鄭成功之所居，故稱王城。我對這種說法持保留態度。考查年代較早、可信度較高的文獻，都指向「王」是指所謂的揆一王 (或歸一王)，如夏琳《海紀輯要》、楊陸榮《三藩記事本末》、傳黃宗羲的《鄭成功傳》、佚名的《閩海紀略》以及官書《福建通志》，皆可佐證。相關資料還不少，這裡不能細論，但可確定的是，清代稱為「臺灣城」的「王城」，這名稱在清初文獻曾經使用

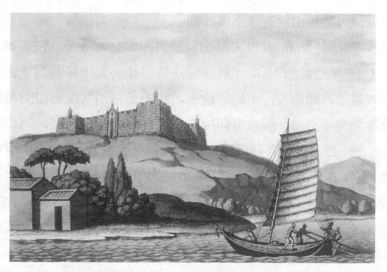

十七世紀的熱蘭遮城堡

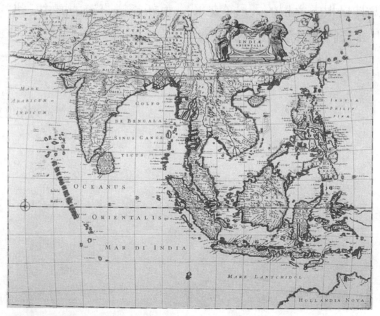

東印度地圖

過，而且很可能是出於當時所謂「揆一王」的錯誤認識。

揆一（或歸一，Frederik Coyett）是東印度公司最後一任臺灣長官，任期從 1656 年起，到 1662 年與鄭成功簽訂和約退出臺灣為止。他是公司的高級職員，瑞典人，不是什麼王，也不是像清代記載說的荷蘭國王之弟或荷蘭夷酋之弟。聯合東印度公司可以分為三個層級，阿姆斯特丹（總部）——巴達維亞（亞洲區）——大員（臺灣），不論大小層級皆採委員會制度，都有議會，是具有民主精神的管理機制，和王權毫不相干。然而「揆一王」這個錯誤的名稱一直到清治末期的沈葆楨（《清朝柔遠記》引），日治初期的王石鵬（《臺灣三字經》）以及日治中期的連橫（《雅言》）都還延續著。

中國人與荷蘭人打交道，對他們似乎不太了解。現在換了臺灣人，希望這個錯誤的認識能借這次特展更正過來。在臺灣這條蕃薯的第一根臺南，尤其是根中之根的大員（安平），重新認識臺灣的歷史，錯誤的「王城」，也許我們會別有領悟吧。

——《中國時報》92.6.21，14 版

回顧歷史　策勵未來

——福爾摩沙特展訪談錄

　　元旦剛剛過去，每年到了此時此刻，都是大家對過去的一年提出檢討，並策劃未來一年的時刻。這種充滿歷史情懷氣圍下，國立故宮博物院將從一月二十四日開始，與教育部、中研院與中國時報合作，推出「福爾摩沙：十七世紀的臺灣、荷蘭與東亞」特展。而引人好奇的是，與臺灣人的歷史息息相關的這樣特展，是怎麼誕生的？三、四百年前的福爾摩沙，對今天在臺灣的我們有什麼意義？本來屬於原住民的臺灣，又如何變成移民者的天下？我們是否能從展出中，找出兩岸關係未來可能的演變，甚至臺灣未來的命運？我們今天特別請到國立故宮博物院院長杜正勝，來與大家討論這些問題。

　　首先想要請教的是，十七世紀距今有三、四百年之久，而此時此刻

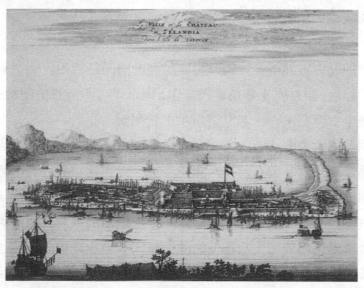

大員熱蘭遮城堡

舉行「福爾摩沙：十七世紀的臺灣、荷蘭與東亞」特展，其目的與意義何在？

　　博物館的展覽，有一個很大的功能，就是推廣知識，也就是普及教育。過去故宮在臺灣的歷史文化與美術方面作的工作比較少，只有偶爾推出一些第一代畫家的展覽。但故宮在臺灣立足已超過半個世紀，對臺灣的關懷應該不落人後，臺灣人民對故宮的熱愛，也絕不亞於其他國家地區，因此我就考慮到，故宮應該籌劃一個有關臺灣的特展。

　　雖然與臺灣有關的展覽項目很多，範圍也很廣，但我們後來選擇十七世紀作為展覽主軸，是因為距今三、四百年前的十七世紀，現在看來雖然很遙遠，但充滿了歷史的豐富性與多元性，而且可以帶給現今住在臺灣的我們許多啟發。在這些前提下，我們就選了「福爾摩沙：十七世紀的臺灣、荷蘭與東亞」作為特展主題。

　　我們都知道臺灣歷史不長，過去在文物保存方面也不易著力。能不能請您談談這次策展的經過，以及文物的來源與其特色。

　　臺灣的歷史雖然很長，但有文字記載的時間卻很短。過去以原住民為主體的社會，早在六千年前就已誕生，但真正有明確歷史記載的時間，大約是從十六世紀末，十七世紀初才正式開始。

　　談到我們對臺灣文物的收藏，我必須誠實地說，由於過去大家不會愛惜古物，導致許多舊有的東西都已消逝。以目前來說，有些臺灣古物是由外國博物館收藏保存，而近年來許多有心人士，也努力從國內外蒐集相關古物。而為了這次「福爾摩沙：十七世紀的臺灣、荷蘭與東亞」特展，故宮由國內外三十八個博物館與私人收藏處，借出了將近三百件文物，其中包括地圖油畫、水彩畫、瓷器、錢幣、古書、織品與武器等，內容非常豐富。

　　我們讀史時都知道，把荷蘭人趕走的人是鄭成功，但大家不了解的
是，最後雙方是經過簽訂合約的程序，才結束了荷蘭在臺灣三十八年的
統治。我們從荷蘭海牙國家檔案資料館借出了兩份文物，一份是當時荷
蘭提出的十八條款，一份是鄭成功提出的十六條款，而鄭成功當初提出
的中文版本，下落不明，也許早已消失無蹤。本次展出的文物，是簽約
結束兩個月內，荷蘭人在雅加達將鄭成功提出的十六條款，翻譯成當時
的荷蘭文，以及荷方的條款原文，二者內容十分接近。荷鄭文獻都是抄
本，這是當時聯合東印度公司的制度，任何資料皆準備多份複本，怕海
難消失也。

鄭荷合約摺頁

除了從國外借入文物外，據我了解，包括國內部分文物，如澎湖天后宮擁有的全國最古老石碑，這次也有參與展出？

故宮為了本次特展，除了向臺灣許多國內收藏家借出文物展出外，也向一位長時間旅居臺灣的荷蘭商人，借出他蒐集的部分史料。此外，我們也向二二八紀念公園中的國立臺灣博物館、臺灣大學、中央圖書館臺灣分館借出文物，因此本次展品來源涵蓋了公家與私人。除此之外，我們也向馬公的天后宮借到一塊「沈有容諭退紅毛番韋麻郎等」石碑，可說相當難得。

沈有容諭退紅毛番韋麻郎等碑

可不可以請您簡介一下十七世紀臺灣的演變？

所謂十七世紀，就是指西元 1600 年到 1700 年這一百年間。在歷史的長河中，一百年的時間雖然不算太長，但臺灣在這一百年中變化卻非常大，非常具有關鍵性。其中又可細分為好幾個階段：在荷蘭人 1624 年進入臺灣以前的第一階段，臺灣是以原住民為主的原始社會。從 1624 年到 1662 年 2 月 1 日，荷蘭人從安平撤離的三十八年間，荷蘭人把臺灣變成了國際貿易的轉運站，也讓臺灣從原來的原始社會，快速進入當時的國際貿易體系，成為當時國際貿易體系的一環，這是第二階段。

鄭成功 1661 年 4 月來到臺灣後，先攻下普羅文西亞城 (Provintia)，即今臺南赤崁樓，再出兵包圍熱蘭遮城 (Zeelandia)，即今安平古堡，前後共達九個月的時間，最後雙方簽訂合約，由荷蘭人撤退收場。於是從 1662 年起，明鄭時期正式開始，也是第三階段的起點。但明鄭雖奉「明」

為名，實際上卻是一個海上的獨立王國，它想要反清復明，反攻大陸，不過最後當然沒有成功。後來在 1683 年時，反而被鄭成功舊部下施琅帶來的清兵征服。因此在 1683 年後，臺灣就變成清朝的一部分，第四階段也因此開始。

　　據我所知，本次特展可說未演先轟動，以您幫這次特展寫的「臺灣的誕生——十七世紀的福爾摩沙」導覽手冊為例，至今預訂的數量已超過兩萬冊。這樣的事實，是不是顯示臺灣的民眾與學生，對臺灣歷史的認知比以往更為熱烈？

　　我想這反映出整個社會民心的需求。因為大家都住在這塊土地上，但在過去的教育中，對於這塊土地這一路是怎麼走過來的，所教授的相當簡單、片段而且模糊，不能連為一體。我們發現最近一、二十年來，有關臺灣的出版品就像雨後春筍般冒出來，也就是在這樣的社會背景下，這次的導覽手冊才會有這麼大的需求量。

　　但這本導覽手冊為何取名「臺灣的誕生」呢？從地質學上來講，臺灣目前類似蕃薯的島嶼形狀，早在一百萬年前就是如此，而南島民族的文化六千年前也已經存在。不過，如果談到臺灣現在的情狀，如涵蓋閩、客、漢人與原住民的意像，卻是從十七世紀才真正開始。在十七世紀以前，根本沒有這樣的臺灣意像，這也是「臺灣的誕生」定名的緣由。

　　據我估計，這次導覽手冊銷售量應可超過二十萬冊以上，您認為這是不是一個積極的現象？

　　我想這是當然的事，現在無論從歷史、文學、藝術、民族，甚至從禮俗、宗教面來說，大家都普遍想知道，過去這幾百年來，臺灣究竟包含了那些內涵？在自然生態上又有那些變化？我想這是生活在臺灣的人

都很想知道的事。這反映大家對臺灣的認同，也顯現出大家對這塊土地長遠規劃的必須性，所謂生於斯、長於斯、死於斯的這塊土地，我們要把它建設的更好，這是很積極的條件。

換句話說，在您的構思中，這項特展是否有意加強對臺灣的某種詮釋？

任何博物館的任何一個展覽，都避免不了策展人的詮釋，就好像寫一本書，作者不可能沒有作任何解釋。但就另一個角度來說，任何人來看一個展覽，也會有他自己的解釋，就像讀者在看過一本書後，也會有自己的看法，不會完全跟著作者的詮釋走一樣。詮釋是多樣的，我們的重點在於把事實呈現出來，而且要配合文物，這也是博物館展覽的特點。

十七世紀的臺灣，對於現在居住在臺灣的我們，究竟有何意義？我們又應該如何看待這項展覽？

我剛剛提過，十七世紀可分為非常不同的四個階段，每個階段都有其獨特面貌。這四個階段都是走過的歷史，是既定的事實，歷史沒有回頭路程，但可以給我們一些思考。舉例來說，如果沒有外人進來，臺灣的原始社會還能維持多久？如果荷蘭人沒有被鄭成功趕走，臺灣又會變成如何？這些我們可以從過去曾為歐洲國家殖民地的亞洲國家，如澳洲、紐西蘭的狀況推想。如果鄭成功沒有死的那麼早，臺灣甚至可能成為北通日本、南到南洋的海上貿易王國。現在雖然沒有這些「如果」，但這些都能幫助我們了解臺灣在什麼狀況下最有活力。

在連橫寫的《臺灣通史》中曾提到，臺灣是個充滿活力的社會，雖然剛開始歷經篳路藍縷，卻也充滿了摩肩擦踵、共同奮鬥的包容精神，

而且臺灣在那麼早的時間就和二、三十個國家有貿易關係，您認為這是不是十七世紀時種下的因子？

臺灣作為一個國際貿易轉運口，當初從南洋運來香料，供應中國、日本的需求，搭荷蘭或中國的船，先將商品運到臺南，再到中國換取生絲和瓷器，回到臺灣後再往日本或南洋，到日本換白銀，用白銀買中國貨品。而臺灣生產的鹿皮除了運到日本，鹿肉運到中國外，臺灣的蔗糖甚至還遠赴伊朗、歐洲和荷蘭交易。這些都成為臺灣歷史潛在與內斂的一部分，但臺灣在清朝海禁的政策下，貿易活動受到相當大的限制。

觀察臺灣歷史，早在荷蘭人來以前，已經有中國的漁民或商人到臺灣進行貿易，後來鄭成功的父親鄭芝龍也加入其中，雖然後人稱他們為海盜，但換個角度來看，這些人不但具有冒險犯難精神，他們的世界觀與外語能力，也比中國正統知識分子更寬廣。像鄭芝龍可能會講多種語言，如葡萄牙語、西班牙語、荷語、日語、與閩南語，因此他們的船隊也是北到日本、南到中南半島，可以說具有相當寬廣的世界觀。

從這種發展，能不能看出過去三、四百年來，臺灣和中國大陸關係的特色？甚至可不可以看到兩岸未來的發展與臺灣未來的命運？

這個問題不但困難，還帶有一些政治性。歷史的任務，是在檢討過去，策勵將來，而不是預測未來。不過從十七世紀這一段歷史看來，我感受到幾點：第一，當臺灣主體性很清楚的時候，其發展性很強；但如果成為某個大體的一部分時，它的活力就會消失。第二，臺灣和中國的關係是很微妙的，從荷蘭人時代開始到明鄭，臺灣作為一個轉口港，一定要和中國有貿易往來，因此貿易越頻繁，中國對臺灣的重要性就會增加。像現在臺灣也碰到這種問題，究竟是被中國市場吸進去，還是能在頻繁的貿易往來中維持自己的主體性？都不是那麼容易論斷的。但以十

七世紀的例子來說，如果臺灣成為帝國體系的一部分，在北京清朝皇帝的命令之下，臺灣的活力會消逝，而這個問題到十九世紀開港後，才又重現類似十七世紀的一些歷史，值得大家深思。

　　　　　　　　　　　　—接受《中國時報》報系總經理黃肇松訪問，2003.1.6

異國風情

——亞洲文物展

　　一般人對國立故宮博物院的印象，總認為是典藏華夏精美文物的殿堂，其實故宮在華夏文物之外，還有不少珍貴的亞洲文物寶藏，其中最有名的，如喇嘛教法器、日本蒔繪和痕都斯坦玉器等。受到刻板印象的約束，本院典藏的非華夏文物便受到忽略，也無法作宏觀藝術的多元比較，這是一件非常可惜的事。

　　不過臺灣社會並沒有因為正統藝術觀的限制而故步自封，民間具有極大的生命活力，已開始收集非華夏的亞洲和西方文物，他們的視野已超越五十年來只知有中國、不知有亞洲的正統教育格局，而今遂成為我國重要的文化資源。

　　過去二十多年臺灣發展的經驗，往往社會走在前面，政府才跟在後頭。開放亞洲的視野，一覘亞洲藝術的吉光片羽，國立故宮博物院倡議

熊谷直彥作「富士山」

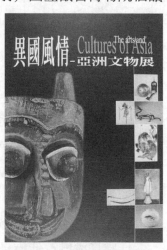

《異國風情 —— 亞洲文物展》
封面

要一個全盤而深入的世界觀，那麼非以臺灣為立足點，而以亞洲和世界作為框架不可。

亞洲的歷史文化充滿動態的交流，長期相互影響。各區域間透過貨物貿易、宗教傳播、使節往還，甚至戰爭，吸納外來的元素，同時也將自身的文化向外傳播，構成整個亞洲多元交織的文化面貌。

臺灣是亞洲的一部分，中國也是亞洲的一部分，但是我們對亞洲並不了解。國立故宮博物院作為國家最大的博物館，負有社會教育的責任，讓國人有機會見識不同民族、國家的藝術成就，故決定籌設南部分院，已經列入國家「新十大建設」計劃中。這個展覽以及未來的分院將可培養民眾對亞洲多元文化的理解，以及欣賞不同文化的態度。

漢文化有一個特點，即是對別民族的文化沒有興趣，對別民族的藝術也不懂得欣賞。說穿了，這是中原中心的思維，以「中國」自居，其四周不是蠻夷就是戎狄，翻譯成英文都是 barbarians。臺灣本來是被中國當成蠻夷的，但臺灣人在中國政權的教育下，把中國以外的亞洲國家當作蠻夷，這才是要命的民族痼疾。不信嗎？看看我們怎麼對待東南亞的勞工和新娘就知道了，販夫走卒也看不起大學生外勞。

現在臺灣有幾十萬來自東南亞的勞力，也有幾萬來自東南亞的新娘，勞力對我國的工程建設與社會服務有一定的貢獻，新娘也是未來臺灣人的母親。在這種新情勢下，臺灣人豈可再禁錮於「大中國」的迷思中，而不知反省根植於心底的文化偏見，不知敞開胸懷，睜開眼睛來認識我們鄰近的民族，欣賞他們的藝術，了解他們的文化？「異國風情——亞洲文物展」，不過為這條認識之路打開第一道門，鋪下第一塊磚而已。

國立故宮博物院推動成立南部分院，朝亞洲文物的方向發展，不論展覽的架構、文物的購藏、館廳的設計、園區的規劃都在進行中。南部分院是一個國家級的博物館，院址雖座落在嘉義縣太保市，服務的面向不限於在地民眾，要涵蓋大肚溪以南將近九百萬的人口，二千七百多所各級學校，以及國際觀光人士。

　　南部分院將給我國樹立一個新的文化風貌，既含本土，又有中國，還有亞洲。雖然它只是一個功能有限度的博物館，但在脫胎換骨過程的臺灣，它可以說是破繭待出的蝴蝶，引領臺灣人們欣賞一個更多采多姿的世界。

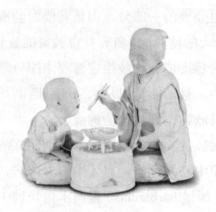
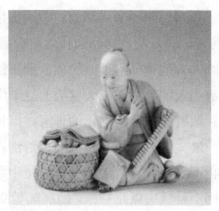

牙雕「祖孫情深」，日本明治時期　　　牙雕「賣蛋小販」，日本明治時期

我對古董的態度

我秉承的學風不會給古董極高的評價，幾年前出任中央研究院歷史語言研究所所長，改造該所歷史文物陳列室，這是很有特色的考古博物館。我為展品精選圖錄《來自碧落與黃泉》寫序，第一句話就說：「史語所收藏文物，是作為新式學者研究之資的素材，不是傳統文人雅士賞心悅目的古董。」這種學風是李濟先生從歐美帶入中國的，李先生的學生不論滯留在中國，或是跟隨來臺灣者，都信守此一戒律。

《宇珍十週年精品回顧》封面

三年多前轉任國立故宮博物院，我的職責變成要保護古董，研究古董，甚至推廣古董，而且也難免與古董界有所接觸。我於是開始重新認識古董流傳的歷史，和古董顯示的文化意義，對古董乃產生一些新看法。

大體上，安定富庶的社會才會收藏古董，教育文化水準高的人才會收藏古董。古董可以是一個人生活的品味，生性的嗜好。我研究諸多世界大博物館的歷史，考察它們典藏文物的來源，也接觸過一些收藏家，耳聞目睹不少感人的故事，甚至可以總結一句話：古董是文明社會的一個必要條件。

然而「古董」二字有多層意涵，須要分疏。古董不等於所謂的國寶，上面說的收藏古董的風氣可以非常多樣化，五十年前的撲克牌，一百年前的火柴盒也可以是古董，可貴的是在於收藏嗜好所修煉成的品味。其次，古董商和收藏家的區別，收藏家是為自己的喜好，但博物館史上我

們看到很多收藏家能割捨所愛，把他們辛苦收集的文物捐獻給博物館，公之於大眾社會。我因工作的關係也接觸過這種人，辦過這種事，無時無地，我都對他們表達極高的敬意。

當然，人類社會一定會有市場機制，古董商也值得尊敬。好的古董商其實是為收藏家做了初步的把關，淘汰贗品，建立鑑定文物的基本準則。然而也因為有市場機制，所以古董界的黑暗面便隨著經濟的發展，生活品味的提升而愈加惡化。世界上打死不退的盜掘，魔比道高的作偽，即使古已有之，不能不歎於今為烈。古董商為建立自己的良好形象，須要防止來路不明的文物，也要設法防堵作偽。

我從事學術研究與教育工作，主張拓展國人視野，多了解不同民族的不同文化，博物館亦然，但先決條件是要收藏有不同民族的藝術文物。古董商可以在這方面扮演文化先鋒的角色，開發不同民族的文物幫助臺灣國際化。當然在商言商，還是回歸市場機制。成功的商人往往是勇於冒險嘗試的商人，古董也不例外，誰願先拓展不同民族之文化藝術市場者，誰將是未來的成功者。

宇珍藝術公司是一家古董商，請我為他們的十周年精品回顧圖錄說幾句話，我固辭不獲，乃坦率說了一些淺見，希望宇珍及古董界不要見怪。這幾年我對古董的態度是有所改變，發現它的正面意義，但原先秉承的學風，把古董當作歷史文化的素材，還是從事博物館或古董收藏的人不可輕忽的守則。

——《宇珍十週年精品回顧》序，2003.10.11

四
故宮經營點滴

持氣履恆的江兆申

　　一代藝宗江椒原（兆申）先生逝世將屆六載，去歲，門生故舊和我商議舉辦紀念展，以使世人能有機緣重溫這位藝術宗師的風範。姑且不論江兆申的創作成就，單以他與國立故宮博物院的深厚淵源，本院理當不容推辭。

　　江兆申擁有很多榮耀的頭銜，他是當代水墨畫的宗師，不世出的書法家，別創一格的篆刻家，敏銳的書畫鑑賞者，也是文章之士，據云擅長四六駢文，而且不該遺漏的，他還是一位傑出的藝術史家。這些專業於我皆屬門外漢，本來沒有資格贊

《嶽鎮川靈 ── 江兆申紀念展》
封面

一詞，不過不同的領域，自其大者而視之，也有互通啟發之處。江兆申成學的過程以及獨闢的路徑深深吸引我，令我興起一種雖隔行而有同氣相求的敬重感。

　　江兆申先生是我的師長輩，民國六十年國立故宮博物院蔣復璁院長與臺灣大學合作培養藝術史人才，計劃落實，在該校歷史學研究所增設藝術史組。我是一般史組，不是藝術史組的學生，倒旁聽過江先生幾堂課，領略他講學的風采。據我記憶所及，江先生講他的研究心得和他的體會，換言之，他已具備學術大師的風範，成一家之言。

　　現在回頭來看看江兆申學術成就的過程。到臺大授課之前三、四年，他陸續發表唐寅研究的論文，不久結集成書。他因唐寅的研究受到學術界肯定而應邀訪問美國，展開另一項關鍵性的畫史研究 ── 文徵明年譜。

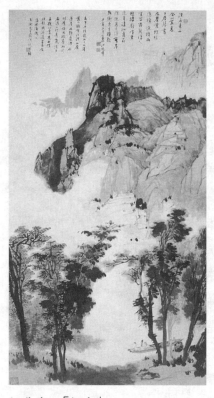

江兆申，「泛舟」

年譜不限於文徵明一人，上溯師長，旁及同儕，下攝晚輩，涵蓋十五世紀下半到十六世紀末將近一百五十年的蘇州畫壇。江兆申中國美術史的文獻學功力在這個研究上表露無遺。

當然，江兆申之所以為江兆申是以才氣稱，而不是單憑功力勝。他的藝術才情，字也好、畫也好、篆刻也好，作品俱在，世有公評，不煩置喙。我比較好奇的是他的藝術史文獻學的考據功夫，從「鶺鴒頌」的書寫年代，楊妹子其人的辨證，到六如居士跌宕一生種種傳聞的剖析，堪稱上乘的歷史考據學著作，在在展現他具有深厚的史學考據修養。然而他並沒有受過正規的史學訓練，甚至從小長於舊派的知識傳習環境中，三十五歲拜在寒玉堂門下，也都屬於舊文人傳統，不是學院的學風，他這方面的成就恐怕是自修的成分多。

江門諸賢達如果覺得這是一個問題，而且對這問題也有興趣，不妨找看看有沒有什麼資料可以解答我的疑問。我初步的假設是，聰明的江兆申熟諳史料，掌握關節，綜理全貌，於是批隙導窾，神入於五百年前的蘇州畫壇，如見其人，如在其世，故能拋棄不合理的異說，重建歷史。這是歷史考據學很高的境界，優秀的作品每每令人擊節讚賞。

江兆申的藝術史見解不限於考據，他的文獻學工夫紮實，也具備歷史家的銳識，但更重要的是能結合創作的經驗，而與古人為友，體會到藝術的箇中奧義。故當他浸淫於蘇州畫壇時，也發表了多元立足點的構圖理論，來解釋中國山水畫的特色，並且建構山水畫構圖發展的意念。

他認為中國山水畫的卷、軸或冊頁，若單從一個視點看，必暴露其不合理性，但若持多元視點以觀，各種角度共同會成的畫面，不但不覺得突兀矛盾，反而呈現和諧之美。此說一出，中國繪畫史研究才從鑑賞層次提升到學術層次，換句話說，中國繪畫史研究才能走進學術的殿堂。

多元立足點理論的企圖心是很明顯的，江兆申想超越西方中國美術史研究的樊籬，另闢門徑，建立新說。他討論的對象當然是歐美的中國藝術史界，這些西方同行在他心中的地位，我沒有實際經驗可以估算，不過他們至少成為他關注的一個議題，他們的優劣短長，他當自有評斷。而他對自己走出的路也有相當高度的自信，這在他晚年致徐衛新的一封信說得很明白透徹。他認為西方的中國美術史學者因為不懂筆墨故重組織，將畫面分成無數小塊，塊與塊比，畫與畫比，人與人比，根據定點畫建立標準，故他們的明辨工夫不容輕忽。但江兆申認為只靠眼睛的明辨是不夠的，還要輔之以慎思，慎思之道在於研究畫家的人和社會，這樣才能建立時代與區域的風格。可見江氏雖以創作名家，但他的藝術史觀則極看重歷史研究。一方面他不再停留於中國傳統虛玄式的鑑賞，另方面挾其歷史文獻學造詣，以視西方中國藝術史界乃覺得頗有餘裕。很可惜，江兆申退休得早，又不幸早逝，當時臺灣能見到的西方美術作品還不多，各種討論也不像今天這麼澎湃；如果他有機會了解西方正統藝術史家討論西方藝術，在更高的藝術學或美學層次比較東西方藝術境界與藝術史學傳統，以他的聰明才氣，不知會不會對中國美術與美術史產生另一番見解？如果有機會與正統西方藝術史家對談，那又是一種什麼樣的境界呢？

江兆申既是藝術家，也是學者，可謂才學兼備。一個人的才氣或多秉諸天賦，尤其像他這種躋於一代宗師地位的人，門生弟子循其風範，多有仰之彌高之感。然而江兆申也是靠下苦功夫，努力不懈才臻於大成的。一本好帖，臨寫數百通；一個研究，資料的收集力求達到滴水不漏的地步。他的同事兼朋友傅申稱他是「努力的天才」，一點也不錯。努力

和天才的關係，傅文引證江兆申的話已說得很明白，近日閱讀資料，發現他在最困頓的執教基隆時期，刻了一方「履恆軒」的印，四十幾年後，也是他逝世前一年補款，猶引孟子之語：「人無恆產而有恆心者，唯士為能。」從不間斷地下苦工夫，江兆申可謂終生奉行不渝。他給徐衛新另一封信答覆成學之道的詢問也說：他一生「如笨驢走磨，不知取巧，自覺頗於此中得些許字。」雖然自謙，恐怕也是指引後進的肺腑之言。

當然，誰也不會忽略江兆申的才氣。才氣，才氣，不但有才華，也有氣魄。持氣以揚才，有氣之才如長虹貫日，無氣之才多陷於靡弱。考辨疑難見其才氣，提煉新說見其才氣，學術方面我是可以領略的；至於藝術，作為一個普通欣賞者，篆刻、繪畫、書法多少亦可體會一點。他的繪畫專擅水墨山水，似不如書法之多樣化，從可以考察的資料來看，書法的成就過程好像比較清楚，雖然江兆申以畫著名，可能他還是秉承師門之訓，書重於畫。

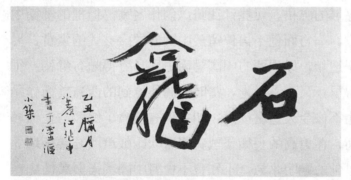

榜書

我在景仰江兆申才氣之餘，思考他一生成就的歷程，深深感受他持氣履恆，獨闢門徑的風範。他自學有成，雖有所師承，唯因有聞其一則知其十的才情，故其門徑有很濃厚的自我色彩。然而他之成為一代宗師，應該是有緣故的，有緣故的。

——《嶽鎮川靈　江兆申書法特集》圖錄序，2002

觸摸臺灣脈搏的李梅樹

　　淺藍天空襯透一抹橘黃，把三拱橋下的流水映寫出一道微微閃爍的晨曦，這幅「典型」的三角湧任誰看了都知道是當地大畫家李梅樹揮動彩筆的不朽傑作，化瞬息為永恆，將消失的情景停格式地永遠留在三峽人，也是臺灣人的歷史記憶中。正如他的畫筆，同樣留下多少人的青春，記錄那個逐漸淡忘的時代景象，也燉煨著永不冷卻的親情和友情。

　　李梅樹勝似一位歷史家，他不但忠實地記錄這塊土地過往的情景以及生活在這塊土地上的人們，還傳達土地的呵護和人間的溫馨。李梅樹觸摸到臺灣的脈搏，於是在他筆下的土地無不可親，人們無不可愛。也許這可以算是李氏的美學基礎吧。因此在他百年之歲，國立故宮博物院舉辦他的作品特展，以「人親土親」為主題，表彰他的傑出藝術成就與對臺灣永恆的貢獻。

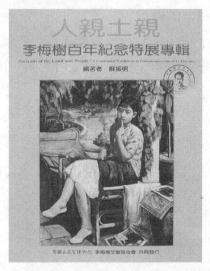

《人親土親 —— 李梅樹百年紀念特展專輯》封面

李梅樹應考東京美術學校前的鉛筆自畫像

李梅樹，「三峽拱橋」，鉛筆素描

　　李梅樹的風景畫宗法印象派，人物畫顯示深厚的寫實主義作風，其藝術造詣及在臺灣美術史上的地位自有定論，不煩我再贊一詞。不過，鄉土景致和市井仕女，經過他的藝術創作，從庸常轉為高明，由地區性昇華為普世性，李梅樹帶給我們的啟示應該不僅止於具體的畫作而已。我主張國立故宮博物院應在中華文物的基礎上推展本土化和國際化，本土化與國際化不但不相違背，而且是相輔相成的，臺灣文學我看到這個現象，臺灣美術亦然，李梅樹就是最好的例證。

　　國立故宮博物院要在這塊土地生根成長，首先要親近斯土斯民，李梅樹的畫作正可讓我們體會什麼才是藝術和土地、人們之間的親切感。對土地和人們親切，藝術品才有生命。

　　　　　　　　　　　　——《李梅樹百年紀念特展專輯》序，2001.5

普世之美

　　國立故宮博物院立足於臺灣超過五十年，遠比它在中國時期，任何一個地方的時間都更長久。來臺之初研議組織條例，合併「中央博物院籌備處」和「故宮博物院」而成為「聯合管理處」。1965 年開館臺北，改制為今名，由於當時的環境與思潮，捨中央博物院新學術的傳統，反而取用「故宮」之名，以致世人不是將本院與北京故宮混淆，就是把本院視為北京故宮博物院的餘脈。此一作繭自縛的模式，對本院發展所造成的限制，直到今天仍然不易克服。

《國立故宮博物院巡禮》封面

　　我是學歷史的人，不會抹殺歷史事實，也不會遺忘歷史記憶。本院和北京故宮博物院的淵源，本書《國立故宮博物院巡禮》的「院史」及「大事記要」兩部分有清楚的交代；和中央博物院籌備處的關係，過去被忽略的，現在則重新審視。本院除了秉承這兩個根源，來臺半個多世紀所形成的風格，也具備足夠的條件，成為另一傳統。

　　自我來院任職，往往接到所謂兩岸故宮之關係的探詢，尤其是藏品權屬。中國主張本院的藏品應歸其所有，對這種意見我們有不同的看法。首先，本院藏品的來源不全出自紫禁城的故宮，還來自中央博物院籌備處以及來臺以後的購藏及捐贈。其次，即使是紫禁城故宮

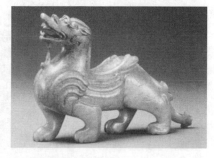

東漢玉避邪

的舊物，按照故宮博物院的歷史，溥儀出宮後，成立的清室善後委員會是屬於中華民國的機構，它的產權歸屬，自其成立時就為中華民國所有。相對的，中華民國是不是也要對外宣傳北京故宮之文物為其所有呢？這些都涉及更高層的政治問題，不是博物院「守藏史」能夠決定的；但作為守藏者，我們有責任維護文物的安全，而我們對自己典藏的正當性也不會有任何懷疑。

歷史問題須要時間來解決。國立故宮博物院既然已經走出一條自己的路，世人的期待應該更具前瞻性。譬如把這一大筆人類文明遺產好好發揮，使它對人類產生更具體的貢獻。這是本院同仁應深切思考的課題。

本院藏品多為中華文物，因此過去往往強調它代表中華民族（或漢民族）文化的獨特性。世人當然會承認中華民族是世界上舉足輕重的民族，不過歷史上的偉大人物，其所以偉大是在他的普世價值，而不是他的民族屬性。世人尊崇佛陀、耶穌或孔子，不在於他們的族群性，反而是在他們的超越族群性。文化藝術亦應作如是觀，所以我乃提出：

真正的美是普世性的，
超越國家、民族或文化界限。

唐代，顏真卿，〈祭姪文稿〉

如果本院有真正偉大的藝術品(肯定是有的),它的價值應在於不分膚色,不論種族,不辨國籍的人都會喜愛,而非只供華人尋求自信而已。如果本院這類偉大的藝術品尚未廣泛地被世人接納,那才是本院同仁的責任。

　　經過將近一年的醞釀、籌劃,終於編纂成這本國立故宮博物院簡介,我們期望能發掘本院藏品的普世之美,同時見證歷史上薈萃的人文。本書的詮釋和本院全體同仁平常在各個工作崗位上的努力是息息相關的,故也對本院的職務有所介紹。全書分上下兩篇,上篇簡介業務,下篇解說藏品,各有撰稿人,分別標記在章節之末。每篇論述都言簡而意賅,相信能給世人提供了解本院一個便捷的門徑。

2001 年改造的故宮大廳一景

——《國立故宮博物院巡禮》序,2001.6.25 端午節

世紀五願

古人說:「人生不滿百,常懷千歲憂。」憂乃知患,進而尋求解決、彌補之道,於是開啟無限的天光,浮現怡人的願景。故雖云持憂,實乃啟樂。今不敢奢言千年,在二十一世紀伊始,略陳百年之願而已。

由於特殊的歷史背景,國立故宮博物院被賦予一些特殊的任務,也塑造了特殊的形象。新世紀的故宮首應去政治化,回歸到藝術、文化的本質。其實真正的美是普世性的,超越國家、民族或文化的界限;本乎人性,成就人文,是故宮作為博物館的終極目標。這樣,故宮才能對世界人類有所貢獻,是為第一願。

故宮博物院帶著歷代中華精英之品味來到臺灣,幾十年來自外於這股在地草根的原生活力。新世紀的故宮將不再倨高臨下,而是離開「御座」,步下臺階,走入群眾,汲取濃郁的在地活力,也給這塊盪溢生氣的寶島注入另一種文彩,是第二願。

故宮院景

　　宅居臺北三十五年的故宮，經過四次的硬體擴建，今日猶覺不完備。同樣的邏輯，我們沒有理由對其軟體建設——典藏、研究與教育——劃地自限。新世紀的故宮應在原有的基礎上擴大視野，發展多元的性格，呈現國際的格局。這是第三願。

　　關於故宮的學術定位，它除繼承清宮舊藏外，還有南京中央博物院的傳統。從二十世紀中國學術思想的光譜看，與中央研究院密不可分的中央博物院是代表中國知識分子最進步的一面，故宮應多加發揚，而且要在自己的土地上走出自己的路。這是第四願。

　　最後，第五願，我們祈祝新世紀的故宮不再遷徙流離，也不再心存懸宕。它的歸宿清晰明確，當下就是永遠，和脫胎換骨的臺灣融合成一體。新世紀國家格局的育成，國民素質的培養，故宮應負擔起一部分的責任。

　　在新世紀開端之際，欣逢《國立故宮博物院通訊》改版，乃撰〈世紀五願〉作為獻禮，並資策勵，同人其勉之。

<div align="right">——《國立故宮博物院通訊》33 卷 1 期，2001.1.1</div>

一個被遺忘的傳統

《國立故宮博物院通訊》33 卷 1 期，我在「院長的話」欄述說對故宮進入新世紀的五個願景，其中第四願提到本院除繼承清宮舊藏外，還有南京中央博物院的傳統。《通訊》發刊後，我無意中發現這段話的英文本有些誤譯，把中央博物院對立於中央研究院，而不知這兩個機關的密切關係，足見本院同仁對過去這段歷史已經失憶有再度回憶的必要。

國立故宮博物院與 1925 年成立的故宮博物院的關係是家喻戶曉的，從名字之雷同，就知道二者淵源之密切；但以現在本院典藏的文物來說，它還有另一重要傳統，即是中央博物院，這個淵源一般比較不清楚。現在本院典藏的文物，屬於中央博物院的青銅器和琺瑯，比屬於故宮博物院的還多，瓷器、玉器和絲繡中央博物院也都有一定的分量。所以自 1949年遷臺這十六年間本院正式名稱由「國立中央博物圖書院館聯合管理

國立故宮博物院一景

處」，轉為「國立故宮、中央博物院聯合管理處」，掌理故宮博物院和中央博物院原有業務到 1965 年定居於士林為止。1965 年改制為國立故宮博物院，〈組織規程〉標示本院職掌在整理、保管和展出故宮博物院與中央博物院的收藏，此一基本原則猶載於 1987 年再度改制的〈組織條例〉中。

　　1933 年中央博物院在首都南京成立籌備處，當時中央研究院歷史語言研究所所長傅斯年擔任籌備處主任，年餘，該所考古組主任李濟繼續擔任中央博物院籌備處主任。1936 年中央博物院籌備處成立理事會，中央研究院院長蔡元培擔任理事長，傅斯年擔任祕書。從機構的籌組和人事的安排，可知中央博物院的設立與中央研究院密不可分，並在組織章程中明訂這兩個機構相輔相成。抗戰期間，中央博物院隨中央研究院內遷，與史語所一起在李莊辦公，復原時一起返回南京。1948 年政府軍與共軍戰事吃緊，故宮博物院商議遷臺，屬於中央研究院的傅斯年和李濟也是主要的決策者。當時中央研究院、中央博物院和故宮博物院在朱家驊和傅斯年等人的奔走下，遂一起也渡海來臺，這是以管理古物為主的中央博物院和故宮博物院聯合管理的由來。

李莊板栗坳新房子（史語所歷史組所在地）

國立中央博物院文物運臺證明書

　　然而今日再提中央博物院的傳統，主要在重溫設置的宗旨、籌劃的規模，以及做過的業務，以供我們經營國立故宮博物院做參考。中央博物院的宗旨在提倡科學研究，輔助民眾教育，分自然、人文、工藝三館以從事與自然科學、人文科學及現代工藝有關的研究與教育。中央博物院雖也收購古物，但更重視考古發掘（如彭山崖墓），民族調查（如川康民族考察、麼些經典調查）以及傳統工藝的考察（如四川手工業調查與採集），都代表二十世紀中國學術最先進的一面，其學術態度也是本院應該效法的方向。

　　本院頗有一段時間與古董界的區隔比較模糊，我借英文誤譯的機會提出中央博物院這個傳統的嚴肅課題，希望本

法國舊石器，中央研究院歷史語言研究所藏

納西經文 —— 人類起源

院同仁深切體會國立故宮博物院所要維持與堅持的傳統，我們的任務與
職責將能廓清，而本院該有的面貌也就更清楚了。

—— 《國立故宮博物院通訊》33 卷 2 期，2001.4.1

展覽的常規

　　博物館一開門就是展覽，所以展覽成為博物館的門面，是評價一個博物館的重要指標。如果說博物館的主要業務在辦好展覽，恐怕也不算太過分。

　　然而博物館不能僅只展覽，否則與純粹的展場又有何異？換句話說，博物館的展覽其背後所隱含的，以及外圍所衍生的，比展覽更深更廣。一年多前，我第一天上班，就向國立故宮博物院的同仁揭櫫「典藏—研究—展覽—教育—出版」一以貫之的理念，即在說明一個優良展覽必需有深刻的研究作基礎，也需要做好推廣教育，才能充分發揮展覽的功能。

　　此一理念獲得同仁的支持，首先去年 (2000) 十一月的「新購玉器展」有兩天賞析研討會配合以開其端，而今年推出的各項展覽也陸續實踐，多籌備學術研討會以深入解析展覽的內容。如今年春季的「王壯為書法篆刻展」，夏季的「文學名著與美術展」和「清代檔案與臺灣人物展」，都有一或兩天的學術研討活動，有的甚且還邀請國外學者參與。這種展覽模式雖不是首創，但應該視為展覽的常規，甚至如今年十月即將推出的蒙元大展，我們在暑假就要推動教師研習，展期中則舉辦大型的學術研討會。

　　我們現在要加強的是，推廣教育如何與展覽

《國立故宮博物院通訊》

北宋，易元吉，「猴貓圖」，31.9×57.2cm，絹本設色

密切配合。所謂推廣教育，除導覽、研習外，還包括出版讀物。出版品
應該多樣化，學術研究的論文和圖錄固不可少，對一般觀眾而言，深入
淺出的作品則更需要，理想上不能只限於一種，應有深淺之異。我常懷
念去年十月「書畫菁華」展出的易元吉「猴貓圖」，二貓一猴的神情，一
直印在我的腦中。如果能就這幅名作好好介紹，甚至請畫家或漫畫家作
插圖，即使只是幾頁的小冊子，一定老少咸喜。

　　展覽不只是把藝術品擺上去而已，配合學術研究和推廣教育，才稱
得上是理想的展覽。依此準則，本院有待努力之處尚多，然而本院相關
的硬體設施頗感不足，既缺乏合適的研討室，更無教育空間，簡直不符
合作為現代博物館的條件。盼望社會各界共同關注這個問題，協助國立
故宮博物院成為世界一流的現代化博物館。

——《國立故宮博物院通訊》33 卷 3 期，2001.7.1

故宮之友

　　國立故宮博物院現在敞開大門，走下臺階，要與全國和世界各地的人們結緣做朋友，歡迎大家成為「故宮之友」。

　　故宮之友，顧名思義，就是國立故宮博物院的朋友，而其內涵則在於視同一體的情感。換句話說，不是故宮要來接納社會大眾，而是社會大眾要來接納故宮。

　　國立故宮博物院在體制上屬於政府的一個部會，是行政機構，過去由於種種主客觀的因素，往往被人批評為高高在上的衙門。其實從民主政治來說，只要是政府的機構便應該是一個服務單位，服務只是作為公家機關最基本的要求而已，沒有什麼值得稱揚的。本院近年來已經在這方面做了許多努力，逐漸去除衙門的氣息。

「故宮之友」摺頁封面

　　然而我們覺得僅止於此還是不夠。

　　我們希望

　　故宮要走入社會——但怎樣才可以算是走入社會呢？

　　我們推動

　　故宮與人們結為一體——但如何判定緊密的結合呢？

　　我們也相信

　　故宮文物具有普世的價值——但此一認識怎樣體現呢？

現在我們成立了「故宮之友」，使故宮走入社會和推動與人們一體的希望終於可以落實；而關心文化、熱愛藝術的人也可以憑藉著「故宮之友」推廣它的普世之美。

　　國內外博物館界早有類似「故宮之友」的社群。博物館之友並不是新穎的措施，1983 年我在哈佛大學訪問研究時，已看過該校人類學系匹保第博物館 (Peabody Museum) 與其館友的互動。這一年來我走過不少國家，參訪大大小小的博物館，也發現多有會員制 (membership) 的推動。世界的潮流愈趨文明化、藝術化，一方面博物館不再專屬於知識精英，而容納一般社會大眾；另一方面，社會大眾也因為認同於某一博物館而獲得藝術文化的滋養和人格氣質的陶冶。所以博物館之友也成為評定一個人之社會位階 (social status) 的一項指標。

　　故宮為實現上述的理念，最近完成「國立故宮博物院文物藝術發展基金」的立法，使關懷藝術文化的「故宮之友」有參與故宮發展的管道。我們現在誠摯地把這項現代社會之榮譽的「故宮之友」奉獻給全國以及世界的人們，也懇請大家一起來護持這個擁有普世文明價值的國立故宮博物院。

——《國立故宮博物院通訊》33 卷 4 期，2001.10.1

傳播藝術的天使

二十多年前負笈英倫，參觀大英博物館，所見工作人員從門口、衣帽間至每間展室，多是歐吉桑之類的人，與臺灣博物館的景象大不相同。現在當然知道那些人員即是我們所謂的「義工」或「志工」，他們在退休之後，因為領有退休金而生活無虞，樂於義務地再為社會服務。

根據個人的社會經驗，我基本上相信「義工」或「志工」可以作為現代社會的一項指標。一個社會的志工愈多，志工發揮的功能愈大，這個社會便愈進步，或說愈現代化，愈人性化。1999年我國發生「九二一」大震災，國內國外各種義工團體救災的義行，正是人性的寫照，也是「現代」和「進步」的指標。

志工服務的範疇，舉其大家耳聞目睹者，大至飛越千萬里外救人，小至社區清潔，皆無所不包。大凡愈是現代化的社會，志工工作的種類必定愈多樣化。即使這麼龐雜的類別，志工的基本意涵——出自人性的無償奉獻——是不變的，準此推言，任何志工當然只有分工之不同，而無類別之貴賤。

近年來，我們社會流行「志工」一詞，逐漸有取代「義工」的趨勢。按中文古義，「義」是與「情」相對的字眼，古代用語，情多指出自本性之內衷，義則強調道德的外塑，其間並無特別褒貶軒輕的意味。顧名思義，「志工」的主體性、自發性比「義工」更強，表示甘之如飴的意願。在我看來，「志工」似乎更接近「義工」的意願。

臺灣何時開始有義工，我沒有考證，印象中似乎不會太早；從什麼團體開始推行義工，我也不清楚，推測可能與宗教團體有關。不論如何，這些歷史考據可以慢慢做，即使現在還不明白，對義工或志工的基本精神——出自人性的無償奉獻而甘之如飴——皆無所損。這是人性最光輝

的顯示，我們應該對天下所有的志工頂禮稱謝。

　　國立故宮博物院的志工制度行有多年，志工服務參觀民眾，以博物館導覽，傳播藝術種子見長口碑傳誦到世界各地。不論基於個人理念或職位的關係，我要向所有志工再三感謝。然而由於國家社會體制與風氣丕變，本院服務的對象和項目也愈來愈多，志工制度也不得不與日俱進。我期盼本院的志工制度經過擴大和充實後，能在原有的光榮基礎之上開啟另一個新紀元。

志工服務

開啟藝術之門的鑰匙

　　座落在臺北郊外外雙溪一處山坡上的國立故宮博物院,名氣可不小,有人喜歡說是世界四大或五大博物館。第幾大,不太好說,不過可以斷言的,他是一個非常具有特色的大博物館,國際人士凡踏上臺灣的土地而不來外雙溪者必是異數。

　　國人大概也很少不知道有這個博物館的,但根據粗略的抽樣調查,經常來「故宮」,喜歡來「故宮」的觀眾卻也是異數。

　　對於這個現象,作為一個博物館的經理人絕對不敢推卸責任,不敢以「陽春白雪」自我安慰。凡我同仁都會虛心省察,思考融入社會的方法,好讓觀眾了解本院典藏之美,他們自然就會喜歡了。

《故宮導覽》,英文本(左)和日文本(右)

　　博物館融入觀眾，要以客為尊，從觀眾（而且是一般觀眾）的需求、角度來解說博物館陳列的藝術品，而不是高高在上、冷冰冰的說教。我們應該讓藝術品悠閒自在地道出它的奧祕，散發它的魅力。

　　近來我們做了不少這類深入淺出的工作，其中美商雅凱語音導覽長年投入本院藝術推廣，即是重要的業務。他們協助本院製作中、英、日三種語音導覽，現在又出版文本的《故宮導覽手冊》，促進藝術生活化。有這麼一冊在手，靜靜躺在櫃裡或懸在牆上的藝術品就對你產生意義了，你也會覺得與藝術品拉近了距離。

　　一本好的導覽手冊等於是開啟藝術之門的鑰匙。門等著你來開，你不妨試試《故宮導覽手冊》，看能不能達到目的。

<div style="text-align: right">——《故宮導覽手冊》序，2003</div>

年報序言

奠基的耕耘——年報發刊詞

作為政府一個部會層級的國立故宮博物院，每年必須向上級的行政院及監督的立法院和監察院做工作報告；然而本院也是一個博物館，這些報告不一定完全符合一般博物館的體例。後者應該是本院存在的更根本意義，但過去一直沒有出版以博物館經營為主體的年報；所以我覺得本院有必要編輯年度工作報告，以供同行或關懷博物館的民眾參閱。

我們揭櫫的博物館經營理念是典藏、研究、展覽、教育、出版一以貫之，讀者不妨就此原則檢視本院的業績。在這本民國九十年的年度工作報告，讀者看到的也許是一一的分項

《國立故宮博物院民國九十年年報》

說明，然而任何大大小小的展覽，其實從典藏到出版都是團隊的作業。

我們提出的國際化目標，雖然春天辦了達利展，冬天辦了法國繪畫三百年展；本館的展覽及周邊標識也作了一些改進措施，但距離國際化尚遠，仍待改善。我們也努力讓自己本土化，在博物館專業方面，我們的確更接近民眾了，同時在實踐「社會正義」方面我們也盡了一些微薄的力量。

九十年是我國災難頻傳的年頭，「九二一」大地震的傷痕未癒，桃芝、納莉兩次颱風接連而來，並且挾帶嚴重的水患。本院的主要任務雖然在提升人們對美的感受，但基於「真正的美含有善」的理念，我們發動三

桃芝災，故宮情，人間愛

次賑災義賣，普遍獲得社會各界的回響和支持。

　　這一年我們開創了一些新制度，使文物藝術發展基金通過立法，為本院未來的發展奠定一個堅固的基礎。這一年的學術活動，結合展覽，也特別蓬勃，然而還有不少新領域等待本院同仁去發揮創意。這是一個創意高於一切的時代，本院的發展要看是否有持續不斷、而且是切實可行的新創意。

　　九層之臺起於累土，本院年度報告的出刊標記我們所做的奠基工作。同仁一年年努力，報告一年年持續，歷史自然會評斷我們的功過。

　　本院的業績不只是對上級的行政院負責，對監督機構立法、監察兩院負責，也要對歷史負責。

　　　　　　　　　　　　——《國立故宮博物院民國九十年年報》，2001.12.31

新觀點與新技術的一年

　　國立故宮博物院自民國九十年起規劃年度大展，由器物、書畫、圖書文獻三處聯合舉辦，打破典藏單位的區隔，薈萃各類文物，在同一主題下通貫有機地的呈現。九十一年年度大展的主題是「乾隆皇帝的文化大業」，從院藏與乾隆皇帝有關的文物，展出十八世紀中國最後一個王朝鼎盛時期的文化景觀。除了呈現乾隆盛世的璀璨輝煌，也希望提供觀眾不同的思考角度：在十八世紀的世界史中，在現代世界逐漸成型的進程裡，如何定位乾隆與他的文化事業？ 為了使展覽理念得到進一步的開展，我們同時出版圖錄及導覽手冊，

《國立故宮博物院民國九十一年年報》

並搭配舉辦「十八世紀的中國與世界」學術研討會，在國際化、跨文化的視野觀照下，使展覽延伸出更多的學術課題。

　　四月份推出的「唐代文物大展」，也同樣具有國際化的特色。該展展出來自中國陝西十二個重要博物館及文物單位的文物，大多是在唐代首都——西安附近出土，可清晰看見唐代文化的國際性格。與乾隆展同樣是以寬廣的文化視野，從世界的觀點，透視當時亞洲文化的風貌。

　　九十一年另一個首開先河的做法是推出通史性的系列展，即書畫處的「筆有千秋業——書法發展史展」、「美感與造型——中國繪畫的發展」，分別就書法與繪畫的發展史，以一年四檔的方式長期呈現。規劃通史性系列展的原因有二，一是由於本院所藏中國書畫紙絹材質脆弱，基於文物保存的理由，每三個月必須換展。但每一次展覽主題的更換，對研究人員而言都是沉重的負擔。為使研究人員能投入更多時間籌備專題特展，又不減損展覽的品質，我們以系列展的方式，就單一主題做延續性的展

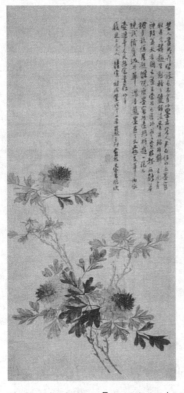

清代，謝官樵，「水墨牡丹」

出。另一方面，從觀眾的角度思考，藉著將本院收藏作通史性的呈現，可令觀眾對中國書法與繪畫的長期發展有個概觀的認識，未來進一步欣賞專題展覽時，才容易窺其堂奧。

九十一年對於故宮的數位化發展也是重要的一年。從人數而言，與數位化計劃有關的研究助理人員增至八十人，數位化業務持續推展中。故宮的數位化，有兩個發展重點。一是文物紀錄的數位化，建立圖象與文字的資料庫 (database)，以便未來用於教育和產品開發等用途。一是網站、光碟、數位出版上的應用。故宮瑰寶雖然予人古典的印象，但在推廣教育方面卻要與最新技術同步。我們體認全球資訊化的趨勢，網站與光碟出版均開發多種語文版本，以向全世界人們推廣故宮文物的普世之美，使故宮收藏真正成為世界人類共同的文化遺產。

這一年，我們的展覽提出新的文物詮釋觀點，我們的數位化計劃推動新的文物推廣方式。對故宮而言，這既是持續深化耕耘的一年，也是新觀點，新技術，與新做法的一年。博物院的立意本是提供全民文化教育的服務，我們願在這本《年報》中將一年的成果與全民分享。

——《國立故宮博物院九十一年年報》序，2002.12.31

「福爾摩沙」與「天子之寶」之年

2003 年無論對臺灣社會，或對國立故宮博物院而言，都是別具意義的一年。年度甫開始，便有一場特殊的展覽在故宮揭開了序幕。「福爾摩沙——十七世紀的臺灣、荷蘭與東亞」特展，歷經同仁長時間的策劃及聯繫，從國內外三十多家博物館與私人典藏商借數百件的文物，終於在 2003 年的 1 月 24 日呈現在國人眼前。藉由文物的展示，使我們對十七世紀臺灣的歷史獲得更具體有形的認識。不但在故宮是重大的突破，也是博物館負擔起社會責任、扮演歷史教育推手的一次成功嘗試。展覽推出後廣受各界好評，也創造了參觀人次的高峰。

《國立故宮博物院民國九十二年年報》

然而緊接著的春夏之交，SARS 疫情衝擊臺灣，國立故宮博物院也受到影響，觀光人潮減少。這段非常時期我們以平常心持續推出深度與廣度兼顧的展覽。在突來的鉅變與考驗之前，我們善盡文化機構的職責，相信厚植與深耕的文化，是個人面對生命變常時重要的奧援。期待民眾在揮別 SARS 陰影後，更能體會文明的可貴。

七月，故宮文物於德國柏林展出「天子之寶——臺北國立故宮博物院的收藏」，十一月後再移往波昂展覽。這是歷經十年協商與努力的成果。配合展覽在波昂開幕，我們與海德堡大學東亞藝術系合作舉辦學術研討會。

至於籌備中的故宮中南部分院，自從 2001 年起公開甄選建院基地，共收到十四個政府機關、二十件申請案。經過由博物館、地質、經濟發展等專家學者組成的評估小組委員會審查，將優選名單報行政院裁量，於本年度一月二日擇定嘉義縣太保市東勢寮段為設立故宮分院的基地。

確定了基地位址，我們緊接著成立籌備委員會，啟動團隊對未來分院的軟硬體內容詳加籌劃。並於十二月四日上網公告，甄選分院規劃暨開發顧問團隊，期望具有世界各地博物館規劃經驗的國際團隊，為分院擘畫帶來更寬廣的視野。

　　從揮別 SARS 的陰影，到迎接分院的願景；從觀照臺灣歷史的展覽，到國際的交流；這一年我們曾經面臨嚴苛的考驗，卻也有著更多的驚喜。民眾熟悉的國立故宮博物院，也正與臺灣社會一同轉型與成長。成長總是辛苦與甜美參半的。這本年報，正是這一年成長的紀錄。

宗族與族譜

　　國立故宮博物院圖書館所藏中國族譜資料並不多，原件更少，唯在民國八十五年底承蒙聯合報文化基金會國學文獻館惠贈該館所收海外貯存之族譜縮影微卷，本院的族譜資料乃為國內之冠。而今國學文獻館功成身退，本院有責任提供國內外學者這方面研究的便利，遂決定就縮影微卷及院藏紙本族譜先編一簡目，以供查覽。

　　中國傳統社會的構成基本上以家族或宗族為骨幹，所謂「國之本在家」，用在傳統社會也和先秦古典社會一樣貼切。宗族的「宗」，本義是廟，凡在同一個廟內祭祀同一個祖先的人群都是同宗之人，也就是「宗族」。這在古代有比較嚴格細緻的定義，雖然祭於同廟，但所祭之祖不同，便可分成許多不同的宗族，如有同祖父之宗與共高祖之宗的分別。不過明清時代，凡是祭於同一祠堂者，就是同一宗族了。祠堂即是廟，也就是宗。

　　家族或宗族的認定反映，並且也規範了人際關係，這個關係具體地在所謂五服制的人際網絡呈現。按照原始儒家的說法，同祖父的人，也就是九月大功之服的堂兄弟是同居共財的單位。換句話說，家族的最大範圍只到堂兄弟為止，過此界限便算是宗族了。不過較親的宗族，即共曾祖的再從兄弟和共高祖的族兄弟，猶在五服之內，分別服五月小功之服和三月的緦麻，此外更加疏遠，甚至可以不通弔問，親屬關係就算盡了。

　　這是先秦古義，近世以下的傳統社會雖然基本上承襲，但還是有一些區別。譬如中古以後逐漸發展成的累世同居或累世共爨，便不是原始儒家的理想；其實在中國歷史上累世同居共財是鳳毛麟角的特例，但卻成為中國人的一種理想，雖不能至而心嚮往之，族譜的普遍編纂，即是

這種心理的表現。

　　族譜的功能在收族，人誕生後記載在族譜上，同譜之人便是同族。按譜可以找人，個人也因為有族譜而知道自己在族群中的位置。只要不動亂，不流離，理論上族譜的記載可以一代代登錄上去，終至於構成百代萬世的族群網，不過真實的歷史當然不可能這麼平靜，族群一旦離散，族譜往往也就中斷了。後來遂有所謂的合譜，譬如某族或其一部分族人從甲地遷到乙地，在乙地自立一族，數代或十數代之後，乙地之族尋回甲地，乙地的始祖是甲地的裔孫，那麼兩地之譜便可串連起來，構成更大的族群網。

　　中國人喜歡溯遠，早在漢魏之世，就有標榜三代賢人之裔的風尚，爾後歷久不變，其實多是假託的。北宋歐陽修、蘇洵承唐末五代亂世之後，欲追溯更早的遠祖已不可能，故他們新創的近世族譜只能作所謂五世的小宗之譜。明清時代若揭櫫唐以前歷史上之賢達作始祖的族譜，十之八九多不可信，所以明清編纂的族譜只合作為當代的史料。雖然中國族譜反映嚴格的父系家族，一般只登錄男性成員，少有女性記載，但對人口學的研究仍然是珍貴的第一手資料，可與西方教會教區記錄比美。這方面的研究，劉翠溶院士用力最深，也最有成就。

　　作為人口學資料的族譜係指「宗支譜」的部分，一部族譜往往有或多或少的其他資料，譬如清乾同治年間修纂的《南海九江朱氏家譜》，除宗支譜外，還有恩榮譜、祠宇譜、墳塋譜、藝文譜、家傳譜和雜錄譜。有的家譜亦載錄族規家訓，居處宅里，義莊書院，田園契據，或是家族遷徙的經過，都可以增益我們對中國傳統基層社會的了解。

——《國立故宮博物院所藏族譜簡目》序，2000.12.30

宋元善本圖書展的聯想

一般而言，博物館很少包含圖書文獻，但也有例外，譬如原先大英博物館就有善本圖書，後來分離出去成為大英圖書館 (British Library)。國立故宮博物院分器物、書畫和圖書文獻三處，從北平故宮博物院這個系統來講，1925 年成立的時候，已包含善本圖書這個部分了。

善本圖書我不是行家，雖然以前在中央研究院歷史語言研究所也有善本圖書，但我研究的領域是上古史，沒有什麼傳世的善本、祕笈，所以很少接觸。

專家都知道，稱作「善本」，從校勘上來講，就是很精確的本子，錯誤很少；而從版本的流傳來說，應該是沒有或者很少被刪改過的。後世出於種種因素，新刊的本子往往會對原來的內容加以改變，或刪除或換掉別的詞句，這是大家都熟知的，不必細述。在原真的要求下，善本書籍便為研究者所追求，歷史真相可能因為一兩個關鍵字眼而呈現不同的面貌。

關於宋元善本圖書的價值，上述精確和原真兩點意義當然都存在，不過，從博物館展覽的角度來說，善本圖書還有一些特點，就是「古」與「美」。宋版圖書雕刻之精美，以純粹美術的觀點來講，即使在博物館要求更嚴格的今天，依然具有展覽的價值，不比大家習慣的書畫或器物遜色，這是它的美。此外就是古老，因為圖書能夠流傳千年之久，價值便難得。想想，我們年輕時買的書，三、四十年後，有的發黃，有的甚至化為碎片。而善本圖書，同是紙木的東西，如果情況維持得好，能夠流傳好幾百年，甚至上千年，這個價值就大了。單從時間來說，已很稀罕。善本圖書當然就是稀罕的書，本來紙張是很難長期保存的，時間久了，存世的自然也就少了。針對古老、稀罕這點，我想來談談宋元善本

圖書的歷史意義。

　　我們今天稱它善本，因為它古老，有宋代的，甚至還有李唐或五代的。傳世很少，很古老，這是今天的觀點；但回到它刊刻的時代，「古老」這個因素是不存在的。在中國印刷史的發展過程中，如果我們回到宋元刊本，甚至五代刊本開始出現的時代去，即回到西元第九世紀、第十世紀那個時代，這些稀罕善本的定位是截然不一樣的。

　　對當時的人來說，雕版印刷是一種新技術、新文化，其性質有點類似今天的電腦，其產生的效益也有點類似於今天所謂的知識爆炸。在此之前的書都是用手抄寫的，現在竟然用印刷，而且相當大量的印刷，所以第九世紀、第十世紀的人來看，那是一個嶄新的時代，出版量突然增加很多，當然相對地帶來知識的普及。此一變化，討論善本圖書的人都知道，譬如蘇東坡說過，「近歲市人轉相摹刻，諸子百家之書日傳萬紙，學者之於書多且易致。」不像從前，書既難得，「幸而得之，皆手自書，日夜誦讀，惟恐不及。」（《東坡全集》卷三十六，〈李氏山房藏書記〉）手抄書的時代，書籍自然是特權的象徵，而現在一般士庶之家都會有藏書，書不再那麼稀罕了，垂手可得。所以對他們來說，稀罕的東西變得平易，知識自然普及，這是雕版印刷書籍開始時代的社會情景。

《宋版春秋經傳集解》，宋代淳熙年間撫州公使原本

《四書集義精要》，元代至順元年江浙行省刊本

　　從第十世紀，就是五代、北宋之際，到十一世紀，陸續有大量雕版印刷書籍問世，我對於這段歷史的變化不會解釋。然而我們發現，北宋第一部大部頭的雕版印刷是佛經，所謂「開寶藏」，北宋開寶年間 (968–975) 印行的，反而不是我們想像的，北宋儒學振興，應該是一部儒家經典。但是在五代的時候，馮道已經刊刻了儒家的經典，而且也經過很仔細的校勘，為什麼到了北宋，官方的第一項印刷大工程，聽說用了十三萬片的木版，竟然是非官方意識型態的佛經？這個我不懂，應該問問宋史專家或研究宋代思想史的人。第二點，我覺得有趣的是，不靠抄寫，雕刻在木版上，然後刷紙，以傳遞知識和思想，這樣的印刷型態其實在唐代就有了。這是佛教盛行時期所流傳的宗教宣傳品，往往是傳單形式。唐代除了佛教之外，有道教，皇室推崇老子李耳，而《老子》這部書篇幅相當小，短短五千言，照說流傳更容易，但當時並沒有這種版本的《老子》。也許雕版印刷和特定的宗教宣傳是有關係的，佛教用了，道教沒有。

　　這種新的印刷技術在基層社會一定也產生很大的影響。中國民間最普及的書籍是曆書，那是一種告知時日吉凶，標識行為忌宜的通俗手冊。一年三百六十五天，日常行事大如婚喪等特殊事情，築屋、出行、買牛、會友以至瑣瑣小事多要依時日之吉凶定行為之忌宜，人們遂從曆書獲得包羅萬象的知識。現在所知最早的曆書版本見於敦煌，但因為太普通了，不論當時，後世或今日都不會得到重視。其實雕版印刷流行後，這一類的民俗知識更加普及，關係基層民眾文化甚大；還有相關的民俗觀念和產業知識，如相命、相牛、相馬一類的書，當時也可能因雕版印刷這種新技術的出現而加速流傳吧。所以相對於從前，第九、第十世紀的人是生活在一個知識爆炸的時代，那時候普遍流行或開始流行的知識是什麼知識？也是很值得考察的。

　　至於雕版印刷流行之後，儒家經典的經、傳、注、疏都比較方便全部刊刻了。疏的部分實在太囉唆了，譬如孔穎達作的《五經正義》就有十餘萬版，沒有疏的本子只用四千版（《宋史》卷 431〈邢昺傳〉）。經傳

的疏應該很少人可能去抄的，在雕版印刷流行以前，大概也很少人念的，因為難得接觸到《正義》。可是，在雕版印刷流行後，《正義》刊刻進去了，恐怕會帶來不同的讀書方式。試想，如果你讀先秦經典的白文，直接面對原文來研讀、思考，這是一種讀書法。如果你參考了傳、注，這是另外一種思考法。注還是比較簡要的，可是當你必須要讀《正義》，你的腦袋會成什麼樣子呢？是不是創造性會越來越少了？現在還是有人在研究儒家經典，我很想請教他們對《正義》是怎麼樣的看法？拿起書來就很仔細去研讀嗎？雕版印刷的流行，使更多繁瑣細密的註解能夠流傳，但是在思想的創造上有沒有產生反作用？很值得考察。

作為一個版本學的外行人，把所觀察、所思考的說出來，不成條理。我比較感興趣的問題是，第十世紀以後，雕版印刷逐漸普及化後，在中國社會所產生的影響。這種新技術會不會影響到讀書人研讀經典的態度，塑造他們思考的方式，阻礙他們的創造力？

今天流傳的新技術，像電腦啦，數位化啦，相對地也是一種知識爆炸的新時代，不也有人擔心現在的青少年只會 key in 關鍵詞就顯得學富五車了，抱怨他們只查書不讀書，真的會產生知識或思考的危機嗎？現代年輕人處理知識的態度在新科技佐助之下，和我這一輩人有什麼差異呢？值得大家來想想。

—— 國立故宮博物院「宋元善本圖書學術研討會」開幕致詞，2002.12.17 修訂

五

文化播種者

古典勇者的畫像

　　勇敢，一個粗看應該是很容易理解的概念，但可能也蘊涵極其複雜的內容。它指涉某種人格氣質，好像有相當明確的範疇，但卻也包括多樣的德性。

　　勇敢，如我們一般所想像的「英雄式」事蹟，並不是自遠古以來就這樣被歌頌著的。臺灣原住民神話傳說稍微有一點勇敢意味的，大概只有泰雅族大豹社射太陽的故事（Kai na minowah samka wagi，太陽半分にして歸って來た話）。

《臺灣高砂族傳說集》封面

　　原來在老祖先的時代，半年為晝，半年為夜，人們深以為苦，有人設想如果能把太陽切一半，那麼便可以晝而繼夜，夜而繼晝，大家才好過。於是有強壯少年三人，各自背負三名幼童，朝太陽走去，沿途種植蜜柑。行行復行行，總達不到。踏出家門是青少年，及白髮皤皤仍然走不到太陽處，而皆死在路上。

　　背負的幼童而今已經壯年，繼續前行，終於到達日之出處。熱氣難當。他們潛伏在太陽出來的山巔，等待日出，雖然強光刺目，立刻引弓齊射，太陽之血四濺，被濺則死。殘存生還者沿途靠先前所栽種的蜜柑果腹，終於返抵故鄉，已是白髮彎腰持杖的老者矣。

　　太陽經過這麼一射，終於一晝一夜交替，晝則日出，夜則月行，大家才得以過著幸福的生活❶。

❶　臺北帝國大學言語研究室調查，《原語による臺灣高砂族傳說集》，1935，頁

　　毅然要去射殺那個偉大太陽的青少年，他們踏出家門已存必死之心，故背負幼童以繼其志，這是何等悲壯的故事啊！風蕭水寒的易水餞別不足以相比，能說不是勇者嗎？他們的勇猛不輸給逐日的夸父，他們的堅毅不輸給移山的愚公。這則神話即使勇者的名氏沒編造出來，我們卻依然感受到一股撼動山河的毅力。堅毅不拔應該是早期勇者的特質，英雄式的私名之出現反而是比較晚期的發展。

　　人類從石器時代進入青銅時代，武器的銳利突飛猛進，其震撼社會的巨大深遠可能不會亞於原子彈在二次大戰末期的威力。而在這個青銅新時代，逐漸蘊育出一種新的勇者人格。

　　話說西元前 627 年，也就是中國春秋前期，秦國軍隊在殽這個地方遭到晉國軍隊埋伏襲擊，大敗。晉國國君捉得俘虜，派車右萊駒執戈斬秦囚。按說國君的車右應該是全國最英勇傑出的武士，但秦囚更勇猛，即使雙手被綑，大聲斥喝，想必驚天動地，致使萊駒的戈失手落地。還好，一旁另有晉國軍士狼瞫，取戈結束秦囚生命。狼瞫之勇敢因而名傳全國，遂被挑選做晉君的車右。

　　不過就在同一年，晉對箕地的戎狄發動戰爭，掌握國政的權勢貴族先軫卻無緣無故罷黜狼瞫，換別人做車右。這對武士是極大的侮辱，狼

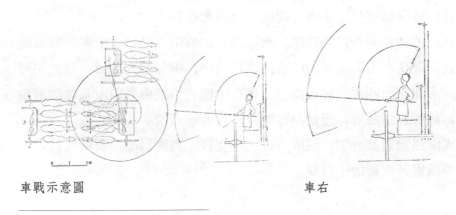

車戰示意圖　　　　　　　　　　　　　　　車右

41–46。

瞋怒不可遏，他的朋友鼓動說：「何不與他拼了?」

狼瞫說：「我還沒有找到可以死的地方。」

友人說：「我可以替你先發難。」

瞫說：「《周志》這樣記載著，『勇則害上，不登於明堂。』勇猛如果傷害上司，死後進不了明堂，無法和祖先一同享受子孫的祭祀。死，如果是不義之死，算不上勇敢；為國而死才叫作勇敢。我因為勇敢才被擢升為車右，如果先發難殺統帥先軫，便是『無勇』，無勇而被罷黜，是應該的，這樣反而坐實統帥他真的看我看得準了。你且不急，我會證明我是一個勇者。」

兩年後，晉國與秦國發生彭衙之戰，晉軍擺好陣勢，狼瞫率其部隊單獨衝入秦軍，晉軍隨後跟著發動攻擊，大敗秦軍，但狼瞫早就陣亡了。狼瞫終於找到適合他死的場所，後來評論這件事的人都讚美他是一位君子。

狼瞫的出人頭地，忍辱，以及再爭回作為武士的榮譽，正是中國封建時代勇者的最佳寫照。這個時代的人相信死得正當才可以和祖宗共享冷豬肉，這樣的宗教信仰規範著「勇敢」的正宗義涵。

然而隨著封建體制的崩解，過去數百年的君子人格典範也失落了。「勇」是什麼?《墨子・經上》下的定義是：

　　　勇，志之所以敢也。

心裡想做就敢做，這樣的勇者已無規範可言矣。據說墨翟駁斥駱滑氂的「好勇」，這位老兄大概孔武有力，武藝高強，他一知道什麼地方有勇士，必趕去把人家殺了(《墨子・耕柱》)。依據墨翟的辨證，駱滑氂根本是「惡勇」，而不是「好勇」。墨翟的看法猶有封建古義，「勇」含肯定義，但像駱滑氂這款人，一旦多了，無規範之勇力橫行，封建古義之勇勢必滅亡。孔子早見及此，故他提醒「好勇不好學，其蔽也亂，」(《論語・

陽貨》）好學，勇敢才有所規範，不至於亂。

專門宣傳仁義道德的孟軻不遠千里拜會齊宣王，宣王內疚地說，他有好勇的缺點，善於言辯的孟軻就對齊宣王說，有一種人，動不動就以手按劍，怒目而視，揚言道：「誰敢對抗我？」孟子說，這叫做「匹夫之勇」，頂多只是一人敵而已；他勸宣王要學周文王的勇，文王一生氣，發兵攻伐無道而天下之民安，這才是真正的勇。（《孟子·梁惠王下》）

類似的故事亦見於《莊子·說劍》，趙文王養劍士三千人，蓬頭突鬢，短衣長纓，瞪著一雙大眼珠，不說話，一出手就動劍傷人，日夜相擊。莊周對趙文王說，這是最下下的勇敢，所謂「庶人之劍」，無異於鬥雞；比它高一等的勇敢是「諸侯之劍」，最高級的勇敢則是「天子之劍」，此劍一用則天下服。

孟、莊對統治者都揭舉一種武力定天下的文王之勇，荀卿提出上、中、下三勇（《荀子·性惡》），雖然對象是一般人，意思也差不多。所謂上勇者：

> 天下有中（注，中道也），敢直其身；先王有道，敢行其意，上不循於亂世之君，下不俗於亂世之民，仁之所在無貧窮，仁之所亡無富貴。天下知之，則欲與天下同苦樂之；天下不知之，則傀然獨立天地之間而不畏。

荀卿鋪陳這麼多話語，只有一個意思，即按照自己判斷去做，特立獨行，在所不惜；其實也就是上引《墨子》「志之所以敢也」的意思，不過他的前提假設是當事人是一位君子，判斷不會有錯。

「王赫斯怒」的文王之勇，真正發揮出來會成一個什麼樣的境界？由於周文王未及克紂就死，無從見證，而孟軻宣傳的對象及他們的繼承人顯然沒有一個人能符合他的期望，「文王之勇」的境界還是無法具體地了解。

　　今年 (2001) 夏日我考察西方古文明，到希臘第二大城索薩羅尼吉 (Thessaloniki)，從這裡再飛雅典。臨行在馬其頓機場 (Macedonian Airport) 大廳讀到希臘作家、地理學家、編年史家及天文學家愛拉托斯底尼斯 (Eratosthenes) 寫的《亞歷山大大帝誓辭》(*The "Oath" of Alexander the Great*) 英譯本，極受感動，當時筆錄下來。而今執筆為文，不期浮現這位不世出之勇者，這篇誓辭的境界遠遠超過我們所可能勾勒的「文王之勇」的模樣。

　　亞歷山大 (356–323B.C.) 東征，遠及印度河流域，然後回師西返，於西元前 323 年在巴比倫病逝。死前一年，他對九千名官員講話，包括希臘人、波斯人、米底人 (Medes)、埃及人、腓尼基人、印度人以及其他民族。

　　這是我的願望，現在戰爭將可結束，而你們將可以高高興興地過和平的生活。

　　從現在開始，願所有有生命者過的日子如同一個民族，一個團體的成員 (fellowship)，為所有人的益處而生活。把整個世界當作你的家園，所有人不論其種族屬性。與心胸狹窄者截然不同，我對希臘人和希臘以外的所謂蠻人 (barbarians) 沒有任何軒輊之別。

亞歷山大像

　　來自何國之民，或者出生於何地，非我所關切，我對所有我手下的治理人只用一個標準來分別——那就是善德 (virtue)。對我而言，外邦任何好人就是希臘人，而任何壞的希臘人就是蠻族。你們之間如果發生爭端，不可訴諸武器，須要以和平方式解決；如果必要，我可以當你們的仲裁公斷人。適用共同的法律，由

最優秀的人來治理，不要把神當作獨裁專制者，而應視為所有
人的共同父親，這樣你們的行為就會像生活在同一家族裡的兄
弟。在我的位置上，我都平等地看待你們，不管你是白人或是
深色人種；我會愛你們，不僅僅因為你們是我這個邦協 (com-
monwealth) 的子民，而因為你們是這個邦協的一分子，我將盡
個人力之所及，實現我答應過的事。

把今晚我說的和你們聽的這篇誓辭當做愛的象徵，奠酒祭神為
證。(Arrian, Anabasis of Alexander, 6th Book, Plutarch, Moralia)

亞歷山大揭舉善德作為文明與野蠻分野的準則，沒有種族、民族和
國家的界限，從希臘、埃及、近東、伊朗到印度河，所有人不只是一律
平等的子民 (subjects)，而且是這個大帝國的有主體性的一員 (members)。
像亞歷山大這般的識見與胸懷，才真正是天下之勇者。

勇敢，深層地說是人生的抉擇，荀卿說，有狗彘之勇者，有賈盜之
勇者，有小人之勇者，有士君子之勇者（《荀子‧榮辱》）。前三類都是競
爭私利，不顧生死的人，只表現方式（即俗話所謂「吃相」）難不難看而
已。

至於士君子之勇，荀卿的界定是：

> 義之所在，不傾於權，不顧其利；舉國而與之，不為改視，重
> 死持義而不撓。

要能如此，真的非有「大勇」不可，荀卿在別的篇章說君子「其行道理
也勇」（〈修身〉）就是這個道理。

然而這種大勇的道理是什麼？就我粗淺的知識，希臘哲學家蘇格拉
底 (Socrates,c.469–399B.C.) 選擇死亡的行為是最清楚明白的詮釋。

蘇格拉底是亞歷山大之師亞里斯多德 (Aristotle, 384–322B.C.) 的太

老師，亞歷山大的「誓辭」提到文野判分之準繩的「善德」，正是蘇格拉底學說的核心。在蘇格拉底看來，善德不是玄虛的論述，而是一種親切的真知識 (Virtue is Knowledge)。據斯賓格爾 (Chris Springer) 教授的研究，蘇格拉底堅持如果一個人說他是正直、有勇、虔誠，他必須能夠界定善德，所有蘇格拉底的對話都以此為起點。要界定勇敢，單單就某些特例是不夠的，蘇格拉底要求知道什麼才是通則的勇敢 (What

蘇格拉底像

courage in general is)，也就是找出什麼才是所有勇敢例證的普遍處。 ❷

　　蘇格拉底質問，「什麼是勇敢?」他承認自己也不知道答案，不過他卻以行動來詮釋，代價則是他的生命。

　　蘇氏長年來藉對話論辯教誨雅典青年，到七十高齡被控辱沒神明，僭立新神，蠱惑青年，遂被雅典公民法庭判處極刑。從判刑到行刑的三十天中，他飲食正常，安然入睡，拒絕逃亡。

　　蘇格拉底之死，希臘劇作家謝諾勞 (Xenophon) 和哲學家柏拉圖 (Plato, 427–347B.C.) 都有記述，前者的劇作平實，後者的對話錄則借蘇氏之口宣揚柏氏自己的理念，不過應該還是有一些史實的。柏拉圖的對話錄《克利托》(Crito) 描寫蘇氏臨死和學生克利托的談辯，克氏想把論題放在善 (good) 與惡 (evil)，蘇格拉底則說:「我固希望他們能做最大之善，不過真理是，他們既不能為善，也不能為惡，他們既不能使一個人聰明，也不能使他愚蠢。」雅典公民法庭的判決不能左右蘇氏的抉擇。

❷　Chirs Springer, *The Socrates* Home Page. "http://home.swbell.net/sokrates/socrates.html"

克利托乃動之以情，說服蘇格拉底不要出賣自己的生命，在他看來，出賣自己的生命就是出賣自己的孩子，他們變成孤兒，沒人撫養，沒人教育。蘇格拉底答辯道：

> 親愛的克利托，如果是對的，你的熱情便是無價之寶；但如果是錯的，愈大的熱情將是愈大的罪惡。所以我們應該考慮那些事該做，那些事不該做。我一向秉持依理性而行的信念，不管理性是否能給我帶來最好的狀況，而現在它來了，我不能把以前的理性撇開。——總之，我不能同意你的說法。

根據他的思辨，死亡有兩種情況，一種是空無 (nothingness) 或完全無意識的狀態，一種是靈魂從這個世界到另一世界的轉變或遷徙。如果你持前一種態度，死如無夢的沉睡，那麼死亡便成為妙不可言的獲得 (gain)，永恆只如一夜。如果你持後一種態度，死亡是到異地旅行，那再也沒有比死更美好的事了。

蘇格拉底遂在沐浴後平靜地飲下獄吏送來的毒藥。

蘇格拉底的勇氣是否如柏拉圖所傳述的，今已無從考查，但希臘哲人所呈現的境界不妨與中國的傳統做一對照。《禮記・檀弓》記述孔子臨終，先吟唱「泰山其頹，梁木其壞，哲人其萎」的挽歌，然後對來探望他的弟子子貢說：

> 夫明王不興，而天下孰能宗予，予殆將死也。

死的「道理」繫於英明君王的出現，因為無明君，天下遂不能推我為思想導師，這種境界借用孟軻的話，就是「外也，非內也」。

孔子面對死亡的勇氣應該不是這種境界，他講過伯夷、叔齊寧願餓死，「求仁而得仁」，故無怨。這是發自內在的體會，不是外塑的。內發

近於蘇格拉底，至少是柏拉圖筆下的蘇格拉底。《莊子‧秋水》篇提出的
「聖人之勇」倒有點相似，即所謂「知窮之有命，知通之有時，臨大難
而不懼者」。不過中國對於產生不懼的勇還是歸之於人格修養，而不是正
確的知識和透徹的思想。

當然，不是每個人都會有面臨死亡的抉擇，也不是每個抉擇都有像
蘇格拉底或伯夷、叔齊的深邃。然而一般人的生命和生活中還是會碰到
勇敢的問題。

中國先秦思想家往往會把勇敢分類、分等，像孟軻所謂的匹夫之勇
與文王之勇（《孟子‧梁惠王下》），荀卿的上勇、中勇與下勇（《荀子‧
性惡》），或狗彘、賈盜、小人與士君子之勇（〈榮辱〉），皆是分類兼分等
的。其實若仿照蘇格拉底追究「勇敢」的本質，基本上都是一樣的，它
們或是含有勇敢者不同的身分階級，或是不同的勇敢程度。

《莊子‧秋水》篇說：「水行不避蛟龍者，漁父之勇也；陸行不避兕
虎者，獵夫之勇也；白刃交於前，視死若生者，烈士之勇也。」漁夫、獵
人、武士因不同的客觀情境而各有其勇，這應是勇敢的常態。近四百年，
中國東南沿海移民到臺灣的漢人，多可歸入漁父之勇和獵夫之勇。

凡夫庶人之勇敢，看似平常，設身處地，回到那個時空情境，非有
大毅力、大決斷是不可能實現的。臺灣海峽本身存在著極大的風險，再
加上一知半解或想像的錯誤知識，臺灣在傳統中國人的觀念中基本上是
一個不可知的「惡地」。《臺灣縣志》說：臺灣海峽有兩道黑水溝，在澎
湖之西者，水黑如墨，名曰大洋；在澎湖之東者名曰小洋。小洋比大洋
更黑，其深無底，其險遠過之。據舊志，航行來臺，以指南車按定子午
格，巽向而行，稍錯則南流於呂宋或暹羅、交趾，北則飄蕩莫知所之。
這個所謂「莫知所之」的洋面叫做「落漈」，漈者，水趨下而不回也。《續
文獻通考》說：「漂流落漈，回者百無一。」他們認為視覺的海水地平線
再過去就是無底的深淵，一旦掉下去，是回不來的 ❸。

還好，庶民不像讀書人腦中裝填一大堆錯誤的死知識，體魄也不像

讀書人那麼萎弱。他們不會被這類假知識嚇倒，當然，還有一個很實際的動力，那就是生活的焦迫，激發了他們的勇氣。於是閩粵漢人散而之四方，遍布包括臺灣在內的東南亞。

臺灣人勇敢的善德，至少有相當部分是這樣來的。古希臘雅典統治者貝里克斯 (Pericles, 495–427B.C.) 著名的《國殤演說》有云：「一個真正能稱為勇敢者，乃是他最能夠了解生命甜美之意義，以及什麼是該懼怕之事，然後不猶疑地去面對它的來臨。」❹ 臺灣人繼承經過驚濤駭浪黑水溝之祖先的勇敢，能真正了解生命的甜美，不猶疑地面對該懼怕之事乎？

——《聯合文學》207 期，2002.1

❸　以上資料引自林豪《澎湖廳志》卷一

❹　《國殤演說》原出 Thucydides, *The Funeral Oration of Pericles*，茲引自林玉体著，《西洋教育思想史》（修訂二版），臺北：三民書局，2002，頁 3。

巨大身影的張光直

顫抖的手指，千鈞地邁步，雅言雖難吐，思緒如潮水：那副飽滿的天庭，那雙炯電的目光，含（涵）蓋多麼廣大的世界，參透多麼深邃的奧祕啊！

張光直先生

這是「天地不仁」鐵律下，不幸一群之一分子的張光直先生。但張先生用他不容易伸出去的手硬是要伸出去，用他不容易踏出的一步硬是要走出去，用他無法使役的唇舌硬是要發出聲音，表達意見，陳述思想——在這裡，我們又看到人之所以為人的偉大，連上天也打不倒，至少不能輕易被打倒。

張光直是一個學者，應該可以歸類為純學者之林。著作之富，固不在話下，尤貴乎他勇於提出新見解，拓展新領域。他的論述，四十年來在中國古代文化的領域內，一直成為對話的對象，一些大膽新穎的理論，恐怕還會再討論下去。然而在學術變易飛快的今日，能像張先生這般影響深遠的學者已不多。他的論述，就像夕陽投射出來的身影，寫得很長，很遠。

不過，這副巨大的身影，對絕大多數不懂得古代中國、或者也不一定要懂的人來說，不是溝通天地神人的巫者理論，而是那雙走不出但仍然堅持要走出去的腳，那張發不出聲而仍然堅持要發言的口，那個不屈服於命運擺布的巨人的身影。

張光直先生生長於中國北平，二次大戰返臺，受完高等教育，然後長期在美國生活。他對臺灣人文社會科學界產生舉足輕重之影響力，當自 1970 年代的「濁大計劃」。我雖然屬於濁大年輕學員一輩的人，但因

領域區隔，沒有參與計劃與張先生也並不認識。我之開始了解張先生，當自 1980 年代初。首先他邀請我參加在夏威夷召開的商文明研討會，也因而開始與中國學者建立友誼；次年因為他的支持，我獲得哈燕社的贊助，赴哈佛訪問一年。這年相處機會較多，對張先生也有比較深入的了解。他樂於提攜後進，幫助別人，更感動人的是他的真誠無私，他不斷地付出，沒有考慮報償，也許他認為能協助幾個年輕人出頭，就是最大的回報吧。這是對學術、或說對人類知識之推進的報償，從他身上，我們實際體會到什麼叫做「以天地為心，為生民立命」。

　　生活在最近二十年急速變化的中國與臺灣的氛圍中，張先生相當嚴守學院樊籬不太踰越，有的話，基本上也只限於文化層面而已。由其臺灣人父親、中國湖北人母親的背景，以及必須經常出入中國從事專業研究的考量，他對此一變化是比較難有明確的表述的。然而他仍然抱著逐漸走下坡的孱弱身軀，以實際行動宣示他對臺灣的熱愛，毅然返回臺灣服務，擔任中央研究院副院長。我還記得很清楚，當他卸下副院長之任，準備返美的夏天，在辦公室裡，他用顛斷的話語對我說，一旦中國進兵臺灣，他要回來從軍。作為一個考古或古史的專家，他雖然不曾公開譴責中共違反人權，但在中臺之際他給我的感受是對弱者的仗義，一股凜然浩氣充滿極不相稱的身軀。

　　我沒有機會做張先生的學生，不過自從認識他以後，我一直以師長對待他。張先生走了，他留給學術界的遺產自然會有公評，對我而言，永遠不能忘懷的是瘦弱之軀所寫下的巨大身影——

　　不屈服於命運的倔強，

　　以天地為心，

　　提攜後進的無私付出，以及

　　仗義扶弱的浩然正氣。

<p align="right">——《古今論衡》第六期，2001.6.23 端午前二日</p>

普世價值的柏楊

柏楊先生，本名郭定生，後來改為郭衣洞，是傑出的詩人、小說家、政治社會文化評論家和歷史學家，更特別的是經歷九年苦牢的民主人權鬥士，真正知識分子的典範。柏楊先生自 1949 年來臺，在臺灣度過他人生最重要的五十年。他的貢獻可以分為五個階段，每段十年：

十年小說，內容皆為針對貧窮及不公義之呼籲。

十年雜文，批判社會黑暗面，及政治濫權。

十年監獄，以文字入獄，在綠島監獄開始撰寫《中國人史綱》等歷史著作。

十年史學，出獄後繼續從事歷史研究，出版《柏楊版資治通鑑》。

十年人權，出獄後繼續宣揚人權理念，被選為國際特赦組織中華民國總會創會會長，創辦人權教育基金會，推動建立綠島人權紀念碑及國家人權紀念館。

柏楊一共寫出將近兩千萬字，為華文世界之最。

柏楊先生一生的作品，從早期的文學創作，到中期的雜文，再到晚期的史學著作與史學評論，無不貫徹著對個人尊嚴的肯定，以及對於普世價值如人權、自由、民主的追求。他的追求，使他能理性客觀的看待中國政治與傳統文化，加以反省與批判。因為他的深刻反省與批判，令他身陷囹圄，家破人散。

他超越了那個時代的偏狹與愚昧，從普世價值的高度立足點審視中國的傳統，總結出發人深省的銳見，他謂之「醬缸文化」。他相信如果不打破這口「醬缸」，一切對於民主、自由、人權的追求，都談不上，人不能成其為人。他的批判與反省，不單指向政治，也指向常人的生活文化。在政治層面，他是那個時代裡極少數清醒的聲音，讓廣大讀者呼吸到「一

柏楊本資治通鑑

點新鮮空氣」；在文化層面，他則挖到中國文化的深處，穿透華麗的外幕，
把中國文化最黑暗、最不合人類文明走向的一面揭示給我們看。

　　柏楊先生發出的批判吶喊，其意義並不只限於那個時代，更具備垂
諸久遠的價值。在整個中國文化「除魅」(dis-enchantment) 的過程中，總
有一些先覺者，甘冒天下之大不韙，想破除那些扭曲人性的桎梏，柏楊
先生即是其中之一。他要與根深蒂固的奴性文化鬥爭，希望他的同胞能
夠從愚昧的醬缸中解脫出來，憑著理性抉擇，作自己的主人。歷史告訴
我們，先覺者往往要為他的先知先識而走上祭壇當犧牲品，然而歷史的
殘酷則是因為有人犧牲，這個世界才有希望。柏楊先生正是此一典型的
例證，而且是一個非常殘酷的例證。

　　在臺灣，柏楊先生奉獻了他的大半輩子，為堅持他的理念——對於
不義的批判，對於愚昧的螫刺——因而妻離子散，坐穿牢底。他的政治
批判早已為他贏得無上盛譽，獄中難友、計程車司機、販夫走卒，無不

景仰他的勇氣，感激他為整個社會而犧牲。然而他的文化批判，從根批判中國文化的價值，徹底整頓我們過去的文化評價，似乎還沒有引起足夠的注意。而在中國民族主義風行的當今，在鼓動中國民族主義的地方，他肯定要遭到圍堵或圍剿。有人對他的《醜陋的中國人》不能諒解，其實是對柏楊最大的誤解。當他拈出「醜陋」二字時，他的心是滴血的。不過「民族」這個層次對柏楊先生是太狹窄了，他最大的關懷是作為人的基本價值和尊嚴。當有限範疇的民族熱愛與無限的人類普世價值抵觸時，柏楊先生毅然選擇後者。自1990年代以來，像他這種背景的人往往陷於「民主」與「民族」的兩難，但柏楊先生的選擇是非常清楚的，他說：「有自由的地方就是家園」，這句如暮鼓晨鐘的名言讜論應該可以給這些人參考。

　　我們相信老天還是公平的，因為他的影響早已超越有限的時空，不止是臺灣，不止是當代而已。而今他實至名歸，獲頒行政院文化獎，雖為他增加一分多餘的榮耀，更有意義的是，彰顯我們國家對一個一生堅持批判，堅持人性尊嚴，堅持普世價值的人的崇敬。

　　　　　　　── 2002年行政院文化獎頒獎典禮致詞，2002.12.26

古典君子的余英時

　　記得第一次看到余英時教授大概是 1971 年吧，他到臺灣大學演講，主持人是文學院院長，也是後來我的指導教授沈剛伯先生。我只是學生聽眾之一，余先生當然不可能認識我。

　　余先生從中國經香港而到美國，他不曾在臺灣求學，也沒正式任教，但 1970 年代以後余先生在臺灣變得非常有名。這雖然有種種客觀因素，但他特殊的人格，廣博的知識，極具說服力的論證，深刻的觀點，以及流暢的文筆，都是不可或缺的因素。余先生的學術論文透過報紙，成為當時最普及的讀物，我這一代以及更年輕的臺灣青年，或多或少都知道一點余先生，就是這緣故。我即是其中之一，但也僅止於此而已。

　　有機緣認識余先生是我到中央研究院歷史語言研究所任職以後的事了，第一次長談是 1983 年秋天。那年我作為哈佛燕京社 (Harvard-Yenching Institute) 的訪問學者，到新港 (New Haven) 拜會當時任教於耶魯大學的余先生，接受余夫人晚宴款待，並且在他們家過夜。當天談得很晚，你們知道，「中國」或是「中國文化」的知識分子雖然遠離權力，但多關心政治，開口不出三句話一定導向國家、社會、人民等話題。當然也會討論純知識的問題，那時我正在研究編戶齊民，已完成一部分文稿，請余先生指教，他一眼就點出這是制度史。然而我從頭開始就自認為是社會史，從沒想過制度史。經過余先生的提示，我乃深一層地了解我的研究是從制度來研究社會，事實上對兩千多年前一般人民歷史的研究，他們的名字不見於經傳，從制度看社會，至今恐怕還是最有效的方法之一。

　　按照學術圈內的分類，余先生的專業是思想史。其實他的領域很寬廣，這是大家都知道的，而他的思想史研究帶有濃厚的社會史成分和傾向，也是大家都熟悉的。我在這裡只特別說明，余先生的思想史論著對

我的社會史研究有相當的啟發。進入 1990 年，我與一些同事、朋友（其中不少是余先生的學生）在臺北創刊《新史學》(*Journal of New History*)，余先生不可能沒有影響。

余先生是中國古典文化的君子，這句話絕無過譽，相信與他有過交往的人都會同意。他對學生或朋友都很客氣，尤其像我這種介乎二者之間的身分，但我也能體會他溫文言詞中的意涵。1992 年我當選中央研究院院士，余先生打電話祝賀我，並希望我能拓廣我的學術領域。將近十年來，由於主客觀條件的變化，我的知識範圍雖然比 1980 年代寬廣了，但也因為種種因素，無法專心作深入的研究，以致未能建構完整的知識體系，實在慚愧。

余教授雖然一生都從事學術研究和教學，但他思考以及關懷的問題並不限於學術，他具有中國知識分子最優良的傳統，關心現實人民的苦難以及民族文化的前途，但他也真正能體會近代西方社會發展最具普遍價值的一面，譬如自由、民主、人權，而融入自己的人格和學術研究中。過去十年，以我的一些學術圈外的經驗，使我更能體會余先生對現實與未來的識見與關懷。余先生幾篇論述當今中國的文章，透露他對中國政治文化本質的深刻了解，對中國人民命運的關切，對中國未來走向的提

Jones Hall
PRINCETON UNIVERSITY.
May 4-5, 2001

余英時榮退紀念：普林斯頓大學東亞系大樓銅版畫

醒，值得各國人士細讀。不過他在「民主」與「民族」的抉擇是一點也
不含糊的，相對於他這一輩自由主義者近來的改變，余先生的堅持和信
念益發令人景仰。

　　中國史學之父司馬遷界定偉大歷史家的一個條件是「通古今之變」，
用這樣標準來衡量，余先生可以說是真正的歷史家，這在現代學術界，
不論東方或西方，似乎不可多得了。

　　　　　　　　──普林斯頓大學余英時教授榮退酒會致詞（中文底稿），2001.5.4

拔出所栽的林宗毅

《舊約聖經·傳道書》說:

凡事都有定期,天下萬物都有定時,生有時,死有時,栽種有時,拔出所栽種的也有時。

博物館功能的充分發揮,依靠的是豐富而具有特色的典藏;根據藏品深入研究,從研究成果籌辦展覽;藉著展覽而推廣教育,使大眾能享受文化的資產,提升生活的品質。一個博物館的成長碩壯,並非朝立夕即可就;國立故宮博物院在世人的眼中,典藏品質量並美,基本上,是宋朝以來將近千年宮廷收藏累積的成果。

然而博物院的工作人員不能滿足於既有的基礎,單以中華文化的書畫為範圍,本院收藏仍不能謂為完整無缺。誠如大家所知道的,故宮舊藏書畫,不難於宋元,而難於明清之際。此外,晚如清乾隆以後的書畫,早如漢唐的碑版,或因帝王好惡,或者是近代才大量出土,都無因緣入藏。若要尋找臺灣的傳統書畫,本院是無法提供的;如以海洋臺灣的觀點要求鄰近的東亞文物,更是闕如了。

本院典藏品既然美中不足,在臺北建館後,數十年來承蒙國內外熱心人士陸續捐贈或寄存珍藏,對本院的中國傳統書畫增益不少實力,其中名家絕代之作,頗有可數,林宗毅先生即是慷慨捐贈的藝術愛好者之一,素為本院所敬重。

宗毅先生,出身於臺灣聞名的板橋林本源家族。他回憶幼年時期,家居林家花園,祖上聘請書畫家有呂世宜、謝琯樵等輩,廳堂的匾額、牆壁的書畫猶留有他們的筆跡。家庭環境使他濡染墨香,喜愛藝術,日後也就成為雅好藝術的收藏家。

他雖然長年居留日本，卻心繫故國，民國七十年代(1981)先後捐贈珍藏書畫名跡三批給予本院，共計七十件。今年(2002)四月，先生再精選書畫八十二件。林先生的公子誠道先生，繼贊乃父德業，增添成扇、冊頁六十件，一併捐贈本院。上次的捐贈，年代久遠的如朱熹書寫的「易繫辭」，已是公認存世朱熹墨蹟的鉅作，數年前本院赴美國展覽，就在選件之內。此件和清董邦達「山水冊」，原都是清宮舊藏，重歸本院，是國家典藏的美事。此次捐贈，如十六世紀浙派名家汪肇的「淵明逸致」，研谿居士的「牛驢對幅」，都是本院以前所無的藏品。此外又有與林家有直接或間接關聯的臺灣書畫前賢，除上舉的呂世宜、謝琯樵等人的作品，還有為數頗多的十九至二十世紀書畫。這幾方面，正可以增加本院明清以至近現代書畫收藏的完整性。

　　藝術收藏家之所以收藏，大多肇端於愛好，其能割捨一己之愛好而公諸於眾，這種捨私為公的精神與作為真是令人感佩。本人與宗毅先生父子因這次的捐贈義舉而結緣，親訪先生於東京府上，見先生圖書滿室，乃知先生雖經營企業數十年，猶手不釋卷。談論日本東洋史名家，亦不陌生，並承寄贈他們的著作。公子誠道先生及一家大小皆謙遜誠摯，令人可親，感受其家風之敦厚。

朱熹，「書易繫辭」（部分），國立故宮博物院藏

本院為感謝宗毅先生父子之高風義舉，特將所贈文物安排展覽，公之於世，與人共享，並且出版專集圖錄。本人謹代表國立故宮博物院向宗毅先生父子敬致謝忱，欣逢宗毅先生八十大慶，為頌無量之壽。

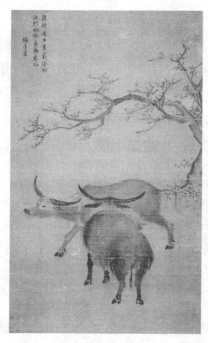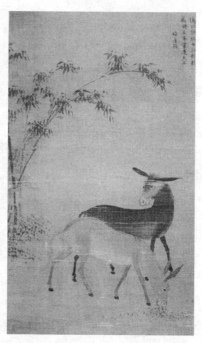

研谿居士，「牛驢對幅」，國立故宮博物院藏

　　上面這篇短文是我為林宗毅與林誠道父子捐贈展圖錄所作的序文，九十一年四月特展在本院揭幕時，林宗毅先生以健康因素，不能親自出席，不過他仍寫了致詞稿，請賢媳婦林愛玲女士宣讀。致詞稿引用《舊約全書・傳道書》第三章云：

　　　　凡事都有定期，天下萬物都有定時，生有時，死有時，栽種有
　　　　時，拔出所栽種的也有時。

我當場聽聞，為之動容，對這位收藏家的人生境界與修持不禁景仰之至。
　　收藏家之所以收藏，是因為愛，愛藝術，愛者往往不忍割捨，愛而能捨，其心境絕非他人所能體會。然而宗毅先生卻自然天成地呈現出他那種似若立於雲端、俯瞰紅塵的瀟灑，更為難能矣！這是我所認識宗毅先生的一面。

　　而後接到宗毅先生日文短歌集三種,《美麗島》(1995)、《スワン・ソング》(*Swan Song*)(1998) 和《青梅雨》(1998)。我的日文還夠不上欣賞詩歌的水準，但對宗毅先生的心靈世界依稀可以領會。詩歌中你聽到的絕不是有閒有錢階級的風花雪月，而是對於民族命運的關懷，對人類文明前途的擔驚；他把深沉的焦慮化作淒美，把不平的憤慨變作七首。

　　宗毅先生的詩，關切臺灣受到威脅，也關切中國人權受到壓迫，讀來不但如見其人，也是歷史的紀錄。

　　　　(1)ミサイルに續き實彈演習して併吞の意志を內外に誇示す
　　　　(2)三百年を虐げうられし島人の心は得られずミサイルにては
　　　　　《美麗島》頁 25）

這是對 1996 年中國飛彈演習威脅臺灣的抗議。臺灣人曾被中國政權統治兩百多年，而今又在臺海耀武揚威，絕不可能獲得臺灣人的心。

　　　　(3)またしても周邊事態の除外例　臺灣海峽翻弄の波（《スワン・ソング》頁 26）

這是美日共同防禦條約簽署時，他對臺灣安全的關懷。

　　　　(4)二千餘萬の人口の島は西藏（チベット）にも香港にも劣と見るらむか（《スワン・ソング》頁 25）

臺灣的能見度竟然比不上西藏和香港，這是對國際社會故意忽視臺灣的不平。

　　　　(5)民眾が戰車と對峙し隱れたる廟の跡麥克唐納（マクドナル

ド）は（《美麗島》45 頁）

這是對 1989 年天安門事件的吶喊，人民勇抗戰爭的導致。

　　臺灣的未來，宗毅先生是有期望的，山丘上開滿百日紅，令人想起臺灣人的命運。獨立自主路途何其坎坷啊！短歌云：

　　⑹百日紅咲き滿つる丘にひとり來て島のかなしき運命を思へ
　　　り
　　⑺獨立を夢見て日より島人はうちなる思ひを語りそめにき
　　　（《美麗島》39 頁）
心緒即使澎湃，但詩人的語言是婉約的，短歌云：

　　⑻千年の老いし檜は島人の四百
　　　年の受難を見てきつ（《スワ
　　　ン・ソング》頁 28）

千年紅檜看盡島人四百年的苦難。我選這首詩書呈宗毅先生，祝他八秩嵩壽。

　　宗毅先生知道我的學術領域，有機會總為我寄些書來，增長我不少新知，其中有日本東洋史名家宮崎市定先生的論著，有東西文化交流的展覽圖錄，如最近在東京上展的《アレクサンドロス大王と東西文明の交流》(*Alexander the Great:East West Cultural Contacts from Greece to Japan*)，和《トルコ三大文明展》(*Three Great Civilization in Turkey:The Hittite*

林宗毅先生八十大壽，作者書其短歌以賀

Empire, Byzantine Empire and Ottoman Empire)。宗毅先生真是我的知音，然而亦反映他的知識心靈世界之遼闊也。

宗毅先生故國之情雖然深厚誠摯，但他也知道感激居留大半輩子的日本，不但捐贈書畫給國立故宮博物院，也捐贈給東京國立博物館以及和泉市久保惣紀念美術館。最近從這三批書畫中挑二百多件，經由我的同事林柏亭、王耀庭兩位先生編輯而成《定靜堂名品選》。宗毅先生寫作一篇長跋，縱論東西方偉大收藏家的故事和藝術家的啟示，看盡藝苑，也參透人生。

跋文引歌德的 "Wandrers Nachtlied"（漫遊者夜歌）和俞樾的〈臨終自喜詩〉作結，俞詩云：

> 平生為此一名姓
> 費盡精神八十年
> 此從獨將真我去
> 任他磨滅與流傳

歌德詩云：

> Uber allen Gipfeln
> Ist Ruth
> In allen Wipfeln
> Spurst du
> Kaum einen Hauch;
> Die Vogelein Schweigen im Walde
> Warte nur, balde
> Ruhest du auch

據吾友胡昌智博士譯釋，大意是：

> 群山之巔一片寂靜，
> 樹梢感覺不到一絲風聲，
> 林中之鳥不再吱叫，
> 只待你也快靜下休息。

　宗毅先生淡然面對「靜下休息」一刻的來臨，發出「任他磨滅與流傳」的曠達，遂啟「栽種有時，拔出所栽種的也有時」的能捨。當我們知道他命其哲嗣誠道先生在陽明山別墅為他立紀念碑，並且寫下「享年八十□」時，就知道他的曠達不是口頭說說而已。

　在我的人生旅途中，無預期地進入故宮，遂有機緣認識宗毅先生，體會這位長者的人生境界，學習到很多待人的風範。單單這點，我這段人生歷程亦可以無憾了。

　　　　　　　　　　　　　　　——《定靜堂名品選》序，2003.9.10

護持文化的劉振強

　　出版是一種千秋萬世的文化事業，這是誰也不會否認的，然而我們往往知道尊敬創作文化的人，譬如學者、作家、藝術家等，而忽略文化創作的推出者——出版家。沒有出版者，文化創作難為人知，至少不容易普及於廣大的群眾。事實上，自印刷術問世後，出版者往往也是一波波新思潮及新文化的推動者，為一個新時代催生。

　　我是這樣來看待世界上的出版事業的，我認為出版者對人類的貢獻不在像我這種搖筆桿的人之下，所以客觀地稱他們為「出版家」，而不只是「出版商」，雖然我並沒有恥於言「商」的冬烘思想。

　　在個人有限的知見範圍內，三民書局的總舵手劉振強先生是我比較熟稔的一位出版家。我與他的往來，其中有一部分是屬於業務性的，大半還是業務之外人與人的相契。今值三民書局五十周年大慶，略述個人與公司總舵手的一些經驗，也許也可以幫助一般人了解三民書局走過來的風霜歲月，畢竟企業經營的成敗和最高決策者是息息相關的。

　　我和劉先生的來往可以推早到將近三十年前。民國六十三年我負笈英國，發現倫敦有限的幾家中文書店多經銷中國和香港的圖書、雜誌，完全看不到臺灣的出版品。那時年輕氣盛，乘一股澱氣未消，寫一封投書寄給當時國內最大的報紙《中央日報》，指出這個現象，並且建議應在國外開設書店，好讓外國人了解臺灣。這封信雖刊登出來，反應卻如石沉大海，不聞回響。我不久之後只接到一封三民書局劉先生的來信，對我的建議深表同感，又說正準備在加拿大籌設書店。於是「劉振強」三字就印在我的腦中。

　　爾後返國，我與劉先生並沒有進一步的往來，偶爾從師友口中知道劉先生還記得我這個好事青年，並且對我多所揄揚。如此一晃又過了十

幾年，直到我與同輩朋友籌備創刊《新史學》，才再與劉先生接洽。

當時我們幾個朋友辦《新史學》，無權無位，有的只是不畏艱難的熱情。我們曾向史學界同行尋求贊助，但不熱烈；雖然文稿不愁，印刷經費則無著落。朋友提醒我，何妨請三民書局協助，因為他們知道劉先生還相當尊重我。向人開口要錢，在我是第一次，躊躇不前，不得已請楊國樞教授代為表達，想不到很快就得到回音，劉先生慷慨地答應贊助《新史學》主要的印刷經費。他甚至還特地到中央研究院歷史語言研究所來看我，兩人追憶往事，多有惺惺相惜之感。

劉先生贊助學術文化，不願人知，而今事隔十數年，《新史學》已進入第十四個年頭，我覺得有必要把這段經過公諸於世，以留下紀錄。《新史學》出刊五十三期，論文、研究討論、書評將近千篇，多次獲得國科會及教育部傑出或優良學術期刊的獎勵，也得到國內外學者的肯定，有人甚至稱譽為臺灣史學界的代表刊物。凡此種種，幕後恩人劉振強先生也應該「與有榮焉」吧。

劉先生之所以為劉先生大概就在這裡，他既不考慮回報，也不向我索求企劃案，多少是憑著一點銳見吧，然而就我的感覺，恐怕還有仗義的意味，這是人與人很微妙的相與之道，難以言宣的。

我個人學識有限，遺憾不能對劉先生有所報答，只為三民書局主編一本《中國文化史》，出版一本《古典與現實之間》。劉先生一直希望我能為三民編輯一套中國歷史叢書，我體會他的用意，但採取不同的作法。

自上個世紀最後十年，我的世界觀已經有相當大的改變，懲於過去人文教育圈限在中國範圍內的偏狹，我深深體會到在臺灣不能只了解中國，還應該了解臺灣與世界；即使要了解中國，也不能只就中國看中國，而應該把中國放在世界文化的脈絡中，才認識得真切。所以我把這套叢書稱作「文明叢書」，現在雖然還不能達到理想，毋寧更寄望於它未來的發展性。我與劉先生的成長背景頗有差異，我的改變歷程劉先生不一定有相似的經驗，不過我也很感念他的包容，這又透露他主持三民出版事

《新史學》

業的寬大胸襟和精神。

　　文化是無法計量的，文化事業的推動關鍵往往不在精密的申請表格中，而應該求之於另一種境界，我與劉振強先生的接觸雖如蜻蜓點水，但這一境界的感受倒非常實在。也許因為有此境界才有今日的三民書局，三民書局必定還會永續成長，此一境界應是歷久彌新的。

　　　　　　　　　　　　　　──《三民書局五十年》, 2003.3.1

良渚補篇的林志憲

　　私人收藏的藝術文物捐贈給公共博物
館，在博物館的發展史上，是屬於由「私」
轉「公」的收藏，蔡元培謂為人類文明美學
進步的公例。當然這是一件社會公益的善
行，把自己喜愛的東西公諸於大眾，孟子說：
「獨樂樂不如眾樂樂」，依此推論，文物捐
贈者幾乎可以進入孟子的聖人之列了。

《石器的故事》封面

　　國立故宮博物院長年以來多所接受捐
贈，增益典藏文物的內涵，凡我同仁，無不
感懷。而這次良渚文化石器的捐贈則別具意
義，文物類別為院藏所缺，是一奇特，捐贈
者及其緣由更是奇特。拾荒出身而事業有
成的林志憲先生，以捐贈古文物的方式紀
念其拾荒持家的父親林振耀，使其大名與
本院典藏一齊不朽。這種紀念先人的方式
也是夠奇特的！

　　林志憲捐贈的將近六百件文物，以石
器為主，大多屬於良渚文化或其晚期之物，
可以補充本院舊藏之不足，對於學術研究
或教育性的展覽皆甚有裨益。

石鉞，新石器時代晚期

　　良渚文化古物自 1930 年代下半被發
現、1950 年代末被命名以來，一般多關注
它的精美玉器，尤其 1980 年代中期公布的

瑤山、反山出土文物，似乎形成一個印象，良渚文化即等於玉器，於是在博物館界或古物市場衍生不少問題，模糊博物館典藏──研究──展覽三位一體的終極目標是在於探索社會與文化。本院接受這批石器，當可以扭轉流俗偏見，實現博物館的本務，是極具深意的。

石斧裝柄（摘自 1995《中國文明の誕生》）

　　當然，這批良渚文化石器還是收集來的，其學術性無法與有考古出土紀錄者相比。不過因為收集的地區比較明確，收集過程也還清楚，再加上與可靠文物比對研究，這批石器仍然具有很高的學術參考價值，在博物館也可以構成典藏的特色。

　　本院承蒙國立臺灣大學地質科學系的協助，對部分展覽的良渚文化石器質材進行科學分析，其研究成果作為本圖錄編輯的主軸，這是過去良渚文化研究還很少觸及的領域，相信可以給學術界提供一些新的訊息。

──《石器的故事──林耀振先生捐贈石器圖錄》序，2003

畫壇長青吳梅嶺

古人說「仁者壽」，應是著名畫家兼教育家朴子吳梅嶺先生的寫照。我無緣得識梅嶺先生，尚未拜讀他的畫作，卻在此參贊一詞，是有緣故的。

日前從陳宏勉先生獲知我們南臺灣有這麼一位嵩齡人瑞，單就一百又六的年歲已可夠上稀世之寶，何況又是藝術家，而且還創作不輟，這便令我起敬。於是找來他的畫冊，心有所動，乃不辭外行，略抒感懷。

《百歲‧師表　吳梅嶺》封面

吳梅嶺生於日本領臺第三年，即 1897 年，現在大家所熟知的臺灣美術家只有陳澄波 (1895–1947) 和黃土水 (1895–1930) 稍長他兩歲，屬於十九世紀末的人，其他如郭柏川 (1901–1974)、廖繼春 (1902–1976)、李梅樹 (1902–1983)、顏水龍 (1903–1997)、藍蔭鼎 (1903–1979) 都晚到二十世紀才出生。至於像林玉山 (1907–)、李澤藩 (1907–1989)、楊三郎 (1907–1995)、陳進 (1907–1998) 和郭雪湖 (1908–) 還要再晚幾年，所以吳梅嶺可以說是臺灣畫家前輩中的前輩。

1927 年臺灣開始有正式的美術作品評選展覽會，即所謂的「臺展」。臺展第五回，1931 年，吳梅嶺首次入選（一說在臺展第四回），接連兩年亦皆入選；據說第四次的作品因裱褙店之誤而未及送審，從作品水準來看，必當入選無疑。以這等成績，吳梅嶺在當時應該是一位相當活躍的藝術家。

然而吳梅嶺既未師事當時旅臺的繪畫宗師石川欽一郎 (1871–1945)

或鹽月桃甫 (1886–1954)，不曾正式到日本深造（除一度短期赴日遊學考察外），更不像顏水龍、楊三郎留學藝術之都巴黎，或如陳澄波、郭柏川有殖民地人民的「祖國」經驗。他的活動範圍大抵只以嘉義東石一帶為重心，輩分雖高，與當時畫壇的主流似乎沒有什麼交涉，也許可以稱之為「非主流畫家」吧。作為非主流，新聞媒體難得問津，因此即使雄獅美術出版社動員多人、歷時十載才編撰完成的《臺灣近代美術大事年表》也找不到「吳梅嶺」三個字。

吳梅嶺早期的作品屬於「東洋畫」，以他入選臺展的「新岩路」、「靜秋」、「秋」，以及未及送審的「庭園一隅」為代表，而他也擔任朴子公學校「國畫」（東洋畫）的專科正教員。不過隨著日本之戰敗，東洋畫的勢力退出臺灣，代之而起主宰臺灣畫壇的是來自中國的另一種「國畫」。日治時期養成的畫家乃有不同的取捨，有人結合中國水墨畫企圖創造新的風格，吳梅嶺的畫風大概就是走這條路。

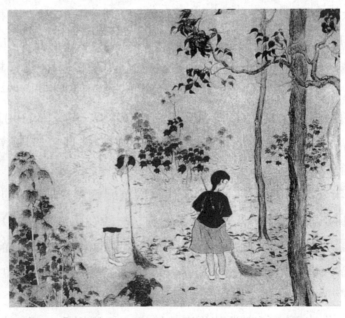

吳梅嶺，「靜秋」

臺展時期的吳梅嶺，人物姿態和神情的拿捏極為入微，後來他則專擅花卉和山水。花卉有很中國傳統的「四君子」，或熱鬧通俗的茶花、牡丹，但因為吳梅嶺居住南臺灣鄉下，執教於東石中學，日日蒔花植草，與花卉打成一片，遂能以東洋畫為底，而營造出百卉並榮、花草爭豔的特殊風格，讓人覺得元氣淋漓，生機無窮，非一般與自然脫節之花卉畫作可比。至於山水畫，他營構的峻嶺深壑與瀑布溪流，設色大膽奇豔，饒富興味。但他的山水沒有實指，既非個別之地，甚至也看不出有明顯的區域性，似乎只是他胸臆的反映，理想境界的體現，這是從他經常使用「以寫我心」或「以寫我意」之鈐印可以窺其端倪的。這樣的藝術觀毋寧近於中國畫的傳統而遠於他的主流同儕。當然，這些都是一個外行人的直觀，談不上評論。

日本畫家葛飾北齋 (1760–1849) 自述說，他六歲開始愛好描寫物形，五十歲方顯露畫圖才能，七十三歲乃能領悟禽獸魚鳥情狀，八十歲愈益精進，九十歲究明真意，百歲始得神妙，百一十歲則一點一畫皆栩栩如生矣❶。其實北齋只活了八十九歲，九十歲以後云云是想像之詞。古往今來天下的畫家八十歲者有之，超過九十歲已鳳毛麟角，而能達到百歲或百一十歲，也只有吳梅嶺一人而已，若以北齋之言為準繩，梅園弟子或可告訴讀者其師藝術境界昇華的階段。

吳梅嶺教導學生，絕對的無私，絕對的奉獻，吳門弟子記述已多，輪不到我來贅言。不過他們的追憶往往使我想起童年的師長，想起日治時期留下的可敬的一代。根據我的經驗，臺灣基層教育風氣之腐蝕敗壞，國民政府帶來的一批人要負相當大的責任。另外吳梅嶺的自敘長詩亦多歷史趣味，有部分是涉及全臺灣的史詩，有部分可以作為嘉義的地方誌資料。❷而其中有些情景我也很熟悉，讀來似在眼前，雖然我晚生了將

❶　塩月善吉，〈畫室內省錄三則〉，顏娟英譯著，《風景心境：臺灣近代美術文獻導讀》，臺北：雄獅圖書公司，2001，頁 140。

近半個世紀。

　　近來我們逐漸有臺灣美術百年的概念了，臺灣美術史除陳澄波、李石樵 (1908–1995) 之流外，是不是也應該發掘像吳梅嶺這一類的藝術家呢？這是我的一點小感想，並祝吳先生眉壽無期。

❷　參陳宏勉，《百歲‧師表　吳梅嶺》附〈吳梅嶺所作的詩歌〉，雄獅美術出版社，2002。

水墨異域朱振南

　　知道朱振南先生的畫作是在認識他的為人之前。幾年前，有一次上臺大醫院看病，在等待問診的空檔，我到院內各處逛逛，在中央走廊的牆壁上發現懸掛的繪畫，當下著實覺得有點特別。

　　我不是藝術家，箇中三昧談不上什麼真見解，平時玩票，屬於所謂的業餘欣賞者，所以也不敢以淺見就教於人。不過當時看了畫作，既有所感，欣賞畫字用筆之老練，設色之大膽，構圖之穩中帶奇。整體的感覺是繪畫帶著書法，筆墨淋漓，畫面盈氣，令人神爽，遂有深刻的印象。

《澄懷壯觀》封面

　　於是站在人來人往的臺大醫院中央走廊下，一幅幅慢慢品味，我還懂點書法，發現畫面的題字布局有點特別，書法亦可稱一格。讀了題詞，才知道畫家大名叫做「朱振南」。朱振南何許人也？我本非藝術圈內人，不知未聞是很自然的事，不過他的題材包括不少異域風光則頗引起我的注意。向來水墨畫家除了中國的（或想像中國的）風景，異域是比較少人畫的，朱振南以水墨畫他在國外旅遊所見的奇山異水，在畫家自己的作品中占不小的比例。這是我認識他以後的了解，不過初次讀畫，已有這種感覺。

　　看病不只一次，所以有機會欣賞朱振南展覽在臺大醫院的畫作也不只一次，每次去看醫生，總有一點時間瀏覽一番。而我與朱先生正式結緣則是發生桃芝颱風那一年。桃芝肆虐，南投、花蓮等地備受重創，我

感於救災人人有責，遂在國立故宮博物院的廣場舉辦賑災義賣活動，承蒙藝術界、演藝界及企業界等多方人士的支持，共襄盛舉，為苦難同胞略盡綿薄之力。那時朱振南即是踴躍捐贈其書畫義賣的藝術家之一。

我於是有機緣進一步認識朱先生的為人，體會他的古道熱情，也分享他苦讀自學的感人經驗。他生長於北臺灣山陬海隅的荒僻村落，生產勞動伴隨他成人，直到現在仍然沒有完全脫離勞作。在相當艱困的條件下，他不但勤於藝事，並且專注向學。他真是自己走出一條路來的漢子，其藝術創作遂亦自成一格。

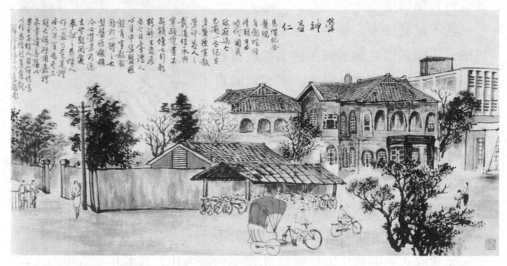

朱振南畫馬偕院舍舊觀

我總覺得藝術與人格 (Personality) 應該是分不開的，對藝術家來說，這或許是隔鞋搔癢的外行話，但我仍相當堅持。以前這樣想，認識了朱振南先生後，更堅定我的看法，故在朱振南書畫展之前說一點淺見供觀者參酌。

——《澄懷壯觀　朱振南書畫匯流個展》第六集序，2002.10.6

童蓮天地

　　童畫，兒童藉圖畫來呈現他們所認識的世界以及對於這個世界的感受。隨著年齡的差異，成人會對他們的「成熟度」有不同的要求。所謂「成熟度」大概指的是技法，雖然我們無法否認技法早熟者比較有成為畫家的可能，但判定兒童畫，大家都接受一個最基本的準則，那就是童真。

　　童真可以是天真，也可以是純真，那是未文明化，或說還沒有受文明汙染的境界。所以童話的可貴應該在於兒童為我們這些成人揭開什麼樣的世界。那是我們久已遺忘的，但當我們清明之氣充沛於心時

《童蓮天地》封面

會衷心嚮往的世界。我們已經生疏了，兒童帶我們進入那個天地，轉了一圈出來，心靈好像受過甘泉清流洗滌過一般。

　　何奕諄女士的工作室長年來投入兒童繪畫的教學工作，成果斐然。我說斐然是因為何女士不在意教給兒童技法，使他們畫得像，而是啟發他們自己去尋找自己的天地，表達自己的看法，因此每個孩子都有他們獨自的面貌。這種教學方法不應只限於個人工作室，應該全面推廣。唯有發揮個性的創造，小則國家、社會進步，大則人類文明提升。她編輯這本《童蓮天地》，不僅收錄學生的作品，也把她的教學經驗忠實地記錄下來，對從事童畫教學的師長或家長應有所助益。

　　我不是畫家，也不是繪畫老師，但對繪畫還有一些基本常識和天賦的敏感度。當我看了何女士工作室的成果，進而知道她有過不甚愉快的

人生經歷，乃益發感受一個平凡人的偉大。雖然她遭受婚變的打擊，但
終於發現繪畫和教畫這條路，從童畫世界中找回溫暖和光亮。人生多變
幻，社會也混亂，何女士走過來的路可供一些不幸的人參考，但我相信
與童畫應有關係，故樂於為之序。

——《童蓮天地》序，2001 年

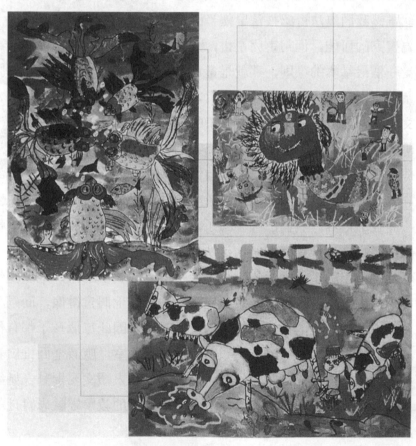

吳雨霖，《金魚》、黃昭偉，《過年》等

與自然對話

孔子說:「知者樂水,仁者樂山。」山和水,涵括天地自然。山是自然,水也是自然;飛鳥是自然,游魚也是自然;千年古木是自然,朝花夕蕊也是自然。樂,喜好也。

怎麼樣的情境可以算是「喜好」? 單方的甲喜愛沒有反應的乙,不能達到真正的喜好,真正喜好的境界應該是甲乙雙方的互動。人喜好自然,自然無情(?) 如何與喜好的人互動呢? 應該是喜好的人這一方投射到自然那方,又反過來與自己互動而形成的喜好。就像朱熹所詮釋的,周流無滯的知者投射於水,厚重不遷的仁者投射於山,雙方共鳴而產生的互動,於是達到真正「樂」(喜好) 的境界。

池田大作,1999,「夕照」

日本創價學會池田大作擅長攝影,一機在手,富士山的白雪皚皚,沖繩島的藍天清盈;楓葉掩京都,桃花滿山梨;春櫻東京外,落日大阪城,萬種風情都在他與自然的互動中展現無窮的妙姿。此一過程,他稱

作「與自然對話」。對話，dialogue，這個詞（字）用得好，近似孔子「樂」的境界。所以池田「與自然對話」，大概也應該接近孔子「知者樂水，仁者樂山」了。

莊周遊於濠梁之上，欣然而知魚之樂，惠施反駁說：「你不是魚，如何知道魚樂？」莊周和惠施的差異在於人與自然的互動或不互動，對話或不對話，隔或不隔。莊周因為能投射到魚，能互動，能對話，故不隔，故能體會魚之樂。

我不懂攝影藝術，於池田之作品難以置喙；不過對他揭舉「人與自然對話」的命題則頗有所感，故略述所見，以作為其作品在臺展出之祝詞。

——池田大作《人與自然對話》序，2002

索 引

中 文

五　劃

六　劃

七　劃

八　劃

新史學之路　杜正勝／著

1990年，一群充滿抱負的學者揭櫫新史學旗幟，共同推動歷史研究的改造，走出這條「新史學之路」。這樣的轉變在歷史研究的大道上是一種擴大，一種解放，一種使學術和生命更融合的「革命」。歷史不再只是藏諸名山，遠在象牙塔中，而是從社會生活入手，貼近人們，充滿蓬勃生氣，給大家耳目一新的感受，請您邁出步伐，一同踏上「新史學之路」。

古典與現實之間　杜正勝／著

在古典與現實之間，一幕幕動人心弦的故事正激盪著你我。古典的真貌在不斷的探索中漸漸澄澈——古典距離我們不但不遙遠，反而很近切，而且古典對現代社會的發展方向具有揭示性的作用。全書反映出古典歷史研究的現代意義；作者是本土栽培的歷史學家，本書紀錄著他史學研究的過程，除了現實的意義外，也具有學術史的意義。

詩經的世界　白川靜／著　杜正勝／譯

兩千多年前，黃土地上的先民愛唱歌。這些歌謠集錄在《詩經》這本古書裡，絲絲透露出古人的生活情調。當時的流行歌曲在吟誦些什麼呢？喜悅、悲切、期盼、思念、哀傷、憤怒、恐懼、莫可奈何。日本漢學大師白川靜重新詮釋先民的民謠，刻劃先民的歌唱，讓古人的心情活起來了。他將帶領讀者層層深入古老的歌謠，一掘那幽僻不解的古代故事。

中國文化史

杜正勝／主編　王建文　陳弱水　劉靜貞　邱仲麟　李孝悌／著

它不是堂皇嚴正的傳統形式的教科書，而是以一個嶄新的形式出現，平易近人，活潑有趣，正確地說，不限於教學參考用書而已。它有時代性，希望激發讀者的歷史醒悟，解答讀者的時代困惑。當然，它還有知識性，告訴你中國人的種種經驗，也許和你過去吸收的歷史知識不一樣。什麼才是真實的歷史？讀什麼樣的歷史對你才有意義？請打開這本《中國文化史》。

文明叢書——
把歷史還給大眾‧讓大眾進入文明！

文明叢書 8
海客述奇 ——中國人眼中的維多利亞科學

吳以義／著

毓阿羅奇格爾家定司、羅亞爾阿伯色爾法多里……，這些文字究竟代表的是什麼意思—是人名？是地名？還是中國古老的咒語？本書以清末讀書人的觀點，為您剖析維多利亞科學這隻洪水猛獸，對當時沉睡的中國巨龍所帶來的衝擊與震撼！

文明叢書 9
女性密碼 ——女書田野調查日記

姜 葳／著

你能想像世界上有一個地方，男人和女人竟然使用不同的文字嗎？湖南江永就是這樣的地方。與漢字迥然不同的文字符號，在婦女間流傳，女人的喜怒哀樂在字裡行間娓娓道來，建立一個男人無從進入的世界。歡迎來到女性私密的文字花園。

文明叢書 10
說 地 ——中國人認識大地形成的故事

祝平一／著

幾千年來一直堅信自己處在世界的中央，要如何相信「蠻夷之人」帶來的「地『球』」觀念？如果相信了「地『球』」的觀念，中國「天朝」的基礎豈不搖搖欲墜？在那個東西初會的時代，傳教士盡力宣揚，一群中國人努力抨擊，卻又有一群中國人全力思考。藉著地球究竟是方是圓的爭論，突顯了東西文化交流的糾葛，也呈現了傳統中國步入現代化的過程。